위근우 지음

웹툰의 시대

웹툰 전성기를
이끄는
젊은 작가
24인을 만나다

RHK
알에이치코리아

나는 패턴 같은 것을 보는 걸 좋아한다. 그중에서도 주방의 다양한 조미료나 음식 재료가 작은 유리병에 담겨 빼곡히 진열된 모양을 특히 좋아한다. 그곳엔 주방의 주인이 나름의 관점으로 부여한 질서가 존재하고, 이는 그 사람을 알 수 있게도 하거니와 그의 미적 수준도 보여준다. 나에게 유리병의 패턴은 유리병 안의 물질만큼이나 늘 관심과 부러움의 대상이었다. 아마도 어떤 대상을 개념화해서 재구성하는 작업이 내게는 상당히 어려운 일로 여겨졌기 때문일 것이다.

어려서부터 공부를 멀리한 탓인지, 아니면 타고난 산만함 때문인지 나는 읽은 책을 도통 요약하질 못했다. 소설을 읽을 때도 그랬다. 외국소설은 등장인물의 이름이 낯설어 꼭 메모지에 나만의 등장인물 표를 만들어야 제대로 읽을 수 있었다. 그렇게 실컷 읽다 한참 지나서야 어제, 또는 며칠 전에 읽었던 페이지란 사실을 깨닫는 경우가 부지기수였다. 상황이 이렇다보니, 글의 핵심을 짚는다거나 더불어 독서의 소감을 정리하는 일은 불가능에 가까울 수밖에 없었다.

하지만 이런저런 이유로 인터뷰를 하고 즐겨 읽는 작품을 밝혀야만 하는 상황을 자주 겪다보니, 감상을 남기고 질문을 던지는 평자들의 세계가 꽤나 부러워졌다. 내 첫 작품이 〈씨네21〉에 인터뷰 기사로 소개되었을 때 나는 화끈거려 고개를 들 수가 없었다. 기사를 통해 내가 말한 작품에 투사한 '의도'를 지인들이 읽는다면 얼마나 크게 비웃을 것인가? 사실은 그냥 썼을 뿐인 표현인데, 그것들에 근사한 이유와 근거를 붙이고 있는 나를 발견하고 견딜 수 없었다. 게다가 같이 그림을 공부한 이들이라면 누구나 눈치챘을 날림 작업한 장면을 기자가 명장면으로 꼽을 때면, 당장 전화라도 걸어 "기자님하…… 삭제 부탁염……" 하고 싶은 마음뿐이었다.

이런 생각이 변하게 된 건 내 작품 〈야후〉의 감상평을 읽고 나서부터다. 당시 나는 사회 부조리에 저항하는 한 개인의 분노를 키워드로 생각하고 작품을 그렸다. 그런데 '두고보자'란 만화 비평 사이트에 올라온 감상문은 〈야후〉의 키워드로 '아버지-부성'을 꼽았다. 내 의도와는 다른 접근이었다. 원래는 주인공이 폭주하게 되는 데 실마리를 마련하기 위해 그럴싸한 충격이 필요해 보였고, 이때 주인공과 가까운 인물과 관계된 충격적인 사건일수록 그의 행동에 당위를 부여하지 않을까 하는 생각에서 비롯된 설정이었다. 그런데 '두고보자'에 게재된 감상평에서 묘사하고 있는 〈야후〉의 작가는 여전히 아버지에 대해 껄끄러운 감정을 품고 있었고, 그 자장에서 벗어나지 못한 사람이었다. 이 글을 읽으며 나는 혼란에 빠졌다. 생각해보니 나는 여러 자리에서 사춘기 시절 아버지를 대하는 것에 대한 어려움과 그것을 극복하려 작업에 매진한 문하생 시절을 이야기하곤 했다. 과연 무의식은 생각으로 어느 정도까지 구체화되며, 또 그 생각은 어느 정도까지 말로 표현되며, 말은 어느 정도까지 그림으로 형상화될 수 있을까. 무의식의 기만으로 인해 내가 인지하고 있던 부분적인 진실뿐만 아니라, 각성하지 못한 지점까지 작품으로 표현되었던 걸까. 그런데 타인은 내가 미처 깨닫지 못했던 부분을 볼 수 있고, 이러한 타인의 비평을 통해 나도 모르는 나를 만날 수 있는 건 아닐까.

이후 나는 비평 또는 인터뷰에 대해 다른 생각을 갖게 되었다. '감히 내 작품을 까? 니들이 만화에 대해 뭘 안다고?'가 아니라 평자들의 글과 인터뷰를 통해 나도 눈치채지 못한 내 작품 안의 나를 발견하고 싶었다. 타인을 통해 만나게 되는 자신이란 때론 당혹스럽고 꽤 낯설기도 하지만 간혹 으쓱하게 되는 지점도 있으니 그리 나쁘지 않았다. 다만 그들의 시선과 글이 부러웠다. 이 추천사의 대상이 될 책처럼.

지금 여기, 작가와 작품을 음미하고 확인한 뒤 작은 유리 병에 넣어 빼곡히 진열한 책이 나온다. 위근우 기자의 주방에 들어서면 코르크 마개로 주둥이를 막은 작은 유리병이 가득할 것 같다. 그 유리병 안에는 다채로운 모양으로 풍부한 향을 내는 수많은 내용물이 들어 있을 것이다. 이것은 그 주방을, 유리 병을 공개하는 책이다. 그는 "이거 어때? 괜찮지 않아?"라며 자기만의 주방을 공개하는 셰프다. 나는 명(名) 셰프가 준비한 유리병을 내 빈곤한 주방에 채우기만 하면 된다. 앞으로 그가 제공하는 패턴이 내 주방에 가득하길 기대해본다.

"새로운 엔터테인먼트 담론에의 요구가 전혀 예상치 못한 지점에서 이뤄지고 있는지도 모르겠다."

　　2010년, 당시 일하던 매체에서 조석 작가의 〈마음의 소리〉에 대해 썼던 칼럼의 마지막 문장이다. 지금 봐도 제법 그럴싸해 보이는 문장이지만, 고백하건대 그때만 해도 이 말의 의미가 정확히 무엇인지 나 역시 알지 못했던 것 같다. 〈마음의 소리〉를 비롯해 웹툰에 푹 빠져 살던 독자로서 매체의 지면을 이용해 애정 고백을 했던 셈인데, 아무래도 엔터테인먼트 매체인 만큼 어떻게든 연결고리를 찾느라 무리수를 두었던 것일지도 모르겠다. 하지만 소 뒷걸음질 하다가 쥐 잡은 격으로, 결과적으로 이 말은 일종의 예언이 되었다. 일 년 뒤 하일권 작가의 〈목욕의 신〉, 기안84 작가의 〈패션왕〉, 주호민 작가의 〈신과 함께〉 등 마스터피스라는 말이 어색하지 않은 작품들이 쏟아져 나오면서 웹툰은 단순히 출판만화의 대안이 아닌 새로운 엔터테인먼트의 대세가 되었다. 덕분에 툭하면 조석과 하일권의 이름을 외치며 살았던 나는 당시 다니던 매체에서 웹툰을 주제로 한 기획 기사를 담당하게 되었고, 하일권, 주호민, 이말년, 기안84 작가를 인터뷰 했으며, 〈목욕의 신〉에 대한 칼럼도 쓸 수 있었다. 그리고 그토록 바라고 바라던 조석 작가와의 인터뷰를 성사시킨 뒤, 회사를 그만뒀다. 물론 그게 회사를 그만둔 이유는 아니었지만, 회사를 그만두며 홀가분할 수 있던 이유였던 건 분명하다. 아, 다 이루었도다.

　　하지만 정말 다 이룬 건 아니었다. 회사를 그만두고 이런저런 작업을 도모하며 가장 먼저 떠오른 기획은 웹툰 작가의 인터뷰를 책으로 내면 어떨까, 하는 것이었다. 앞서 언급한 작가들과의 인터뷰는 당시 내게 굉장히 강한 인상을 남겼는데, 첫째

내 또래의 젊은(물론 이건 내가 젊다는 것을 기준으로 한다) 창작자들이 탁월한 작품으로 범 대중적인 인기를 얻는다는 게 인상적이었고, 둘째 이것이 웹툰이라는 플랫폼이기에 가능했다는 게 흥미로웠다. 적어도 내게 이들 젊은 작가들은 초창기 스타크래프트 프로게이머 이후 가장 이질적이고 새로운 성공 서사의 주인공들이었다. 그렇다면 비슷한 또래의 웹툰을 기반으로 세상에 나올 수 있었던 다른 작가들까지 인터뷰해서 소개하면 어떨까. 말하자면, 이처럼 전통과 단절된 새로운 세대에 대한 기록을 남기면 어떨까, 라는 생각이 들었다. 하지만 그때만 해도 이것이 실현될 가능성이 높아 보이진 않았다. 어차피 나는 갓 회사를 그만둔, 기댈 곳 없는 프리랜서에 불과했으니까.

그런 상황에서 네이버 웹툰 사업부 김준구 이사(당시 팀장)에게 네이버캐스트의 웹툰 작가 인터뷰 연재 제안을 받은 게 얼마나 기적 같은 일이었는지는 더 설명하지 않아도 될 것 같다. 과거 진행했던 작가 인터뷰와 웹툰에 대한 기사를 기억하던 김준구 이사가 이 프로젝트를 제안했을 때 나로선 거절할 이유가 전혀 없었다. 내가 정말 좋아하는 세계의 창작자들을 원 없이 만나 궁금한 걸 묻고 들어볼 수 있다는 것만으로, 이 작업을 하는 건 정말 말 그대로 행복했다. 스타트로 조석 작가와의 인터뷰를 진행하며 연재 직전의 〈조의 영역〉에 대해 들어보고, 박용제 작가와 함께 신나게 소년만화의 위대함에 대해 논할 수 있었으며, 주호민 작가의 깊은 성찰을 파주 스님의 설법 듣듯 들을 수 있었다. 더 좋았던 건, 작품의 색깔이 다른 만큼, 작가의 개성과 철학 역시 제각각이었다는 것이다. 이것은 열린 플랫폼을 통해 다양한 미덕을 지닌 창작자들이 들어올 수 있었다는 내 나름의 가설을 확증해줬는데, 조석 작가의 청교도적인 성실함이 위대한 만큼 기안84 작가의 본능에 기댄 생생

함만이 보여줄 수 있는 영역이 있으며, 하일권 작가의 천재성보다 이종범 작가의 이성적인 설계가 부족하다고 말할 수 없다는 걸 확신할 수 있었다. 그리고 이러한 경험이 쌓일수록 다짐했다. 이 모든 기록을 인쇄매체를 통해 남겨야겠다고. 시대가 만들어낸 어떤 세대에 대한 기록을 책을 통해 남기고 싶다고.

이 책《웹툰의 시대》는 이처럼 오랜 갈망과 수많은 운이 결합해 나올 수 있었다. 여기에 약간의 수고 역시 더해졌음을 밝혀야겠는데, 각 인터뷰들을 진행했던 시기와 책의 출간 시기가 제법 차이가 나는 만큼 각 인터뷰의 리드를 현재 시점에서 새로이 써야 했다. 또한 각 작가에 대한 작가론을 인터뷰에 덧붙였는데, 〈한겨레〉 토요판 '웹툰 내비게이터' 코너와 현재 재직 중인 〈아이즈(ize)〉에 썼던 원고들이 많은 도움이 되었다. 한 창작자에 대한 상(像)은 창작자 스스로의 평가뿐 아니라 그의 의도가 어떻게 구현되었는지에 대한 비평을 더해서만 온전히 그려질 수 있다고 믿는다.

물론 아쉬움이 없진 않다. 앞서 말했듯 내 또래의 젊은 창작자들이 웹툰이라는 새로운 기반 위에서 만들어낸 새로운 흐름을 기록하고 싶었던 만큼, 출판에서부터 두각을 드러낸 작가들은 배제할 수밖에 없었다. 한국 만화 역사를 통틀어 최고의 천재인 양영순 작가나, 시추에이션 개그만화의 달인인 김진태 작가, 이름 자체로 하나의 브랜드가 된 김성모 작가, 〈송곳〉이라는 마스터피스로 웹툰에 진입한 최규석 작가 등은 그래서 아쉽지만 제외할 수밖에 없었다. 책에 수록할 인터뷰이를 선정한 뒤에 만나게 된 또 다른 좋은 작가들을 포함하지 못한 것도 해당 작가들에게는 죄송한 마음이다. 무엇보다 이 프로젝트의 특성상 네이버 아닌 다른 플랫폼의 젊은 작가들을 포함하지 못했

다는 것이 못내 걸린다. 최근 일이 년 사이에 네이버, 다음, 네이트뿐 아니라 레진코믹스, 탑툰, 올레마켓 웹툰 등이 급성장하며 좋은 작가들이 대거 등장한 만큼, 언젠가는 이 아쉬움을 채워줄 또 다른 기획이 나올 수 있으리라 생각한다. 그럼에도 이 책이 먼 훗날 웹툰 시장을 돌아볼 때 가장 유의미한 성장이 이뤄지던 시기에 대한 제법 실한 기록이 될 수 있으리라 기대해본다.

책 머리말에 겸양의 말을 하는 건 독자에 대한 예의가 아니라고 들었다. 그럼에도 해야겠다. 이 책의 콘텐츠가 독자를 만나기에 부족하다는 건 아니다. 여기 있는 내용들이 제법 읽을 만하다면, 독자들에게 자신 있게 내놓을 만하다면, 그건 내 능력보다 다른 많은 이들의 도움 덕이라는 걸 밝히는 게 예의라고 생각해서다. 우선 언제나 흥미로운 답변들로 인터뷰어의 호기심을 더 자극해준 모든 웹툰 작가 분들에게 감사드린다. 좋은 인터뷰는 최종적으로는 인터뷰어가 아닌 인터뷰이의 것이다. 그리고 이 소중한 기회를 만들어준 김준구 이사에게 다시 한 번 감사의 인사를 전하고 싶다. 개인적인 고마움을 넘어, 그의 넓은 시야가 아니었다면 웹툰 작가들에 대한 이러한 기록물 자체가 만들어지지 못했을 것이다. 역시 네이버 웹툰 사업부에서 인터뷰 진행에 많은 도움을 준 김여정 차장에게도 감사드린다. 이슈가 있을 때마다 챙겨준 세세한 마음씀씀이를 잊지 않고 있다. 그리고 현장에서 거의 한 팀처럼 움직인 네이버 웹툰 사업부 박종건 대리, 김동환 PD, 유동인 PD 이 세 사람이 아니었다면 이처럼 강한 소속감을 느끼며 일할 수는 없었을 것이다. 덕분에 회사 바깥에서도 좋은 사람들과 일할 수 있는 즐거움을 마음껏 누릴 수 있었다. 또 항상 책을 볼 때마다 왜 그렇게 편집자에게 고맙다는 말을 남기나 궁금했는데, 이제야 알

것 같다. 언제나 햇볕정책으로 불량 필자를 여기까지 이끌어준 편집자 박혜미 님에게 정말 '그랜절'을 해야 할 것 같다. 마지막으로 이 책을 '사서' 봐주는 독자 분, 고맙습니다. 진지합니다, 궁서체예요.

01

주호민
하일권
이윤창
미티

이야기의

추론

이야기의
방아쇠를
당겨라

주호민

"호민이는 앞으로 더 잘할 거예요"(강풀), "그 정도 작품(〈신과 함께〉)을 했으면 앞으로 어지간히 게으름 피우지 않는 이상 클래스가 떨어지진 않을 거다"(윤태호), "어우, 주호민 걔는 오래 갈 거야"(김성모). 만화 스타일도, 경력을 쌓아온 방식도 다르지만 각 분야에서 독보적인 위치에 오른 중장년의 만화가들에게 인상적인 후배 작가를 물을 때마다 가장 자주 듣는 이름은 〈신과 함께〉의 주호민 작가다. 군 생활에 대한 자전적 이야기를 담은 데뷔작 〈짬〉에서부터 보여준 그의 따뜻한 성찰의 시선은 종종 나이를 의심하게 될 정도로 깊고도 디테일하다. 특히 〈신과 함께〉 3부작은 앞서 인용한 작가들 모두 인정할 정도로 주호민이라는 작가의 윤리적 성찰과 이야기꾼으로서의 재능이 완벽히 결합된 마스터피스였다. 그가 이 작품을 끝낸 뒤 잠시 쉬고 있던 시기에 진행한 다음 인터뷰에서 운동가 혹은 사상가를 대하는 마음으로 접근한 건 그 때문이다. 그리고 그의 답변들은 좋은 사람이 어떻게 좋은 작가가 되는지에 대한 가장 좋은 사례로 남을 것이다.

〈신과 함께〉 '신화편' 연재가 끝난 지
두 달 정도가 되어간다. 어떻게 지내고 있나.
지금은 '신화편' 단행본 작업을 하고 있다.
계속 신경이 쓰여 하루도 마음 편한 날이 없다.
단순히 표지랑 속표지 몇 장 그리는 걸로 끝나는
게 아니라 다양한 부록을 넣어야 한다. 보통은
단행본 구입하는 독자를 위한 서비스 차원의
부록인데 이번엔 그 차원을 좀 넘은 것 같다.
엔딩에 대한 변주라고 해야 할까. 강림도령의
남겨진 부인에 대한 이야기를 덧붙일 것 같다.
그리고 지장보살과 철융신 이야기도 추가된다.

〈신과 함께〉는 한국 신화에 대한 흥미에서 출발한
기획인데, 또한 동시대에 대한 문제의식을 가지고
이야기를 풀어가는 게 돋보였다.
처음에는 그냥 한국 신화가 굉장히 재미있구나,
흥미롭구나, 해서 시작하게 됐는데 '저승편'의
무대인 지옥은 끊임없이 사람의 죄를 묻는 구조를
가지고 있다. 또 각 지옥마다 다루는 죄가
다르니까 자연스럽게 한국 사람이 보편적으로
저지르는 죄에 대해 생각하게 됐고, 또 그 죄가
만들어지는 사회의 구조적 모순이 보였다. 가령
'저승편'의 주인공 김자홍은 착한 사람이지만 갑의
입장에서 하청업체를 쥐어짜는 역할을 하는데
그것은 구조적인 문제에서 출발한 죄 아닌가.
'이승편'은 말 그대로 이승의 신 이야기인데 이승
신은 대부분 가택신이고, 가택신에게 최고의
시련은 집이 없어지는 거라고 봤다. 당시 용산
참사도 있어서 철거민에 대한 이야기로 가닥이
잡혔다. '신화편'은 원전 그대로 그리려고 했는데
그러면 그냥 '만화 한국 신화'가 되겠더라. 그건 나
아닌 누구라도 할 수 있는 거고. 그래서 지금
사회에서 생각해야 할 가치들을 고민했더니

충분히 접합할 지점이 있었다. 가령 첫 에피소드인
'대별소별전'에서 활로 해를 떨어뜨리는 장면은
사양신화라고 해서 인간의 진취성을 보여주는
것인데, 지금 필요한 가치는 영웅의 진취성보다는
서로 힘을 모으는 것이라 생각해 사람들이 다 함께
활을 쏘는 걸로 재구성했다.

말한 것처럼 〈신과 함께〉만 해도 신화와 동시대의
사건들이 나오고, 〈무한동력〉도 무한동력 기계와
취업난을 다룬다. 다루는 소재의 범위가 넓다.
관심 있는 분야가 많다. 다큐멘터리 보는 걸
굉장히 좋아한다. 해양, 우주 다큐부터
휴먼 다큐까지. 그러다 보니 관심사도 많아져서
책도 챙겨 보고. 얕고 넓은 거지. 그런 것들이
어느 순간 결합이 되기 시작한다. 친구들
취업 문제에 관심이 많은 상태에서 〈세상에 이런
일이〉에 나온 무한동력 만드는 아저씨를 보며
〈무한동력〉의 스토리가 만들어지고, 이승과 저승의
신에 대해 공부하다가 용산 참사가 터지는 걸
보면서 〈신과 함께〉 '이승편'을 만들고. 나는 흔히
방아쇠가 당겨진다고 표현하는데, 그렇게
머릿속에 부유하던 소재들이 붙는 순간이 있다.
아마 다음 만화도 그렇게 방아쇠가 당겨지는
시점부터 시작하게 되겠지.

그렇게 여러 분야에 촉수를 세우는 게
창작자에게 도움이 되는 것 같나.
도움이 되는 정도가 아니라 창작자로서의
덕목이라고 생각한다. 요리에 비유하는 걸
좋아하는데, 재료가 다양해야 다양한 레시피가
나오는 것처럼 창작도 여러 재료가 있어야 새로운
게 나올 수 있다고 본다. 당장 쓸모가 있을지
없을지는 몰라도 재미있어 보이는 거에 관심을

가지는 건 중요하다. 생각지도 못한 지점에서
소재가 결합해 불이 붙을지 모르니까.

**사실 요즘엔 어떤 분야든
당장 써먹을 수 있는 지식을 강조하는데.**
그런 게 중요한 분야도 있겠지만 만화는
그림 그리는 걸 빼면 나머지는 기획과
스토리텔링이다. 이건 단시간에 이뤄낼 수 있는 게
아니다. 자료의 양도 많아야 하고 그걸 조합하는
시간과 요령도 필요하다. 어차피 길게 보고 하는
작업이라고 생각하니까 언제 사용할지는 몰라도
계속 보고 들으며 모으고 있다. 사실 요즘엔
안 그러면 불안한 것 같기도 하다. 끊임없이
재료를 모아야 한다는 강박이 있어서 최신 기사를
보고 책을 찾아보는데 예전처럼 마냥 즐겁게
보진 못하고 있다. 그냥 재밌게 보던 것들이
내 작품의 소재가 될 수 있다는 걸
알아버렸으니까.

그럼 요즘 재밌게 파고드는 분야가 있나.
요즘은 재밌는 게 없다. 앞서 말한 단행본 작업
때문에 사실 마음의 여유가 없어서 뭘 재밌게 못
보는 상황이다. 이 작업이 끝나고 조금 쉬면
발견할 수 있지 않을까.

**그렇다면 예전에 보았는데 언젠간
꼭 활용하고 싶은 소재가 있나.**
우주에 관심이 많아서 이 년 전에 만화가들이랑
같이 천문대도 가고 천문학자들과 세미나도 했다.
외계지적생명체를 탐사하는 세티 프로젝트에도
관심이 많고. 그런 걸 좋아한다. 달과 관련한
음모론이나 미스터리 같은 것. SF 혹은 스페이스
오페라 스타일로 그런 이야기를 그려보고 싶다.

가령 달 뒷면에 주민들이 살고 있는데 앞면으로
오면 지구에 관측이 되기 때문에 넘지 말아야 할
선이 있고, 그걸 넘는 사람들이 지구에 관측되며
생기는 일들. 우주가 배경이면 배경 그리기도
편할 거 같다. (웃음)

그런 이야기를 하기에 만화는 좋은 매체인가.
내 생각이나 상상력을 표현하는 데 있어
가장 싼 방법이지 않나. 영화 〈웰컴 미스터
맥도날드〉에서 라디오 드라마는 "여기는
우주다"라고 하면 그냥 우주가 된다고 말했던

...이승의 왕은 폐하이십니다.

······

좋다. 그렇게 하마.

저승

꼬아아아······

으아아아아······

정말 끔찍한 곳입니다.

까아아ㅎ아 ···

이 곳을 바꿀 수 있는 법은 단 하나···

공명정대함 뿐이다.

것처럼, 만화 역시 손쉽게 그런 상황을
표현할 수 있다.

하지만 그림체와 장르의 접합이라는 것도
중요하지 않을까. 과거 〈짬〉을 연재하던
시기에는 그 이야기엔 본인의 그림체가
가장 어울린다는 말을 한 적이 있다.

그런 생각이 있었는데 깨졌다. 정확히 말해 꼬마비
작가의 〈살인자 o 난감〉을 보면서 어떤 그림체로
그리든 모든 이야기를 담을 수 있다는 걸 알게
됐다. 4컷짜리 만화로도 잔혹한 스릴러를
보여주지 않나. 그걸 보며 꼬마비 작가는
그 그림체로 스페이스 오페라를 그려도
받아들여질 거라는 생각이 들었다. 이젠 그림체
때문에 생기는 한계는 없다고 본다. 오히려
그림체가 가벼울수록 담을 수 있는 폭이 넓어질 수
있다. 극화체의 세밀한 그림체면 가벼운 이야기를
담기 어려울 수 있지만 가벼운 그림체로
좀 타이트한 이야기를 담는 건 거부감이 없더라.
그런 면에서 어느 정도의 헐렁함을 유지하는 게
괜찮지 않을까 하는 생각은 든다.

그림체에 대한 판단이 변한 것처럼
〈짬〉을 연재하던 이십대 중반과 비교해
시선의 변화 같은 게 있나.

시선은 모르겠고, 시야는 조금 더 넓어진 것 같다.
사실 군대 다녀오기 전만 해도 세상에 대한
문제의식 같은 건 없었다. 만화를 그리며 필요에
의해, 혹은 관심에 의해 여러 매체로 동시대의
문제를 보니 부조리도 많고 약한 사람도 많다는 걸
알게 됐다. 그러면서 이상하게 그쪽에 마음이
끌리더라. 그래서 항상 등장하는 인물도
소시민이나 하숙생, 철거민이 되고. 그리고 나이를

먹다보니 확실히 삼십대 취향의 만화를 보게 된다.
머리가 좀 굵어져야 이해할 수 있는 만화들.
가령 윤태호 작가님의 〈미생〉이나 아즈마 히데오의
〈실종일기〉처럼 극적인 요소가 없어도
사람 사는 이야기만으로 뭉클하고 울컥하게
만드는 작품이 좋아졌다. 시각적 쾌감이
주가 되는 활극보다는.

하지만 〈신과 함께〉 '저승편'은
상당한 활극을 보여주면서도 그런 울컥하는
요소를 곳곳에 담았다.

어쨌든 지옥을 헤쳐나가는 방법을 고민해야
했으니까 활극적인 요소를 고민해야 했다. 다만
주인공의 감정은 좀 더 보편적으로 보여주고
싶었다. 그걸 조율하는 과정이 재밌었다. 한 회
활극이 나오면 다음 회에선 주인공의
내레이션이나 과거 사연이 나오고 그게 지루해질
거 같으면 다시 활극이 나오도록. 그래서
저승차사의 원귀 추격전과 김자홍이 저승에서
겪는 이야기를 번갈아 나오게 했다. 적당한
긴장감을 놓치지 않으려고. '저승편'은
공간 자체가 상상의 공간이다보니 그렇게 다양한
시도를 많이 해볼 수 있었는데 '이승편'에서
꾀죄죄한 철거 직전의 공간으로 돌아오니 확실히
내용이 지루해졌다. 이야기의 집중은 됐지만.

지루한 건 모르겠지만 전작 모두를 통틀어
유일하게 우울한 작품이었다.

대놓고 암울한 신파였지. 나는 그렇게 노골적인 걸
싫어하는데 그럴수록 노골적인 선악 구도가 되는
거다. 어느 순간부터 제어가 되지 않아 힘들었다.
좀 더 돌려서 말하고 싶지만 그래도 용역이
집 때려 부수는 장면은 나와야 하고. 용역 깡패

"당장 쓸모가 있을지 없을지는 몰라도
재미있어 보이는 것에
관심을 가지는 자세는 중요하다.
생각지도 못한 지점에서 소재가 결합해
불이 붙을지 모르니까."

아르바이트를 하는 체대생의 비중을 좀 더
늘렸어야 했다. 더 일찍 등장시키고. 그 캐릭터가
고민하는 모습을 더 많이 보여주었어야 했는데
단편적인 인물이 되어버렸다.

전체 작품들에서도 느껴지는 것이지만
작가의 감정이나 메시지를 직접적으로
드러내는 걸 경계하는 것 같다.
캐릭터의 감정을 말풍선 안에 대사로
드러내는 걸 경계하는 편이다.
소년만화를 보면 '평화는 소중한 거야!'
이런 식으로 만화의 주제를 직접 말하지 않나.
그보단 은유나 상황 제시, 행동을 통해
독자가 보고 느끼도록 하는 게
울림이 더 크다고 본다.

그게 말하는 방식에서 조심하는 면이라면,
말하는 내용에 있어 조심하는 건 어떤 걸까.
이 만화에 나오는 작은 문장의 실수로 인해
상처받는 사람은 없어야 한다.
나도 모르게 차별적인 말로 특정 계층을
화나게 할 수도 있지 않나. 가령 '뭐야, 너
게이 같아' 이런 말. 물론 이게 어떤 상황,
가령 안 어울리는 분홍색 바지를 입고 나온
친구에게 가볍게 하는 농담으로선
유머러스하게 받아들여질 수도 있다.
하지만 자칫 '나는 그게 게이 같아서 불편하고
싫어'라고 받아들여지면 안 되지 않나.
그건 지금처럼 대형 포털에서 연재를 하기
전에도 항상 고민하고 조심하는 지점이다.
작품보단 트위터에서 실수를 많이 하는 편이지.
(웃음)

사후 7일째 되는날 첫 공판이 열립니다.

나흘 남았군요.

겨우 나흘...

저희가 준비 해야할 것들이 뭐가 있죠?

지피지기면 백전백승. 저승에서도 이말은 예외가 아닙니다.

적을 알고 나를 아는 게 급선무죠.

우선 전 자홍씨 살아온 얘기를 들을 겁니다.

!

그리고 나면...

저승의 열명의 대왕, 저승시왕을 공략해야죠.

트위터 이야기를 하기도 했지만 이제
유명인으로서 작품 외적인 발언을
조심하게 되는 게 있나.

퍼거슨 감독이 트위터는 인생의 낭비라고 했는데
맞는 말이다. 다만 재밌는 인생의 낭비겠지.
얼마 전 약간의 말싸움이 생기며 구설수에
오르기도 했는데 내가 명백히 잘못한 거다.
난 팔로워의 수가 권력처럼 된다는 걸 그때
알았다. 팔로워가 많은 사람이 개인적인 문제를
토로하면 '이거 좀 보세요. 제가 이렇게 당하고
있어요'라고 비쳐질 수 있다. 그건 독백일 수
없다. 2만 5천 명 정도의 팔로워가 보는데.
확실히 전파가 빠른 개인 매체라는 매력은
있지만 조심해서 써야 한다는 걸 느낀다.

전작 모두가 좋은 작품이지만 그만큼 개인의
영향력이 커진 건, 〈신과 함께〉가 엄청난 인기를 끈
때문이라고 본다. 메가히트 작품을 낸 만큼
후속작 고민이 클 것 같다.

매번 만화가 끝나면 슬럼프가 온다. 〈짬〉 때도
그랬고, 〈무한동력〉 때도 그랬다. 아마 이번에도 올
거다. 완전 바닥을 친다. 더 재밌게 그릴 자신도
없고 그리고 싶은 것도 없다. 언제나 극복했으니까
이번에도 극복을 하긴 할 거다.
다만 〈신과 함께〉는 내 작품 중 대중적으로
많이 알려지고 영화화도 결정된 만화라 아마
그만큼 그리긴 쉽지 않을 거다. 그냥 이렇게
생각한다. 〈신과 함께〉가 홈런이라면,
1, 2루타 정도를 쳐도 나쁘진 않을 거라고.
삼진만 안 당하고 열심히 하면 언젠가는
또 홈런을 칠 거라고.

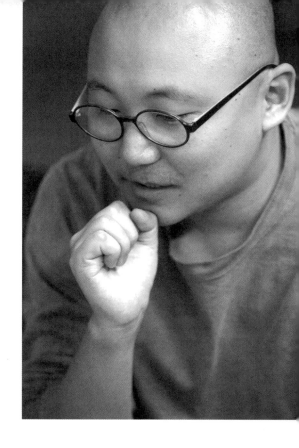

결국 꾸준하게 일정 타율을 유지하는 게
중요하겠다.

타율은 유지해야. 다만 야구선수는 3할이면
성공이지만 만화는 그러면 다음 연재가 어려울 수
있다. (웃음) 8할 정도를 치면 좋겠다.
앞으로의 모든 작품이 범작은 넘었으면 좋겠다.

주호민,
치유의 메시지를
전하는
파주 스님

뺑치시네. 주호민 작가의 데뷔작인 〈짬〉 마지막 편에서 막 전역한 작가 본인이 '왜 하나도 기쁘지 않지?'라고 독백할 때 든 생각이다. 역대 최고 수준의 리얼리티에도 불구하고 군대의 일상을 긍정적이고 명랑하게 그리던 작가의 시선을 한 번도 불편해하거나 의심한 적 없지만, 그래도 전역을 아쉬워하는 건 심한 과장이거나 거짓말이라 생각할 수밖에 없었다. 이후 꾸준히 주호민 작가가 내놓은 〈무한동력〉, 〈신과 함께〉 3부작을 보기 전까지는.

그 어떤 드라마나 다큐보다 군 생활을 디테일하면서도 유쾌하게 그려낸 만화 〈짬〉을 보며 내내 웃고 울컥해하면서도, 연재 당시에는 작가의 잠재력에 의문부호를 달았던 게 솔직한 심정이다. 군대라는 특수한 공간 안에서 벌어지는 크고 작은 사건들을 덤덤하면서도 따뜻하게 풀어내는 시선은 돋보였지만 한편으로 군대라는 소재를 벗어나서는 그런 장점이 드러날지 의문이었다. 하지만 군대를 벗어나서는 무한동력 기계를 만드는 아저씨와 함께 사는 하숙생들의 이야기 〈무한동력〉이 이어졌고, 한국 신화를 모티브로 창작한 〈신과 함께〉 '저승편'은 2010년을 통틀어 몇 손가락에 꼽힐 만한 성과를 만들어냈다. 하지만 여기서 중요한 건, 그의 연이은 성공이 아니라 그 작품들을 관통하는 특유의 따뜻한 시선이다.

주호민 작가의 나이 즈음에 울분으로 가득 찬 작품 〈야후〉를 그린 윤태호 작가가 "어찌 그리 똘똘한지"라고 찬사를 보낼 정도로 주호민 작가의 작품은 〈신과 함께〉 '이승편'을 제외하면 언제나 담담한 톤으로 삶의 희로애락을 그려낸다. 자신이 갈 곳을 아직 정하지 못한 유예된 청춘들과 무모해 보이지만 간절히 원하는 꿈을 위해 무한동력을 만드는 주인집 아저씨 등 〈무한동력〉의 인물들은 격한 감정의 기복을 보이지 않는다. 취업이 안 돼서 불안하지만 미국 드라마 〈로스트〉 한 시즌을 밤새워 보고, 무한동력 실험이 실패해도 다음을 기약하며 크게 낙담하지 않는다. 감정의

기복을 느끼는 건 독자들이다. 인물들이 여전히 담담한 톤으로 "죽기 직전에 못 먹은 밥이 생각나겠는가, 못 이룬 꿈이 생각나겠는가" 같은 대사를 읊을 때, 현실 속에서 외면당하던 꿈이라는 가치는 비로소 당위를 얻고, 독자에게 나는 혹은 우리는 틀리지 않았다는 위안을 준다. 착하고 싫은 소리 못해 이승에서는 손해만 봤던 김자홍이 저승이라는 심판의 공간에서 그 덕을 인정받는 모습을 그린 〈신과 함께〉 '저승편' 역시 마찬가지다.

앞서 말한 〈신과 함께〉 '이승편'이 그의 작품 안에서 이질적인 느낌을 준다면 그래서일 것이다. 〈짬〉이 군대라는 공간에서도 사람의 정이라는 것이 존재한다는 것을, 〈무한동력〉이 유예되었지만 멈추지 않는 희망이 있다는 것을, 〈신과 함께〉 '저승편'이 지금 당장 보상받지 못한 선한 행동이 좋은 업이 될 거라는 믿음을 보여준다면, 〈신과 함께〉 '이승편'은 현실의 극단적 폭력 앞에 과연 당위적 가치는 어떻게 보장될 수 있는지에 대한 작가 스스로의 힘겨운 탐구에 가깝다. 가택신조차 소멸당할 수밖에 없는 재개발 사업 앞에서 주호민 작가의 인물들도 설운 울음과 힘겨운 한숨을 감추지 못한다.

하지만 그는 인간에의 믿음을 포기하기보다는 자신의 폭력에 죄책감을 느끼는 여린 청년을 통해, 폭력의 연결고리에 대한 독자의 각성을 돕는다. 그의 작품이 소위 '치유계'로 분류되는 건 그 때문이다. 담담하되 울림을 주고, 강요하기보단 깨닫게 해준다. 그래서 이제는 마음을 열고 믿어보련다. 전역이 기쁘지만은 않았다는 마음도, 내 유부남 친구 놈들은 그렇게 힘들다는 육아가 너무나 행복하다는 〈셋이서 쑥〉의 자랑질도.

주호민

- 웹툰 《제비원 이야기》《무한동력》《신과 함께》《셋이서 쑥》
- 단행본 《짬》《무한동력》《신과 함께》《제비원 이야기》《셋이서 쑥》

앞으로 어떻게 될지
작가조차도
궁금한 만화

하일권

2012년 겨울, 〈방과 후 전쟁활동〉으로 돌아온 하일권 작가와 진행한 이 인터뷰의 화두는 〈목욕의 신〉 이후의 하일권은 과연 어떤 목표를 가지고 돌아왔느냐였다. 그만큼 인기와 조회수, 그리고 이야기를 매끈하게 풀어나가는 솜씨까지 〈목욕의 신〉은 하일권의 여러 작품 안에서도 독보적인 위치를 차지하고 있었다. 데뷔 이후 단 한 번도 실망스러운 작품을 낸 적 없는 그에게서 터무니없이 소포모어 징크스를 걱정했던 건 그래서일지도 모르겠다. 결과적으로 말하자면, 〈방과 후 전쟁활동〉은 놀랍도록 가슴 아픈 결말과 반전으로 하일권의 세계를 더욱더 확장해냈다. 만약 이 인터뷰가 여전히 의미 있게 읽힌다면 하일권이라는 탁월한 작가가 대중적으로 가장 성공한 작품과 작가적 고집을 가장 완벽하게 구현한 작품 사이에서 어떤 고민을 가지고 있었는지에 대한 기록이기 때문일 것이다.

2월에 〈목욕의 신〉 연재를 끝낸 뒤에 신작
〈방과 후 전쟁활동〉으로 돌아오기까지 9개월 정도
공백이 있었다. 어떻게 지냈나.

결혼 준비를 하고, 결혼하고, 결혼 후 정리하며
이것저것 하느라 거의 못 쉬었다. 예전 작품 연재
끝냈을 때보다 오히려 더 정신없이 보낸 거 같다.
2월에 연재 끝내며 담당자 분에게 막연히 올해
말에나 신작을 하자고 할 땐 굉장히 먼 날이라
느꼈는데 생각보다 훨씬 금방 와버려서 허겁지겁
신작을 하게 됐다.

급하게 준비했다면 언제부터 신작 구상을 한 건가.

설정 자체는 예전부터 생각하고 있던 거다.
학생들이 갑자기 군대에 들어간다는 딱 그만큼의
설정만. 그 상황이 재밌을 거 같아서 머릿속에
담아놓고 있었는데 차기작으로서 구체적으로
생각하기 시작한 건 얼마 되지 않는다.
2, 3개월 정도 된 것 같다.

예전부터 생각해둔 아이템이기 때문일까.
항상 학생이 주인공인 작품을 하다
〈목욕의 신〉에서 외도했다가 다시 학생이
주인공인 작품으로 돌아왔다.

〈목욕의 신〉을 하면서 학교에서 벗어나야겠다고
했는데 끝나고 나니 굳이 제약을 둘 필요는
없겠다는 생각이 들었다. 이건 주인공들이
학생 신분이어야 재밌는 이야기라
자연스럽게 학생으로 돌아오게 됐다.

학생을 주인공으로 설정하면 뭐가 좋은 것 같나.

일단 주 독자층을 생각하지 않을 수 없다.
주 독자층이 학생들이니까 아무래도 내가 학생
캐릭터를 만들면 더 공감해주겠지. 신작에서도

갑자기 종말 위기가 닥쳐와 학생이 군대에
소집된다고 하면 학생 독자들이 좀 더 공감하고
몰입하지 않을까. 그리고 그리는 입장에서도
나 스스로 정신 연령이 그 시절을 벗어나지 못한
것 같다. 그래서 이질감 없이 그리게 되는 게 있다.

본인의 학생 시절은 어땠나. 전작 〈삼봉이발소〉,
〈3단합체 김창남〉, 〈두근두근 두근거려〉에서의
학생들은 항상 우울한 일상을 견뎌내는데.

나 역시 우울했던 것 같다. 학창 시절이라는 게
특별할 게 없지 않나. 지루하게 계속 입시
공부만 하다가 졸업해버리고. 작품 속에서
학생 이야기를 할 때 그에 대한 보상심리도 있는
것 같다. 내가 해보지 못한 것들에 대해.
나도 〈안나라수마나라〉의 아이나
〈두근두근 두근거려〉의 수구처럼
그런 경험이나 일탈을 했으면 삶이 좀 더
풍성해지지 않았을까. 나는 경험하지 못했지만
내 만화를 통해 다른 학생들은 조금이나마
그런 걸 느낄 수 있으면 좋겠다고 생각했다.

우울하다고 했는데 꿈이 있는 학생이 아니었나.

그게 없었다. 대학을 가야 한다는 생각밖에
없었지. 왜 가야 하는지도 모르겠는데.
고2 때부터 미대 입시를 준비했으니까 2년 동안
정말 반복적으로 집, 학교, 미술학원에서만 지냈다.
미술학원은 항상 밤늦게 끝나고. 그림을 그리는
거니까 미술학원에 있는 게 나름 재미는 있었지만
어차피 입시를 위한 미술을 하다보니
지칠 수밖에 없었다.

이야기를 좋아하는 사람도 아니었나.

그건 굉장히 좋아했다. 이야기를 속으로 상상하고

만드는 걸 좋아해서 고등학교 때부터
혼자 연습장에 만화도 그렸지만 만화가라는
직업과 연결되진 않았다. 그냥 혼자만의 취미이자
일탈? 친구들 보여주려고 연습장을 돌리기도
했지만 딱 그뿐이었다.

그러다 세종대 애니메이션학과로 진학했는데
그것도 대학 입학의 의미가 더 컸던 걸까.
세종대 빼고는 다 산업디자인과 시각디자인
쪽으로 넣었다. 애니메이션학과를 지원한 것도
일종의 일탈의 심정 같다. 하고 싶은 게
있다기보다는 호기심 반, 반항심 반으로.
이것만은 넣고 싶다고 고집을 부렸다.
진로로 생각했을 때 더 좋은 학과도 몇 개
붙었다. 그런데도 괜히 오기가 나더라.
미술학원에서 여기 말고 더 좋은 데 가라고 하니까
그게 싫고 여길 가고 싶은 거다.

내가 고등학교까지 졸업했는데 왜 이걸 하라 마라
하는 거지? 그게 짜증났다. 지금 돌이켜보면
안 간 곳이 굉장히 좋은 데였는데. (웃음)

사실 세종대도 만화가로서는 굉장히
엘리트 코스라고 할 수 있는데.
그땐 잘 몰랐다. 미술학원도 부모님도 별로
안 좋아하시고. (웃음) 그런데 가고 나서 나
혼자만의 놀이였던 만화 그리기가 뭔가 직업으로
구체화될 수 있겠다는 생각이 들었다.
그런 사람들만 모아놓은 곳이니까.
그러면서 애니메이션 감독이란 꿈이 생겼다.
그런데 군 제대해서 선배들 얘기 들어보니 그쪽
현실이 말도 안 되게 어려웠다. 이건 내가 갈 일이
아니구나 싶어서 복학을 안 할 생각도 했다. 아는
친척 분이 말레이시아에 계셔서 거기 가서 일 년
넘게 살다 왔다. 아예 눌러 살 생각을 했지.

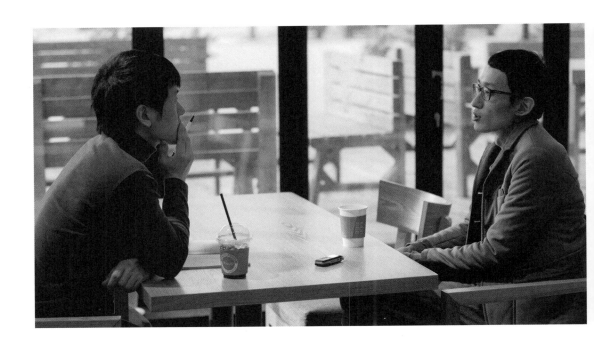

그쪽에서 2년제 호텔관광 관련 대학을 나오면
휴양지 호텔에 취업할 수 있다고 해서. 부모님께서
그래도 졸업은 하라고 해서 울며 겨자 먹기로
복학을 했는데 웹툰이란 게 생긴 거다.
그걸 보고 이건 내가 할 만한 매체라고 생각했다.
애니메이션처럼 자본이 들어가는 공동 작업도
아니고 당시의 출판만화처럼 진입 장벽이 높았던
것도 아니고. 내가 하고 싶은 이야기를 이 매체로
풀어나갈 수 있겠다는 생각이 들었다.

데뷔 때부터 특유의 색상 감각이 회자가 됐는데,
웹툰의 색상도 본인과 더 맞았던 것 같나.
어쨌든 애니메이션이 꿈이었으니까.
당시 굉장히 인상 깊었던 게 강도하 작가님의
〈위대한 캣츠비〉였는데 마치 애니메이션을
캡처해서 붙인 것 같았다. 그래서 출판만화와는
달리 웹툰에 매력을 느끼게 된 것 같다.
색상도 그렇고 스크롤이라는 방식도
그렇고 정말 신선했다.

혼자만의 취미에서 수많은 독자와
공유하는 일이 되면서 변화한 게 있었나.
〈삼봉이발소〉 연재를 마칠 즈음에 이걸 봐주는
사람들이 있다는 게 실감이 났다. 어쨌든
댓글은 계속 보니까. 내 만화를 보고 웃었다는
사람, 감동을 받았다는 사람을 보며 너무 신기했다.
그러면서 어떤 강박관념이 생겼다. 좋은 만화,
사람들이 보고 좋은 감정을 느끼는 교훈적인
만화를 해야겠다는 생각. 최근까지도 그런 게
있었는데 지금은 그건 좀 아닌 거 같다. 어느 순간
작품을 대하는 태도가 교과서를 만드는 것처럼
되는 거다. 바람직하진 않다고 생각해서
신작에서는 다르게 해보려고 한다.

전작들의 경우 어떤 소중한 가치를 지키는
주인공과 냉정한 세상이 대비되는 패턴인데,
그것이 가져오는 감정의 울림이 있지 않나.
분명 거기서 극적 갈등이 발생하고 여태까지
그게 작품의 주제를 이뤘다. 〈삼봉이발소〉에서부터
그런 패턴이었고, 내가 재밌고 하고 싶은 이야기도
그런 거였다. 그런데 그렇게 몇 개를 하니 너무
비슷한 거다. 물론 작가가 평생 같은 이야기를
하는 게 뭐가 나쁘냐고 할 수도 있지만 나 스스로
거기서 벗어나고 싶은 게 컸다. 그래서 신작을
그리는 게 어렵다.

〈목욕의 신〉이 큰 히트를 기록한 만큼 새로운
시도를 하는 게 더 부담스러울 수도 있는데.
굉장히 부담스럽지. 〈목욕의 신〉 차기작을
기다리던 분들은 그 이상을 기대할 테니까.
하지만 기대는 기대인 거고, 내가 그 부담을
고스란히 지고 기대에 부응하려 하면 도저히
작업을 시작할 수 없을 거 같았다. 그래서
신인 작가의 마음으로 그리려고 한다. 내 이름을
아는 독자도 없다는 생각으로.

마음가짐은 그렇더라도 많은 작품을 연재하며
쌓인 노하우가 있을 텐데.
습득한 건 딱 하나, 꼼수다. 최단 시간 안에
최고 효율로 만화가 비어 보이지 않게 그리는 거.
스토리나 연출은 하면 할수록 더 미궁에 빠진다.
오히려 〈삼봉이발소〉 땐 아무것도 모르니까
이것도 해보고 저것도 해봤는데 지금은 어설프게
눈만 높아져서 더 모르겠다. 콘티 짤 때도
더 막막하고.

꼼수라고 말한 그것만 해도
다른 작가들이 탐낼 만한 노하우 같은데.
복사해서 붙여넣기를 티 안 나게 하는 건데,
사실 작가로서는 그림 실력이 퇴보한다.
배경을 잘 그린 다음에 그걸 여러 번 사용하면
결국 똑같은 구도만 나오고, 콘티 짤 때부터
다양한 구도를 생각하지 않게 된다. 장기적으로
보면 작가에게 도움이 되지 않는다.

웹툰이라는 매체이기에 가능한 테크놀로지인데
그게 오히려 퇴보를 불러일으키는 걸까.
웹툰 초창기를 생각하면, 양영순 작가님과
강도하 작가님의 작품은 그림을 보는 재미가
있었다. 동시대 다른 매체보다 그림이 훨씬 좋았다.
그런데 요즘 작품을 보면 그렇지 않다. 나도

그렇지만 요즘은 다들 디지털 작업을 하고 펜
태블릿으로 그리니까 누가 그려도 선이 똑같다.
그림체 정도만 구분할 정도지. 오히려 이럴
때일수록 손맛을 살리는 예전 그림체가 독자에게
더 와 닿지 않을까. 그래서 이번 신작의 느낌이
〈목욕의 신〉과는 좀 다를 거다. 걱정을 많이 했는데
그래도 하고 싶다. 앞으로 어떻게 될지 나조차도
궁금한 만화를 안 하면 못하겠더라.
이번 신작이 나 스스로도 새로운 시도지만 웹툰
전반에 있어서도 새로운 시도라고 생각해서
그리기 재밌다.

"이미지가 생긴다는 건 굉장히 좋고
고마운 거다. 다만 창작자로서
족쇄가 되는 경우는 경계해야 한다고 본다.
이미지가 굳어지면 사람들이
계속 비슷한 걸 기대하게 되니까."

하일권

웹툰 전반이라고 했는데, 분명 본인이 거의 처음 시도했던 스크롤을 이용한 연출, 배경색의 변화, BGM 등이 이젠 보편적인 게 되어버렸다.

그게 크다. 처음에는 웹툰이라는 매체에 최적화된 스크롤 연출을 만들겠다고 했던 건데 이젠 그게 너무 전형적이 됐다. 이젠 기본적으로 긴 칸에 듬성듬성 컷 분할을 하고, 중요한 장면이면 당연히 길게 연출하고, BGM도 다 쓴다. 이게 내겐 너무 식상해졌다. 내가 처음 웹툰을 그릴 때만 해도 굉장히 다양한 가능성이 열려 있었는데 지금은 좀 고착화된 게 있다. 그래서 이번에는 긴 스크롤 연출을 안 하고 중요한 순간도 담담하게 그리려고 한다. 사람들이 익숙하게 느끼는 것과는 다른 걸 해보고 싶다.

주제와 스타일의 변화라는 게, 어떻게 보면 하일권이라는 하나의 브랜드가 만들어졌기에 생기는 고민일 수도 있다.

나의 이미지가 생긴다는 건 굉장히 좋고 고마운 거다. 다만 창작자로서 족쇄가 되는 건 경계해야 한다고 본다. 이미지가 굳어지면 사람들이 계속 비슷한 걸 기대하게 되니까.

트위터를 안 하는 것도 본인에 대한 선입관이 생기는 걸 피하기 위해서인가.

가장 큰 이유는 노출되는 걸 싫어해서다. 한 개인으로서도, 창작자로서도 〈삼봉이발소〉 연재할 때 필명을 쓰는 여자 작가라는 소문도 있었는데 그렇게 베일에 가려진 걸 즐기는 게 있었다. 작가로서는 작품에서 할 얘기를 다 하는데 굳이 뭘 더 이야기하나 싶고.

하지만 데뷔 후 많은 시간이 흘렀고 많이 노출되고 많이 알려졌다. 앞서 데뷔 때의 마음가짐을 갖겠다고 했지만 처음과는 많이 다를 거 같다. 그때와 가장 다른 건 열정이지. 그런 시절이 다시 올 것 같진 않다. 그런 의욕을 끌어올리기 위해 신작에서 새로운 걸 시도하는 거다.

그렇다면 고등학교 때 혼자만의 취미와 일탈로 만화를 그리던 즐거움은 어떤가.

조금 변형되긴 했지만 그때의 재미는 있다. 순수한 창작의 재미는 고등학교 때가 순도 백 퍼센트였겠지만, 분명 지금도 있다. 그게 없다면 이 일을 할 수 없지. 내가 만화를 업으로 삼은 건, 만화를 만드는 게 재밌어서다. 하고 싶은 게 이것밖에 없다.

하일권의 아이들은 싸운다

"저 새끼는…… 누구나 다 아는 뻔한 말을 항상 뻔하게 한다. 그게 진짜 짜증나." 〈목욕의 신〉의 주인공 허세는 자신의 팬티를 벗겼던 꼬마 손님에게 암바를 걸었다가, 손님을 함부로 대한 것에 사과하라는 선배 강해의 말에 이렇게 독백한다. 한편 하일권 작가의 전작 〈3단합체 김창남〉의 주인공 호구는 말도 안 되는 허세를 부린 자신보다는 그런 자신을 때리고 괴롭히고 방관하는 친구들이 나쁜 거라는 로봇 시보레의 말에 다음과 같이 독백한다. "누구나 알고 있는 당연한 말을 녀석이 아무렇지 않게 말했다. 그런데 당연한 그 말이…… 왜 위로처럼 들리는 걸까." 반응의 내용은 다르지만 둘의 독백이 공통적인 건, 그토록 당연하고 뻔한 말들이 그다지 당연하게 받아들여지지 않는다는 것이다. 강해나 시보레가 말하는 윤리적 기준은 보편적이지만, 실제 세계의 평균과는 거리가 멀다. 이러한 보편과 평균의 괴리에서 하일권의 작품은 시작된다.

장르적으로 코미디로 분류할 만한 〈목욕의 신〉을 제외하면 하일권의 작품들은 세상의 폭력에 주목한다. 외모 바이러스라는 가상의 질병을 그린 〈삼봉이발소〉에서 남학생들은 "너같이 못생긴 년들이 오바하고 다니는 거 진짜 짜증나거든?"이라는 말을 아무렇지 않게 내뱉고, 〈3단합체 김창남〉에서 이유 없이 두들겨 맞는 호구에 대해 반 아이는 "만날 구석에서 여자애들 힐끔힐끔 보면서 이상한 그림만 끄적대니까 저렇게 맞는 게 당연"하다 말한다. 〈안나라수마나라〉에서 윤아이의 가게 주인은 급여를 가불해주고 은근슬쩍 성추행을 시도한다. 특별한 악마를 만나지 않는다해도, 세상의 평균치 그 자체만으로도 이미 너무나 폭력적이다. 많은 어른들이 이 세상의 규칙을 내재화하고 살아가지만, 아직 보편적 가치를 믿는 어린 주인공들에게 이 세상은 견뎌내기 어렵다. 그래서 아이들은 싸운다. 그리고 상처받는다.

하일권은 이 싸움에서 주인공들이 얼마나 무력한지 잘 알고

있다. 〈두근두근 두근거려〉 정도를 제외하면 그의 작품에서 뚜렷한 해피엔딩은 등장하지 않는다. TV에선 여전히 메이크오버 쇼를 하고(〈삼봉이발소〉), 학교에는 호구를 대신할 또 다른 호구가 등장하며(〈3단합체 김창남〉), 어릴 적의 꿈을 다시금 이뤄보려 했던 소녀는 "시시한 어른이 되어버린 것 같다"고 말한다(〈안나라수마나라〉). 그는 세상이 변화할 수 있을 거라는 희망의 전망을 그리지 않는다. 믿지 않는 것일지도 모른다. 대신 당장 상처 입은 아이들을 다독이려 한다. 〈삼봉이발소〉의 삼봉과 〈안나라수마나라〉의 '己'이 세상의 평균적 규칙을 받아들이지 않은, 어떤 면에선 오히려 미성숙한 어른인 건 우연이 아니다. 보편과 평균이 괴리된 세상에서 철 든 어른이란 종종 시스템의 수호자로 나선다. 그러나 그들은 아이들의 고민을 해결해주기보다는 그 고민을 의미 없는 것으로 만든다. 그에 반해 삼봉과 '己'은 상처 입은 아이들에게 아주 든든한 조력자는 아닐지 모르지만 "너도 행복해질 수 있다"고, "하고 싶은 것만 하라는 게 아냐. 하기 싫은 일을 하는 만큼 하고 싶은 일도 하라는 거지"라고 말하며 아이들 곁에 있어준다. 그들은 "내가 그 고난 겪어봐서 아는데"라는 식으로 말하기보다는, 힘들지만 같이 이겨내보자고 한다. 그게 어른이 진짜로 해야 할 일이다. 물론 여전히 세상은 그대로다. 다만 옳지 않은 세상보단 자신을 책망하던 주인공들에게 네가 틀린 게 아니라고, 쉽게 무너지지 말라고 하는 위로를 통해 최소한 주인공들은 자기 자신을 긍정할 수 있다. 상처는 온전히 치유되지 못하지만 앞으로 버텨나갈 수 있을 만큼은 봉합된다. 하지만, 여전히 불안하다.

최고 히트작 〈목욕의 신〉과 최고의 수작 〈방과 후 전쟁활동〉에서 하일권은 여전히 남은 균열에 대해 전혀 상반된 태도를 보인다. 전작들에서 하일권은 고교생 주인공에게 용기를 주고 다양한 가능성을 열어주는 방식으로 세상의 폭력을 잠시 유예시키지만, 결국 그들도 언젠가 사회에 진출해 세상과 관계 맺어야 한다.

더 큰 상처를 감수하고 다시 싸울 것인가, 시시한 어른이 될 것인가. 〈목욕의 신〉은 이 균열을 온전히 메우기 위해 금자탕이라고 하는 세상과 단절된 가상의 공간을 가져온다. 금자탕의 강 회장은 성공한 어른이면서도 청춘의 고민을 들어줄 줄 알고, 허세가 일하는 금자탕은 '노력한 만큼 인정받고 진심을 담은 만큼 전해지는, 밖에서는 코웃음 치는 빛바랜 가치들'이 소중하게 다뤄지는 곳이다. 첫 화에서 세상으로부터 도망치던 허세는 이곳에서 비로소 온전한 자기 삶의 주체가 된다. 물론 바깥 세상과 단절된 신념의 공동체를 가정했다는 점에서 이 작품은 명백한 판타지이지만, 사람들을 위로하고 싶으면서도 세상이 쉽게 나아지리라 무책임하게 말할 수 없는 작가가 내놓은 최대한의 타협점일 것이다.

이처럼 성공적인 타협 이후 역대 가장 암울한 작품인 〈방과 후 전쟁활동〉이 등장한 건 그래서 슬프고도 놀라운 일이다. 하일권은 자신이 구현한 멋진 판타지를 뒤로하고 다시 균열의 세상에 천착한다. 그것도 훨씬 자비 없이. 〈목욕의 신〉 이전 작품에서 주인공들은 아주 작은 일탈을 통해 좁은 범위에서나마 행복을 실현할 수 있었다. 하지만 〈방과 후 전쟁활동〉에서 성동고 3학년 2반 아이들이 겪는 모든 일은 철저히 불가항력적이다. 대입 수능 시험을 132일 앞둔 그들은 평소와 별차이 없는 하루를 보내다 갑자기 하늘에서 떨어지는 파란색 구체를 보게 된다. 외계에서 내려온 이들 미확인 구체는 폭발하거나 촉수로 사람을 공격하며 전 세계를 아수라장으로 만들고, 그 위험 때문에 잠시 학교를 떠나 있던 아이들은 구체로부터 도시를 지키기 위해 예비군 대대로 편제한다. 구체들이 어디서 왔는지는 아무도 모르며, 공부를 하던 아이들이 왜 총을 쥐고 전쟁터로 나가야 하는지 어른들은 특별한 당위를 설명해주지 않고 통보만 할 뿐이다. 크게 위험하지는 않을 거라는 무책임한 위로만을 반복하며.

흥미로운 건, 철저히 SF 판타지적인 설정에서 출발하는 이

불가항력이 고3의 현실적 상황과 연결되며 완성된다는 것이다. 예비군 입대를 거부하면 어떻게 되느냐는 아이들의 질문에 담임 선생님은 예비군 일 년을 채우면 다음 해 수능 가산점을 주니 안 하는 게 바보라고 말한다. 여기서 아이들을 움직이는 것은 가산 점으로 대학에 가서 행복하게 살겠다는 희망이 아니다. 다른 모 두가 가산점을 챙길 때 나 혼자 뒤처지면 어떡하나 싶은 두려움 때문에 거의 모든 아이가 예비군을 선택한다. 갑자기 들이닥쳐 '방과 후 전쟁활동'을 하게 만든 외계 생물이 현실 속 아이들이 감 내해야 할 전쟁 같은 입시에 대한 알레고리인지는 알 수 없다. 다 만 "저기서(하늘에서) 평생 우리를 감시하는" 것 같은 대형 구체처 럼, 입시를 비롯한 모든 훈육 시스템 역시 우리의 손이 닿지 않는 곳에서 우리를 바라본다.

외계 생물의 촉수 공격으로 목과 팔이 잘려나가거나 온몸에 구멍이 뚫리는 장면들 때문에 하일권 작품 최초로 19금이 되었다 는 외형적 배경을 차치하더라도, 이 작품에서 잔혹한 정서를 느 끼게 되는 건 그래서다. 군인이 된 아이들은 친구들이 죽거나 다 치는 걸 목격하고, 정규군의 보호 없이 집결지까지 강행군한다. 일반적인 소년만화에서 장애물이 주인공의 신념과 성장을 위해 극복하거나 꺾어야 할 존재라면, 〈방과 후 전쟁활동〉에서 아이들 이 겪는 모든 일은 그저 불가해한 잔혹극일 뿐이다. 그들은 눈앞 의 외계 생물과 싸우면서도 실제로 전선이 어떻게 돌아가고 있는 지는 알지 못한다. 안전하다던 약속은 공수표가 됐고 곧 집으로 돌아갈 수 있으리라는 약속은 기약이 없다. 끝을 알 수 없는 싸움 속에서 희망은 말라붙는다. 서사적으로는 탁월했지만 정서적으 로는 잔혹했던 〈방과 후 전쟁활동〉의 반전 결말은 하일권이 이전 까지 결말에서 그려왔던 아주 작은 봉합의 시도들조차 무너뜨려 버릴 만큼 무자비하다. 싸우던 아이들은 패배했다. 명백하게.

그동안 일관된 맥락 안에서 작품을 그려왔음에도, 지금 하일

권이라는 작가가 어딜 향할지 짐작할 수 없는 건 그래서다. 보편과 평균이 괴리된 세상을 사는 아이들을 위로하기 위해 애쓰던 창작자는, 판타지의 영역에서 이 임무를 완성했지만 다시 그것은 판타지이며 우리가 맞닿은 현실은 얼마나 잔인한지 까발렸다. 가능한 한 가장 슬픈 전망을 남겼던 〈방과 후 전쟁활동〉 이후 하일권의 탐구는 어떤 방향으로 진행되고 또 어떤 전망을 남기게 될까. 정말 알 수 없다. 다만 빤하지 않은 작품은 나오지 않으리라 자신할 수 있다. 지금까지 그가 자신의 작품들을 통해 증명한 건 자신의 테마에 대한 철저한 책임감이니까.

하일권

- 웹툰 〈3단합체 김창남〉 〈두근두근 두근거려〉 〈안나라수마나라〉 〈목욕의 신〉 〈삼봉이발소〉 〈방과 후 전쟁활동〉
- 단행본 《보스의 순정》 《3단합체 김창남》 《히어로 주식회사》 《육식공주 예그리나》 《두근두근 두근거려》 《안나라수마나라》 《목욕의 신》 《삼봉이발소》 《방과 후 전쟁활동》

이야기는
끝까지 짜고
들어간다

이윤창

이윤창 작가의 작품을 네이버 데뷔작인 〈타임 인 조선〉만 본 독자들이라면, 그가 아마추어 시절 연재해 큰 인기를 얻었던 〈청국지〉와 〈청일기〉 등을 검색해서 찾아보길 바란다. 조금 더 의욕이 있다면 그가 만든 페이퍼 애니메이션 〈날치의 꿈〉도 찾아보면 좋겠다. 짧은 호흡의 개그와 긴 호흡의 스토리라인, 그리고 치밀한 반전까지 〈타임 인 조선〉은 연재만화가 보여줄 수 있는 거의 모든 미덕을 갖춘 출중한 작품이지만, 이윤창이라는 작가의 가능성과 타고난 센스를 제대로 평가하기 위해서는 재치가 번뜩이는 그의 아마추어 작업까지 확인할 필요가 있다. 그만큼 그의 작품 활동은 드문드문한 가운데도 일정한 클래스를 유지하고 있다. 조회수라는 잣대만으로는 결코 슈퍼루키라 말할 수 없던 그의 다음 작업을 정말 간절한 마음으로 기대했던 건 그래서다. 설레발이라고 말해도 어쩔 수 없다. '미완의 대기'라는 흔한 말은 이윤창이라는 작가를 수식할 때 비로소 그 의미를 온전히 드러낼 것이다.

2011년 〈타임 인 조선〉으로 포털 데뷔를 했지만
이미 몇 년 전 〈창국지〉 등으로 인기를 얻은
유명 아마추어 작가였다. 그러다 어느 순간
보이지 않았다.

5년 동안은 학업에 열중했다. 애니메이션학과를
다녔는데 졸업 작품을 완성하고 나서 잠시 여유가
생겼을 때는 만화도 가끔 그려 올렸다. 졸업하고
회사에도 들어갔는데 15일 만에 잘렸다.
성경 관련한 삽화를 그리는 작업이었는데 내가
종교가 없어서 그런지 잘 못했다. 그렇게 백수인
상태로 콘티 외주 작업 정도를 하다가 깊은 생각에
빠졌다. 부족하지만 웹툰에 도전해볼까. 임인스,
미티 작가님 등 비슷한 시기에 아마추어 활동을
하던 작가들이 네이버 웹툰에서 인기를 얻는 걸

보며 부럽고 배 아프기도 했고. (웃음) 그렇게
〈타임 인 조선〉을 '도전만화'에 올리게 됐다. 과거
〈창일기〉, 〈창국지〉를 그린 경력은 있지만 완전히
신인의 마음으로 시작하고 싶어서 '창'이라는
닉네임도 버렸던 거고. 괜히 내가 나서서 옛날에
이런 걸 했네, 그럴 생각은 없었다. 나보다 늦게
경력을 시작했는데도 훨씬 훌륭한 작가들도 많고,
내가 직접 말하기보다는 나중에 저절로 알려지는
게 더 있어 보이지 않나.

〈창국지〉의 인기가 상당했던 걸로 기억하는데
공백 없이 그 경력을 쭉 잇고 싶은 마음은 없었나.

항상 웹툰을 하고 싶었지만 나 스스로에게
부족함을 많이 느꼈다. 급하게 이 일을 시작한다고
해서 내가 정말 원하는 만큼 잘 뽑아낼 것 같지
않았다. 서른은 넘어야 좋은 만화를 그릴 수 있지
않을까 싶어서 2006년부터는 나중에 그릴
생각으로 스토리만 준비했다. 만약 내가 〈창일기〉
시절부터 그대로 경력을 이어왔다면 상당히 허점
많은 작가가 됐을 거다. 지금도 허점이 많지만
그때 데뷔를 했다면 그림이고 색깔이고 못 봐줄
작품이 나오지 않았을까. 그 오 년의 공백이
고마운 시간이었다.

항상 웹툰을 하고 싶었다고 했는데
애니메이션학과 들어갈 때도 애니보다는 만화를
더 하고 싶었던 건가.

어릴 때부터 꿈은 만화가였다. 그러다
애니메이션학과를 갔는데 약간 회의를 느꼈다.
나는 그림을 그리고 싶어서 왔는데 1, 2학년 땐
그림보다는 애니메이션 만드는 프로그램을
배우는 비중이 높았으니까. 그래서 1, 2학년 땐
정말 바보처럼 다녔다. 학점 0.6점에 학사 경고

받고 그랬는데 3학년 때 아버지가 돌아가시면서 어떻게든 대학은 졸업해야겠다는 책임감이 생겼다. 그리고 친구에게 애니메이션인 〈퓨처라마〉와 〈개그만화 보기 좋은 날〉을 추천받으며 애니메이션에도 강한 흥미가 생겼다. 그래서 졸업할 때까진 애니를 열심히 했는데 나랑 팀 작업은 잘 안 맞았다. 그래서 웹툰으로 돌아온 거다.

그렇게 돌아온 작품이 〈타임 인 조선〉인데 앞서 말한 2006년부터 준비한 스토리인가.
원래 구상했던 만화는 자살 사이트에 대한 거였다. 좀 어두운 만화인데 그건 좀 나중에 할 수 있을 것 같았고, 우선은 내가 제일 잘하는 개그로 가자고 생각했다. 개인적으로 가장 관심 있는 분야는 역사인데 그중에도 세계사에 관심이 많았다. 그래서 처음에는 백년전쟁을 배경으로 타임슬립 만화를 그리려고 했다. 잔 다르크가 신의 계시를 받았다고 알려졌는데 사실 그게 미래에서 온 누군가에 의한 거라는 식으로. 물론 나중에 결국 신이 등장하는 설정이었지만. 그런데 내용도 우리 정서에는 잘 안 맞고, 그림체도 서구적으로 하기 어려울 거 같아서 황급히 국사로 눈을 돌렸다. 처음에 기획한 건 과거로 가서 가문을 되살리는 이야기였다. 주인공이 조선시대에 가서 횡포를 부리는 사또와 어떤 한량을 만나게 되는데 이 한량이 자기 조상인 거다. 아버지가 보여준 족보에선 이 한량이 마을 사또라고 했는데 아닌 거지. 그래서 이 사람을 사또로 만드는 이야기를 생각했는데 영화 〈천군〉이랑 비슷하더라. 그래서 다시 노선을 바꿔 조선시대면 왕은 나와야지 싶어 왕과 관련된 이야기를 찾았고 사도세자 이야기에 매력을 느꼈다. 사도세자가 뒤주에 갇힌 사연부터

정조 시절의 스펙터클한 사건들까지 공부할수록 만화에 쓸 소재가 정말 많았다.

사실 극중 황찬기 박사가 지금 왕이 정조라고 밝힐 때만 해도 그냥 그런가보다 했는데 어느 순간 그 역사적 배경이 매우 중요해졌다.
처음부터 시대를 밝히고 싶어 근질거렸던 게, 6화에서 주모가 준재의 만 원짜리 지폐를 보고 어진(왕의 초상화)으로 오해하는 걸 보고 많은 독자들이 세종대왕 시절이라고 생각하더라. 주모는 그냥 용포를 입은 사람의 그림이니 왕이라고 생각한 것뿐인데. 그러면서 명나라 시절인데 왜 중국을 청국이라 하느냐고 해서, 아니라고 조선 후기라고 나중에 알게 될 거라고 했다.

정조나 사도세자 외에 홍국영 등도 등장했는데 당시의 유명한 실존 인물을 더 활용할 계획은 없나.
큰 인물이 한 분 더 나올 거고 그 외엔 딱히 계획이 없다. 이미 지금도 많이 넣었다고 본다. 대례의 아버지 조재호도 실제 소론의 영수로서 사도세자를 구하려다 돌아가신 분인데 역사적으로 너무 거물을 고른 게 아닌가 싶다.
역시 실존인물인 홍계희, 김상로를 극 중 악역으로 만든 것도 후손들에게 죄송한 일이고. 나도 그리고 나서야 아차 싶었다. 그래서 이들의 행동에도 최대한 선의를 담아내려 했다. 악당이라기보다는 정치적 신념이 정조와 다르다는 식으로. 가령 정조의 정적인 노론이 회의를 할 때 '현명한 신하가 군주를 깨우쳐야 하는 법'이라고 하는데 그건 실제로 율곡 이이 선생의 가르침이다.
그런 식으로 균형을 잡으려 했다.

"옴니버스 장르로서 항상 두 마리 토끼를
잡으려고 한다. 개그와 진정성 있는 스토리.
개그로만 가면 언제 스토리가 진행되느냐고 묻는
친구들도 있고, 이야기를 진행하면
개그 언제 나오느냐고 하는 친구들도 있다.
보는 사람마다 바라는 게 다르지만
개그만 바라는 독자도 다시 한 번 보다가
스토리에 관심을 갖게 되지 않을까."

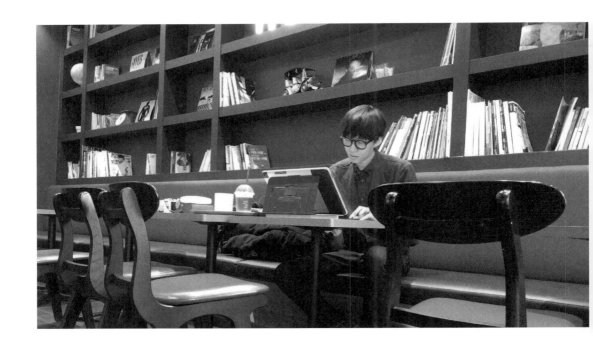

공부를 정말 많이 한 것 같다.

덕분에 이번에 조선시대 관련 책을 다 긁어모았다.
배경 그림에 참조하려고 민속촌에 가서 사진도
많이 찍고. 고증에 신경을 많이 쓰고 자문도
구하고 있는데 실수도 있었다. 장학재가 한양에
올라가 한성부 판관 일을 하는 장면에서 이게 원래
문관 직책인데 무관 의복을 입혔다. 그런 걸 더
조심해야지.

처음에 소소한 개그 코드 위주로 진행될 땐
이렇게 준비를 많이 한 작품인 줄 몰랐다.

놀라는 분도 많은데 당연히 연재를 시작할 땐
이야기를 끝까지 짜고 들어가야 하지 않나. 매 회
개그 코드는 즉흥적으로 짰지만 만화의 큰 줄기와
결말은 다 준비되어 있었다. 연재하면서 최근
결말을 바꾸긴 했지만. 가끔 어떤 독자 분들은
이런 만화 뻔하다고, 준재가 원래 시대로 돌아가면
대례랑 똑같이 생긴 여자애가 옆 반으로 전학 오며
끝날 거라고 하는데 절대 그런 거 아니다. (웃음)

말한 것처럼 큰 스토리라인 위에서
매 회 재밌는 개그를 보여주고 있는데
그 균형을 잡는 건 어떤가.

옴니버스 장르로서 항상 두 마리 토끼를 잡으려고
한다. 개그와 진정성 있는 스토리. 개그로만 가면
언제 스토리가 진행되느냐고 묻는 친구들도 있고,
이야기를 진행하면 개그 언제 나오느냐고 하는
친구들도 있다. 보는 사람마다 바라는 게 다르지만
개그만 바라는 독자도 다시 한 번 보다가 스토리에
관심을 가지게 되지 않을까.

사실 개그라고 생각했던 것도 나중에 보면 이야기
진행을 위한 장치였다. 주모의 짙은 화장이 사실은

포지션이 애매해!!!

①스탠드형　②무릎꿇형　③OTL형　④마이웨이형

얼굴의 칼자국을 가리기 위한 것이었다든가.

사또 장학재가 자기 가문이 삼대가 멸하는 고초를
겪은 가문이라 말할 때도 많은 독자들은 드무니까
두문 장 씨라는 식으로 개그로만 받아들였는데,
사실 그것도 굉장히 중요한 대사였다. 그만큼
고초를 겪은 가문인데 준재가 그 가문을 살리는
내용이 큰 축이니까. 그런데 아쉬운 부분도 있다.
지금까지 가장 큰 분기점은 주모의 정체가
밝혀지는 부분인데 그 전에 좀 더 많은 장치를
깔아야 했다. 가령 준재가 주막 여기저기를
살펴보는데 병장기가 나와서 웬 주막에 이런 게
있느냐고 하는 식으로. 그게 개그로도 풀릴 수
있고 나중에는 장치 역할을 할 텐데, 너무
생뚱맞게 주모의 과거가 나와서 실수했다 싶었다.

생뚱맞다는 건 그만큼 예상치 못한 충격적
반전이라는 뜻일 수도 있다.

그 이야기가 너무 빨리 나왔다. 〈타임 인 조선〉을
그릴 때 처음부터 1, 2부로 나눠 1부는 서당이나

저자에서 벌어지는 조선의 코믹한 일상으로
보여주려 했고 2부에서는 준재의 가문 이야기와
미래로 돌아가는 과정을 다루려 했다. 주모의
과거가 밝혀지는 건 1부에서 2부로 넘어가는
연결고리인데 당시 너무 슬럼프라 원래
계획보다 1부를 급하게 마무리 짓게 됐다. 내가
봐도 호흡이나 연출이 별로다. 특히 1부 마지막 화
직전에 주모와 대례가 껴안고 우는 부분은 억지
감동을 주려 한 거 같아 스스로 책망을 많이 했다.

개그가 중심이던 작품에서 감동적인 연출을
하는 게 어려웠던 거 아닐까.

개인적으로는 대례의 옛 동무인 김상지가
등장한 37화 연출이 마음에 들었다. 33화에서
37화까지 이어지는 얘기라 좀 늘어지는 감이
있어서 빨리 끝낸 것도 있지만 그래도 대례가
과거를 추억하며 상지를 그리워하고 그 빈자리에
준재가 찾아오는 설정이 좋았다. 그 외에도 준재가
장학재를 만나 그 집에서 자던 날, 대례가 주막의
준재 방에 꿍쳐놓은 고기를 밥상에 올려놓은
그런 연출도 나쁘지 않았던 것 같다.

말하자면 말없이 상황으로 주는 감동을 연출하고
싶은 건데, 주모와 대례가 우는 부분은 너무
직접적이었다는 건가.

내가 그리고서도 오그라들어서 그 화를 못 본다.
"대례야, 너는 본디 풍양 조 씨 조재호 대감마님의
딸이란다. 이 불충을 용서하십시오, 아씨"라고
하는데 보면 얼굴이 빨개지고 소름이 돋는다. 아마
독자들도 그랬을 거다. 최근 〈타임 인 조선〉 책
작업을 하고 있는데 그 부분은 다시 그릴까
생각하고 있다.

당시에는 왜 슬럼프였는가.

드라마 〈닥터 진〉이 방영할 때였는데
〈타임 인 조선〉과 비슷한 타임슬립 이야기 아닌가.
그래서 원작 일본 드라마였던 〈진〉까지 찾아보게
됐는데 완전 꽂혔다. 개인적으로 역사를 바꾸지
않기 위해 사람을 살리면 안 되는 의사라는
설정부터 흥미로웠는데 정말 전체 구성부터
마무리까지 완벽했다. 그걸 보고 자괴감에 빠졌다.
아무리 열심히 해도 이보다 뛰어난 타임슬립
이야기를 못 만들 것 같았다. 그래서 뭘 해도 잘 안
됐는데 지금은 다행히 말끔히 극복했다. 이말년
형님이 트위터로 내 작품을 칭찬해주시고
담당자 분도 용기를 주셔서. 나는 칭찬을 받아야
잘하는 타입이다.

그럼 독자에게 받은 칭찬으론 어떤 게 좋던가.

그런 리플이 좋다. 정조가 등장해서 "꿇어라,
어명이다"라고 하는 장면에 대해 이런 그림체로도
소름끼치게 할 수 있구나, 라고 말해줄 때.
독자들에게 그런 느낌을 주는 게 좋은 연출이라고
본다. 애니메이션을 만들 때 행동과 사운드가
맞아떨어질 때의 희열이 있는데 만화도 비슷한 것
같다. 상황 설정 보여주고 주인공의 생각을
들려주고 전신을 비췄다가 클로즈업했을 때
딱 맞아떨어지는 느낌. 그런 연출을 짜는 게
요즘 만화를 그리는 원동력이다.

연출을 중요하게 여기는데, 구상할 때
컷으로 떠올리나, 애니메이션처럼
시점의 이동으로 떠올리나.

후자인 것 같다. 앞서 말한 대례가 고기 밥상을
차린 장면에서도 카메라가 천천히 밥상을
보여주는 식인 거다. 평소 영화 연출을 주목해서

보는 편이다. 꽂히는 영화가 있으면 세 번은 본다.
첫 번째는 재미가 있나 없나 확인하고,
두 번째는 스토리에 집중해서, 세 번째는 연출에
집중해서 본다. 〈인생은 아름다워〉에서 마지막에
전차가 나오고 내레이션이 "이건 나의 어릴 적
이야기"라고 하는 장면이나 〈올드보이〉에서
미도의 어린 시절이 담긴 앨범이 다 펼쳐지고 나서
오대수 얼굴을 비추는 장면 같은 건 정말 소름이
확 돋는다.

<u>그럼 이젠 본인의 연출에 만족하며
슬럼프 없이 연재하고 있나.</u>
내가 정말 좋아서 하는 일이고 다행히 독자들도
좋아해주니 굉장히 즐겁지. 작품도 일단은
내가 원하는 방향으로 흘러가고 있고, 끝까지
재밌게 지켜봐주셨으면 좋겠다.

이윤창,
개그 본능을
억제하지 않는
스토리텔러

고등학생이 차원 이동을 하는 이야기. 이윤창 작가의 작품들은 이렇게 요약할 수 있지 않을까. 데뷔작인 〈타임 인 조선〉의 장준재는 우연히 만난 미래인 김철수철수와 함께 타임머신을 타고 조선 후기로 가고, 후속작 〈오즈랜드〉의 민들레는 회오리바람을 타고 이동해 판타지세계 오즈에 사는 도로시의 몸에 빙의된다. 심지어 크리스마스 특집단편인 〈얼음의 마법사〉조차 주인공이 게임 안에서 마법사로서 활약하는 이야기였다. 설정만 보면 소위 '이고깽'(이계에서 고등학생이 깽판을 치는 스토리의 양산형 판타지소설을 이르는 말)이 연상되지만, 준재와 들레 같은 작품 속 주인공들은 차원 이동을 한 세계에서 무적의 '먼치킨'(해당 세계관의 최강의 존재)이 되어 현세에서 이루지 못한 욕망을 마음껏 실현하기보다는 오히려 낯선 세상에서 헤매고 고생하며 본래 살던 곳을 그리워한다.

이윤창 작품의 설정과 정서는 국내 양산형 판타지보다는, 작가 스스로 좋아한다고 밝혔던 애니메이션 〈퓨처라마〉에 더 가까워 보인다. 〈심슨가족〉의 창작자인 맷 그레이닝이 만든 이 작품에서 주인공 프라이는 냉동인간이 되었다가 천 년 만에 깨어나 미래 세계에 적응해나간다. 〈심슨가족〉 스타일의 시추에이션 코미디지만 스프링필드 안에서 모든 일이 벌어지는 〈심슨가족〉과 달리 인물들은 우주 곳곳을 누비며 다양한 상황에 부딪히고 다양한 실수를 저지른다. 약 칠 년 전 창이라는 예명으로 활동할 당시 〈창일기〉나 〈창국지〉처럼 짧은 호흡의 개그물에 강점을 보였던 이윤창 작가는 〈타임 인 조선〉 안에서도 조선이라는 낯선 시공간에서 장준재, 김철수철수 콤비가 저지르는 온갖 사고를 코믹하게 그려낸다. 철수철수는 불씨가 귀한 시절 주막의 부엌 불을 꺼뜨렸다가 영화 〈캐스트어웨이〉처럼 나무를 비벼 불을 만들고, 장준재는 요강에 소변을 보다가 주막집 딸인 대례에게 중요한 부위를 보이고 만다. 시간이 멈추는 마법의 음악 '코쥬올마이걸~'이 흐르며 두 사람이 시선을 맞추는 장면은 평범해 보이는 인물이 낯선

곳에 떨어지는 설정만으로도 코미디에 어울리는 황당한 시추에이션이 다양하게 벌어질 수 있음을 보여준다.

하지만 앞서 말했듯, 이들 주인공은 집으로 돌아가고 싶어 한다. 〈퓨처라마〉의 프라이가 과거의 향수를 느끼되 적극적으로 돌아가려 하지 않는 것에 반해, 〈타임 인 조선〉의 장준재는 타임머신을 타고 조선시대로 온 황찬기 박사를 만나 타임머신을 수리하고, 도로시의 몸에 빙의된 민들레는 자신으로 돌아갈 방법을 찾기 위해 도로시의 스승을 찾아간다. 즉 귀환이라는 굵직한 흐름 안에서 사건이 배치되는데, 창작자로서 이윤창 작가의 또 다른 재능이 발휘되는 것은 이 지점이다. 〈타임 인 조선〉을 1, 2부로 나눠 1부에서 앞서 말한 코믹한 에피소드들을 산발적으로 늘어놓았고, 2부에선 개그처럼 보였던 그 요소들이 하나하나 톱니바퀴처럼 맞물리며 정조 암살 기도를 막는 준재 일행의 활약과 준재의 귀환이 하나의 매끈한 이야기로 정리된다. 가령 1부에서 개그 소재로 활용된 춘추 주모의 엄청난 완력과 두꺼운 화장은 2부에 이르러 과거를 숨긴 호위무사의 이야기로 연결되고, 슬쩍 지나가듯 언급된 준재의 본관 두문 장 씨의 참변 역시 이후 정조를 노리는 무리와 대립각을 세우는 주요 요소로 작용한다. 특히 정확히 1부의 에피소드는 아니지만 지나가듯 나온 거렁뱅이 노인 에피소드의 작품 엔딩과 연결되는 반전은 놀라울 정도다. 소설가 온다 리쿠는 자신의 소설 속에서 잘된 이야기의 재미에 대해 '모든 것이 제자리에 들어맞았다는 쾌감'이라고 설명하는데, 〈타임 인 조선〉이야말로 모든 것이 제자리에 철커덕 들어맞으며 퍼즐이 완성되는 쾌감을 주는 잘된 이야기다. 그렇게 시추에이션 코미디와 귀환의 서사는 어색하지 않게 조우한다.

그의 근작 〈오즈랜드〉의 방식은 조금 다른데, 1, 2부로 서로 다른 스타일을 구분한 뒤 그 사이에 가교를 세운 전작과 달리, 집에 돌아가려는 민들레의 모험담이라는 전체 흐름 안에 짧은 호흡

의 개그를 매 회 한 번 이상 배치한다. 심지어 나무 정령과 싸우느라 절체절명의 위기에 빠진 상황에서조차 엑스트라 사슴 캐릭터가 "지금은 만화가 끝날 무렵인 63컷. 이 만화의 특성상 지금은 개그나 나올 타이밍이야"라고 설명을 해서라도 개그를 넣는 식이다. 여기서 웃기는 것만큼 혹은 그보다 중요한 건 전체 흐름에 개그가 어떻게 녹아드느냐는 것이다. 앞서 말했듯 이윤창은 짧은 호흡의 개그에 능하고, 사슴의 '슴무룩', 버드나무의 '버들버들'처럼 자잘한 언어유희도 잘 활용하지만, 〈오즈랜드〉에선 진지해서 미처 개그가 나오지 않을 것 같은 상황에 웃음 포인트를 배치해 반전의 효과를 배가한다. 가령 민들레의 용병 설빈이 먼저 덩굴 정령에 붙잡힌 후 "도망쳐 민들레! 베이스캠프로 돌아가!"라고 다급히 외치는 장면 바로 옆에 같이 붙잡힌 민들레를 보여주고 그다음 컷에서 민들레가 "담엔 꼭 그럴게"라고 무표정하게 말하고 설빈 역시 "꼭 그래라"라고 하는 식이다. 만화 연구가 김낙호가 〈타임 인 조선〉 리뷰에서 이윤창의 엇박자 무표정 개그의 높은 난이도에 대해 언급한 바 있는데, 개그가 나올 것 같지 않은 타이밍에 허를 찔러 웃음을 유발하는 흐름은 상당히 능수능란하다.

〈오즈랜드〉가 비슷한 설정을 지닌 전작보다 더 세련된 방식을 구사한다고 볼 수는 없다. 다만 처음 시도하는 판타지 스토리물에서도 본인의 장점을 놓치지 않고 보여준다는 점에서 두 작품은 이윤창의 개그 구성 작가로서의 재능과 스토리텔러로서의 뛰어난 재능을 다면적으로 증명해준다. 물론 과연 〈오즈랜드〉가 〈타임 인 조선〉만큼 짜릿한 엔딩을 보여줄지, '이고깽' 스타일의 설정을 벗어나도 재밌는 작품이 나올지 아직은 알 수 없지만, 뭐 어떤가. 지금까지 그가 보여준 것이 재능이라는 말 외엔 어울리는 게 없는데.

이윤창

• 웹툰 〈타임 인 조선〉 〈오즈랜드〉

루틴대로 움직여
이야기를
풀어나가기

미티

이래도 되나? 지난 2013년 4월 〈악플게임〉 첫 화 밑에 "악플을 달아주세요"라는 작가의 말을 올린 미티 작가를 보며 이런 생각이 들었다. 악플이라는 민감한 소재를 다루면서 심지어 악플을 달아달라고 말하는 패기도 패기지만, 무엇보다 당시 그는 모 광고 만화에서의 부적절한 표현 때문에 정말 안 먹어도 될 욕까지 먹고 있는 상황이었다. 뭐지 이건? 해볼 테면 해보라는 건가. 정말 막 해보자는 건가. 하지만 시간이 흘러 〈악플게임〉을 성공적으로 완결하고, 신작 〈일등당첨〉으로 대중에게 사랑받는 이야기꾼으로서의 재능을 보여주고 있는 지금 돌이켜보건대, 그에게 있어 〈악플게임〉은, 그리고 당시 작가의 말은 자신의 잘못과 그에 따른 오해 모두를 외면하지 않고 제대로 극복하기 위한 정면 돌파가 아니었나 싶다. 단순히 악플러를 비난하는 데 그치지 않고, 악플과 인터넷 여론의 메커니즘에 대해 상당히 깊은 성찰을 담아낸 그 작품은, 말하자면 비난 여론에 휩싸인 한 작가가 내놓을 수 있는 가장 성실한 대답이었다. 당시 상당한 악플을 예상하면서도 진행한 다음의 인터뷰도 그러한 기억으로 남을 만하다.

〈악플게임〉을 연재 중이다.
상당히 민감한 소재라 말이 많았다.
고민도 많았고 또 많이 흔들리기도 했다.
인터넷에서 펼쳐지는 어떤 문제들에 대해
이야기하려 하는데, 정작 인터넷에서 활발하게
이야기되는 소재나 어떤 은어들을 작품에
쓰는 것에 거부 반응이 있더라. 하지만
네이버라는 큰 포털에서 연재된다고 해서
과연 이것들을 피해야 하는지 자문해보았다.
작품이라는 건 무엇보다 내가 하고 싶은
이야기가 있어서 그걸 풀어내는 건데 독자
반응 때문에 흔들리는 걸 보며 스스로 내가
아직 작가로서 좀 부족하구나 싶었다.
재정비하면서 하고 싶던 이야기를
다시 풀어가려 한다.

그런 민감함에도 불구하고 이 작품을 택한
이유가 궁금하다. 〈고삼이 집나갔다〉 후기에
꼭 하고 싶은 차기작에 대한 이야기도 있었는데.
〈고삼이 집나갔다〉 이후에 하고 싶은 작품이
후기에 썼던 작품과 〈악플게임〉 두 개였는데
그 중 〈악플게임〉을 먼저 해야겠다고 생각했다.
어떤 소재가 떠올랐을 때 머릿속에서 그려지는
것들이 있는데 두 작품 중 〈악플게임〉이
훨씬 잘 풀려나갔다. 이야기가 쭉쭉 나와서
결말까지 나왔다. 또 지금 미뤄둔 작품은
극화 스타일의 미스터리물이라 좀 더 작화 스킬이
늘었을 때 그려보고 싶었다.

줄거리도 줄거리지만 앞서 말한 것처럼
그걸 통해 이야기하고 싶은 게 뚜렷해야 할 텐데.
역지사지를 이야기하고 싶었다. 인터넷을 보면
너무 편 가르기가 심하고 상대방이 틀렸다고 쉽게

규정한다. 얼마 전 〈태극기 휘날리며〉를
다시 보는데, 남과 북의 사상이 달라 남침이
일어났는데 장동건이 북한군의 그것보다
악독한 행동을 보여주더라. 그런 것에 대해 한
번쯤은 좀 더 이야기를 나눠볼 필요가 있다고
생각했다. 악플게임이라는 장치를 통해
악플러들을 유명해지게 만든 건 그래서다.
당장 나부터 4, 5년 전만 해도 사람들에게
알려지지 않았던 사람인데 어느 정도
이름이 알려지자 악플이나 인터넷 여론에 대한
체감이 다르더라. 그런데 이걸 친구들에게 아무리
이야기를 해줘도 이해를 못한다. 그냥 인터넷 보지
말라고 신경 쓰지 말라고만 하지. 그렇다면 알려진
누군가에게 악플을 다는 누군가가 유명해진 뒤
역으로 공격을 받는 대상이 되면 어떨까.
어쩌면 마음의 준비가 된 연예인보다도
더 심한 스트레스를 받을 것 같았다.

작품을 보면 인터넷 특유의
공격적 분위기에 대한 반감이 느껴진다.
두 사람이 해결해야 할 개개인의 문제에 대해서도
많은 사람이 끼어들어 투견 지켜보듯 할 때가
있는 것 같다. 고등학교 때도 보면 둘만 있으면
굳이 안 싸우는데 옆에서 "야, 이 상황이면
싸워야지"라고 부추겨서 싸우게 될 때가 많지
않나. 그러면서 정작 부추기는 사람들은 다치지
않고. 작품 속에서도 얘기한 거지만 그래서
〈악플게임〉이라는 이름을 지은 거다. 우리가
롤플레잉 게임을 하면 내 캐릭터가 다치든,
상대하는 몬스터가 죽든 게임을 즐기는 유저는
다치지 않지 않나. 악플을 다는 것이 그런
게임과 비슷하다고 생각했다.

실제로 만화 속에서 나오는 악플게임은 인터넷 여론의 메커니즘을 상당히 잘 재현해냈다.

게임으로서 현실을 은유할 수 있어야 했으니까. 보는 사람 입장에선 멋지지도 않은데 왜 쫄쫄이를 입고 나오나 싶을 수도 있겠지만 (웃음) 열심히 고민한 룰이다. 가장 현명하게 그려지는 나익명은 이 게임에 냉소적이고 현실적인 태도를 취하는데. 내가 한방만과 나익명, 두 주인공을 만든 건 둘 사이의 밸런스를 잡기 위해서다. 나익명은 인터넷 여론에 대해 나 자신이 이기는 게 이곳의 정의라고 냉소적으로 말한다면, 한방만은 좀 더 이상적으로 다 함께 사는 게 정의에 가깝다고 믿는 인물이다. 내가 어떤 결론을 내리기보다는 이 둘의 생각을 균형감 있게 제시하고 끝마쳐야 〈악플게임〉도 잘 끝날 것 같다. 다행히 요즘은 스스로 컨디션이 좋다고 느끼는 게, 이야기에 몰입을 하면서 내가 한방만이고

내가 나익명이 되고 있다.

독자 반응 때문에 흔들린 면이 있다고 했는데 이제 중심을 잡고 이야기가 풀리는 걸까.

그렇긴 한데 극 후반에 배치했던 반전 요소들은 좀 빨리 보여줘야 할 것 같다. 내가 하고 싶던 이야기들이기도 해서 좀 길게 보고 뿌린 '떡밥'들인데 독자들이 좀 지루해하는 거 같아서 빨리 회수해야겠더라.

길게 봤다고 했는데, 전작인 〈남기한 엘리트 만들기〉나 〈고삼이 집나갔다〉 모두 작아 보이던 사건이 굉장히 길고 스케일 크게 이어지는 경우가 많다.

그래서 사람들이 내 작품 패턴이 똑같다고 그런다. 〈남기한 엘리트 만들기〉도 우선은 주인공이 자다가 과거로 돌아간 코믹물이었는데

어느 순간부터 시간 관리자가 나오고 평행 이론이 나오고, 〈고삼이 집나갔다〉도 그냥 집 나간 고등학생 얘기에서 조폭이랑 형사가 나온다. 이게 내가 좋아하는 스타일 같기는 한데 스스로 바뀌어야 한다는 생각은 든다. 다음 작품은 안 그러고 싶다.

그냥 잘하는 것만 해도 문제는 없을 것 같은데.
내가 작품을 그릴 수 있는 시간은 한정되어 있으니 실패할지라도 다른 스타일을 해보는 게 좋을 것 같다. 만약 내가 잘하는 것만 하겠다는 마음이었으면 나는 여태까지 개그 일상툰만 그렸을 거다. 그런데 〈남기한 엘리트 만들기〉에서 어떻게든 주인공이 왜 과거로 넘어왔고 어떻게 다시 돌아갈지에 대해 납득할 수 있는 이야기를 만들려고 노력하면서 어느 정도 발전한 게 있다. 잘하는 건 잘하는 거고, 뭔가 다른 걸 해봐야지.

현재 〈악플게임〉, 〈가족 같은 분위기〉, 광고 웹툰까지 세 작품을 동시에 연재하는 것도 그런 이유인가.
워낙 작품을 많이 하니까 주위 사람들이 "너 도박 빚 있느냐, 대출 많이 받았느냐" 그러는데 빚은 없다. (웃음) 앞서 말했듯 내가 작품을 할 수 있는 시간은 한정되어 있다. 어쩌면 앞으로 없을 수도 있고. 그렇다면 기회가 주어질 때 최대한 많이 해보는 거다. 일요일부터 수요일까지 〈악플게임〉, 목금에는 광고 웹툰, 토요일 하루 동안 〈가족 같은 분위기〉를 하고 다시 일요일부터 〈악플게임〉 작업을 한다.

그렇게 루틴대로 움직여야 마감이 원활할 수 있을까.
평소보다 그림을 엄청 열심히 파면 분명 그만큼 작품이 좋아질 수 있겠지만 그건 100미터 뛸 때 이야기고, 마라톤은 그렇게 뛰면 안 된다. 일정한 속도로 일정한 거리를 유지하며 뛰어야 또 그만큼 뛸 수 있는 거다. 정해진 루틴대로 움직이는 삶이 마감에 도움이 되는 건 맞다. 안 그러면 무너진다.

휴재나 업데이트 지연이 없기로 유명한데 마감이 0순위인 건가.
11시에 누군가를 만나기로 약속했을 때 어떤 사람은 그 사람을 위해 꽃단장하고 거울 한 번 더 보고 나오느라 늦을 수 있다고 생각할 수도 있는데, 나는 상대방을 기다리게 만드는 게 싫은 사람이다. 물론 더 검수하고 좀 더 붙잡으면 작품이 더 좋아지는 게 사실이지만 나는 단 한 편의 예술 작품을 그리는 사람이 아니라 매주 작품을 연재하는 사람이지 않나. 마감 늦을 거 생각하면 잠을 잘 수도 없다. 물론 이렇게 생활하다보니 가족도 잘 못 챙기고 친구들도 잘 못 만난다. 하지만 어쩌겠나. 내가 택한 일인데.

직업윤리이기도 하지만 성격적인 부분도 있을 것 같다.
뭐든 사람들에게 보여주는 걸 좋아한다. 어릴 때 부유하지도 않았고 부모님 모두 공장에서 일하느라 집에서 별로 웃을 일이 없으셨는데 내가 학교에서 상장을 받으면 웃으시더라. 그래서 어릴 땐 상장 받는 거에 몰두했다. 또 중고등학교 땐 친구들 재밌게 해주고 싶어서 쪽지로 4컷 만화를 매 시간 그려서 애들에게 보여주고 애들이 웃으면 그게 좋더라. 그때만 해도 만화가가 될 거라고는 생각하지 못했지만.

"평소보다 그림을 엄청 열심히 파면
분명 그만큼 작품이 좋아질 수 있겠지만
그건 100미터 뛸 때 이야기고, 마라톤은
그렇게 하면 안 된다. 일정한 속도로
일정한 거리를 유지하며 뛰어야
또 그만큼 뛸 수 있다. 정해진 루틴대로
움직이는 삶이 마감에 도움이 되는 건 맞다.
안 그러면 무너진다."

그렇게 남의 반응에 신경을 쓰면서
자기 꿈을 찾긴 어려울 수도 있는데.

꿈은 명확했다. 고등학교 땐 음악에 관심이
많아서 무조건 가수를 하려 했다. 당시 〈고삼이
집나갔다〉의 고삼이처럼 가출한 게 음악을 하고
싶다는 나와 집안 사이에 마찰이 있어서기도 했고.
그러다 작곡하는 형들도 만났는데 내가 노래하는
거 들더니 가수하지 말고 가사를 써보라고 하더라.
당시 커뮤니티에 글도 종종 썼는데 글에 재주가
있는 거 같다고. 가사는 지금도 가끔 기회 되면
드라마 OST 작업 같은 거에 참여하고 있다.
다만 업으로 삼자니 억지로 쓰면 영 가사가
안 나오더라. 그러다가 웹툰이라는 미디어가 생긴
걸 보고 취미처럼 시작한 게 지금까지
이어져온 거지.

회사도 다녔던 걸로 안다.

풀빵닷컴이라고 UCC 만드는 곳이었는데
처음에는 내가 그린 만화를 보고 연재 제의를
했었다. 하지만 당시 파란에서 스토리 작가로 웹
계약을 한 상태라 거절했더니 회사를 다녀볼
생각이 없느냐고 했다. 그곳에서 〈신대방
블루스〉라는 패러디 뮤직비디오를 만들었는데
그곳에서 콘텐츠 만드는 심화학습을 받은 것 같다.
그러다 제대로 영상을 배워서 PD를 할지
혼자 작업을 하는 게 좋을지 고민하다가
웹툰 작가의 길을 선택한 거고. 하지만 개인적으로
그런 배움의 기회를 준 회사의 부장님은
내 인생의 은사로 생각한다.

가수도 하고 싶었고, 작사가도 해봤고,
UCC 만드는 직업도 가져봤는데 그중 웹툰이

본인에게 가장 잘 맞는 거 같나.

현재로선 나에게 가장 적합한 도구 같다.
내가 콘텐츠를 만드는 일을 시작하게 된 게 내
머릿속에 떠오른 무언가를 내뱉기 위해서인데,
현재로선 이걸로 가장 좋은 결과를 얻었으니까.
다만 지금 웹툰 작가로서 잘 지내고 있다고 해서
만화가 최고라고 말할 수는 없을 것 같다. 노래도,
가사도, UCC도 모두 한때 내가 다 좋아했던
장르니까. 그걸 부정하면 내가 좇았던 꿈에 대한
배신일 것 같다. 가령 애인으로 따지면 지금
애인이 나와 가장 잘 맞는다고 해서 과거
애인들의 매력을 부정할 필요는 없지 않나.

그렇다면 지금의 애인에겐 매력이 풍부한가.

무궁무진하지. 굉장히 매력이 많은 매체인 건
확실하다. 사실 나는 다른 만화가에 비해 만화를
많이 보지도 않았고 그들 중 다수가 가지고 있는
마니악한 취미, 가령 프라모델 같은 것도 관심 없다.
하지만 이야기를 풀어내기에 정말 좋은 매체라는
건 조금씩 배워가고 있다. 학생 입장에서
처음에는 뭐 별거 있겠느냐고 시작했다가
배울수록 재밌는 경험이 있지 않나.
그런 면에서 과거의 나는 좀 철부지
불량학생이었다면 이제 조금씩 그 재미와 매력을
알아가고 있다. 〈슬램덩크〉의 강백호를 보면
처음에는 타의로 농구를 좋아한다고 했다가
어느 순간 정말 농구를 사랑하게 되지 않나.
많이 좋아졌고 오래 하고 싶다.

미티,
뚝심 있는
스토리텔러

언젠가 국내 웹툰을 해외에 소개하기 위해 각 작품의 줄거리를 요약하는 작업을 한 적이 있다. 영화 시나리오를 소개할 때 한 줄로 설명하는 것을 로그라인이라고 하는데, 이 역시 일종의 로그라인이라 할 수 있었다. 작품의 재미나 퀄리티와는 별개로 로그라인이 잘 잡히는 작품이 있고 약간 두루뭉술한 작품이 있는데, 설정이 기발할수록 짧고 임팩트 있고 요약하기 편하다. 그리고 당시 가장 요약하기 편했던 건, 미티 작가의 모든 작품이었다.

어느 날 갑자기 현재의 기억을 안고 어린 시절로 돌아간 남기한의 이야기를 다룬 〈남기한 엘리트 만들기〉, 고3 신분으로 얼떨결에 가출을 했다가 이런저런 소동에 휘말리는 〈고삼이 집나갔다〉, 그리고 마치 프로게이머처럼 누가 더 뛰어난 악성 댓글을 쓰는지 겨루는 〈악플게임〉처럼 그의 작품은 설정부터 굉장히 매력적이다. 현재 연재 중인 〈일등당첨〉 역시 미성년자라 복권을 살 수 없는 가난한 고등학생이 아는 형을 통해 로또 상금을 수령한다는, 정말 십대 독자라면 혹할 만한 사건을 초반에 배치한다. 종종 '설정발'이라고 그를 폄하하는 사람들도 있지만, 그의 작품 첫 화만 봐도 이런 상황이라면 재밌는 사건이 벌어질 수밖에 없겠다는 생각이 든다. 즉 재밌는 이야기가 자랄 좋은 밭을 마련해놓은 것이다. 하지만 오히려 이러한 장점 때문에 나는 그의 진짜 장기가 제대로 평가받지 못한다고 본다. 그의 진짜 능력은 이러한 설정에 매몰되거나 반짝 인기에 그치지 않고 이야기를 끝까지 힘 있게 이어가는 뚝심에 있다.

앞서 소개한 작품들의 경우, 예외 없이 이야기의 끝은 처음 설정에서 굉장히 멀어져 있다. 〈남기한 엘리트 만들기〉는 왜 남기한이 과거로 돌아갔는지를 설명하다가 거대한 평행 우주 개념까지 올라가고, 〈고삼이 집나갔다〉는 가출한 아이들을 가두는 악질 조직을 일망타진하는 활극이 되며, 〈악플게임〉은 악플로 인터넷 세상을 지배하려는 재계 인사의 음모로까지 확장됐다. 이쯤 되면

수습할 수 없게 이야기를 불리는 건 아닌가 싶기도 하지만 그는 얼렁뚱땅 완결로 넘어가지 않고(작가들은 흔히 자조적으로 '싼다'고 표현한다) 넓게 퍼진 이야기를 납득할 수 있는 방식으로 매듭짓는다. 〈남기한 엘리트 만들기〉에서는 모든 활극을 끝내고 과거로 돌아간 남기한의 새로운 마음가짐을 통해 사회적 성공과 엘리트의 의미에 대해 나름의 답을 내려 했고, 본인의 가출 경험을 토대로 한 〈고삼이 집나갔다〉에선 가출 이후 무사히 졸업한 고삼이 그때의 경험을 바탕으로 성인으로서 자신의 인생을 주체적으로 시작하는 모습을 보여줬다.

물론 그의 방식은 마사토끼나, 〈타임 인 조선〉에서의 이윤창 같은 치밀한 설계자의 그것은 아니다. 대신 자신이 던진 흥미로운 설정이 과연 어디로부터 파생됐을지, 혹은 어디까지 이야기가 확장될 수 있는지 끝까지 탐구하는 타입에 가까워 보인다. 그렇기 때문에 이야기의 처음과 끝은 크게 벌어지지만 그 사이의 과정은 어느 것 하나 허투루 넘어가지 않으며, 자칫 작가조차 길을 잃을 법한 상황에서 본인이 던진 모든 복선과 설정 안의 의문점을 끝끝내 다 해결하고 답을 내린다. 이러한 뚝심과 집중력을 보고 있노라면 정말 중요한 것이 무엇인지 새삼 생각하게 된다. 매력적인 설정은 분명 서사의 알파다. 하지만 오메가에 이르기 위해서는 한순간의 번뜩임이 아닌 거기서 만들어지는 여러 군상의 화학작용과 개연성 있는 흐름을 놓치지 말아야 한다. 이것이야말로 만화뿐 아니라 모든 서사 장르에서 잊지 말아야 할 가치가 아닐까.

미티

- 웹툰 〈남기한 엘리트 만들기〉 〈남기한 직장인 만들기〉 〈고삼이 집나갔다〉 〈닭통령 계양반〉 〈악플게임〉 〈가족 같은 분위기〉 〈미티의 진지한 일기〉 〈연봉신〉 〈일등당첨〉
- 단행본 《남기한 엘리트 만들기》 《고삼이 집나갔다》

02

정다정

무적핑크

형식은

보고있다

기존 형식을 파괴한
리얼리티
예능 웹툰

정다정

눈 뜨고 나니 스타가 됐더라는 이야기는 연예인에게만 국한된 이야기는 아니다. 연재 초기 소위 '오픈빨'로 불리는 주목도를 받는 네이버 웹툰 작가의 경우, 인상적인 몇 개 에피소드만으로 기존 웹툰 생태계를 위협하는 앙팡테리블의 반열에 오르기도 한다. 이들 중 역대 가장 빠르고 강렬하게 대중의 주목을 받은 신인을 꼽으라면 2011년 말에 등장한 '야매토끼' 정다정 작가가 아닐까. 다른 아마추어들처럼 '베스트도전'에 연재하지 않고 본인 블로그에 '야매요리' 콘텐츠를 올리다가 네이버 웹툰팀에게 발탁되며 웹툰 작가가 된 그는, 말 그대로 혜성처럼 등장한 존재였다. "정식 요리 레시피에 대한 도전"이라는 패기 있는 기획에 의성어와 의태어를 이용한 각종 '드립'은 '병맛'의 성지인 웹툰 시장에서도 신선한 것이었고, 사람들은 단 몇 회 만에 〈역전! 야매요리〉와 작가가 투영된 야매토끼 캐릭터에 열광했다. 하지만 순식간에 인기를 얻었다는 바로 그 이유로 종종 거품 논란에 휩싸였고, 인기인을 노리는 악플러들의 표적이 되기도 했다. 다음의 인터뷰는 단 일 년 사이에 너무나 많은 인기와 비난을 경험했던 시기에 진행됐고, 그럼에도 예상보다 훨씬 단단히 여문 답변을 들을 수 있었다.

2011년 12월에 데뷔하면서 한 해 동안 웹툰 작가로서 큰 인기를 얻었다. 본인에게 지난 한 해는 어땠던 거 같나.

롤러코스터 같았다. 뻔한 표현 같지만 정말 그랬다. 시작부터 만화가가 되겠다고 생각한 게 아니라 요리 사진으로만 된 게시물을 블로그에 올리다가 만화로 만들어보자는 제의를 받아 하게 됐다. 처음에는 아무 생각 없이 재밌겠다고 수락했지만 생각보다 내가 짊어져야 할 책임이 크더라. 또 이런 형식의 웹툰이 흔치 않으니 나 스스로 만화가가 맞긴 한지 정체성에 대한 고민도 있었다. 사진이 주가 되고 만화가 부연해주는 스타일이다보니 이게 무슨 만화냐는 독자 반응도 있었고, 나는 굉장히 예민한 성격이라 사소한 일도 하나하나 분석하고 곱씹고 혼자 힘들어 한다. 그냥 유연하게 흘려보내고 안 좋은 일이 있어도 다음에는 안 그래야지, 하고 끝내야 하는데 그게 잘 안 돼서 지난 한 해 동안 힘들었던 것 같다.

남 탓보단 자책이 심한 편인가.

내가 좀 호구 스타일이라 (웃음) 내 탓을 많이 했다. 내가 그림을 못 그려서, 내가 요리를 빵 터지게 못해서, 내가 개그 센스가 부족해서, 내가 좀 더 배려하지 못해서, 라고 생각했다. 만화 외적으로도 사건 사고가 많아서 상처도 받았는데, 최근 들어서는 이렇게 생각한다. 안티가 있는 건 어쨌든 관심을 방증하는 거라고, 그런 사람들까지 포용해야 하겠다고. 전에는 나를 싫어하는 사람이 있다는 거 자체가 되게 힘들었지만 이젠 유쾌하게 받아들일 수 있겠다. 안티 카페가 생긴 것도 봤는데 그게 일종의 인터넷 놀이 문화가 된 것 같다.

본인이 말한 것처럼 처음부터 만화가를 꿈꾸던 사람이 아니기에 대중의 반응에 더 당황했을 수 있다. 본래 만화나 그림에는 관심이 없었나.

인물화 그리는 걸 좋아해서 중고등학교 때 친구들 얼굴을 몽타주처럼 그려줬다. 뭔가 만드는 걸 좋아했던 거 같다. 야간 자율학습 시간에 혼자 크로스워드 퍼즐을 만들고 문학 교과서에 있는 작품을 패러디하기도 하고. 학교 선생님이 주인공인 만화도 연습장에 그려서 같은 반 애들이 돌려보기도 했는데 그림이나 만화를 본격적으로 해보려는 건 아니었다. 중학교 때 예술 고등학교에 가고 싶다고 말해본 적은 있는데 받아들여지지 않았다. 아버지는 내가 초등학교 때부터 외고 진학을 목표로 공부를 시키셨으니까. 실제로 외고에 진학했고.

외고를 거친 명문대 입학을 바라셨던 걸까.

명문대 입학에 대기업 입사, 이런 코스를 원하셨지. 하지만 정작 외고에 입학하고 일 년 동안 다니면서 우리나라 입시 풍토에 적응하기 너무 어려웠다. 난 어릴 때부터 영어 공부를 해서 어떻게 보면 별 생각 없이 영어 특기자로 들어갔는데, 거기 다니는 친구들은 다 서울대, 연대, 고대 등을 목표로 다니는 거다. 그러다보니 학교에 적응하지 못했고 굉장히 우울하게 지냈다. 공부도 안 하고 친구도 안 사귀고. 그래서 부모님께서 미국으로 보내셨다. 일종의 도피 유학이었지. 그렇게 미국에서 고등학교를 마쳤다.

한국과 다른 생활이었을 텐데 어땠나. 자유로웠나.

어떤 벽이 있었다. 사실 의사소통에는 아무 문제가 없었다. 다만 살아온 환경과 문화가 다르니까 아무리 노력해도 그 사회의 주류에 낄 수 없다는

걸 느꼈다. 인종에 대한 이야기는 아니다. 나는 한국에서의 생활보다 여기가 훨씬 좋으니까 이곳 사람들과 스스럼없이 어울리고 싶은데 뭐라 설명하기 어려운 한계가 있었다. 내가 뚫으려 해도 튕겨 나오는 느낌.

미국에서 대학을 다니고 싶은 마음은 없었나.
있었는데 학비가 비싸지 않나. 일 년에 싸야 3,000~5,000만 원이 학비. 생활비까지 하면 훨씬 더 들고. 나도 그건 포기하고 한국에 있는 국제학부에 들어가겠다고 생각했다. 국제학부에 입학해서 나중에 국제기구에 입사, 이게 아버지의 계획이셨지.

별다른 반항 없이 공부만 한 십 대였는데 혹 부모님의 계획과는 상관없는 본인만의 꿈은 없었나.
좀 뜬금없지만 고등학교 때 뮤지컬 배우가 되고 싶다는 생각을 잠깐 했다. 한국에 있을 때 〈하이스쿨 뮤지컬〉 같은 미국 하이틴 뮤지컬

커플들... 니들이 원하는 눈... 눈을 뿌려줘야지... 쿠... 쿡...

퍼얼... 퍼얼... 눈이 옵니다... 하늘나라 선녀님들이... 이이뿀...

솔
솔
솔
솔

영화들이 쏟아져 나왔다. 그런 걸 보니 디즈니풍의 밝게 노래하는 모습이 너무 좋은 거다. 그러다 더 빠져들어서 〈오페라의 유령〉이나 〈지킬 앤 하이드〉 같은 것도 찾아보고. 그리고 미국에선 뮤지컬부 오디션이 있었는데 지원할까 말까 정말 고민 많이 하다가 용기가 없어서 스태프 일을 지원했다. 스태프 일을 하며 연기하는 아이들을 보면 되게 부러웠다. 나는 왜 용기를 내지 못했을까. 지금도 생각이 난다.

공부만 해야 하는 본인에게 뮤지컬이 새로운 세상이었던 걸까.
어떻게 보면 내 일상이랑 다른 모습이니까 매력을 느꼈던 것 같다. 나는 항상 의자에 엉덩이를 붙이고 아침 6시부터 밤 11시까지 공부만 해야 하는데, 뮤지컬을 하는 배우들은 자유롭고 행복해 보였으니까.

그런 마음이 있던 만큼 다시 한국에서 입시를 준비하는 게 힘들었을 거 같다.
외로웠다. 나는 다시 일 년 동안 준비해서 대학에 들어가야 하는데 나랑 동급생이던 외고 친구들은 서울에 있는 학교 진학해서 잘 지내고 있으니까. 내가 뒤처진 거 같아서 대학 다니는 친구들이랑 연락하기 싫었다.

잘 알려진 것처럼 블로그에 요리 게시물을 올리며 유명해졌는데 그렇게 우울한 상황에서 어떻게 그런 작업을 할 생각을 했던 건가.
집에는 공부한다 말하고 방문 잠그고 노트북을 침대에 눕혀놓고 하루 종일 인터넷 유머 게시판을 보며 '잉여질'을 했다. 하라는 공부는 안 하고 유머 사이트를 들락거렸지. 지금 〈역전! 야매요리〉의

"인정받고 싶은 욕구가 더 컸을 거다.
보여주고 싶고 추천받고 싶고,
블로그 방문자도 늘었으면 좋겠고.
아마 만화가들은 다 그런 게 있지 않을까.
자기가 그린 것을 보여주고 싶고
평가받고 싶으니까. 나 역시 그런 욕구가
항상 있던 것 같다."

원천인 개그 코드를 그때 섭렵했다. 그러다 그곳의 요리 게시판에서 사람들이 노는 거 보고 나도 거기 끼고 싶어서 자막을 사진에 넣은 요리 게시물을 올리게 됐다. 그게 좋은 반응을 얻고 게시물이 하나하나 쌓이다보니 나만의 공간이 생기면 좋겠다 싶어서 블로그를 개설한 거다.

유머 게시판 커뮤니티에 끼고 싶은 것과 요리를 하는 것, 둘 중 뭐가 더 중요했나.
인정받고 싶은 욕구가 더 컸을 거다. 보여주고 싶고 추천받고 싶고, 블로그 방문자도 늘었으면 좋겠고. 아마 만화가들은 다 그런 게 있지 않을까. 자기가 그린 거 보여주고 싶고 평가받고 싶으니까. 나 역시 그런 욕구가 항상 있던 거 같다.

그럼 요리 사진은 부모님 몰래 찍었던 건가.
처음엔 진짜 그랬다. 어머니가 전업주부시라 밖에 나갈 일이 별로 없으시다. 그럼 계모임이나 내 동생 운동회 있는 날을 어머니가 통화할 때 살짝 엿듣고 이 날 집이 비는구나 하고 요리를 했다. 당시 중학생 영어 과외를 했는데 대학을 못 나와서 월급이 진짜 짰다. 그 돈으로 재료를 사서 요리하고 사진 찍고 인터넷에 올렸다. 당연히 요리, 즉 증거물이 남으니까 엄마 먹으라고 만든 거야, 라고 말하고. (웃음)

앞서 외로웠다고 했는데 블로그 활동을 하며 그 외로움이 좀 나아졌나.
관심받는 게 좋았지. 자존심 때문에 친구들에게 연락은 잘 못하겠고, 가족들은 가족대로 기대하던 애가 명문대는커녕 방구석에서 폐인 생활 하니까 실망하고. 그런데 인터넷에서는 좋은 의미로 관심을 받았으니까.

그러면 네이버 웹툰은 어땠나. 그 관심의 백 배 천 배를 받았는데.
솔직히 처음에는 예상을 못했다. 웹툰이라야 〈마음의 소리〉나 〈신과 함께〉 등 몇 개 작품을 보는 정도였지, 네이버 웹툰이라는 플랫폼에 얼마나 많은 독자가 몰리는지 전혀 몰랐다. 그냥 블로그에서 조금 더 커지는 수준이겠거니 했다가 엄청난 댓글을 보고 신기했지. 그러다 슬슬 걱정이 됐다. 난 그냥 좀 더 넓은 채널에서 연재하는 게 좋을 거라고 생각했을 뿐인데 내가 책임져야 할 게 생각보다 훨씬 커졌으니까. 연어가 강에서 바다로 나갈 때 상어가 있을 거라고 생각하진 않을 거 아닌가. 그런 기분이었다.

무엇이 그리 걱정이 되던가.
지금은 어떤지 모르겠는데 마지막으로 들었던 내 만화 조회수가 적지 않았다. 그냥 많겠거니 했지만 실제로 듣는 순간 실감이 난다고 해야 하나. 부엌에서 요리를 할 때도 그 많은 독자를 웃겨야 하는 요리라는 생각에 부담이 되게 컸다. 그래서 아무리 아이디어가 빨리 나오고 콘티가 미리 나와도 실제로 작업하기까지 굉장히 '멘붕'을 겪었다.

'우리 존재 화이팅' 편에선 그런 부담을 직접 드러내기도 했는데.
그때 제일 힘들었다. 아무래도 단발성 소재에 요리로 웃기는 게 굉장히 힘들다. 요리는 반복되는 과정이 많지 않다. 이 요리에 당근 볶는 게 들어가면 저 요리에도 같은 과정이 들어간다. 그러면 자막은 색다르게 들어가야 하고. 댓글에는 '한물 갔어, 훅 갔어' 이런 얘기 들리니까 너무 힘들었다.

그 이후로 스토리라인을 보강하며
한계를 극복하려는 게 보였다.
그게 느껴졌다면 다행이다. 사실 그리는 내가
재미없으면 보는 독자 입장에선 얼마나 재미가
없겠나. 물론 작가가 즐거워도 독자가 질릴 날이
오겠지만 그날을 최대한 미루는 게 작가의 몫인 거
같아서 스토리 보강을 위해 시나리오 비슷한 걸
쓰기도 하고, '야매' 느낌을 살리기 위해 자취 요리
코너도 넣었다.

'밀덕' 동생이나 부처핸섬 같은 캐릭터도
잘 활용하고 있다.
부처핸섬은 반응이 좋았다. 부처 같지도 않은 애가
그러고 있으니까. 내가 그런 걸 만드는 것까진
하겠는데 그 이후 어떻게 활용해야 좋을지 잘
모르겠다. 캐릭터에 정체성을 부여하고, 또 얘가
나오면 좋을 에피소드도 만들어서 선물하고
그러면 좋은데 어렵더라.

더 재밌는 작품에 대한 욕구가 있는 만큼
이젠 만화 자체에 관심도 많아졌겠다.
예전에는 그냥 라이트한 독자니까 슥슥 스크롤을
쉽게 내렸는데 이제는 한 컷마다 감탄하며 본다.
'와, 이런 효과를 이렇게 넣으면 이 컷이 이렇게
빛나는구나' 하면서. 배우는 기분으로 본다. 네온비
작가님 작품을 많이 본다. 직접 작업실에 놀러가서
노하우를 배운 적도 있고 〈이말년 씨리즈〉도 소위
'병맛' 코드를 정말 잘 풀어내는 작품이다. 마치
변사처럼 술술 풀어내니까 "그리고 지구는
멸망했다"라는 결말도 그냥 납득이 된다.

만화가로서 성장한 일 년이라고 할 수 있을 것
같다. 한 사람으로서도 좀 더 단단해졌을까.
처음 시작할 때와 비교하면 엄청 단단해진 것
같다. 아마 또래들보단 멘탈이 훨씬 강하지 않을까.
정말 많은 일을 겪었으니까. 이 일을 하며 나 자신을
더 좋아하게 됐다. 십 대 땐 학교 성적이나 이런 게
날 판단하는 기준이었지만 이젠 정체성이
뚜렷하게 내가 좋아하는 일을 하지 않나.

그럼 그 단단해진 마음으로 이 일을 쭉 하고 싶나.
믿을지 모르겠지만 매주 마감하는 걸 독자들과
연애한다고 생각한다. 힘들 때도 있었지만 비 온
뒤 땅이 굳는다고 더 독자들을 애틋하게 생각하게
되는 거 같다. 매주 보러 와주시고 매일 쪽지로
"언니, 누나, 잘 보고 있어요. 힘내세요" 하면 되게
흐뭇하고 귀엽다. 그분들이 모아주는 원기옥의
힘이 너무 커서 어떻게 보답해야 할지 생각해보니
계속 열심히 연재하는 것밖에 없더라.

그럼 〈역전! 야매요리〉 이후도 생각해봤나.
지금 하고 있는 일은 내가 평생 좋아한 일의
콜라주다. 사진 찍는 것도 좋아하고 요리도
좋아하고 그림 그리는 것도 좋아해서 그 모든 걸
할 수 있는 최상의 일을 하고 있는 건데 이거
끝내고 뭘 할 수 있을지 모르겠다. 앞으로 결혼도
하고 '야매 출산', '야매 육아', '야매 노후 준비'
이런 식으로 완결 안 나게 연재를 해볼까. (웃음)

정다정,
긍정이라는
무적의 레시피

어쩌다보니 웹툰과 웹툰 작가에 대한 글을 자주 쓰게 되면서, 왜 이렇게 웹툰이 활성화되었느냐는 질문을 종종 받는다. 그때마다 출판만화의 컷 구성보다 자유로운 형식, 누구나 작품을 올리고 검증받을 수 있는 플랫폼의 낮은 문턱을 가장 중요한 이유로 꼽는데, 〈역전! 야매요리〉의 정다정 작가는 아마 이러한 주장에 가장 훌륭한 증거가 될 것 같다. 유머 커뮤니티에 요리를 '야매'로 하는 과정을 사진과 코믹한 코멘트로 정리한 포토툰으로 인기를 끌던 젊은 미취업자는 만화와 접목해보면 어떻겠느냐는 제안에 〈역전! 야매요리〉를 탄생시켰고 근래 몇 년 사이 작가이자 작품 속 캐릭터 '야매토끼'로서 뜨거운 반응을 얻어냈다.

"소금을 소금소금 뿌린다"는 식의 식재료 이름을 활용한 의성어(혹은 의태어) 멘트나 패러디 등 작가 특유의 개그 센스도 센스지만, 역시 〈역전! 야매요리〉의 가장 큰 매력은 요리에서 부담을 제거하면 예능이 남는다는 걸 보여준다는 것이다. 즉 개그 센스가 요리를 재밌게 만들어주는 게 아니라 여기선 요리 자체가 예능이다. 국내외 요리 서바이벌과 제이미 올리버의 쇼 등이 요리와 엔터테인먼트의 교집합을 만들어냈지만, 〈역전! 야매요리〉는 그보다 더 멀리 간다. 앞서의 쇼들이 요리하는 과정'도' 재밌게 보여준다면, 〈역전! 야매요리〉에선 오직 과정'만'이 중요하다.

'야매'라는 말에서도 가늠할 수 있듯 그의 요리 방식은 정해진 재료와 최적의 레시피와는 거리가 멀다. 하지만 단순히 재미를 위해 요리를 엉터리로 망치는 건 아니다. 혹자는 '야매'로 요리를 만들다가 실패하는 것이 이 만화의 즐거움이라 말하지만, 그보다는 성공과 실패라는 이분법 자체가 중요하지 않다는 게 이 만화의 진정한 즐거움이다. 중요한 건, 정식 레시피를 따르지 않아도 집에 있는 재료와 근성, 재치가 있다면 어쨌든 무언가를 해볼 수 있다는 긍정적이고 적극적인 태도다. 도전이란 건 그런 거다. 완벽한 상황을 기다리기보다는 준비가 미흡해도 우선 시도해

본다는 것. 맛이 엉망일 수도, 아예 새로운 맛이 나올 수도 있지만 상관없다. 주방을 무대로 한바탕 재밌게 놀았다면 그걸로 충분하다. 다양한 개그 멘트를 차치하고서라도 그의 요리 과정이 좌충우돌 예능 리얼리티쇼 같은 재미를 주는 건 그래서다.

그런 면에서 〈역전! 야매요리〉는 정다정 작가의 '역전! 야매만화'의 어떤 반영처럼 보이기도 한다. 그의 작품이 '야매' 수준이라는 건 물론 아니다. 만화에 대한 정규 커리큘럼이나 입시 미술 교육을 받지 않은 작가가 자신이 가장 잘할 수 있는 포토툰 형식으로 만화를 만들어본다는 것, 그 두려움 없는 태도가 아니었다면 우리는 이 흥미로운 웹툰과 아직 어리고 풍부한 가능성을 가진 작가를 결코 만나지 못했을 것이다. 앞서 말한 형식과 플랫폼으로서 웹툰의 장점이란 이런 것이다. 그리고 이에 대해 아주 조금만 첨언하겠다. 과거 출판만화를 기준으로 웹툰을 평가하는 몇몇 독자는 정다정 작가를 만화가로 인정하지 않으려 한다. 이것은 편협함을 넘어 웹툰 플랫폼의 장점을 무력화하는 태도이기에 위험하다. 그들에게 말하고 싶다. 좋은 시스템과 그 시스템을 통해 나오는 좋은 작가에게 초를 치기보다는 집에서 아무 음식에나 초를 치며 '짝퉁' 〈역전! 야매요리〉라도 시도해보는 게 만화계에 더 생산적인 일일 거라고.

정다정

- 웹툰 〈역전! 야매요리〉
- 단행본 《역전! 야매요리》

충동적이지만
꾸준하게,
별나지만 진심으로

무적핑크

이제 그는 스스로를 작가라고 생각하고 있을까. 인터뷰 당시 무적핑크 작가는 데뷔작 〈실질객관동화〉를 완결한 뒤 새 작품 〈경운기를 탄 왕자님〉을 연재 중이었다. 〈실질객관동화〉는 그에게 당시 최연소 웹툰 작가, 서울대 출신 만화가라는 인상적인 타이틀을 남겼고, 좀 더 정통 스토리 장르에 가까운 〈경운기를 탄 왕자님〉을 통해 연속적인 작업에 들어갔지만, 정작 자신에게 작가라는 타이틀이 붙는 것에는 동의하지 않았다. 그보다는 시각디자인학과 출신으로서 웹툰을 과거부터 해온 작업의 연장선에서 파악하고 자신의 작품을 대중적인 디자인 작업의 일환으로 생각했다. 시간이 흘러 〈경운기를 탄 왕자님〉은 완결됐고, 이후 연재한 〈실질객관영화〉에서 그는 다시금 다양한 그래픽 효과와 형식적 실험을 시도했다. 그래서 궁금하다. 세 개의 타이틀을 완결한 지금, 그는 웹툰을 혹은 웹툰 작가라는 직업을 자신의 길로 받아들였을까. 한 우물을 파면서도 하나의 형식에 얽매이지 않기 위해 노력하던 그는 이제 자신을 무엇으로 규정하고 있을까. 아쉽지만 알 수 없다. 어쩌면 그 알 수 없음이야말로 이 작가의 가장 중요한 정체성은 아닐까. 그 알 수 없음을 담은 이 인터뷰가 여전히 그의 바이오그래피에서 의미가 있다면 그 때문일 것이다.

〈실질객관동화〉를 끝내고 차기작까지 몇 달의
시간이 있었다. 어떻게 지냈나.

정말 아무것도 안 했다. 끝나면 어디 놀러 가야지,
이런 게 있었는데 막상 연재가 끝나니 가까운
일본도 가기 귀찮았다. 마침 학기 중이기도 하고
외주 작업도 있어서 이 핑계 저 핑계 대며
아무것도 안 했다. 난 쉬어도 못 노는구나
싶었는데, 마침 NHN 본사 갈 일이 있어 웹툰
담당자 분을 만났다가 신작 이야기를 했다.
농사 웹툰을 그리겠다고 했더니 재밌을 거 같으니
당장 진행하자고 하셨고, 11월에 어느 정도 구상한
걸 가져갔더니 그냥 바로 예고편이랑 1편
만들라고 하시더라.

말 그대로 〈경운기를 탄 왕자님〉은 농사를 주제로
한 웹툰이다. 농사에는 어떻게 관심을 가지게 됐나.

2011년 6월에 교내 농업생명과학대학 애들이
농업과 관련된 학교 프로젝트를 해보자 해서
기숙사 재건축 부지에 밭을 갈기로 했다. 130평
정도 되는 부지인데 사실 거기가 농사짓는 땅이
아니다. 삽만 박아도 쩡 소리가 나고, 파면
철근이랑 콘크리트, 타이어 조각 이런 게 나오는
곳이라 흙을 몇 트럭 가져와서 부어 흙 두께
20센티미터 정도의 밭을 만들었다. 그때 나도
마침 '생활원예'라는 수업을 듣고 있었는데 그
교수님이 농사 프로젝트 하는 친구들 담당하는
분이라 지나가는 말로 우리 학교에서 농사짓는
애들이 있다고 하셨다. 당시 〈실질객관동화〉 연재
때문에 피폐해진 심신을 좀 달래려고 '생활원예'를
듣던 상황이라 그 얘기가 가슴에 확 박히더라.
그래서 수소문해 그 학생들을 만났고, 마침 그중
한 명이 내 만화 독자라 자세한 이야기를 들을 수
있었다. 밭에 구획을 나눠 일종의 주말 농장을 할
계획이었는데 사람을 모으는 것부터 연락

돌리는 걸 내가 도울 수 있겠더라. 가령 신청 서식 디자인을 만든다든지. 그렇게 가벼운 마음으로 갔는데 당장 인원이 나까지 네 명밖에 없는 거다. 처음부터 삽 들고 밭을 갈아엎는 것부터 같이 시작하게 됐다. 그렇게 올해 나름 농사 3년차가 됐다.

농사를 직접 지으며 이것이 웹툰 주제나 소재로서 흥미가 있을 거란 확신이 들던가.

확신이라기보다는 농사를 지으며 세상을 보는 눈이 조금 달라진 게 있다. 사명감을 가지고 하는 건 아니다. 어쨌든 학생 텃밭이라 그렇게 빡빡하게 운영하지도 않는다. 다만 전에는 일기예보 볼 때 비가 오나 안 오나만 확인했다면, 갑자기 추워지거나 더워지면 농작물에 피해가 오니 온도도 확인하게 되고, 서리가 내리는지도 보게 된다. 뉴스에서도 FTA나 소, 돼지 가격 등 농사 관련 소식을 많이 보게 되고. 분명 농사 좀 짓는다고 친환경적인 사람이 된 건 아니지만 이쪽에 관심을 가지게 되고 농사지으며 다양한 학과 사람들을 만나게 되니 어쨌든 심심한 게 줄었다. 사실 땅 130평이면 아주 큰 땅도 아니다. 거기에 인터넷 쇼핑몰에서 4,700원 주고 산 삽 몇 자루, 이것만으로도 뭔가 이뤄진다는 게 흥미로웠다. 그래서 젊은 사람들 많이 다니는 공간에 흔치 않은 일 하나만 벌어질 때 어떻게 될지, 그 질문을 던져보고 싶었다. 전작이 객관적이고 실질적인 동화라면, 이번에는 주관적이고 몽환적인 현실? 그런 마음가짐이라 사실 이 이야기가 어떻게 풀릴지 나도 궁금하다.

블로그에 이번 작품에 도움을 준 책 세 권을 소개하던데 원래 읽은 책인가

작품을 위해 따로 읽은 책인가.

그냥 무작정 읽었다. 당시 이상하게 서점에 가면 그런 유의 책만 번쩍거렸다. 길을 걷다 첫눈에 반하는 사람이 있으면 그 사람만 반짝이고 나머지는 페이드아웃 된다고 하는데, 마치 그런 것처럼 눈에 확 띄는 책이 있어서 펼쳐보면 미래 에너지나 미래 사회에 대한 것, 혹은 나이 지긋한 분이 쓰신 수필집 같은 거였다. 그런 것들을 게걸스럽게 사서 읽었고 그중 가장 기억에 남는 세 권을 블로그에 올린 거지.

무언가 그렇게 당긴다는 건 마음의 결핍을 채우기 위해서일 수 있다. 앞서 심신이 피폐했었다고도 했는데.

많이 피폐했다. 에피소드 장르니까 정말 소재를 팔 대로 파고 나니 머리가 굳더라. 경운기로 밭을 갈아엎으면 위쪽 흙은 부슬부슬해지는데 밑에 있는 흙은 돌처럼 굳어진다고 하는데, 그런 상태였다. 삼 년 내내 연재하며 매주 살아남으려고 발버둥치고 소재를 찾으려 노력한 건 좋은데, 그러다보니 책을 읽거나 공부를 하는 건 못했다. 그러다 막판에 머릿속이 팡 터져서 앞서 말한 '생활원예' 수업을 비롯해 '한국민속'을 들으며 굿판도 찾아다니고 심지어 음양오행을 배워 사주도 볼 줄 알게 됐다. (웃음) 나는 일상툰을 못 그리는

타입이다보니 끊임없이 뭔가를 배워야 했는데 연재 중에는 그걸 진득하게 하지 못했던 거지.

학업과의 병행도 쉽지 않았을 것 같은데.
둘 다 어중간한 게 힘들었다. 물론 웹툰 작업할 땐 아예 의자에 붙어 앉아 이거 끝날 때까진 일어나지 않겠다는 각오로 했다. 그렇게 작업을 하면 공부에는 신경을 덜 쓰게 되고 과제도 벼락치기로 하게 되는데 그때마다 불만스러운 거다. 내가 작업을 하느라 정말 시간이 부족해서 벼락치기를 하는 건지, 아니면 돈 버는 구석이 있으니 게으름을 피우는 건지. 수업을 제대로 못 들을 거라면 차라리 주 7일 동안 먹지도 자지도 않고 평소 한 편 당 3만 픽셀이던 걸 10만 픽셀까지 뽑아내면 근성 작가라는 타이틀이라도 얻지 않을까. 그래서 이번 작품에서는 정말 뼈와 살을 불태워서 해보자 하고 있다. 배경도 강남 일대를 3D로 만들어서 허점이 없도록 했고, 공부도 계속 하고, 스토리도 소속사에 철저히 감수를 받고 있다. 사실 성인이 되고 나면 남에게 숙제 검사받을 일은 거의 없지 않나. 내 고집을 꺾을 줄 아는 것도 독자를 대하는 성의라는 생각이 들어 그렇게 하고 있다. 전에는 누가 공격하면 '아냐, 저 사람이 이해를 못 한 거야'라며 정신 승리했는데. (웃음)

이번 작업에 올인하는 걸, 웹투니스트라는 직업을 자기 길로 받아들인 걸로 생각해도 될까.
'직업'이라는 개념으로 웹툰을 생각하지 않았다. 웹툰 작업으로 돈을 버니 '웹툰 작가'라고 불리는 것 같지만, 지금도 어디서 작가님이라고 불리면 어색하다. 나는 그냥 사 년째 내 작업을 하고 있는 거다. 시각디자인과에서 했던 작업도 웹툰과 다르지 않았다. 디자인은 커뮤니케이션 도구이고

결국 남을 설득하는 건데 결국 웹툰과 같은 것 같다. 가령 시각디자인에서 어플리케이션을 켰을 때 이 버튼을 누르게 하려면 어떻게 배치해야 하는지를 고민하는 것처럼, 웹툰에서도 사람들이 이 캐릭터에 눈을 돌리려면 어떡해야 하는지 고민하게 된다. 다만 이런 건 있다. 최근 가상현실에 관심이 많아서 공부도 하고 뇌파 헤드셋도 샀는데 이 공부의 종착역도 결국 가상현실을 이용한 웹툰이 될 거 같다. 즉 무엇을 공부하든 그걸 이용해 웹툰 스토리를 재밌게 표현하는 방법을 생각하게 된다.

결국 시각디자인을 이용한 스토리텔링이 하고 싶은 건가.
내 생각에 가장 재미있을 것 같은 방법으로 이야기를 풀어내고 싶은 것이다. 아마도 결국 그게 웹툰 형태일 것 같다. 그러니 중요한 건, 웹툰이 어떻게 발전하느냐는 문제인데 그걸 기다리고 있을 수만은 없지 않나. 내가 이걸 좀 더 재밌는 방향으로 이끌 수 있는 사람 중 한 명이 되려면 지금 조예를 쌓고 지금 불태워야지. 그래야 나중에 웹툰에 대해서든 디자인에 대해서든 어떤 말을 할 수 있겠지. 우선 지금 하고 싶은 것, 해야 하는 것을 열심히 해야 다음 길로 이어질 거라 믿는다. 그러니 지금 선택지는 하나밖에 없다. 일을 열심히 하는 것.

웹툰의 발전에 대해 말했는데, 〈실질객관동화〉의 경우 가장 자유로운 형식의 작품이었다. 꼭 만화의 범주만으로 설명할 수 없는, 그야말로 모든 시각적 효과를 통틀어 스토리텔링을 했다.
배운 걸 활용하고 싶은 마음도 있었지만 어떤 질감, 그냥 만화로는 표현하기 어려운 그 질감을

"내 생각에 가장 재미있을 것 같은
방법으로 이야기를 풀어내고 싶다.
아마도 결국 그게 웹툰 형태일 것 같고.
우선 지금 하고 싶은 것, 해야 하는 것을
열심히 해야 다음 길로 이어질 거라 믿는다.
그러니 지금 선택지는 하나밖에 없다.
일을 열심히 하는 것."

무적핑크

표현하고 싶은 욕심이 있었다. 가령 스크래치 기법을 되게 하고 싶을 때가 있었다. 검은색 크레파스를 긁어내는 특유의 질감이 있지 않나. 그래서 크레파스 나오는 동화가 있나 찾아보다가 '까만 크레파스' 편을 그리게 된 거다. 그런 식으로 내가 재미있다고 느끼는 질감을 표현하고 싶은 욕구가 있고, 그럴 때마다 일반 만화의 컷으로는 표현이 안 될 거 같아서 인형을 직접 만들어서 포토툰을 만들거나 방에 유령이 있는 것처럼 보여주려고 프로젝터로 유령 모습을 쐈던 거다. 처음 연재를 할 땐 동화에서 출발해 패러디를 만들었는데, 나중에는 그렇게 표현하고 싶은 형식이 있으면 그에 맞는 동화를 찾게 됐다. 그러면서 실수도 많이 했다. 모니터가 아닌 거울에 비쳐야 제대로 볼 수 있는 작품을 그린 적도 있는데, 사람들이 웹툰을 보기 위해 굳이 그 정도 수고까지 하진 않는다는 걸 간과한 거지.

그런 표현 방식에 대해 웹툰 담당자도 걱정했을 거 같은데?

걱정 많이 하셨다. 처음에 '엄지공주' 편에서 화분 사진을 찍어 마치 광고처럼 구성했는데 그걸 보고 걱정해서 전화하셨다. 너무 실사에 너무 물건 파는 거 같지 않느냐고. 그런데도 그냥 해달라고 했고, 계속 그런 방식을 시도하니 나중에는 받아주시더라. 미국 시트콤 〈빅뱅이론〉을 보면 애들이 집에서 리모컨을 누르면 전파가 인공위성에 반사되어 화성에 있는 센터를 거쳐 자기네 집 램프를 켠다. 그걸 본 옆집 여자가 왜 이런 짓을 굳이 하느냐고 하면 걔들이 하는 말은 '할 수 있으니까'다. 그거다, 나도. 재미있을지 없을지 모르겠지만, 일단 할 수 있으니까.

원래 그렇게 겁 없이 막 뛰어드는 성격인가.

충동적인 짓을 많이 한다. 처음에 〈실질객관동화〉를 시작하게 된 것도 뭔가 일탈하려는 마음에 가까웠다. 마킹을 잘못해서 수능을 한 번 망치고 학교를 다니다가 한 번 더 입시를 보고 합격자 발표를 기다리던 시기였다. 마음은 스산하고 정 붙일 곳도 없어서 옷으로 둘둘 감고 강변을 몇 시간씩 하염없이 걸었는데 어느 순간 갑자기 사람들에게 욕이든 뭐든 반응을 받아보고 싶다는 생각이 들어서 작품을 시작하게 된 거다. 우연 혹은 사고에 가까운 감정이었다. 요즘도 충동적인 짓을 하는 게, 컴퓨터 학원에서 C언어를 배우다가 갑자기 요리 학원에 등록했다. 농사 이야기는 결국 먹을거리 이야기니까 배워야겠다는 나름 합리적인 이유이긴 한데 친구들은 너 또 뭐 하는 거냐고 묻는다. (웃음) 나도 내년에 뭘 하고 있을지 모르겠다. 아마 웹툰은 하고 있겠지만.

웹툰 작가라는 직업에 올인하는 건 아니라고 했는데 왜 웹툰은 계속할 거 같나.

다시 말하지만 스스로를 '작가'라고 생각지 않는다. 그리고 웹툰 이상으로 좋은 게 있을까 싶다. 작업이 비교적 자유롭고, 노력하는 만큼 보는 사람들이 좋아해주고, 심지어 밥도 굶지 않는다. 개인 작업을 하는 사람으로서 이런 일이 어디 있을까 싶다.

그럼 앞으로도 자신이 할 수 있는 걸 다 풀어놓을 건가.

그러면 친절하지 않을 것 같다. 적절하게 섞으면 비빔밥이지만 잔뜩 섞으면 개밥이 되지 않나. 〈실질객관동화〉에서도 몇몇 편은 좀 개밥이

만들어진 것 같다. 반성했고, 그래서 이번에는 정말
적재적소에 알맞은 효과를 넣어 비빔밥을 만들고
싶다.

데뷔작에서 온갖 자유를 누리다가 정통 만화에
가까운 작업을 하려니 힘들 것 같다.
힘들겠지. 아니 지금도 힘들다. 이상한 거 그리고
싶고. (웃음) 하지만 그러면 안 된다. 안 될 거 같다.
〈실질객관동화〉는 처녀작이니까 내 마음대로 했다
하더라도 차기작은 달라지고 나아져야 하는
거니까.

그게 나아지는 거라고 생각하나.
내 작품이 잘 안 읽힌다고 한다면 그건 내가
말하는 게 뭔 소린지 전달이 안 되거나 듣기
재미없는 소리를 한다는 거다. 나는 고독한
한 마리의 늑대가 되고 싶진 않다. 그건 잘난
척이라고 생각하고, 많은 이들이 보고 즐길 수
있는 작품을 하고 싶다. 거기다 아직 졸업을
못했으니 나를 시각디자인 학도라고 한다면,
시각디자인은 모든 사람을 위해서 하는 거 아닌가.
귀족이나 엘리트를 위한 작업이 아니다. 그래서
이번에 더 노력을 하려는 거다.

무적핑크,
패러디에
매몰되지 않는
패러디

무적핑크 서울대. 변지민 작가의 필명 '무적핑크'를 포털 검색창에 치면 자연스럽게 따라 나오는 연관검색어다. 서울대 재학 작가, (지금은 깨졌지만) 네이버 최연소 연재 작가, '엄친딸' 같은 타이틀은 그녀의 작품, 그리고 무적핑크 작가를 따라다녔다. 그 외형적 배경이 거품이었다고, 사람들이 호들갑을 떨었다고 말하려는 건 아니다. 오히려 그러한 외형적 배경 때문에 정작 작품에서 반짝이던 수많은 시도, 그리고 작가로서의 욕망이 종종 가려졌다는 것이 아쉬울 뿐이다. 고전이라 할 만한 텍스트를 코믹하게 비트는 그의 작품 스타일은, 개그만화에서 패러디를 활용하는 방식에 좋은 예로 기록될 만하다.

데뷔작 〈실질객관동화〉와 근작 〈실질객관영화〉, 두 개 작품은 이미 알고 있는 동화나 영화를 말 그대로 실질적이고 객관적인 관점에서 새롭게 평가하거나 재구성하는 작품이다. 때문에 기승전결의 호흡을 따르기보다는 이야기의 한 구획을 임팩트 있게 보여준다. 가령 '백설공주'에서 관에 들어간 공주가 부활해 꺼내달라고 에스오에스를 청하거나, '죠스'에서 '~하는 사람은 먼저 죽는다'는 식의 재난물의 법칙을 깨기 위해 스스로 캐릭터를 바꾸는 인물들이 등장하는 식이다. 말하자면 동화의 개연성 부족이나, 할리우드 영화의 빤한 공식 같은 것을 슬쩍 폭로하고 비꼬며 웃음을 주는 것이다. 이것은 단순한 원작의 모방이 아닌 원작 안의 균열을 드러내고 폭로하는 전통적인 의미로서의 패러디에 매우 근접해 있다.

기존의 개그만화, 특히 웹툰에서의 패러디는 당대에 유행하는 웃긴 콘텐츠를 적재적소에 인용하는 방식에 한정되어 있는 게 사실이다. 가령 인터넷 '짤방'이나 유행어, 혹은 김성모 작가의 만화처럼 웃기는 콘텐츠들을 절묘하게 활용해 웃음을 주는 식이다. 이에 대해 혹자는 패러디를 통한 웃음이 스테로이드를 이용한 일종의 반칙이라고도 하고, 심지어 만화 한 편에 하나 이상의 패러

디를 꼬박꼬박 시도하는 이말년 작가조차 패러디에 너무 의존하지 않는 개그가 장기적으로 필요하다고 말한 바 있다. 그럼에도 작가들이 각기 다른 방식으로 '안알랴줌' 같은 인터넷 유행어를 패러디하는 것을 보는 건 동시대 독자로서 즐거운 일이다. 물론 자신의 개그가 동시대 이후에도 두고두고 웃기길 바라는 작가라면 필연적으로 패러디에 대한 고민을 할 수밖에 없다. 당장 십 년 후 '한 뚝배기 하실래예?' 같은 대사를 보고 누가 웃을 수 있겠는가. 그런 면에서 무적핑크 작가의 전통으로 회귀한 패러디 방식은 흥미롭게 되짚어볼 만하다. 우선 고전을 비튼다는 점에서 동시대 콘텐츠를 원전으로 하는 다른 패러디보다 생명력이 긴 동시에, 어떤 콘텐츠를 사용했느냐보다 원전을 어떤 관점으로 비틀었느냐에 방점이 찍힌다는 점에서 작가의 아이디어가 패러디 자체에 묻히지 않는 장점이 있다.

모든 웹툰 작가를 통틀어 무적핑크 작가가 만화 외적인 효과를 가장 자주 쓰는 것 역시 이러한 맥락에서 이해될 수 있다. 이미 고등학생 시절 다양한 UCC를 올려 파워블로거가 됐던 그는 인형을 이용한 포토드라마나, 컴퓨터그래픽 특수효과를 종종 작품 안에 도입한다. 가령 '엄지소년'을 패러디하면서 자신의 손 사진과 오린 종이로 만든 엄지소년을 이용한 포토툰으로 정말 이렇게 작은 인간이 현실에 있다면 무슨 일이 벌어질지 더 실감나게 보여주는 식이다. 이들 작업은 출판만화와 다른 웹툰만의 성격을 보여주기도 하지만 무엇보다 독자의 시선을 효과 자체에 집중시키면서 원작의 스토리텔링과 정서에 자연스러운 균열을 낸다. 〈실질객관영화〉 예고에선 본인이 만든 특수효과를 본 감독들이 눈이 머는 장면이 등장하는데, 이것은 단순한 자학 개그라기보다는 이 연출이 주는 효과에 대한 자각처럼 보인다. 뜬금없어 보이는 연출이 전체 맥락에선 뜬금 있어지는 역설. 그래서 무적핑크의 작품은, 종종 패러디가 웃기게 비트는 것이 아닌, 이미 웃긴 것

을 인용하는 정도로 오해받는 요즘 콘텐츠에서 패러디를 어디까지 허용하면 좋을지에 대한 좋은 답안이 될지도 모르겠다. 어느 먼 훗날, 지금의 웹툰들이 패러디의 대상이 될 그날에도 유효할 개그를 원한다면.

무적핑크

- 웹툰 〈실질객관동화〉 〈경운기를 탄 왕자님〉 〈실질객관영화〉 〈조선왕조실톡〉
- 단행본 《실질객관동화》

조 석

이 말 년

가스파드

웃음의

악녀

현명한 고집으로
끝까지 밀고 가는
내러티브 개그만화

조석

지금 알고 있는 것을 그때도 알았더라면. 2012년 10월 인터뷰할 당시 조석의 컴퓨터 모니터에는 싱싱한 생선(정말 생선이라고만 생각했다)이 그려져 있었다. 인터뷰를 하는 동안 그것이 준비 중인 신작이라는 것을 알았지만, 이후 연재 내내 나를 비롯한 독자들의 심장을 쫄깃하게 쥐었던 공포물 〈조의 영역〉으로 등장하리라고는 그때 미처 알지 못했다. 요컨대 이 인터뷰를 진행한 당시 나는 〈조의 영역〉도, 〈마음의 소리〉 900회도 보지 못했던 독자다. 솔직히 인정하자면, 지금 이 인터뷰는 현재의 조석을 설명하기에는 너무 무지한 인터뷰다. 그럼에도 이 인터뷰가 지금도 의미가 있다고 믿는 것은, 조석의 마음가짐과 태도가 지금까지 여전하리라 믿어서는 아니다. 오히려 〈마음의 소리〉라는 초장기 연재작을 쉬지 않고 그려내며 신작을 통해 새로운 도전을 모색하는 그의 변화하는 순간순간이 모두 기록으로서 가치 있다고 믿기 때문이다. 이 인터뷰를 포함해서.

<u>최근 〈마음의 소리〉 외에 스토리 라인이 있는</u>
<u>신작을 준비하는 걸로 알고 있다.</u>

단편을 하나 그리면 좋겠다는 생각을 했었다.
올해 네이버 웹툰에서 옴니버스로 연재되던
지구 종말 프로젝트를 같이 해보면 어떻겠느냐는
얘기가 있어서 생각해봤는데 운석이 떨어지거나
핵전쟁 일어나는 건 다른 사람이 할 거 같다는
생각이 들었다. 그러다 우리집 개 행봉이가
돌아다니는 걸 보는데 쟤가 지금 보면 귀엽지만
나보다 열 배 이상 크면 무섭지 않을까 싶었다.
거기서 출발을 했는데 대형 개를 피해 도망 다니며

사는 설정은 좀 과한 거 같아 제한을 두고 싶었다.
그럼 우리가 평소 낚시해서 먹는 물고기가 커지면
어떨까. 심해어도 아닌 붕어나 메기 같은 물고기가
엄청 크면 무섭긴 하지만 걔들이 뭍으로 올 수는
없지 않나. 그렇게 우리 일상에서 단 한 가지만
달라졌는데 굉장히 이상해지는 세계관을 보여주고
싶어서 신작을 준비하게 됐다.

<u>평소의 스타일과는 많이 다른 만큼</u>
<u>걱정이 있을 것도 같은데.</u>

주위에선 다 말렸다. 동료 만화가들에게
이런 거 어떠냐고 하면 "물고기가 왜 무서워?"
이런 반응이었다. 그래서 막 설득을 했지.
몸은 막 미끌미끌하고 눈은 이만 한 붕어인데
무섭지 않느냐고. 하지만 다들 안 무섭다고 한다.

<u>그런데도 시도하는 이유가 뭘까.</u>

내가 하고 싶은 걸 그려서, 물고기가 뭐가
무섭냐고 하는 사람들에게 물고기가 무서울 수도
있다는 걸 보여주겠다는 느낌? 사실 처음
신작 준비한 게 축구만화 끝내기 전이다. 그땐
십 대 독자 취향에 맞춰 그림도 좀 예쁘게 그려보고
내용도 십 대가 좋아할 만한 걸로 고민했는데 어느
순간 내가 남을 흉내 내는 기분이 들었다. 글쎄,
그 작품을 계속 연구했으면 더 좋은 결과가
나왔을지는 모르겠지만 우선은 백 퍼센트 내가
그리고 싶은 거, 내가 잘할 수 있는 걸 그리고 싶다.

<u>장르는 다르지만 자신이 잘하는 걸</u>
<u>그리겠다는 면에선 〈마음의 소리〉의</u>
<u>마음가짐 그대로일지도 모르겠다.</u>

분명 〈마음의 소리〉도 내가 하고 싶어서
한 작품이긴 한데, 우연히 내가 하고 싶던 것과

"만화가는 자기가 잘하는 걸 해야
 재밌게 그릴 수 있다.
 대중의 반응을 철저히 연구하면
 백 점짜리 시험지 같은
 만화를 만들 수는 있겠지만
 최고의 만화를 만들 수는 없을 것 같다."

조석

독자가 원했던 거랑 일치해서 잘된 거니 이게 성공 비결이라 할 수는 없겠지. 다만 늘 생각하는 건, 만화가는 자기가 잘하는 걸 해야 재밌게 그릴 수 있다는 거다. 〈슬램덩크〉가 잘됐다고 농구만화를 그릴 게 아니라, 자기가 설거지를 정말 잘하면 설거지만화를 그리는 게 맞다고 본다. 자기만의 정말 재밌는 설거지만화를 그릴 테니까. 대중의 반응을 철저히 연구하면 백 점짜리 시험지 같은 만화를 만들 수는 있겠지만 최고의 만화를 만들 수는 없을 거 같다. 사실 지금도 이걸 그리는 게 맞는지 좀 갈팡질팡하지만 우선은 어중간하게 고민하느니 한 번쯤은 우겨서 작품을 선보이고 독자의 반응을 보고 싶다.

사실 가장 걱정되는 건 주 2회 연재하는 상황에서 마감이 더해지는 게 물리적으로 가능할지다. 솔직히 〈마음의 소리〉 준비하는 시간도 엄청 늘어났다. 전에는 하루 콘티를 짜던 게 이틀이 됐고 이젠 거의 사흘 걸린다. 그림 그리는 것도 사흘 정도 걸리니 진짜 일주일이 부족하다. 물리적인 시간만 따지면 신작을 안 하는 게 맞다. 〈마음의 소리〉가 아무리 자리를 잡았다고 해도 내가 눈 감고 그린 걸 사람들이 좋아해주진 않을 테니까. 그래서 신작을 하는 게 사치인가 싶을 때도 있다. 돈 많은 아저씨가 유명 기획사 가서 "나 노래 좋아하는데 음반 하나 냅시다"라고 하는 것처럼. 그럼에도 욕심을 좀 부리고 싶다. 〈마음의 소리〉에서도 지난 화에 '이게 뭐야, 쉬었다 오시죠'라고 악플 달던 사람이 그 다음 화를 보고 '그래 이렇게 그리란 말이야'라고 할 때의 즐거움, 내 만화로 남을 설득하는 재미가 있다. 그런 게 지금 필요한 거 같다.

그런 동기 부여가 만화가 본인과 〈마음의 소리〉에도 도움이 될까.

무식하고 기계적인 방법일 수 있는데 만화도 어느 정도 훈련이라는 생각이 든다. 연재를 쉬어본 적이 없어서 모를 수도 있지만 쉬는 것보다는 매주 두 편씩 콘티를 짜면서 얻는 게 있다. 가령 전에는 한 편이 20컷을 넘기면 힘들어서 죽을 거라 생각했는데 축구만화 연재를 끝내고 〈마음의 소리〉에만 전념하니 이제는 30컷을 그려도 괜찮고 40컷을 그려도 괜찮다. 그렇기 때문에 신작을 할 때 힘들다고 〈마음의 소리〉 콘티를 대충하면 두 작품 다 망하는 거다. 지금 하는 만큼 신경을 써야 의미가 있지.

실제로 최근 〈마음의 소리〉는 컷 수도 엄청 늘어났고, 내용을 영상매체처럼 풀어가는 연출도 좋아졌다. 그냥 컷을 그대로 시트콤 콘티로 써도 될 정도로.

아마 〈마음의 소리〉는 일곱 개 정도 다른 타이틀로 나눌 수 있을 거다. 늘 개그 방식이 바뀌니까. 요즘 같은 방식으로 하기 전에는, 가령 전경 시절 근무 나간 이야기를 할 때 근무를 나가서 뭘 사먹다 웃긴 일이 있고 방범을 돌다 웃긴 일이 있고 경찰서에 왔을 때 웃긴 일이 있는 식으로 스테이지를 나눠서 진행했다. 그러다 너무 같은 틀 안에서 돌고 있는 느낌이 들어서 새로운 걸 해보고 싶었다. 가장 해보고 싶은 건 대사 없이 진행하는 거였는데, 정말 시트콤 같은 상황이 하나 나오면 그렇게 할 수도 있겠다 싶었다. 실수로 아버지를 대머리로 만든 이후 벌어지는 상황들.

말하자면 이젠 컷 자체보다는 스토리 라인과 구성으로 웃음을 준다. 가령 치킨집 광고를

소재로 한 '나 티비 나왔어' 편은 복선을 깔고
컷을 재배치해 웃음을 준다.

그게 요즘 방식으로 바뀐 첫 에피소드일 거다.
전엔 나 혼자 정해놓은 룰이 있었는데 가령
조석이 길을 걷다 바나나를 밟고 넘어지는
6컷짜리 에피소드가 있으면 그중 3컷은 웃겨야
한다는 거였다. 그렇게 하려면 사실 내용은 말이
안 된다. 가장 이해가 빠른 건 5컷이 설명을 하고
1컷이 웃기는 거겠지. 요즘 방식이 좀 그런 거
같다. 사실 전부터 가장 많이 듣던 지적이
이야기의 내러티브에 대한 거였는데 그때마다
개그만화에 무슨 내러티브야, 이랬다. 그러다 '나
티비 나왔어' 반응이 좋으니까 역시 이야기는
내러티브지 이러고 있다. (웃음) 나 스스로
못났다고 생각하는 게 항상 남이 피가 되고 살이
되는 이야기를 해줘도 이해가 안 되면 안
받아들인다.

신작을 준비하는 것도 그렇고 일종의 고집인데
그게 창작에 도움이 될 수도 있지 않을까.

만약 그 사람들의 말을 그대로 받아들였다면
지금도 그 사람들 조언이 아니면 만화를 못 그릴
수 있다. 남의 조언이 자기 결정에 5할 이상 비중을
차지하면 나중엔 아무것도 스스로 못하지 않을까.
그래서 개인적으로 작품에 대해 고집을 부리고 일
진행을 이기적으로 하고, 남을 질투하는 성격은
만화가로서 남겨둬야 한다고 생각한다. 다만
고집과 이기심, 질투도 좀 현명하게 부려야지. 전엔
남들한테 이 이야기가 재밌는지 안 재밌는지 정말
잔인하게 평가해달라고 한 다음에 정말로
잔인하게 평가하면 속으로 '잔인한 새끼' 이랬다.
(웃음) 남을 질투할 때도 이젠 좀 더 긍정적으로
내가 열심히 해서 따라잡아야겠다는 생각을 한다.

그렇게 자기 주관을 가지고 쉬지 않고 훈련하듯

만화를 그리기에, 600화가 훨씬 넘은 지금도
평균 이상의 웃음이 가능한 거 같다.

어떤 전제가 깔린다. 그냥 재밌어요, 재미없어요,
라고 하는 게 아니라 '660화가 넘었는데 아직도
이런 얘기를 하다니'라고 말한다. 요즘 내 만화
장르가 '개그'가 아닌 '열심' 혹은 '부지런'이 된 거
같단 말을 자주 하는데 그런 전제가 깔려서
더 좋게 재밌게 봐주는 게 있다. 이러다 만약
이번 주는 쉬겠다고 하면 그때부턴 좀 달라질 거
같긴 하고. 사실 500회 때 쉬었어야 했는데
타이밍을 놓쳤다.

쉬어야겠다는 생각을 언제 많이 하나.

오늘도 몇 번 했지. (웃음) 콘티를 짜러 밖에
나갔는데 아무 생각이 안 난다. 오늘 밤부터
그려야 하는데. 그러면 지금 당장 담당자에게
전화를 해서 앞으로 쉰다고 해야 할까 생각한다.
그러다 또 스르륵 콘티가 나오면 역시 이 일은 참
할 만한 일이라는 생각을 하고. 매번 그런 감정이
반복된다. 그리고 이 스트레스는 절대
익숙해지지 않는다.

연재를 쉬는 정도는 아니더라도
휴재의 유혹은 있지 않나.

유혹이라 말할 수 없는 게, 만약 담당자가 너는
오늘부터 언터처블이니까 매일 쉬라고 하더라도
못 쉴 거다. 현실의 끈은 담당자와 연결되어
있지만 안 보이는 실질적인 끈은 독자와 연결되어
있으니까. 내가 담당자가 쉬라고 해서 쉰다고
한다고 '아, 그렇구나' 하며 돌아갈 사람 없지 않나.
미친놈이라고 그러지.

독자와의 관계가 마감을 지키는 힘인 걸까.

근면 성실한 사람은 분명 아니다. 다만 내가
이기적이더라도 사람들이 보는 만화를 그리는데
그들에게는 예의를 보여야 한다고 생각하는데 안
쉬고 마감을 지키는 게 예의 같다. 만화만
재밌으면 됐지 마감 지키는 게 뭐가 중요하냐고
말하는 사람들도 있다. 하지만 만화의 재미가
왜 꼭 내용의 재미라고만 생각하는지 모르겠다.
그건 잘난 척 아닐까. 만화가 재밌는 건 만화를
보는 사람이 재밌어 하니까 재밌는 거고, 매주
화요일 금요일에 늘 같은 시간에 올라온다는 것도
독자로서 만화를 보는 즐거움이다. 그저 만화 내용
뿐 아니라 관련된 모든 걸 열심히 해야 재밌어질
수 있다고 본다. 그리고 이건 조회수를 비롯해
성과가 있어야 하는 일인데 원하는 만큼의 결과가
안 나오고 후회가 들면 스트레스는 엄청나다.
그 스트레스를 피할 유일한 방법은 마감을
꼬박꼬박 지키고 최선을 다해 후회를
남기지 않는 거다.

앞서 콘티를 짤 때의 스트레스를 말했는데
그것과 작품에 후회를 남기며 받는 스트레스 중
뭐가 더 클까.

후자가 훨씬 크지. 콘티가 안 나오는 건 어쨌든
내가 해내면 되는 건데, 만화를 대충 그려
보내놓고 반응이 안 좋다고 실망하는 건 굉장히
한심해 보이지 않나. 실제로 그러던 시절도 있다.
되게 슬럼프일 때 담당자가 오락을 좀 줄여보는 건
어떠냐고 하는데 그 말이 정말 싫은 거다. 이
나이에 학교 선생님한테 들을 얘기나 듣고 있고.
그러면서 또 오락을 하고 있는 거다. 그땐 정말
오락하는 틈틈이 만화를 그렸다. 내가 나의
전성기는 오락하던 시절이라고 하는 게, 그때
만화가 재밌어서가 아니라 그럼에도 불구하고

살아남았기 때문이다. 지금 생각하면 조상님이
도왔구나 싶다.

지금은 일 외에 관심 가는 일이 없는 건가.
그렇게 말하기 어려운 게, 요즘은 이걸 일이라고
생각 안 해서 재밌는 게 있다. 난 참 좋은 직업을
가지고 있구나 싶다. 돈 버는 건 정말 중요한 건데,
내 일은 돈을 벌면서 뭔가 남길 수 있다는 생각.
사실 전에는 작가들이 만화 그리는 게 재밌다는
말을 할 때 '뭐가 재밌어' 이랬는데 요즘은 이런
기분이 드니까 이럴 때 허송세월 보내지 말고
신작을 그려야겠다고 생각하는 거다.

그럼 이 좋은 직업으로 이루고 싶은 게 있나.
히트 타이틀이 많은 만화가가 되면 좋겠는데
그건 그냥 희망사항이지 목표는 아니다.
지금은 초등학교 때 〈마음의 소리〉를 보던 애가
지금 내 나이쯤 됐을 때도 내가 재밌게 이 만화를

연재하는 게 목표다. 그만큼 이 작품은 내게
중요하다. 아니, 중요하다는 말로는
이 만화가 섭섭해하겠지. 무척 소중하다.
자칫 정말 아무것도 아닐 수 있던 사람인데
저 작품 덕에 어디 가서 거드름도 피우지 않나.
한때 남들이 욕한다고 나도 내 만화를 욕하고,
어떨 땐 돈이 들어오는 황금알을 낳는 거위라고
생각한 적도 있는데, 나이 앞에 3이란 숫자가
붙고 보니까 내 이십 대가 여기에 다 있더라.
당장은 〈마음의 소리〉를 잘 끌고 나가는 게
일 번이다. 더는 빠져나가는 캐릭터 없이. (웃음)

나는 터프가이야

조석,
모두의
마음의 소리

〈마음의 소리〉는 서사물이다. 무슨 개소리냐고 할지 모르지만 정말이다. 약 팔 년 전 마사루의 센스와 이나중의 황당함을 뛰어넘는다는 무시무시한 소개와 함께 등장한 이 만화는 매주 한 번도 쉬지 않고 독자들과 만났고, 그 과정 속에서 재기 넘치는 농담에 가깝던 만화가 일종의 캐릭터 쇼가 되었고, 내러티브로 웃음을 주는 현재에 이르렀다. 이처럼 독자를 웃기기 위한 방법은 계속 바뀌었고 그 변화의 기록이 이제는 〈마음의 소리〉라는 존재의 성장기가 되었다. 요컨대 〈마음의 소리〉와 독자의 관계는 단순히 읽고 읽히는 일방적인 관계라기보다는, 조석이라는 작가와 함께 만들어온 현재진행형의 추억에 가깝다.

앞서 말했듯, 〈멋지다 마사루〉나 〈이나중 탁구부〉에 비견될 정도로 〈마음의 소리〉의 개그 센스는 당시 상당히 마니악한 것이었다. 허튼 농담에 가까운 짧고 황당한 이야기는 종종 허무와 엽기 사이를 오갔고, 그림은 기존 출판만화의 기준에서 볼 때 거의 작화 붕괴 수준이었다. 작품의 내러티브와 작화, 소위 기본기를 중시하는 한국 만화계에서 〈마음의 소리〉는 제대로 된 하나의 타이틀이라기보다는 웹이라는 새 플랫폼이 낳은 말초적이고 휘발적인 유머 모음 정도로 받아들여졌고, 작품을 즐기는 독자들 역시 이후 등장한 귀귀, 이말년 등 일련의 작가군과 묶어 '병맛'이라는 이름으로 통칭했다. 연재 삼 년차 즈음 슬슬 '소재 고갈이신 듯, 재충전이 필요할 듯'이라는 댓글들이 달리고 이제 조석은 끝났다는 반응이 나온 건, 어쩌면 당연한 귀결일지도 모른다. 파격은 익숙해지는 순간 힘을 잃는다. 힘겹게 연명하거나, 박수 칠 때 떠나거나. 하지만 조석은 그 어느 경우도 아니었다.

슬럼프를 극복한 조석의 두 번째 전성기가 흥미로운 건 파격 너머의 세계를 보여주기 때문이다. 물론 악마에게 영혼을 팔고 개그를 받은 게 아니냐는 말이 나올 정도로 부활한 그의 개그 센스부터 눈이 부셨다. 몸치인 조석이 에어로빅을 추다가 풍년의

춤으로 옥수수를 자라게 하던 '내 몸의 주인' 편, "아침엔 네 개, 점심엔 두 개, 저녁엔 세 개인 것?"이라는 스핑크스의 질문에 "의욕"이라 답하던 '이거냐 저거냐' 편 등 매회가 참신했다. 하지만 이 시기가 정말 중요하다면, 독자들이 〈마음의 소리〉라는 작품을 조석이 이뤄낸 부활과 성장의 서사로 받아들이기 시작해서다. 바닥을 치고 다시 솟아오른 작품을 보며 비로소 사람들은 만화 속에서 황당한 소동극을 벌이는 조석에게서 무겁게 엉덩이를 붙이고 그림을 그리는 작품 바깥의 조석을 발견했고, 사람이 그러하듯 작품 역시 성장할 수 있다는 걸 확인했다. 한 번의 휴재와 지각도 없이 매주 화요일과 금요일은 〈마음의 소리〉를 보는 날이 되었고, 순간순간의 파격이 빛나던 작품은 어느 순간, 꾸준하고 일관된 일상의 일부가 되었다.

그래서 〈마음의 소리〉는 에피소드 개그물이라는 장르와는 별개로, 그 자체가 하나의 성장 서사다. 각각의 에피소드는 쉽게 휘발되지 않고 조석을 비롯한 캐릭터 안에서 고스란히 쌓여갔다. 조석이 말실수를 했다가 애인인 애봉이에게 구타당하는 장면은 그 자체로도 웃기지만, 지난 에피소드에서 애봉이 보여준 과격함이나 조석의 어리바리함, 동거에 가까운 둘의 관계라는 과거의 일관된 서사 안에서 더 온전히 이해된다. 예수를 닮은 친구는 바다를 가르는 이적 때문에 샤워를 할 수 없고, 천방지축 반려견인 센세이션과 행봉이는 조석을 끌고 〈벤허〉처럼 전차를 본다. 그들이 만들어가는 하루하루는 작품 안에서도, 독자의 기억 안에서도 차곡차곡 누적되었고, 독자들은 조석과 친구들이 매주 벌이는 소동극을 엿보는 기분으로 〈마음의 소리〉를 봤다. 요컨대 이것은 공유된 기억, 아니 추억에 가깝다.

비록 작품 최대의 고비이긴 했지만, 한때 〈마음의 소리〉에서 볼드모트처럼 입에 담을 수 없는 존재가 되었던 조준 사건은 이 독특한 관계를 가장 잘 보여준다. 만화 속 캐릭터이자 조석의 형

이기도 한 조준이 고양이 분양과 관련해 잡음을 일으키고, 역시 만화에도 나오던 고양이 김정남이 실제로는 가출한 것을 알게 된 독자들은 조석을 향해 비난의 목소리를 높였다. 당장 본인의 잘못도 아니고, 〈마음의 소리〉가 픽션이라는 걸 생각하면 분명 부당한 비난이었지만, 그만큼 작품 속에서 오랜 시간 함께한 캐릭터들은 독자들에게도 실제 인물의 그것과 다름없는 인격으로 받아들여졌다. 조석은 만화를 통해 사과했고, 사태의 시발점이 된 형 조준은 마치 물의를 일으킨 연예인처럼 한동안 〈마음의 소리〉에서 떠나야 했다. 독자와의 관계를 지키기 위해서는 웃음뿐 아니라 신뢰 역시 필요하다. 조석은 찜찜함을 은폐하기보다는 환부를 도려내고 묵묵히 연재하며 작가와 독자 모두에게 새살이 돋기를 기다렸다. 하나의 세계를 공유한다는 건 그런 것이다.

지금 〈마음의 소리〉를 보며 웃는다는 것은, 그래서 〈마음의 소리〉라는 세계의 일원이라는 뜻이기도 하다. 매회 에피소드는 캐릭터를 발전시키고, 발전된 캐릭터를 통해 새로운 에피소드가 나오며, 이 에피소드들은 〈마음의 소리〉라는 세계 안에 통합된다. 700회 특집에서 서부옥 캐릭터로 변장한 조준에게 조석이 "야, 나와봐"라고 하는 하나의 장면은 700회 동안의 에피소드와 심지어 작품 바깥에서 벌어진 사건까지 누적된 〈마음의 소리〉 세계에서만 온전히 해석될 수 있다. 칠 년이 넘는 시간 동안 연재된 이 작품의 팬덤은 차라리 소속감에 가깝다. 물론 이것은 그저 한 편의 만화와 그 만화를 오래 즐긴 팬들의 이야기일 뿐일지 모른다. 다만 이처럼 종으로 횡으로 깊고 넓게 누적된 현재진행형의 이야기를, 우리는 흔히 역사라고 부른다.

조석
- 웹툰 〈마음의 소리〉〈조의 영역〉〈자율공상축구탐구만화〉
- 단행본 《마음의 소리》

치밀한 설계에서
비롯된
'병맛' 개그

이말년

"온라인에서 마음대로 말해도 되는 건 말년이 정도일 거예요. 워낙 캐릭터를 잘 잡아서." 〈놓지마 정신줄〉을 연재 중인 신태훈 작가는 웹툰 작가의 SNS를 통한 소통 및 홍보 효과에 대한 질문에 이렇게 말한 적이 있다. 정말 그렇다. 〈이말년 씨리즈〉의 '이말년 씨리즈 최후의 날'에서 트위터에 욕을 쓰고 네티즌들과 싸움이 붙던 '아가리 파이터'의 전적을 그렸을 정도로, 그는 거침없는 언행 자체를 본인의 캐릭터로 잡은 거의 유일한 작가다. 정확히 막말을 한다기보다는 짧은 말로 핵심을 찌르는 타입인데 〈이말년 씨리즈〉 특유의 '병맛' 결말을 향해 질주하는 번뜩이는 개그 코드와도 상통한다. 요컨대, 이말년은 작품이 작가를 닮는다는 명제에 가장 잘 들어맞는 작가다. 꼭 작품에 대한 이야기가 아니라 해도 그가 쓰는 어휘 하나하나, 말투 하나하나가 그 자체로 작가론이 될 수 있는 작가 이말년과의 대화.

2012년 첫 연재를 신혼여행 다녀오면서 시작했다. 전혀 다른 환경에서 지낸 지난 일 년이었겠다.

생활이 달라진 건 별로 없었다. 아내가 내 마음대로 하는 걸 이해해주는 편이다. 사실 부부가 같이 생활해야 하는데 나는 밤에 아이디어 짜는 버릇을 들여놔서 밤에 활동하고 낮에 잔다. 그래서 서로 생활이 어긋나는 편인데도 잔소리를 안 한다. 차이가 있다면 안정감? 아무래도 밥도 챙겨주고, 정신적으로도 뭔가 안정적이 됐다. 기안84랑 살 땐 좀 각박했지.

마감하긴 어땠나.

〈이말년 씨리즈〉는 올해까지만 연재하기로 했다. 이런 스타일로 짤막짤막한 소재를 찾아서 하는 게 쉽지 않다. 지금 280회 정도 했는데 이제 아이디어 짜다보면 전에 했던 거랑 겹친다. 그게 일 년 넘었다. 그동안 억지로 짜내고 짜낸 거다. 옛날에는 삼 일이면 나올 게, 요즘은 사오 일 걸린다. 전에는 안 한 게 많으니까 이런 거랑 요런 걸 섞어서 하면 어떨까 하면 쭉쭉 나오는데 요즘은 시작하기까지 너무 오래 걸린다. 하루 종일 소재를 생각하며 노트에 끄적거리는데 그야말로 공치는 날이 많다. 그게 제일 괴롭다. 하루 종일 뭔가 했는데 결과물은 없고. 이건 논 것도 아니고 일한 것도 아니고.

과거에 소재를 디시인사이드를 비롯한 여러 사이트에서 찾았는데 요즘엔 재밌는 소재가 없는 건가.

우선 요즘 내가 유머 사이트에 안 간다. 예전에는 각종 유행하는 게시물을 꿰고 있었고 그래서 패러디가 엄청 많았는데 이젠 거기에 회의를 느낀다. 패러디를 하다보니 패러디를 위한 만화가 되는 거다. 내용 안에 패러디가 들어가는 게 아니라 패러디를 하려고 만화를 꾸미는 상황. 그러면 개그가 휘발성이 되고 몇 주만 지나도 촌스러워지더라. 사실 패러디는 그냥 가져다 쓰면 웃기다. 일종의 무임승차인데 그걸 안 하려니 힘든 거다. 최대한 안 넣고, 혹 넣더라도 내용에 영향 안 미칠 정도로 하려 했다.

그런 사이트를 안 보면 소재 찾긴 확실히 힘들었겠다.

일종의 훈련이라 생각했다. 나는 예전부터 김진태 작가님 스타일의 나중에 봐도 깨알 같은 개그를 좋아하고 지향하는데, 앞으로 그런 걸 그리기 위해 연습한다는 생각으로 이런저런 실험을 하고 있다. 손글씨로 해보는 건 어떨까 해서 손글씨로 대사도 넣어보고, '서양신과 함께' 중간엔 태블릿 안 쓰고 펜으로도 해보고. 사실 그땐 태블릿이 망가져서 휴재할까 하다가 원래 한 번쯤 시도해보고 싶어서 했던 건데 시간이 훨씬 오래 걸렸다. 잘못 그리면 다시 그려야 하니까. 그렇게 이것저것 해보는 중이다.

고충은 이해하지만 독자들은 억지로라도 연재를 늘렸으면 할 것 같다.

내려야 한다는 사람도 많았다. 내 별명이 디시인사이드에서 퇴물이었다. 나는 충분히 재미있다고 생각하며 그렸는데 하나도 재미없다고 하더라. 왜 그러지? 나에 대한 기대치가 높은 걸까? 그건 좀 좋게 생각한 거고, 나쁘게 보면 내 개그에 질린 거겠지. 그건 어쩔 수 없는 것 같다. 개그 패턴을 바꾸자니 그러면 〈이말년 씨리즈〉의 맛이 안 날 테니까. 그래서 기왕이면 새로운 타이틀로 바꾸는 게 낫다는 생각이 들었다.

**그럼 연재 종료 후 바로
신작 준비에 들어가는 건가.**

신작은 할 거지만 아직 계획이 잡힌 건 없다.
이걸 끝내야 다음 게 나올 거 같다. 사실 〈이말년
씨리즈〉를 더 빨리 내리려고 했는데 차기작 준비가
된 상태에서 매끄럽게 바통 터치하고 싶어서 계속
끌었던 거다. 그런데 계속 연재를 하면 당장 다음 주
에피소드 하기 급급해서 도저히 신작 준비를 할 수
없었다. 그래서 우선은 내리려고 한다.
다음 작품은 아직 생각 안 해봤다.

**언젠가 말했던《삼국지》의 재해석을
하는 거 아닌가.**

《삼국지》도 있긴 한데, 버거울 거 같아서 후보를
여러 가지 놓고 그중 재밌는 걸 하려고 한다.
고려에서 조선으로 넘어가는 시기를 그려도
재밌을 것 같다. 〈용의 눈물〉 같은 사극에서 보듯
나라가 바뀌는 시기에 사건이 많지 않나. 캐릭터가
있는 옴니버스 스타일 개그만화도 후보로 놓고
있다. 옛날에 보면 '악마대백과' 류의 책이 있지
않나. 악마의 각 계급이나 그런 게 굉장히
복잡한데 굉장히 '찌라시' 같은 재미가 있다. 그
설정이 좋아서 그걸 토대로 지옥의 일상을 그린
옴니버스 개그만화도 구상 중이다. 어떤 작품을
하든 결국 개그일 텐데, 소재를 무엇으로 할지
찾아야 한다.

**〈이말년 씨리즈〉 연재가 힘들다는 것과
새 작품을 시작하는 욕심 중 무엇이 더 컸나.**

반반이지. 억지로 하자고 들면 몇 년 더 할 수
있을지는 모르지만 그러면 내가 새 걸 못할 거
같은 느낌이 들었다. 곽백수 형이 예전에
〈트라우마〉를 엄청 오래 했다. 인기도 많고 작품도

매번 재밌게 뽑아냈는데 어느 틈에 신작 낼
타이밍을 놓쳤다고 하더라. 그래서 〈가우스 전자〉
시작하기까지 힘들었다고. 사 년 정도 했으니 할
만큼 했고, 반응도 나쁘지 않았다고 생각한다.
좋을 때 끝내는 게 나을 거 같다. 그리고 나도
새로운 걸 해보고 싶다. 캐릭터가 있는 만화.
〈이말년 씨리즈〉 하면 생각나는 캐릭터가 없지
않나. 기껏해야 생존 전문가 김병철 정도일 텐데
따지고 보면 몇 번 나오지도 않았다. 나도
〈입시명문사립 정글고등학교〉의 불사조 같은
캐릭터를 가지고 싶었다. 잘 만든 만화는 캐릭터를
설정해서 던져놓고 자기들끼리 노는 걸 관찰해서
그리면 된다는데 나는 그럴 수 없었다. 하나하나
다 지정해줘야 했지. 그게 너무 스트레스였다.

**그런 면에서 '풍운아 미노타우로스' 같은
장편 에피소드는 캐릭터를 가지고 하는 재미가
있었을 것 같은데.**

개인적으로는 재밌었다. 매회 캐릭터의 성격에
뭔가를 추가하며 만들어가는 느낌이 좋았다. 사실
더 하고 싶었는데 하도 내리라고 해서 내렸다.
'서양신과 함께'도 욕 엄청 먹었다.

**아무래도 〈이말년 씨리즈〉에서 기대하는 게
짧고 굵은 에피소드라서 그런 거 아닐까.**

우선 한 회당 컷이 다른 스토리 만화에 비해 짧은
편이다. 30컷 혹은 길어야 40컷이지. 그리고 주
1회 연재니까 7회짜리 장편을 하면 두 달이 걸리니
볼 때 감질나지. 독자들은 매주 새로운 걸 보는 데
익숙해져 있으니까. '이니셜 M' 같은 에피소드도
다 끝났을 땐 재밌다고 해줬지만 연재 중엔 욕을
많이 먹었다.

"예전에는 각종 유행하는 게시물을 꿰고 있었고
패러디가 엄청 많았는데 이젠 거기에
회의를 느낀다. 패러디를 하다보니
패러디를 위한 만화가 되는 거다.
내용 안에 패러디가 들어가는 게 아니라
패러디를 하려고 만화를 꾸미는 상황. 그러면
개그가 휘발성이 되고 몇 주만 지나도
촌스러워지더라."

앞서 패러디로 고민했던 것과 통하는 지점 같다.
매주 새로운 웃음을 주기에는 유행 패러디가
먹히지만, 시간이 지난 뒤 몰아서 볼 땐 장편
에피소드가 나을 수 있다.

만화를 그리다가 과거 캐릭터를 겹치기
출연시키려고 예전 걸 보면 그런 긴 에피소드가
재밌다. 나도 모르게 계속 본다. (웃음) 반면
패러디로 떡칠된 걸 보면 '뭐야, 이게?' 이러고.
그런데 나 스스로 〈이말년 씨리즈〉 스타일에 너무
익숙해져서 그렇게 길게 이어가기 어려운 것도
분명 있다.

개연성 문제인 건데.
예전에는 그 뒤를 생각 안 해도 됐으니까.
어떻게든 그냥 끝내고 다음 에피소드를 만들면
됐는데 장편으로 가면 그럴 수 없다. 그래서 지금
《삼국지》를 하는 것도 어렵다. 내가 이해가 되어야
개연성을 만들 수 있으니까. 가장 이해 안 되는 게,
장수끼리 일대일로 싸우는 거다. 병사들이 있는데
왜 일대일로 싸울까. 자기 병사가 많으면 그냥
밀어붙이면 되는 건데. 그렇다고 《삼국지》 정사로
풀려니 재미가 없고. 특히 최훈 작가님의
〈삼국전투기〉 댓글만 봐도 알 수 있듯, 《삼국지》는
전문 지식에 빠삭한 마니아 독자가 많아서 부담이
있다. 분명 해보고 싶은 소재지만 내가 개연성
있게 풀어낼 만큼 잘 아는 게 아니라 좀 두렵다.

'풍운아 미노타우로스'처럼 그리스 로마 신화를
하는 건 어떤가. 그건 주인공마다 에피소드를
따로 만들 수 있지 않나.
그것도 재밌을 것 같다. 만들어서 학습만화 시장에
내는 거다. 한 오 년 정도 바짝 해서 200억 원 정도
벌고 빠지는 거다. 그래야겠네. (웃음)

농담처럼 말했지만, 평생 먹고살
돈이 있으면 만화가는 안 할 생각인가.
돈이 있으면 안 하지. 왜 스트레스를 받으며
하겠나. 심심할 때마다 그냥 블로그에
비정기적으로 올리면 되지.

돈이 많으면 일을 안 하겠다는 건 이해할 수 있다.
중요한 건 왜 굳이 그려 블로그에 올리느냐다.
만화를 그리고 남에게 보여주는 것 자체가 관심을
얻고 싶은 성격이라는 거다. 작가에게 그 욕망이
없을 수 없다. 아니면 왜 사람들에게 보여주나.
만화를 그리는 것 자체의 뿌듯함만으로는 작가를
할 수 없다. 그럴 거면 자기 집에서 혼자 보고
있으면 되지.

그런 면에서 네이버라는 대형 연재처에서
많은 댓글을 받는 건 즐거웠나.
그런 건 있다. 디시인사이드의 경우 비판이든
칭찬이든 좀 더 진솔한 느낌이 있다. 아마추어끼리
의견을 교환하는 느낌? 그에 반해 네이버 댓글은
나라는 사람에 대한 이미지에 따라 편들거나
욕하는 부분도 어느 정도 있다. 그래도 댓글 많은

게 좋다. 대형 연재처에서 많은 관심을 받고 연재를 한다는 증거니까. 덕분에 만화가로서 자신감이 많이 생겼다. 전엔 그냥 내가 재밌어서 게시판에 만화를 올린 거지, 자신 있진 않았다. 디시인사이드에서도 '불타는 버스' 이전에는 인기도 없었다. 그런데 이젠 돈을 받으며 큰 연재처에 연재를 하니까.

하지만 대형 연재처인 만큼 디시인사이드에서 할 때보다 어떤 제약이 있을 것도 같다.
특정 상품명을 넣어야 재밌는데 그럴 수 없을 때가 있다. 대명사격인 제품들, 가령 컴배트 같은 거. 그걸 그냥 바퀴벌레약이라고 하면 재미없지 않나. 그게 뭐야. 그래서 종종 넣어 원고를 보내는데 그래도 담당자 분들이 많이 봐주신다. 아주 똑같이 하면 문제가 될까봐 된소리로 넣는다. '쐬고기면'이나 '무빠마'로. 그렇게 지목해야 웃기지 싼 라면, 비싼 라면, 하면 하나도 재미없다. 사실 걱정은 좀 했다. 삼양라면 측에서 왜 농심은 고급 이미지고 삼양은 싸구려 이미지냐고 뭐라고 할까봐. 그런데 내 만화 영향력이 그 정도는 아닌 거 같다. (웃음)

대사 수위는 어떤가. 가령
'야, 이 미친놈아' 같은 대사들.
웬만하면 욕을 하면 안 되는데 거기까진 봐주시더라. 그리고 내가 표현 수위 센 걸 그리 좋아하지 않는다. 흔히 '병맛'이라는 식으로 귀귀 작가님이랑 자주 묶어서 이야기되는데 그 부분이 다르다. 때리는 장면이라도 난 안 아파 보이게 투닥투닥 하면, 귀귀 작가님은 뭔가 부러지는 식이다. 같은 가벼운 분위기의 개그만화지만 다들 독자적인 노선이 구축되는 것 같다. 귀귀 작가님도,

조석 작가님도, 나도.

본인은 스스로 어떤 스타일 같나.
우선은 김진태 작가님 같은 재미를 주고 싶은 마음이 있다. 참신한 설정 위에 깨알 같은 재미. 가령 기존에 있던 이런 시스템을 이렇게 굴리면 재밌지 않을까. 혹은 어떤 행동을 유지하기 위해서 반대되는 행동을 하는 것들. 그런 아이러니한 상황이 재밌다.

그런 측면에서 지난 사 년 동안 연재한
〈이말년 씨리즈〉를 평가하면 어떤가.
아주 만족한다. 내 능력 이상을 보여준 것 같다. 앞서 소재 고갈에 대해 말했지만 사실 정식 연재 시작하면서부터 이미 만성적인 소재 고갈이 왔다. 그런데도 사 년이나 끌고 왔다는 게 믿기지 않고 스스로에게 상을 받고 싶다.

개운한가.
그보다는 불안하다. 내 능력의 삼백 퍼센트에 달하는 결과물을 낸 거 같아서. 이제 막 삼십 대 초반이고 진정한 인생 시작인데 새로운 걸 잘할 수 있을까.

그런 면에서 신작이
어떤 의미의 작품이 되면 좋겠나.
만화가로서 명줄을 늘려주는 작품? 〈이말년 씨리즈〉가 이 일을 시작할 수 있게 해줬다면, 신작이 잘되면 이 일을 업으로 삼아도 되겠다는 느낌이 들 것 같다.

이말년, '와장창'이라는 부비트랩의 설계사

이말년, 너의 패턴은 이미 다 파악했다. 기-승-전-와장창. 〈럭키짱〉 강건마의 입을 빌려 이말년 작가의 작품 세계를 분석한다면 이렇게 요약할 수 있지 않을까. 소위 '병맛' 장르로 분류되는 그는 '기-승-전'까지 이야기를 쌓아놓은 뒤, '와장창'이라는 특유의 의성어와 함께 말 그대로 이야기를 무너뜨리고 황당한 결말을 만들어, 허무와 당혹 사이에서 독특한 웃음을 만들어낸다. 가령 〈이말년 씨리즈〉 초기작이자 그를 단숨에 '병맛'계의 대표주자로 만든 '불타는 버스'의 인물들은 담배꽁초 때문에 불이 붙은 버스를 몰고 청와대로 직행하지만 그 끝은 각 인물들의 사망 신고이고, 커피믹스로 홍대 카페 골목을 접수하려 한 야심찬 두 남자의 이야기인 '전설의 커피마스터' 편에선 그들의 폐업 소식을 '눈물의 똥꼬쇼'라는 문구의 전단지로 전한다. 마치 작품 속 불타는 버스가 그러했듯 그의 플롯은 멸망의 구렁텅이를 향해 달려간다. 기-승-전-와장창.

하여 팬들은 그가 어떤 에피소드를 만들건, 심지어 스토리물로 분류될 법한 〈이말년 서유기〉에 대해서도 결국은 '와장창'으로 끝날 거라 예언 아닌 예언을 한다. 〈럭키짱〉에서 공격 패턴을 읽힌 전사독은 결국 패배했다. 과연 개그 패턴을 읽힌 개그만화가는 생존할 수 있는가, 라는 질문은 그래서 타당하다. 이말년이라는 작가가 탁월한 건 이 질문에 '그렇다'고 답할 만한 결과물을 내놓았기 때문이다.

그의 장르가 개그, 그것도 '병맛'으로 분류된다는 것 때문에 사람들은 '와장창'이라는 지점에 주목하지만, 사실 '와장창'이 제대로 작동하기 위해서는 그만큼 '기-승-전'까지의 이야기가 차곡차곡 쌓여야 한다. 성냥개비를 조악하게 쌓은 탑이 무너지는 것과 공들인 건축물이 무너지는 건 충격파가 다르다. 〈이말년 씨리즈〉 연재 시절, "남들은 콘티를 안 짠다는 대답을 원하지만 나름 치밀하게 연습장에 그린 다음 옮겨 적는다"고 밝히기도 했듯이,

그가 풀어가는 이야기는 그 자체로 흥미진진해서 해당 에피소드가 준비된 '와장창'의 낭떠러지를 향해 달려가도 독자는 미처 앞을 내다보지 못한다. 상당히 장기 에피소드에 속하는 '만홍리 벌레 리그 베이스볼'은 호랑거미의 거미줄 요요 마구나 자벌레의 빠른 주루 플레이 등, 각 곤충의 능력을 이용한 일종의 능력자 배틀로, 야구 경기를 박진감 넘치게 풀어가다가 승부의 가장 첨예한 갈림길에서 심판의 퇴근 본능으로 경기를 허무하게 끝낸다. 살짝 변형되었을 뿐 '와장창'의 패턴은 반복되지만, 변사처럼 천연덕스럽게 풀어가는 그의 이야기를 따라가던 독자는 다시 한 번 뒤통수를 맞는 기분을 느낀다. 요컨대 이말년 개그의 정수는 오히려 '와장창'으로 독자를 몰아넣는 '기-승-전'까지의 설계에 있다. '잠은행'이나 '비둘기 지옥'처럼 아예 진지한 분위기로 끝나는 에피소드들이 그럼에도 호평을 받는 건 우연이 아니다.

〈이말년 씨리즈〉를 완결한 뒤 후속작으로《삼국지》패러디를 진지하게 고민하던 그가 역시 고전을 패러디한 〈이말년 서유기〉로 돌아온 건 당연해 보일 정도다. '와룡' 제갈공명을 취업난 시대의 백수 엘리트로 그려낸 초기 걸작 '제갈공명전'이나 그리스 신화의 괴물 미노타우르스를 주인공으로 삼은 '풍운아 미노타우르스' 등에서 그는 고전을 '와장창' 파괴하는 쾌감을 준 바 있다. 흥미로운 설정에서 구성지게 이야기를 풀어낼 줄 아는 그에게 판타지 액션의 원형이 담긴《서유기》라는 원전은 제대로 가지고 놀 수 있는 최상의 재료다. 특유의 패러디를 통해 손오공의 필마온 에피소드는 할 일 없는 낙하산 인턴의 이야기로, 나타의 참요검은 저질 개그를 내뱉는 강철 혓바닥으로 변주된다. 자칫 변주가 너무 확장되었다가는 원작의 흐름 자체에 영향을 미칠 수 있지만, 아주 적절한 타이밍마다 해당 에피소드는 '와장창'으로 마무리되고, 각각의 에피소드는 적절히 구획 지어진다. '돌성'을 '돌숭이'로 잘못 알아들어서 와장창, 나타의 저질 개그에 손오공이 폭발하면

천계 땅값이 떨어질까봐 나타를 와장창, 힘 대결을 펼치다가 화과산 핵을 파괴해서 와장창. 이렇게 '와장창' 무너진 터 위에서 이말년은 천연덕스럽게 마치 아무 일도 없던 것처럼 다음 에피소드를 이어간다. 짧은 호흡의 개그 패턴과 긴 호흡의 이야기는 그렇게 조화를 이룬다.

그래서 〈이말년 서유기〉는 이말년 개그의 발전적 형태다. 물론 이제 '불타는 버스'처럼 정말 미친 사람 같은 개그를 만나긴 어려울지 모른다. 대신 그는 스토리텔러로서의 재능과 스토리 파괴자로서의 재능 모두를 한 작품 안에서 무리 없이 보여주고 있다. 고전에 대한 코믹한 변주의 쾌감, 변주를 통해 닿게 되는 '와장창'의 쾌감, 그리고 '와장창'을 통해 다시 이어지는 이야기의 쾌감. 짧은 이야기 안에서 '와장창'까지의 과정을 제법 치밀하게 준비하던 이 웃음의 설계사는 좀 더 길고 튼튼한 웃음의 연쇄 고리까지 만들어냈다. 이 고리가 과연 어떤 결말로 향할지는 아직 알 수 없지만, 덕분에 이거 하난 확실해졌다. 아직 우리는 이말년을 완전히 다 알지 못했다.

이말년

- 웹툰 〈이말년 씨리즈〉 〈이말년 서유기〉
- 단행본 《이말년 씨리즈》 《이말년 서유기》 《이말년의 4컷특급》

자신만만하게
웃겨주리

가스파드

이토록 참한 청년이라니. 부산에서 가스파드 작가를 인터뷰하며 느낀 첫 감정이었다. 소위 '약 빤' 만화로 분류되는 〈선천적 얼간이들〉 특유의 개그 센스와 작품 속에서 소개되는 박력 있는 일상 이야기를 보며 상상했던 부산 마초는 간 데 없고, 잘생기다 못해 청초한 외모에 살가운 경상도 사투리를 쓰는 남자가 등장했다. 하지만 그가 정말 참하고 괜찮은 사람처럼 느껴진 게 특유의 정 많은 말투와 예의 바른 태도 때문만은 아니다. 얼마든지 오프라인에서도 사람들의 주목을 받을 수 있는 인기 작가이지만, 오직 높은 작화 수준을 유지하기 위해, 만화를 보고 재밌어 하는 독자들을 실망시키지 않기 위해 연재 동안에는 시간을 허투루 쓰지 않는 책임감이 그에게는 있다. 비록 그 때문에 무리한 작업량을 소화하다가 〈선천적 얼간이들〉 시즌 1을 마무리하게 됐지만, 너무 아쉬워하진 말자. 때론 몸과 마음이 백 퍼센트로 꽉꽉 재충전되었을 때 시작해야만 하는 작품과 작가가 있는 법이니까. 〈선천적 얼간이들〉 시즌 2가 시작되면 다시 한 번 체력과 영혼까지 탈탈 털어넣을 가스파드 작가처럼. 이토록 참한, 프로페셔널이라니.

당연한 얘기지만, 거북이 얼굴이 아니다.

사람들이 리쌍의 길 씨 같은 외모를 많이
기대하더라. 장발이라고 만화에서 밝히긴
했지만 소위 '등빨' 좋고 동글동글한 얼굴일
거라 생각하는 거 같다.

개그만화, 그것도 본인을 캐릭터로 쓰는
경우일수록 외모 공개에 부담을 느끼는데.

다른 작가 분들 얼굴이 공개된 후 네티즌의
반응을 많이 봤는데 보통 일이 아닌 것 같다.
그런 얘기 많이 들었다. 얼굴이 많이 알려지면
정말 착하게 살아야 한다고. 물론 내가 나쁜 짓
하며 사는 건 아니지만 부담은 된다.
연예인 같은 상황이 벌어지진 않겠지만
어쨌든 미지의 세계니까.

아직 오프라인에서의 인기 체험은 없지만,
네이버 웹툰 작가로서 온라인에서는 인기인이다.
이것도 미지의 세계였을 거 같다.

장난 아니었다. (웃음) 사실 처음에 만화를 올릴 때,
꼭 떠야겠다는 식의 악착 같은 마음은 없었다.
그냥 자연스레 올리고 혼자 '하하 재밌다'
이 정도였는데, 정식 연재를 시작하고 나니
온라인 세계에서의 부담감이 오프라인 못지않다는
걸 깨달았다. 작가는 작품으로 독자와 소통하는
사람인 만큼, 작품이 내 얼굴이더라.
말하자면 작품이 안 좋게 나오면 못생긴 얼굴을
공개하는 것과 맞먹게 부담감이 큰 거다.
그러니 작품을 똑바로 하는 게 중요하지.

연재 시작할 때부터 부담이 컸나,
어느 순간 커진 건가.

하면서 커졌지. 처음부터 프로 작가로 시작한 게

아니니까 작품이 좋지 않아도 자기만족 선에서
끝낼 수가 있는데 지금은 그럴 수 없다. 내 생각보다
작품을 훨씬 좋게 봐주는 분들이 많아지는 만큼
기대에 부흥하려는 마음이 생기니까. 다만 그런
독자 반응 때문에 내 작품 노선이 바뀌는 건
바라지 않는다. 이렇게 그리니 재밌어 하던데, 그럼
이번에도 그렇게 해보자, 그런 식으로는 안 하려고
한다. 그 부분의 멘탈을 스스로 관리하고 있다.

그러면 본인이 그리고 싶은 만화라는 게
뚜렷해야 하는데.

처음에는 일상툰이라는 생각으로 그리다가 조금씩
코믹 코드, 그것도 좀 와일드한 방식으로 변하게
됐는데 그게 내가 어릴 적부터 그리던 방식이다.
회사를 다니느라 몇 년 동안 그림을 안 그리다가
오랜만에 펜을 잡았는데 자연스럽게 예전
스타일이 나온 거지. 독자 반응을 노렸다기보다는
그냥 개인적 취향이 드러나는 거 같다. 전부터
미남 배우의 정극 연기보다는 개그맨의 과장된
연기가 더 멋지다고 생각했다. 일종의 동경이지.

남에게 웃음을 주는 모습이 멋있어 보인 건가.

자기가 망가지는 걸 두려워하지 않고 의도대로
상대방을 웃게 만든 다음에 뿌듯한 얼굴로
무대 뒤로 사라지는 게 정말 멋있어 보였다.
마라톤 선수가 일등으로 결승선을 통과하는
모습처럼 보인다.

혹 실제로 그 직업에
도전해보고 싶은 마음은 없었나.

개그맨 공채 시험을 보고 싶던 적이 있다. 그런데
아직 직업 개그맨은 아니지만 대학로 같은 곳에서
무대 활동하는 아마추어 개그맨들의 존재를 알고

"어떤 이야기를 전달할 때
시각뿐 아니라 오감적인 걸 다 전달해주고 싶은데
만화에서 누구의 말투는 어땠다고
청각적으로 전달하기에는 한계가 있지 않나.
그래서 남들이 모르는 희한한
의성어 의태어를 쓰는 거 같다."

나서는 그런 생각을 못했다. 내게 비할 수 없는 박력을 느낀 거지. 혹여 정말 천운이 따라서 붙는다 하더라도 그분들만큼 열정적으로 할 수 없는 걸 알기 때문에 자연스럽게 포기하게 됐다. 거의 단순한 호기심이었으니까.

개그만화를 그리는 건
본인이 할 수 있는 일이었던 거고?

그래도 그림은 평생이라면 평생 해왔다고 할 수 있는 분야니까. 체계적으로 배우거나 배 곯아가며 그린 건 아니지만 평생 손에서 펜을 안 놨다고 말할 수는 있다. 그래서 적어도 만화를 남에게 보여주는 것만큼은 좀 더 단단한 마음으로 할 수 있었지. 학창 시절에 혼자 스토리물을 비롯해 다양한 장르의 만화를 그려봤지만 그 와중에도 이런 일상 개그물은 항상 연습장 한 구석에 빠지지 않고 그렸다.

남에게 웃음을 주기에 만화는 좋은 매체 같나.

사람이 몸이 열 냥이면 눈이 아홉 냥이라고 하지 않나. 눈으로 봤을 때 별다른 설명 없이도 이해할 수 있으니 만화는 분명 좋은 도구다. 다만 나는 어떤 이야기를 전달할 때 시각뿐 아니라 오감적인 걸 다 전달해주고 싶은데 만화에서 누구의 말투는 어땠다고 청각적으로 전달하기에는 한계가 있지 않나. 그래서 남들이 모르는 희한한 의성어 의태어를 쓰는 거 같다. '뚜헑' 그런 거. 또 글씨체 자체로 박력을 줄 수도 있고. 거기서 만화로서 줄 수 있는 재미가 충분한 것 같다.

그러면서도 팩트는 해치지 않고?

그게 무너지면 독자 분들도 단순히 재미로만 받아들이진 않을 것 같다. 기본적으로 이 만화의 정서는 내가 겪은 재밌는 얘기를 그만큼 재밌게 전달해주는 거다. 어릴 때부터 재밌는 일을 겪으면 그걸 잘 기억해뒀다가 남들에게 말해주고 싶어 했다. 그런데 나름 재밌다고 말했는데 상대방이 시큰둥하면 기분 상하지 않나. 그래서 어떻게 하면 그 순간의 느낌과 감정을 전달할지 머릿속으로 생각했다. 단어 선택이나 말하는 방식 같은 것들. 내 작품도 그 연장선상인 거 같다.

그럼 일상툰이 될 수 없는 순간에는
〈선천적 얼간이들〉이 끝나는 걸까.

그렇겠지. 내가 오육십 년 산 것도 아니고, 지금까지 정말 험난한 인생을 살아왔다고 하더라도 엄선할 만한 사건을 꼽으면 수백 수천 개는 안 될 거다. 만화 소재로 소진되는 시간이 실제 삶의 시간을 따라잡는 날이 언젠가 올 거고, 그때 이 작품은 장렬히 마무리를 짓겠지. 만약 소원을 들어주는 램프가 정말 있다면 일주일에 한 번씩만 재밌는 일이 일어나게 해달라고 하고 싶다. (웃음)

하지만 웬만한 사람들보다는 정말 다양하고
흥미로운 경험들을 겪은 것 같다.

사실 남들이 살아온 삶의 무용담을 길게 들을 기회는 없어서 내가 그렇게 평균 이상으로 재밌는 일을 겪었는지는 몰랐다. 지금도 그렇게 생각하진 않는다. 분명 내가 만화에 쓰는 이야기들은 실제로 겪은 것들이지만, 독자 분들이 그걸 보고 저 사람은 진짜 스펙터클하게 사는구나, 라고 과대평가하진 않았으면 좋겠다. 다만 그런 건 있다. 같은 일을 겪더라도 나는 열린 마음으로 더 재밌게 받아들이는 편이다. 낙엽 굴러가는 것만 봐도 웃음이 터진다는 여고생처럼. 가령 길을 걸을 때 이런저런 간판을 일일이 보는데 그중 글씨체가

희한하거나 가게 이름이 독특한 간판을 보면 혼자 깔깔 웃는다. 웃음이 헤픈 편이다. 그렇게 즐겁게 봤으니 그걸 재밌게 전달하려 노력하는 것 아닐까. 그래서 작품 안에서도 재밌는 일을 겪었다고 당당하게 말할 수 있는 거고. 비록 그때마다 이게 실제라고 증명하진 못한다 하더라도.

사실 독자들 입장에선 반신반의할 수밖에 없었는데, '밥보다 좋다' 편에 나왔던 모 감자칩 광고 공모전 동영상이 실시간 검색순위에 오르며 일종의 인증이 됐다.
말한 것처럼 진짜냐 아니냐, 삐에르처럼 저렇게 싸가지 없게 장사하는 게 가능한 거냐, 이런 반응이 많았는데 실제로 광고 공모전 수상 내역이 있고 동영상이 있으니까 그때를 기점으로 전에 있던 에피소드도 실제라고 믿어주더라. 하지만 과정은 조마조마했다. 나야 작가니 그렇다 하더라도 친구들의 사생활까지 노출되면 안 되니까. 처음 작품 시작할 때도 이러이러한 작품을 그릴 건데 괜찮겠느냐고 지인들에게 물어봤다. 그래서 공개가 안 되길 바랐는데 정말 대단하신 분들이 그걸 다 찾아내시더라. (웃음) 독자들이 궁금해할 거라고 생각은 했지만 궁금증을 해소하기 위한 행동이 그렇게 적극적일 거라고 생각하지 못한 거지. 그래도 친구들의 사생활에 문제가 생기지도 않고 덕분에 믿어주는 분들도 많아져서 결과적으로는 좋은 일이었다.

사실 여부도 중요하지만 친구 캐릭터들의 실사를 확인하고 싶은 마음도 컸던 것 같다.
본의 아니게 인기 캐릭터가 됐다. 산티아고와 삐에르는 아직도 기억나는 게, 합주 연습실에서 돌아오는 버스 안에서 너희 나올 건데 어떤 동물이

좋겠느냐고 물어봤다. 삐에르는 한국 사람이 치킨 좋아하니까 닭으로 해달라고 했고, 산티아고는 "그냥 개로 해줘, 개"라며 약간 추악한 개의 느낌을 원하는 것 같았다. 그래서 각 동물 사진을 찾아보고 그랬는데 지금에 이른 거다. 사실 그래서 초반에는 징그럽게 보는 분도 많았다. 보통 동물 캐릭터는 강아지같이 귀여운 모습으로 만드는데 나는 거북이를 비롯한 파충류나 이런 걸 그것도 미끈미끈하거나 까칠까칠한 표면을 살리며 그렸으니까.

독자 입장에선 필요 이상으로 디테일하다고 느꼈을 수도 있다.
내가 좋아서 그랬지만 남들이 좋아해줄 거라고 절대 생각하지 않았다. 독자가 그걸 보고 징그럽다고 할 때도, '뭐가 징그럽나, 귀여운데'라고 생각하기보단 '맞아, 징그럽긴 하지' 그러고. 다들 맞는 말을 하기 때문에 반박할 수 없었다. 다만 그걸 빼면 〈선천적 얼간이들〉이 아니기 때문에 어떻게 조처를 취할 수는 없었다. 다행히 지금은 좀 익숙해져서 귀엽게 봐주시는 거 같기도 하고.

본인 작품에 대한 비판을 잘 받아들이는데, 혹 자책도 잘하는 편인가.
자책은 안 한다. 옳고 그름의 문제가 아니니까. 분명 내가 모두에게 사랑받는 작품을 그릴 능력은 없지만, 그런 걸 그리는 분이 못 그리는 톤을 그릴 수 있는 작가라고 생각한다. 이건 개성과 취향의 문제기 때문에 자책할 게 없다. 물론 이걸 개성으로 보지 않고 잘못된 거라고 말하는 사람을 보면 가슴이 아프긴 하지만 내 스타일 자체를 자책한 적은 없다. 개성은

존중받아도 좋지 않을까. 그래서 나 역시 다른
분들을 존중하려 노력하는 거고.

말한 것처럼 개성이라는 건 옳고 그림의 문제가
아닌데, 혹 만화에서 그림이 있다면 어떤 걸까.
만화는 현실의 스트레스를 잠시 잊게 해주는
역할을 한다고 보는데, 만화 속의 어떤 부정적
표현이 현실의 누군가에게도 상처를 준다면 그게
그림이 아닐까 싶다. 또 꼭 독자 본인에게 비수가
날아오지 않더라도 보고 나서 불쾌함이 심하게
남는다든지. 만화가가 댓글로 상처를 받듯,
만화가도 만화로 독자에게 상처를 주면 안 될 거
같다. 지금 나는 개그만화를 그리고 있는데, 머리에
남는 거 배울 거 하나 없이 그냥 좋은 기분만
남기고, 보고 치우는 작품이면 좋겠다.

그것만 충족된다면 마음대로 그리고 싶은 건가.
우선 지금 작품은 그렇게 해보고 싶다. 내가
시도하는 표현, 하려는 말들이 독자에게 통하는지
안 통하는지, 일종의 실험인 거다. 지금은 내가
제일 잘하는 걸 하고 싶다. 남들이 좋아하는 걸
하려는 게 아니라.

가스파드,
폭발하는
잉여적 열정

"우↗리↘가 다↗ 갔다↘ 넣↗는↗다↗ 우↗리↘가 다↗ 갔다↘ 넣↗는↗다↗ (중략) 전↗자↘오↗락↘수↗호↘대↗↗↗"

원더걸스의 "떼떼데데데텔미" 이후 이토록 귀에 오래 맴도는 멜로디는 오랜만이었다. 지난 10월 7일 자정 직전에 네이버를 통해 공개된 가스파드 작가의 신작 〈전자오락수호대〉 예고편 이야기다. 그만큼 여기에 삽입된 음악은 중독적이었다. 영상은 또 어떤가. 음악의 리듬에 딱딱 맞춰 움직이는 도트 캐릭터들은 그대로 웹툰 본편에 활용해도 좋을 만큼 귀엽고 사랑스러웠다. 그의 팬을 포함한 웹툰 독자들은 오밤중에 가스파드를 연호했고, 신작에 갖는 기대치는 조회수와 함께 수직 상승했다. 하지만 이 뜨거운 반응이 단순히 미처 예상하지 못한 방식으로 만들어진 예고편에 대한 만족과 기대감에서 비롯된 것만은 아니다. 그보다는 역시 우리를 실망시키지 않는 '쓸고퀄(쓸데없이 고퀄리티)'의 왕, 가스파드의 귀환에 대한 환영인사에 가까웠다.

데뷔작인 〈선천적 얼간이들〉부터 가스파드의 만화는 일상만화, 그리고 에피소드 형식 개그만화 양쪽 모두에서 일종의 돌연변이와도 같았다. 재밌는 일상의 경험을 짧고 재치 있게 담아내거나 일상 속의 성찰을 다루는 전통적인 일상만화에 비해 그의 연출에는 박력이 넘쳤다. 조석과 이말년 같은 스타 '병맛' 작가의 계보와 연결되는 듯하지만, 세밀한 스케치부터 2~3개의 톤을 쓰는 색상까지 작화 퀄리티가 너무 높았다. 일상만화나 개그만화는 그림을 대충 그린다거나 그래도 된다는 뜻은 아니다. 그의 작품에는 그림과 재미 두 마리 토끼를 최적의 비율로 잡는 조화로움보다는, 과도할 정도의 의욕과 에너지가 있다. 종종 시도되는 현존 인물에 대한 패러디 컷에서의 사진처럼 디테일한 묘사는 굳이 이렇게까지 해야 하나 싶을 정도였고, 캐릭터의 종에 따라 포유류, 어류, 파충류에 맞춰 재현한 털 혹은 피부의 질감은 종종 징그러울 정도로 생생했다. 필요한 걸 다 쓰고도 남은 것이 잉여라면,

그의 만화는 재밌고 잘 그린 만화라는 안정적인 프레임 바깥으로 삐져나오는 잉여를 품고 있다.

그래서 그의 작품은 '쓸고퀄'이라 할 만했다. 제목을 '휴재 공지'로 하고 감기에 걸린 사연을 전하는 척하며 이 주 분량을 연재한다거나, 휴재를 할 때도 8비트 도트를 이용한 영상을 올려 '이럴 거면 휴재가 무슨 의미냐'는 애정 가득한 야유를 받았다. 직접 그린 〈선천적 얼간이들〉 단행본 표지는 본편의 그림체와는 또 다른 스타일의 공들인 디자인으로 화제가 됐고, 역시 가스파드라는 반응을 이끌어냈다. 그는 언제나 필요 이상으로 열심이었다. 사람들도 알았다. 미디어 연구가 김낙호는 리뷰에서 〈선천적 얼간이들〉의 장수를 예견하되 '작가가 과중한 노동으로 쓰러지지만 않으면'이라는 단서를 달았고, 가스파드 스스로 작품 마지막 회에서 '주 7일 감금 연재'라는 표현을 썼을 때 누구도 반박하지 못했다.

하지만 가스파드의 활동이 정말 '쓸고퀄'인 게 단순히 주 7일 동안 사생활을 포기하고 작품에 매달려서만은 아니다. 그는 그 노력에 스스로 취하지 않는다. 언제나 필요 이상을 하되 필요 없는 것을 하진 않는다. 가령 동창 모임 회장인 삐에르에 대한 이야기를 소개하며 마치 삐에르 연혁을 초상화처럼 그리고, 땅 파는 걸 좋아하던 어린 시절 묘사를 위해 고전 땅파기 게임을 8비트 도트 느낌으로 그리는 식이다. 그 정도까지 안 해도 될 일인지는 모르겠지만, 그렇다고 어색하거나 안 어울리는 건 아니다. 〈선천적 얼간이들〉 완결 이후 크리스마스 단편 스페셜로 그린 '루돌프 룬드그렌'에서 흑백 대비를 이용해 깊은 인상을 준 액션신도 마찬가지다. 액션만화에서도 보기 힘든 박력 있는 그림과 연출은 그 자체로 시선을 끌었지만 한편 루돌프와 산타의 대결이라는 웃음 포인트를 극대화했다. 그의 작품에 남아도는 에너지가 느껴진다면, 이는 그가 실력과 노력을 과시하려고 헛된 덧칠을 해서가 아니다. 단지 지금 이 주제를 표현하는 데 있어 최적이 아닌 최선을 택해서다.

이러한 순수한 잉여적 열정과 에너지야말로 작화나 분량의 문제를 떠나 〈선천적 얼간이들〉의 전체 테마라 할 수 있다. 등장인물들은 모두 사소한 것에 목숨을 건다. 한 성깔 하는 산티아고는 십 대의 탈선 현장을 볼 때마다 분노와 열정을 담아 선도하고, 한 번 꽂히면 뭐든 하고야 마는 로이드는 봄이 다 되어서도 빙어 축제를 즐기겠다며 일행을 끌고 간다. 일상만화로서 가스파드의 작품이 재밌는 건, 수많은 우연이 겹쳐 황당한 사건이 일어나서가 아니라, 인물들이 일상적으로 보이는 일에 죽고 사는 열정으로 뛰어들기 때문이다. 요컨대, 이들도 자신의 삶에서 '쓸고퀼'을 실행한다. 특유의 박력 넘치는 연출과 너무하다 싶을 정도의 디테일한 작화가 가스파드의 실력 과시가 아닌 작품을 위한 최선이 되는 건 이 지점이다. 잉여적 열정의 순간을 가장 잉여적인 열정으로 그려낸 가스파드의 세계는, 앞뒤를 계산한 최적 함수나 자아도취적인 과시로는 닿을 수 없는 폭발력을 보여준다.

그래서 그는 '쓸고퀼'의 왕이다. 〈전자오락수호대〉예고편은 왜 우리가 그를 사랑했는지 환기시키는 가장 적절한 서곡이었다. 단순히 도트 애니메이션이라는 아이디어의 반짝임으로는 닿을 수 없는 엄청난 공을 들였기에 가능한 결과물이었으며, 퀼리티 높은 음악과 영상을 뿜내는 데 매몰되지 않고 작품 속 세계관을 가장 직관적으로 이해하게 도왔다. 그는 자신이 사랑받은 이유를 여전히 잘 알고 있다. 시작하기도 전에 너무 기대치만 올려놓는 것 아니냐는 당연한 우려가 있었지만, 우리가 아는 가스파드는 이렇게 귀환할 수밖에 없었다는 게 더 정확할 것이다. 그러니 앞서의 노랫말은 다음과 같이 불러도 되지 않을까.

가↗스↘파↗드↘ 오↗셨↘네↗↗↗

가스파드

- 웹툰 〈선천적 얼간이들〉〈전자오락수호대〉
- 단행본 《선천적 얼간이들》

기안84

본능의

口악

어딘가
진짜 있을 법한
인물을 대하는 마음

기안84

만약 웹툰 작가라는 직업인으로서 누릴 수 있는 영욕을 그래프로 그린다면, 그 최대값은 분명 〈패션왕〉 기안84의 것이리라. 네이버 데뷔작인 〈패션왕〉으로 조회수와 인기를 긁어모았던 그는, 하지만 잦은 연재 지연과 이제는 전설이 된 우기명 늑대인간 사건으로 엄청난 악플과 별점 테러를 받아야 했다. 이후 마감이 늦는 작가에게 '○○84'라는 별명을 붙일 정도로 그는 게으름의 대명사가 되었다. 그것이 실제 그가 감수했어야 할 비난보다 얼마나 과했는지, 그의 마감 지연을 오로지 개인의 게으름만으로 설명할 수 있는지는 아직 모르겠다. 다만 말할 수 있는 건, 그 모든 비난의 근거와 종종 무너지는 스토리에도 불구하고 창작자로서 그에게는 일관된 고집이 있다는 것이다. 인터뷰가 공개된 당시에 쏟아진 감정적 비난과 〈패션왕〉의 완결 이후, 조금은 차분한 기분으로 이 인터뷰를 다시 읽어보길 바라는 건 그래서다. 당신이 여기서 읽어낼 것이 고집인지, 게으름인지, 변명인지, 솔직함인지는 알 수 없지만.

〈패션왕〉을 연재한 지 거의 이 년이 다 됐다.
이 정도의 장편 연재는 처음이지 않나.
이렇게 길어질 줄 몰랐다. 전체 스토리의 얼개를
짜고 시작한 게 아니다보니 아이들 성장에 맞춰
이야기가 전개됐고 그러다 여기까지 흘러왔다.
사실 타이틀이 〈패션왕〉인 만큼 패션을 주제로
이야기가 만들어져야 하는데, 나는 내 고집대로
하면서 애들이 수능 보는 이야기가 나오고 결국
우기명이 대학생까지 됐다. 그런데 내가 계획을
짜고 그대로 진행했으면 구성은 탄탄했을지언정
재미가 없었을 수도 있고. 계속 옆길로 돌아왔는데
그래도 마무리는 만화 타이틀에 맞게 끝내고 싶다.

사실 많은 이가 '패션왕' 토너먼트를 따라
스토리가 진행되고 마무리될 거라 예상했다.
연재를 하며 이쯤에서 끝내야겠다는 생각이 들

때가 있다. 그게 수학여행 에피소드다. 좋아한
여자애게 고백했다가 차이고 다른 학교
애들에게 두들겨 맞아 이빨까지 빠지며 나락에서
끝내려고 했었다. 그런데 〈패션왕〉에서는 그러면
안 될 거 같았다. 그래서 '패션왕' 대회를 열었는데
내가 그런 방식을 잘 진행 못하더라. 64강에서
우기명이 늑대인간이 되는데 그땐 정말 정신이
나갔던 거 같다. 이게 재밌을 거라
생각했다기보다는 그냥 내 감 따라 한 건데 지금
생각해보면 정말 왜 그랬을까 싶다.

그런 우여곡절 끝에 8강에서 우기명이
동정표를 구하는 대신 토너먼트를 포기했는데
거기서도 완결을 고민했을 거 같다.
거기서 감동을 주고 끝내면 좋은데 막상 그려보니
완결로서의 임팩트가 약했다. 그래서 박혜진과의

연애 이야기를 시작한 거다. 어쨌든 우기명은 박혜진 때문에 패션의 길을 시작한 거니까. 그 동기에 마침표를 찍으려면 박혜진과 관계를 맺는 것까지 가야 한다고 봤다.

**완결의 임팩트에 대해 말했는데,
사실 전작 〈노병가〉나 〈기안84 단편선〉은
임팩트 있는 마무리와는 거리가 먼 편이다.**
극적인 걸 잘 못 그린다. 솔직히 작품의 마무리를 잘 끝낸 적이 없다. 기술이 부족한 것도 있겠지만 성향 자체가 그런 면이 있다. 그냥 이 삶이 계속될 거 같아서 그렇게 완결이 나온다. 사실 대부분의 사람이 영광스러운 삶을 살진 못하지 않나. 고등학교 때 일진이라고 잘 나가봐야 미래가 막막한데. 〈드래곤볼〉처럼 주인공이 계속 이겨나가는 걸 현실에서 본 적이 없다보니 만화도 그렇게 된 거 같다.

**〈드래곤볼〉 이야기를 했지만, 〈패션왕〉의
토너먼트야말로 천하제일무도대회처럼 주인공이
우승까지 치고 올라가기 좋은 방식 아닌가.**
말하자면 거기선 공감이 잘 안 되더라도 좀 거짓말을 해도 괜찮은데, 그걸 잘 못한다. 그래서 그랬던 거 같다. 여전히 〈기안84 단편선〉의 정서를 가지고 있다. 욕구불만에 열등감 있는 캐릭터가 나오는.

**하지만 초반의 〈패션왕〉은 훨씬
경쾌하고 코믹한 분위기였다.**
원래 〈패션왕〉 전에 〈신도시 고등학생〉이라는 작품을 준비해서 연재 제안을 했는데 안 됐다. 큰일 났네, 돈도 없고 학벌도 없고 뭐 해야 하나, 고민하다가 한 번만 더 넣어보고 안 되면 공장에서 돈을 벌자고 생각했다. 마침 딱 4회까지 완결된 〈패션왕〉이 있어서 그걸 제안했는데 이게 받아들여진 거다. 솔직히 오케이가 떨어졌을 때 좋으면서도 아차 싶었다. 우기명이 교내 패션왕이 되는 깔끔한 단편인데, 이제 이 뒷이야기를 만들어야 하니까. 그래서 별의별 생각을 다 했다. 〈패션왕〉이라는 타이틀 밑에 '신도시 고등학생'이라는 부제를 달고서 매회 타이틀의 폰트를 줄여서 나중엔 부제만 남게 하는 건 어떨까, 이런 생각.

**원래 그러려 한 〈신도시 고등학생〉은
어떤 내용인가.**
주인공은 우기명과 달리 못되고 마초다. 괴롭힘을 심하게 당하던 캐릭터인데 술 먹고 공부도 못하고 집은 어렵고 그런 아이다. 그 또래 못된 남자애의 경우 여자친구가 있어도 자기 욕심 채우고 나서는 마음이 변해서 너 싫으니까 꺼지라고 말하지 않나. 그런 변화의 과정을 그리려고 했다.

**그래서 경쾌하던 〈패션왕〉에도
그런 답답한 현실의 무게가 없던 걸까.**
하다보니까 두 가지가 섞여버렸다. 패션 이야기를 하려고 해도 어느새 우기명이라는 고등학생의 이야기를 하게 된다. 사실 '패션왕' 대회도 지금 보면 나쁘지 않은 설정이었는데 그걸 쭉 잇질 못하고 엎어버리고서 우기명을 소풍 보내버렸다. 이 나이 주인공의 지금 기분이나 상황에선 놀이공원을 가야 하는 거다. 놀이기구를 타야 하고. 스토리를 짜는 방식이 이상한 것 같다.

**전체 구성보다는 캐릭터에 맞춰서
이야기를 짜는 것 같다.**

가령 두치는 체대 입시생이니까 얘를 통해 공부 못하는 애가 수능 준비하는 이야기를 보여주는 거다. 그렇게 이야기를 끝내면 우기명과 엄마 이야기가 나온다. 여기서 우기명이 방송에 감정 팔이 안 하는 설정으로 에피소드를 끝냈는데 생각보다 깔끔하지 않아서 완결은 못 내고 애들이 졸업할 때 됐으니 졸업식을 그렸다. 앞서 말한 것처럼 우기명과 박혜진 관계를 매듭짓자 해서 커플로 맺어주니 그다음에는 대학생이 된 우기명을 보여줘야겠더라. 그런 식으로 일종의 성장만화가 된 거다.

〈기안84 단편선〉 때도 그렇고
왜 그렇게 고등학생의 일상에 관심이 많나.
우선 독자들이 가장 많이 공감할 수 있는 영역이지 않나. 사회 나오면 직업 따라 살림살이 따라 다 경험하는 게 달라지니까. 군대 이야기라고 해도 벌써 여자 다수가 빠져나가고. 그에 반해 고등학교는 거의 모든 사람이 경험하는 시기고, 또 성장기이기 때문에 이런저런 자극도 민감하게 받아들이는 때 같다. 나이 먹고 겪는 일은 재미없지 않나.

본인의 고등학교 시절도 이벤트가 많았나.
나는 우기명과는 거리가 먼 타입이었다. 조용히 반에서 그림 그리고 애들 관찰하는 걸 좋아했다. 학교가 공부하는 분위기는 아니었는데 그렇다고 잘 노는 분위기도 아니었다. 뭔가 어정쩡했다. 바지도 어정쩡하게 줄이고 학교 축제 때 싸움 잘하는 다른 학교 애들이 오면 도망가고. (웃음) 나는 용기가 없어서 별다른 일탈도 못했다. 여자애한테 말도 못 걸었다.

당시 가장 큰 관심사는 뭐였나.
장래 문제랑 이성, 그 두 개지. 아주 먼 미래는 아니고 적당히 먼 미래까지만 궁금했던 거 같다. 이십 대 중반의 나는 뭘 하고 있을까. 일단 군대는 가야 하겠지. 다녀오면 뭘 해야 잘될까.

꿈은 없었나.
애니메이션을 만들고 싶다는 막연한 생각이 있었다. 당시에 〈신세기 에반게리온〉을 보고 미술학원 다니는 애들이 많았는데, 나도 애니메이션을 해야겠다는 생각으로 미술학원에 갔더니 만화는 안 가르쳐주고 석고 소묘를 가르쳐주더라.
그걸 하다보니 서양화과로 진로를 선택하게 된 거고. 뭔가를 딱 정해놓고 시작한 게 아니라 그냥 그때그때 얼추 맞춰서 움직였던 거 같다.

그때그때 얼추 맞추던 중 웹툰은
어떤 마음으로 시작한 것 같나.
군대에 있을 때 사회에 나가기만 하면 다 씹어 먹을 거 같았는데 (웃음) 나오니 개뿔도 없더라. 당장 학교 적응도 어려운데. 밥 혼자 안 먹으려고 열심히 적응하려 했다. 그러다 애들이랑 친해지니 매일 술 먹고 정신을 못 차리다가 이런 일상이 반복되니 불안한 마음이 들었다. 마침 88만 원 세대가 이슈가 되던 시기이기도 했고. 그때 딱 웹툰이 눈에 띄었다. 원래는 영상 관련 일을 해보고 싶었지만 혼자서는 불가능하니까 웹툰이 가장 좋아 보였다. 그래서 미술학원에서 아르바이트해서 받은 돈으로 38만 원짜리 태블릿을 사서 그리기 시작했다. 뭘 그릴까 궁리하다가 군대 얘기하면 재밌을 거 같아서 만든 게 〈노병가〉다.

만화가로 잘되고 싶었는데 어쨌든 이 일로 밥
먹고 살고 있고. 굉장히 복 받은 거 같다. 정말 옛날
생각하면 악플이 싫다느니 조회수가 어떻다느니
하는 건 배부른 소리 같다. 정작 그걸 누릴 때는
고마운 걸 잘 모르지만.

**그런 고마움만큼 마감이 자주 늦던 것에
미안함도 있을 것 같은데.**

게을렀던 거 같다. 놀았던 건 아니지만
더 쥐어짜면 나왔을 텐데 그걸 안 했다. 그러면서
악순환이 계속됐다. 소재는 안 나오고 마감 늦고
욕먹고 또 소재는 안 나오고. 어릴 때도 만날
지각해서 맞고, 전경에서 복무할 때도 이경(이등병)
주제에 외박 나가서 늦게 복귀했다가 소대 전체가
단체 얼차려를 받은 적도 있다. 정말 안 좋은
습관인데 고쳐야지. 마지막까지 얼마 안 남았는데
잘 준비해서 완결 잘하고 싶다.

**앞서 말했듯 패션보다는
우기명이라는 캐릭터가 중요했던 작품인데
그 아이를 위한 엔딩을 준비한 게 있나.**

내 나름으로는 이 아이에게 책임을 져야지.
그래야 스스로 만족할 수 있을 테니까.
거짓말을 안 하면서도 행복한 결말을 주는
방향을 생각하고 있다.

**에피소드 마지막에 종종 '힘내라 우기명'이라고
말하는데 이 년 동안 함께한 캐릭터에
애정이 남다를 거 같다.**

애정이 있는데, 그게 없어졌다고 느껴질 때가
있었다. 그림을 그려도 우기명을 그리는 게 아니라
머리카락, 눈을 그리고 있는 거다. 선이나 신경
쓰고 있고. 다른 만화를 봐도 작가가 캐릭터에

웹툰을 그리는 건 재밌는 작업이었나.

그릴 때는 재밌게 그렸는데 열어보면 아무것도
안 되어 있어서 괴로웠다. 〈노병가〉나 〈기안84
단편선〉은 망한 만화다. 아무것도 된 게 없다.
별 관심도 못 받고, 판권이 팔린 것도 아니고
책이 나온 것도 아니다.

**그렇다면 더더욱 〈패션왕〉이라는
작품에 마음이 남다를 거 같다.**

내세울 게 하나도 없던 인생에 그래도 남들에게
내세울 게 하나 생겼다는 것이 얼마나 큰 일인가.

"극적인 걸 잘 못 그린다.
기술이 부족한 것도 있겠지만 성향 자체가
그런 면이 있다. 그냥 이 삶이
계속될 것 같아서 그렇게 완결이 나온다.
사실 대부분의 사람이 영광스러운 삶을 살진
못하지 않나. 고등학교 때 일진이라고
잘 나가봐야 미래가 막막한데. "

몰입해서 그린 게 있고, 그냥 선만 따는 그림이
있는데 그중 전자만이 진짜고 후자는 가짜라고
생각했는데 내가 어느새 그러고 있더라.
마지막에는 좀 더 예전 같은 기분으로,
마치 어딘가 진짜 살고 있을 것 같은 인물을
대하는 마음으로 그리고 싶다.

우기명이 성장한 만큼 본인도
많은 걸 배운 이 년이었을 것 같다.
게으르면 아무것도 못한다는 걸 배웠지. 정말 많이
배웠다. 덕분에 사람 구실도 하고. 만날 집에서 돈
타다 쓰다가 이제는 그래도 어머니 운동화도
사드리고 용돈도 드리고. 아직 많이 부족하지만
전보단 더 사람 됐다.

즐겁기도 했나.
진짜 꿈같은 시간이었다. 상도 받아보고 TV에
나가기도 하고 길에서 사람들이 알아봐주기도
하고. 너무 과분한 일이다.

이 즐거움을 앞으로도 누리고 싶나.
〈패션왕〉 연재가 끝나면 나도 어떻게 될지
모르겠다. 지금의 과분한 인기와 관심은 연재가
끝나고 한 달이면 사라질 거다. 그렇게 생각하면
마음이 편하다. 네이버에서 당연히 후속작을
받아줄 거라고 생각하지도 않는다. 내게 하고 싶은
이야기가 생기고, 네이버에서 보기에도 재밌어서
연재할 수 있는 게 가장 좋은 일이겠지.

기안84, 웹툰계의 발로텔리

전 패션왕이 될 남자입니다. 소년은 말했다. 하지만 소년에겐 매력매력 열매도, 간지간지 열매도 준비되어 있지 않았다. 교내 패션 대회에서 우승할 정도의 재능은 있었지만 거친 패션의 바다를 항해할 능력도 좋은 배경도 없었다. 욕망의 크기와 가질 수 있는 현실 사이의 거리. 기안84 작가의 최대 히트작인 〈패션왕〉은 그래서 패션왕에 대한 이야기가 아니다. 소년 우기명의 상상 속을 밝게 채우던 왕좌의 빛은, 하지만 오히려 그가 서 있는 일상의 비루함을 더 선명하게 비출 뿐이다. '멋이라는 것이 폭발'했던 〈패션왕〉의 강렬한 만화적 임팩트와 〈노병가〉, 〈기안84 단편선〉에서 꿈 없는 세상의 민낯을 그려냈던 기안84의 리얼리티는 그렇게 조우한다.

꿈이 있었지만 그곳을 향해 손을 내밀었지만, 그래서 더 허우적대는 청춘에 대한 이야기. 〈패션왕〉의 이야기는 어딘가 질척인다. 연재 과정 역시 깔끔하진 않았다. 〈패션왕〉은 기안84 작가에게 엄청난 조회수와 인기를 안겼지만 그에 준하는 혹은 능가하는 악플과 별점 테러 또한 남겼다. 고질적이던 마감 지연과 전설로 회자되는 우기명 늑대인간 변신 사건 등, 아무리 작품의 팬이라도 '쉴드'를 치기 어려운 사건 사고도 많았고, 마감은 종종 심각한 수준으로 늦었다. 가만히 있으면 좋았을 걸, 굳이 SNS에 술 마시다 마감에 늦었다는 말을 해서 한 번 까일 걸 서너 번 더 까였다. 종종 옆으로 새는 이야기와 함께 그에게는 기본도 없는 놈이라는 딱지가 붙었다.

그럼에도 돌아보건대, 〈패션왕〉에 쏟아지는 비난에는 부당한 면이 있었다. 나름 교내 패션 피플로 잘나가던 우기명이 실종되어 중국집에서 일하거나, 패션 서바이벌 토너먼트 중이던 우기명이 동해로 놀러 가는 것에 대해 많은 이들은 산으로 가는 진행이라 비판했다. 〈패션왕〉이라는 타이틀과 플롯의 짜임새만을 생각하면 옳은 말이다. 하지만 기안84의 장기는 플롯 구성이 아닌 캐

릭터의 디테일이다. 우기명이라는 인물의 소심함과 결핍, 허세를 생각하면 각각의 돌발적인 에피소드들은 그다지 어색하지 않다. 우기명이라면 지금쯤 이런 헛짓거리를 하는 게 맞다.

기안84는 일관된 주제의식과 메시지를 플롯 안에 개연성 있게 녹여내기보다는 캐릭터가 실제로 할 법한 일들을 별다른 편집 없이 거의 그대로 그려내며 자신만의 리얼리티를 확보한다. 이것은 노련한 창작보다는 세상에 대한 본능적인 반응에 가까워 보인다. 전경 사회에서 벌어지는 크고 작은 부조리와 폭력을 역시 기승전결이 아닌 입대부터 전역까지의 흐름으로 정리한 〈노병가〉가 그러했고, 〈패션왕〉 '관심병' 편의 모티브가 된 '외로운 얄상남'이 포함된 〈기안84 단편선〉이 그러하다. 누군가 〈패션왕〉에 배신감을 느꼈다면 패션왕이 되는 판타지를 기대하게 만들고선 현실의 비루함에 집중했기 때문일 것이다. 그 배신감과 당혹감을 이해할 수는 있지만, 그것이 이 작가의 장점인 날것의 생생함을 폄하할 이유가 되진 못한다.

〈패션왕〉 완결 후 일 년 만에 선보인 〈복학왕〉은 그래서 전작의 아성에 묻어가는 듯한 불순함에도 불구하고 여전히 너무 기안84답다. 그는 대학 생활에 대한 수많은 판타지를 충족시켜주는 대신, 소위 '지잡대'에서 꿈 없이 청춘을 허비하는 선배들과 그 모습에 위기를 느끼는 신입생을 비춰준다. 공부 열심히 해서 좋은 대학 가야겠다는 댓글들은 이 생생한 풍경에 가장 열렬한 반응일 것이다. 하지만 진정한 핵심은 〈패션왕〉과 〈복학왕〉 사이의 연결고리에 있다. 패션왕을 꿈꾸던 소년은 결국 평범한 복학생이 되었다. 그가 누릴 수 있는 왕의 권세란, 학번이 깡패인 학과라는 작은 커뮤니티에서 신입생에게 술을 먹이거나 월세 40만 원짜리 원룸에서 떵떵거리는 것 정도다. 청춘의 열정이란 그 자체로 아름다울지 몰라도, 결말까지 아름다운 입지전적 이야기로 이어지는 건 아니다. 우리 모두는 각자 인생의 주인공일지 몰라도 그 인생

의 이야기란 드라마틱한 기승전결과는 거리가 멀다. 어쨌든 살아갈 뿐이다. 기안84의 만화는 이런 시시한 삶의 풍경을 한 줌 긍정도, 한 줌 비탄도 더하지 않고 비추는 투명한 창과도 같다.

과연 기안84는 이러한 본능적인 반응에 따른 전개 방식을 언젠가 정통적인 플롯과 조화시킬 수 있을까. 솔직히 어려울 것 같다. 마치 순해진 발로텔리를 상상할 수 없는 것처럼, 그의 장점과 단점은 동전의 양면과도 같다. 〈노병가〉가 군대를 소재로 한 그 어떤 창작물보다 군대의 지랄 맞은 풍경을 세밀하게 보여줄 수 있었던 건, 오히려 작품을 통해 무언가를 전달하고자 하지 않았기 때문이다. 꿈 많던 우기명이 그냥 그렇게 복학생이 되는 것처럼, 군인 역시 그냥 그렇게 신병에서 예비역이 된다. 그 과정엔 딱히 목적도 메시지도 없다. 그러니 '기'도 없고 '결'도 없다. 물론 투명한 창이라고 했지만, 즉물적인 풍경을 비추느라 오히려 숨어 있는 삶의 구조적 모순을 잡아내지 못할 때도 있다. 그럼에도 여전히, 그가 그리는 비릿한 풍경은 다른 무엇으로 대체할 수 없을 만큼 생생하게 펄떡인다. 이 날것에서 전해지는 정서적 에너지는 정제되지 않았지만 그렇기 때문에 때로는 잘 짜인 서사의 그것을 뛰어넘는다. 시간이 지나도 여전히 본능을 따르는 이 웹툰계의 발로텔리를, 그래서 나는 지지하련다.

기안 84

- 웹툰 〈노병가〉 〈기안 84 단편선〉 〈패션왕〉 〈복학왕〉
- 단행본 《패션왕》

이현민

박용제

열혈의

전소

비장미를
지향하는
열혈 개그

이현민

이현민 작가와의 인터뷰는 이젠 이미 완결된 〈나의 목소리를 들어라〉 연재 초기에 진행됐다. 그리고 당시 그가 가졌던 고민, 가령 대중과의 소통이나 개그 속에 사회적 함의를 담아내는 방법에 대한 고민들은 작품이 끝난 후에도 여전히 진행 중인 듯하다. 하지만 개인적으로 〈나의 목소리를 들어라〉는 그의 데뷔작 〈들어는 보았나! 질풍기획〉과 함께 회사 생활이라는 피곤한 일상에 보내는 강력한 응원가였다고 생각한다. 데뷔 전 광고 제작사 직원이었던 그는 갑을 관계 앞에서 사람이 얼마나 비루해질 수 있는지, 그럼에도 불구하고 우리의 인생이 왜 응원받을 자격이 있는지 작품을 통해 보여준다. 그러니 미안한 이야기지만, 그가 여전히 이 인터뷰 때 토로했던 고민을 화두처럼 붙잡고 놓지 않았으면 좋겠다. 물론 그 스트레스가 그에 상응하는 독자의 호응으로 상쇄되길 바라며.

작업실 책상 위에 면접 상식 관련한 책이 있던데 이번 신작 〈나의 목소리를 들어라〉를 위한 공부인가.

작품이 면접에 관련된 만화니까 기본적인 건 알아야 할 것 같아서 준비했다. 구직자 인터뷰를 하기 전에 뭘 질문할지도 정해야 했고, 〈들어는 보았나! 질풍기획〉(이하 〈질풍기획〉) 끝날 즈음부터 트위터를 통해 취재원을 섭외했고, 한 달 정도 쫓아다니며 인터뷰를 했다. 또 〈질풍기획〉 단행본을 내준 출판사에서 취업 컨설턴트를 섭외해주셔서 취재도 하고 모의면접을 구경하고 그랬다.

〈질풍기획〉 끝날 때부터 인터뷰에 들어갔다는 건 차기작 계획이 일찍 세워졌다는 뜻이다.

데뷔 전에 단편으로 세 편짜리 면접 만화를 그려서 개그 사이트 같은 곳에서 좋은 반응을 얻은 경험이 있다. 그때 많은 분들이 만화를 해보라고 해서 '되려나?' 했다가 〈질풍기획〉으로 데뷔하게 된 거지. 그러다 연재 끝날 때쯤 앞으로 뭘 그려야 하나 생각하다가 그때 그 단편이 떠올라 시작하게 됐는데 약간 후회하고 있다. 그 단편이 내가 봐도 좀 재밌었는데 장편으로 끌고 가려니 쉽지 않다. 〈질풍기획〉과 달리 드라마를 넣어야 하는 작품이니까. 덕분에 드라마가 내 취약점이라는 것도 잘 알게 됐다.

데뷔작부터 공전의 히트를 쳐서 부담되는 건 없나.

부담감은 전혀 없다. 안 되면 빠지면 되고 잘되면 감사한 거다. 〈질풍기획〉을 연재할 땐 스스로를 괴롭히는 게 많았다. 회사까지 그만두고 만화가가 됐는데 재능이 없다는 게 증명된다면 창피하고 힘들지 않을까. 그런데 최근에 이런저런 일을

겪다보니 되게 쓸데없는 생각이었던 거 같다. 정 만화에 재능이 없으면 다시 회사원 생활로 돌아가면 되는 거고. (웃음) 어떻게든 살게 마련인 거니까. 그리고 차기작에 부담감을 가질 만큼 전작이 인기가 많다고 생각하지도 않는다. 담당자 분이나 출판사 측에서는 다행히 만화를 좋게 봐주셨고, 광고만화로도 연결이 됐지만 크게 대중적인 인기를 얻은 것 같진 않다. 그리고 만화가는 이 분야 사람들보다는 대중의 인기를 얻는 게 더 중요하다고 생각한다. 이제부터 그에 대해 고민해봐야지.

방금 이런저런 일을 겪었다고 했는데.

나는 만화를 잘 못하는 것 같다는 생각, 이걸 왜 했을까 하는 스트레스 때문에 병이 났다. 이삼 일 동안 잠 한숨 못 자고 몸이 점점 안 좋아지고 있다가 우연히 법륜스님의 책을 읽었다. 그걸 읽고 한순간에 편안해지는 경험을 했다. 우주적 관점에서 보면 넌 잡초인데 잡초 주제에 뭘 그렇게 대단한 척 증명하려 하느냐, 그런 얘기였는데 쉽게 받아들이기 어려운 말일 수도 있다. 하지만 그땐 너무 힘들어서 어떻게든 벗어나야 하는 상황이라 그 말이 탁 마음에 와 닿은 거 같다. 어떤 면에서 내가 뭔가 보여줘야 한다는 강박은 내가 대단한 사람이라는 교만일 수 있지 않나. 다 욕심이었는데 그 부분은 이제 편해졌다. 얼마 전 강남역에서 다른 웹툰 작가들과 사인회를 할 때 내 앞만 사람이 안 오고 티켓도 바닥에 뒹구는데 그게 무안하기보단 되게 웃긴 거다. 그래서 친구들 불러서 사진 찍게 하고. 일을 열심히 안 하는 건 아니지만 불필요한 부담은 가지려 하지 않는다.

마음의 짐을 던 건 다행이지만, 사실 당연한

"어느 날 친구에게 자기 면접 본
이야기를 들었고 그게 되게 웃겼다. 듣자마자
이건 그려야겠다 싶어서 회사 다니는 중에
새벽 다섯 시에 일어나 만화를 그렸다.
야근하고 들어와서 아내랑 놀지도 못하고
일찍 자서 새벽에 일어나 만화 그리고.
뭔가에 홀린 듯 그랬다."

고민이었던 것 같다. 멀쩡히 월급 나오던 회사를
그만두고 시작한 일이지 않나.

정식 연재가 결정되고도 이삼 개월 정도는 회사를
계속 다녔다. 좀 만만하게 본 거지. 별거 아니네,
싶었는데 점점 피로가 쌓이니까 체력이 고갈되는
게 느껴졌다. 둘 중 하나를 포기해야 하는 상황이
온 건데 고민을 많이 했다. 하고 싶은 건 만화지만
이게 실패하면 어떻게 될까. 그런데 실패를 해도
아는 형들 일을 도와주거나 정 안 되면
비굴하더라도 부모님 댁에 기어 들어가면 일단
죽지는 않겠단 확신이 섰다. 그에 반해 만화를 안
하면 백 퍼센트 후회할 게 확실했고. 그래서
아내와 가족에게 어렵게 말을 꺼냈는데 다들 내가
그럴 거라고 생각하고 있더라. 덕분에 별문제
없이 연재할 수 있었다.

만화가가 되는 게 그만큼 오랜 꿈이었던 건가.

좀 이상하게 들릴 수 있을 텐데, 하고는 싶은데 할
생각은 없는 직업이었다. 가령 사업을 하면 돈을
많이 벌 수 있을 것 같지만 난 직장에서
안정적으로 사는 게 좋다는 것처럼. 그러다 앞서
말한 면접 관련한 단편을 인터넷에 올리고 나서
사람들의 좋은 반응을 보게 됐다. 그런데도
만화가가 될 생각은 없었다. 뭔가 가난하고
힘들다는 이미지가 박혀 있으니까. 일하며 안
사실이지만 만화가 수입이 괜찮다. 나 같은 경우도
회사 다닐 때보다 벌이가 훨씬 더 좋고. 사실 모든
종류의 프리랜서가 안정적이지 않은 건데 유독
만화가만 가난한 이미지인 게 있다. (웃음) 아무튼
그때 정식으로 데뷔할 생각은 없었는데 네이버
웹툰 담당자 분이 연락을 했다. '도전만화'에
올려보라고, 아마 정식 연재도 가능할 것 같다고.
그때 '저는 월급쟁이라 만화 못합니다'라고 하고

끊었는데 눈물이 나는 거다. 기회가 여기까지
왔는데 뭐가 무서워서 못하는 걸까. 그래서 이렇게
불쌍하게 쭈그려 훌쩍이느니 한번 해보고 말자,
하며 연재를 시작했다.

만화가가 될 꿈은 없었으면서
그 단편은 왜 그린 걸까.

전에 다닌 회사는 광고제작사인데 나는 온라인
배너를 만들었다. 카피도 쓰고 스토리보드도
만들고 애니메이션도 만들고 그랬는데 그 작업이
어떤 면에선 만화와 비슷하다. 그걸 하며 훈련이
되어 있는 상태였는데 어느 날 친구에게 자기 면접
본 이야기를 들었고 그게 되게 웃겼다. 듣자마자
이건 그려야겠다 싶어서 회사 다니는 중에 새벽
다섯 시에 일어나 만화를 그렸다. 그땐 정말 내가
왜 그랬는지 모르겠다. '내가 미쳤나?'라고만
생각했다. 야근하고 들어와서 아내랑 놀지도
못하고 일찍 자서 새벽에 일어나 만화 그리고.
뭔가에 홀린 듯 그랬다.

그렇게 완성한 뒤 기분은 어땠나.

콘티를 오래 짜봤기 때문에 자신 있게 말할 수
있는 게, 그 작품은 재미가 있었다. 그래서 만들고서
뿌듯했다. 이 정도면 만화가 돼도 되겠다고. (웃음)
그러다 인터넷에서 독자들의 반응이 좋은 걸 보고
짜릿함을 느꼈지. 인정받고 있다는 느낌. 사실
회사에선 그런 느낌 받기가 어렵지 않나.

그러다 진짜 만화가가 된 건데,
첫 작품은 면접 얘기가 아닌 광고기획사 얘기였다.

데뷔작을 한국콘텐츠진흥원 매니지먼트 지원에
응모하기 위해선 몇 개월 안에 4, 5회 정도를
완성해야 했는데 스토리 짜놓은 게 없었다.

하긴 해야 하는데. 〈질풍기획〉의 무대인 광고기획사는 사실 우리 회사 입장에선 갑인 위치였는데 그분들 사건사고 얘길 몇 번 듣고 나도 경험한 게 있어서 거기서 출발했다. 우선 몇 편은 나오지 않을까 하면서. 그렇게 첫 에피소드인 병철의 출근 이야기가 만들어졌다. 이후에 뭘 그릴지는 정하지 않은 채.

사실 처음엔 소위 '병맛'이라 말하는 말도 안 되게 웃기는 작품이 아닐까 했는데 그 안에서 갑에 대한 을의 설움을 비롯한 삶의 고달픔을 상당히 리얼하게 그려냈다.

〈질풍기획〉 연재하며 항상 힘들었던 게 허구와 리얼 사이에서 줄타기 하는 거였다. 그게 실패한 에피소드들도 있었다. 말한 것처럼 '병맛'이라고 하는 과장된 느낌도 줘야 하는데 너무 현실에서 멀어지면 공감을 못 주고, 너무 현실에 가까워지면 작품이 밋밋해지고. 그런 균형을 맞추는 게 가장 큰일이었다.

가령 '뭐 하려고 광고주 비위를 맞추느냐, 그냥 이레이저 촵 한 방이면 되는데'라고 생각할 수도 있으니까.
그 걱정도 했다. 스토리를 짜다가 '이레이저 촵 쏴버리면 그만이잖아'라고 생각했는데 애써 무시하고 현실적으로 진행했는데 댓글에 아무도 그런 얘기를 안 하더라. 그런 것들을 고민하기 시작하면 끝이 없어서 언젠가부터 안 하기로 했다. 어떤 에피소드에선 송대리가 높은 곳에서 떨어지는 장면을 좀 위기감 있게 그리려 했는데, 문득 다른 에피소드에서 얘가 트럭을 몸으로 받아냈던 기억이 나는 거다. 다행히 보는 분들께서 그렇게 깐깐하게 따지진 않으시는 것 같다.

아무래도 설정이 리얼함에서 벗어나 있으니까.

첫 연재작인 만큼 본인의 의도와 독자의 반응 사이의 관계를 확인하는 시기였을 것 같다.
그게 내 예상과 얼추 맞아떨어진 것 같다. 그런 의도를 파악해주는 댓글이 무척 고맙다. 가령 '악마를 보다!' 편에서 광고주인 풋돈 소시지의 과장이 내부 고발을 하고 회사에서 잘리는 장면에서 회사에 대한 법의 솜방망이 처벌에 관해 얘기했다. 내가 말하고 싶었던 건, 단순히 솜방망이 처벌이 내려졌다는 게 아니라 왜 그렇게 되는가, 그건 사람들이 무관심해서라는 거였다. 다만 자칫 대중에게 너희 책임이라고 말하는 것처럼 들릴까봐 겁을 먹고 그 부분을 좀 축소했다. 실제로 대부분의 댓글이 이건 정부 탓이니 기업 탓이니 하는데 누군가가 이 얘기는 그보다는 쉽게 망각하는 우리에 대한 이야기라고 해줄 때 굉장히 고마웠다. 또 내가 한참 모자라다고 생각했고. 하고 싶은 이야기를 피하지 않고도 잘 설득하는 방법이 있었을 텐데.

개그만화지만 항상 그런 문제들을 잘 긁어준다.
분명 개그만화를 그리는 사람으로서 웃기는 게 최우선이지만 그런 욕심을 부리게 된다. 성향인 것 같다. 그냥 웃기기만 하는 유쾌한 작품도 좋은데, 그런 건 나보다 잘하는 분들이 있으니까 난 좀 다르게 하고 싶었다. 조금은 공감 가고 약간은 서글프기도 하고. 아주 진지하게 고민한 건 아니지만.

말하자면 '집으로' 편을 비롯한 에피소드에서 볼 수 있는 '웃프다'고 할 만한 정서인데, 원래 페이소스 있는 웃음을 좋아하는 편인가.

주성치를 굉장히 좋아한다. 가장 좋아하는 작품을
꼽으라고 한다면 〈식신〉, 〈소림축구〉, 〈파괴지왕〉일
텐데, 거짓말 안 하고 〈파괴지왕〉은 200번 정도 본
것 같다. 거기서 보면 주인공이 고양이 가면을
쓰고 유도부 주장과 대결을 펼치는데
얻어터지면서도 계속 일어난다. 이게 그냥 리얼한
상황이면 엄청 비장하게 그려질 텐데 고양이
가면을 쓰니까 가볍고 웃기게 표현이 된다.
그러면서도 그 상황의 비장미는 다 느껴지고.
개인적으로는 진지한 내용을 진지하게 그리는
것보단 진지한 내용을 개그로 드러낼 수 있는 걸
더 좋아하는 편이다. 주성치 영화를 봤을 때만큼의
느낌을 전달하는 게 만화가로서 부리는 욕심의
최고 단계다.

전에 다른 인터뷰에서 〈질풍기획〉 차기작은
좀 더 필사적이고 좀 더 사회적인 메시지를 담은
이야기를 하고 싶다고 했는데 〈나의 목소리를
들어라〉에서 앞서 말한 욕심을 좀 더 부리게 될까.
지금은 좀 버렸다. 살짝살짝 건드려주긴 하겠지만
거창한 이야기를 하려는 건 아니다. 아직은 능력
부족이라 내가 뛸 수 있는 정도로만 뛰어야지.
무리하게 점프하다 엎어지는 것보단 나을 거다.

〈질풍기획〉을 연재하며 본인이 얼마나
뛸 수 있는지 근력 측정은 됐나.
내 능력 이상으로 운 좋게 뛴 것 같다. 아마 이번
작품이 내가 실제로 뛸 수 있는 만큼이 아닐까.
그건 독자들이 판단해주겠지. 앞서 말한 것처럼
내가 장편 드라마에 약하다는 걸 깨달았지만 이젠
낙장불입이다. 이제 반년 정도 타이트하게 가야지.

계속 뛸 수 있는 근력과는 별개로

계속 이 일을 하고 싶은 마음인가.
오래 하고 싶다, 정말. 늙어 죽을 때까지 하는 게
베스트고. 하지만 우선은 차기작을 그려도 된다는
이야기를 듣고 고료가 들어오고 괜찮은 댓글이
달려 좋다는 딱 그만큼만 생각하고 있다. 아직
이 일을 할 수 있구나, 아직 시켜주는구나, 하면서.

이현민,
열혈은
죽지 않아!

만약 윤태호 작가의 〈미생〉의 장그래가 '질풍기획'의 일원이 되어 광고주 앞에서 프레젠테이션을 한다면, 혹은 '풍운전자' 신입 공채 면접을 본다면 어떤 일이 벌어질까. 이현민 작가의 〈들어는 보았나! 질풍기획〉(《질풍기획》)과 〈나의 목소리를 들어라〉(《나목들》)에서 그려지는 회사 생활을 볼 때마다 드는 생각이다. 장그래는 '원 인터내셔널'과 영업3팀이라는 합리적 시스템 안에서 정갈한 논리와 통찰력으로 자신의 능력을 십분 발휘한다. 하지만 〈질풍기획〉에서 광고기획사를 대하는 광고주들의 태도와 〈나목들〉에서 공채 지원자를 걸러내는 풍운전자의 기준은 종종 비합리적이다 못해 비윤리적이다.

〈질풍기획〉과 〈나목들〉에서 작가 스스로 열혈 개그라 칭할 만큼 캐릭터들의 막무가내에 가까운 과격한 액션이 벌어지는 건 그 때문이다. 질풍기획의 막내 김병철은 사내 프레젠테이션 시간에 맞춰 이동식 저장장치(USB)를 전달하느라 빌딩과 빌딩 사이를 장대로 뛰어넘고, 송치삼은 '이레이저 피스트'라는 필살기로 벽을 뚫어 화가 난 광고주들의 기억을 삭제한다. 국내 최고 기업 풍운전자 영업팀 면접 자리에서 수많은 자격증을 가진 박재천은 모든 걸 잘할 수 있다는 '차장급 자신감'을 어필하고, 자사 제품 홍보 프레젠테이션 과제에서 김건호는 "리스크를 두려워하는 자는 최고의 자리에 있을 자격이 없습니다!"라는 사자후를 광선과 함께 토해내며 면접관들의 마음의 벽을 부순다. '퇴근 전 지적하고 아침에 확인하는 광고주'(《질풍기획》)와 단지 여성 면접자라는 이유로 발언조차 제대로 들어주지 않는 면접(《나목들》)으로부터 살아남기 위해 그들은 그토록 열혈을 불태울 수밖에 없다.

하지만 이러한 열혈 개그 혹은 액션 개그가 독자에게 좀 더 깊은 감정적 공감을 주는 순간은 〈나목들〉의 응시생들의, 〈질풍기획〉의 질풍기획 제3기획팀의 초인적 액션과 패기가 결국 현실의 벽 앞에서 무너질 때다. 이현민 작가는 자기 개그의 롤모델로

주성치의 영화를 꿈꾸기도 했는데, 실제로 코믹하고 과장된 액션뿐 아니라 그것들이 짙은 페이소스로 이어지는 과정까지 그의 만화는 주성치의 방식을 연상케 한다. 〈질풍기획〉의 김병철은 수정된 광고 시안을 시간 맞춰 보내기 위해 경비의 벽을 늘 그랬듯 터프한 액션으로 뚫지만 시안이 찢어지는 실수 때문에 회사를 나가고, 제3기획팀과 DJ FOOD의 정석구 과장은 DJ FOOD 풋돈 소시지의 비위생적 생산을 고발하지만 오히려 괘씸죄 때문에 광고주들로부터 대규모 계약 해지를 당한다. 〈질풍기획〉의 내레이션처럼 "현실의 벽은 빙벽보다 높았다". 주성치 영화의 시그니처이자 소위 '다구리 씬'이라 불리는 집단 구타 장면이 그러한 것처럼, 가진 거 없어도 세상 무서운 줄 모르던 명랑 쾌활 주인공이 여전히 우스꽝스럽게, 하지만 현실의 잔인함을 온몸으로 겪는 순간은 오히려 직설적으로 슬픔을 드러내는 방식보다 더 먹먹하다. 스펙 없이, 혹은 여성의 몸으로 뛰어넘기엔 세상이 만만찮다는 건 모두가 아는 사실이지만, 〈나목들〉에서 황태룡과 정향실이 탈락할 때 김건호가 느낀 정서적 충격을 독자 역시 공유할 수 있는 건 그 때문일 것이다. 개그 만화의 가벼움과 현실의 무게감은 그렇게 조우한다.

물론 주성치 영화 다수가 그러하듯, 〈나목들〉과 〈질풍기획〉의 인물들은 현실의 벽 앞에서 다시 한 번 열혈의 기운을 불태운다. 질풍기획을 스스로 그만뒀던 김병철은 사운이 걸린 PT를 위해 빙벽을 뛰어넘고, 불공정하고 적대적인 면접 앞에서 방어하기만 바쁘던 김건호는 최종 면접을 앞두고 '싸워야 할 때'도 있다고 전의를 불태운다. 다시 한 번 열혈을 불태운 주인공들의 역동적인 액션이 웃음을 넘어 윤리적 당위성까지 획득할 수 있는 건 이 지점이다. 열혈 개그와 차가운 현실, 그리고 열혈의 역습은 일종의 정반합을 이루며 주인공들의 꿈과 열정을 긍정한다. 이 요란한 활극의 끝은 그래서 어마어마한 성공이 아닌, 자기 자리를 찾

거나(《질풍기획》), 자기 자신을 발견하는(《나목들》) 것으로 귀결된다. 이것은 박력 있는 액션에 비하면 너무 소박한 결말일지 모른다. 하지만 우리에게 정말 필요한 건 미래를 위해 현재를 바치라는 성공신화가 아닌, 나를 위한 삶을 위해 아득바득 힘내서 싸워보자는 응원의 한마디가 아닐까. 나 자신을 위해 불타오르는 걸 좀체 용납하지 않는 이 세상에서.

이현민

- 웹툰 〈들어는 보았나! 질풍기획〉 〈나의 목소리를 들어라〉
- 단행본 《들어는 보았나! 질풍기획》 《나의 목소리를 들어라》

극으로 달려가는
소년만화의 재미

박용제

수많은 웹툰 작가를 인터뷰하면서 누구와의 인터뷰가 가장 재 밌었느냐는 질문을 종종 받는다. 상당히 곤란한 질문이라 몰래 말하자면 가장 재밌는 건 저기 있는 누렁소……는 페이크고, 작가마다 각기 다른 작품 철학과 개성을 가지고 있기 때문에 인터뷰 역시 각각의 재미가 있다는 대답이 적확할 것이다. 하 지만 가장 대화가 술술 풀린 작가를 꼽으라면 단연 〈쎈놈〉과 〈갓 오브 하이스쿨〉의 박용제 작가일 텐데, 그만큼 정통 소년만 화 장르에 대해서 우리 둘은 상당히 비슷한 취향을 공유하는 편이다. 탄탄한 세계관도 심오한 메시지도 중요하지만, 우선 만화는 쉽고 재밌게 읽혀야 한다는 믿음. 그와의 대화가 부담 없는 건, 꼭 취향의 문제만이 아니라 이처럼 작가적 자의식이 라는 기름기가 쫙 빠진 대중 만화가로서의 태도 때문일지도 모 르겠다. 그런 면에서 다음의 인터뷰는, 거창한 작가 의식이나 사명감 없이도 얼마든지 작가의 작품론이 흥미로울 수 있는지 보여주는 사례가 될 것이다.

■ 극진공수도
사신무
청룡의 파(波)

■ 리뉴얼 태권도
진회축

데뷔작인 〈쎈놈〉과 현재 연재작인
〈갓 오브 하이스쿨〉(이하 〈갓오하〉) 모두 철저한
액션물이다. 원래 이 장르를 좋아했나.
아무래도 가장 먼저 펼쳐본 만화책이
〈드래곤볼〉인 세대니까. 물론 그 외에도 다양한
장르를 좋아하긴 하는데 내가 데뷔하던 시기엔
유독 웹툰 쪽에 액션이 없었다. 지금도 그렇지만
데뷔 경쟁이 치열했었는데 그렇다면 나만의

경쟁력을 살려 액션을 해보고 싶었다. 이거라면
잘할 수 있을 것 같았다.

〈쎈놈〉의 경우 과거 〈진짜 사나이〉나
〈니나 잘해〉 같은 작품에 대한 향수를 자극했다.
그래서 주위에선 한물 간 학원 액션 장르를 왜
하느냐고 말하기도 했다. 당시 웹툰은 일상툰을
비롯해 어쨌든 출판만화에서 하지 않던 다른
장르들이 인기를 끌었으니까. 특히 네이버 웹툰은
더욱 소소하고 재밌는 이야기들이 많았고. 나는
될 거라고 생각했지만 다른 사람들은 그렇게 보지
않았다.

그렇다면 본인은 나름의 블루오션을 본 건가.
일단 그런 부분도 있고, 당시 나는 그림 위주로만
공부를 한 상태였다. 지금도 마찬가지지만
시나리오에 대해 콤플렉스가 있었는데 당시
스물여덟의 나이에 시나리오 공부를 시작하면
언제 데뷔할 수 있을지 모르겠더라. 그렇다면 그냥
내가 할 수 있는 이야기, 시나리오에 약점이
있어도 어느 정도 풀어낼 수 있는 이야기가 뭘까
고민했고 상대적으로 비주얼의 비중이 높은 액션을
하기로 했다. 며칠 고민하고 생각했더니 완결까지
생각보단 쉽게 시나리오가 나왔다. 물론 연재를
하며 세부적인 디테일에서 많이 막혀 연재 지연이
되기도 했지만 그래도 〈쎈놈〉의 경우 초반에
생각했던 완결 이미지까지 그대로 갈 수 있었다.

스토리보단 그림이 더 완성된 상태였던 건데,
그중에서도 역동적인 액션에 좀 더
자신이 있던 걸까.
그런 쪽으로 연습을 많이 했다. 다양한 각도에서
다양한 인체를 어떻게 보여줄지, 그걸 제일

즐거워하며 공부했다. 그런 작품을 모작하는 것도 좋아했고. 앞서 말한 〈드래곤볼〉로 모작을 시작했다면 이후 임재원 작가님의 〈짱〉을 많이 모작했다. 국내 여러 액션만화 그리시는 분들이 있지만 그야말로 경지에 오르신 분 아닌가. 그런 걸 그리는 게 재밌었다.

멋진 발차기 기술 같은 걸 그리려면 인체해부학적인 지식이 많아야 할 것 같다.

내가 그림을 배울 땐 해부학이 중요하다, 중요하다, 해서 거의 신봉한 게 있었다. 그래서 인체 공부를 정말 많이 했는데 요즘엔 생각이 좀 달라졌다. 인체 공부하는 것 자체는 좋지만 너무 거기에만 매몰되면 만화 특유의 자유분방함을 잃고 딱딱해지는 경우가 많다. 만화 그리는 거 좋아하는 친구들 중에는 인체비례를 따로 배우지 않은 것에 일종의 죄책감을 갖는 경우도 있는데, 그냥 자연스럽게 만화에만 집중해도 좋은 액션을 그릴 수 있다고 본다. 〈원피스〉를 보며 그런 생각이 들었다. 지금이야 오다 작가의 데생이 엄청나게 좋아졌지만 초반만 하더라도 우리가 주입식 교육으로 배우던 인체 비례나 근육 표현과는 동떨어진 그림이었다. 그럼에도 정말 역동적이고 멋진 액션이 나오더라. 다시 말하지만 인체 공부 자체는 좋다. 다만 그것만 붙잡는 건 좋지 않다. 전에 학교에서 수업을 할 때도 보면 학생들이 서로 지적해줄 때 이 그림이 얼마나 매력적이고 멋있는지를 보기보단 비례가 잘못됐다는 것만 지적하더라. 그건 좀 과한 것 같다. 그림을 그릴수록 정말 어려운 건 인체 비례가 아니라 사람들이 봤을 때 '와, 멋있다' 하는 걸 그리는 거다.

그런 면에서 〈갓오하〉는 정말 한계를 두지 않는 액션을 보여주고 있다. 시나리오가 먼저였던 건지, 아니면 〈드래곤볼〉의 손오공 대 셀 같은 액션을 구사하고 싶던 건지 궁금했다.

후자다. 〈쎈놈〉을 그만두고 시나리오 공부를 해보기 위해 나름 많은 시간을 투자했는데 결국 〈쎈놈〉 시작할 때와 비슷한 결론에 이르렀다. 이건 일이 년 공부해서 될 게 아니구나. 내가 데뷔할 때까지 그림 연습을 칠팔 년 했는데 그럼 시나리오도 그 정도 걸릴 거고, 또 그렇다 한들 강풀 작가님 같은 스토리텔러만큼 잘 짜진 못할 거 같았다. 공부하는 마음으로 하면 어느 정도 그럴싸한 시나리오를 낼 수 있을지는 모르지만 진짜 재밌는 건 못 만들 거 같았다. 그런데 나는 재밌는 만화를 그리고 싶은 사람이니까. 그래서 재밌는 건 뭘까 고민하다가 과거 내가 보던 〈드래곤볼〉처럼 그때그때 상황이 변하면서 극으로 달려가는 소년만화의 재미를 보여주고 싶었다.

액션뿐 아니라 스토리도 거침이 없는?

끊임없이 강자가 나오고 주인공이 그들을 꺾는 재미로 눈을 돌리게 된 거지. 차기작 고민하던 시기에 〈쎈놈〉 출판을 부탁드리려고 모 출판사 사장님을 만났다가 다음 작품 이야기를 하게 됐다. 그분이 네이버에는 순수 소년만화가 없는데 나라면 그걸 잘할 수 있을 것 같다고 하는데 뭔가 출구가 보이는 거 같았다. 물론 고민은 했다. 소위 '무투전'이라고 해서 적당히 캐릭터가 깔리고 토너먼트로 꺾고 올라가는 일본 〈소년 점프〉식 공식을 그대로 해도 될까. 그런데도 묘하게 마음이 끌렸다. 탄탄한 시나리오보다는 주인공이 계속 위기를 겪으면서 그걸 넘어가는 카타르시스를 보여주고 싶었다. 그래서 시작할 때만 해도 탄탄한

세계관 같은 건 별로 관심 없이 그때그때 자극을 줄 생각이었는데 나와 달리 〈원피스〉, 〈나루토〉를 소년만화의 기준으로 삼는 세대는 세계관과 밸런스를 중요하게 여기더라.

말하자면 진태진은 어느 수준이고, The Six는 어느 수준인지에 대한 궁금증이지.
나는 막 시작할 때만 해도 그걸 상정하지 않았다. 저들은 언젠가 진모리가 꺾을 존재일 뿐이니까. 물론 대략적인 레벨은 있지만 힘의 우위를 세세하게 정하지 않았는데 독자들은 다르다. 가령 박일표는 스토리 진행에 중요한 '열쇠'라고 등장했는데 집행위원보다 약해 보이는데 이건 밸런스 붕괴 아니냐고 독자가 물으면 뜨끔하다. 놓치고 있던 부분이니까.
내게 박일표는 진모리에게 어떤 위기를 주고 어떤 성장의 계기가 될 것이냐 거기까지만 생각한 캐릭터였는데.

〈드래곤볼〉에선 우주 최강이 프리더라고 하다가 원래 그보다 훨씬 센 계왕신이 있었다고 해도 문제가 없었으니까.
그렇게 그냥 쭉 가는 재미가 있었는데, 요즘은 진행을 하면 할수록 해결되는 게 아니라 더 헤매야 하는 것 같다. 그래서 요즘은 세계관과 밸런스는 좀 더 신경을 쓴다. 표도 만들고. 그럼에도 처음 잡은 노선에서 너무 벗어나진 않으려고 한다. 어쨌든 계속 더 강한 캐릭터가 나올 것이고 그걸 꺾으면서 벌어지는 원초적이고 자극적인 재미를 보여줄 거다.

요즘 독자들이 세계관을 중요시하는 부분도 있지만 주인공 외의 캐릭터에 애정을 갖게 되는 것도 중요한 부분 같다. 이젠 박일표의 팬들이 박일표가 그냥 지고 사라지는 걸 바라지 않을 수 있다.
요즘 깨달은 건데 시나리오가 잘 풀리지 않으면 사건을 부풀린든지 좀 더 자극적인 궁금증을 불러일으키기 위해 새 캐릭터를 습관적으로 등장시키더라. 그래서 조심해야겠다는 생각이 들었다. 어떤 분들은 이 캐릭터를 좋아하는데 또 다른 분은 다른 캐릭터를 좋아해서, 누굴 등장시키면 다른 애는 언제 나오느냐고 반응이 온다.

본인이 사랑하는 캐릭터는 누구인가.
〈쎈놈〉에선 주인공 강태엽, 〈갓오하〉에선 역시 주인공인 진모리다. 둘 중 누가 더 좋으냐고 묻는다면 솔직히 강태엽이다. 강태엽은 당시 데뷔를 목표로 그림을 그리던 나의 독기, 그럼에도 재능에 한계를 느끼는 모습 같은 게 투영되어 있는 캐릭터였다. 그에 반해 진모리는 내가 생각하기에 제일 멋있는 영웅이다. 좀 더 전형적인 소년만화 주인공 성격이지. 소년만화에선 주인공의 인기가 가장 좋아야 한다고 생각하는데, 그 부분에서 〈쎈놈〉은 실패했다. 강태엽이 최성진의 싸움을 보고 흉내 내며 좀 지질대던 시기에는 팬들이 많이 떨어져나갔다. 주인공이 약한 모습을 보이거나 위기를 겪는 시기가 길어지면 독자들이 싫어하더라. 그래도 지금 위기를 줘야 나중에 주인공이 극복할 때의 카타르시스가 크니 위기를 없앨 수는 없는 거고.

위기와 카타르시스의 대비는 액션 장면에서도 중요할 것 같은데.
그렇기 때문에 막판 대결의 콘티 작업은 배로

어려워진다. 액션만화에서 가장 중요한 건
주인공이 어떤 퍼포먼스로 상대방을 이기느냐, 그
시원한 마무리인데 이미 앞에서 여러 액션 장면을
다 보여준 상태니까. 심지어 막판이라 분량도 배로
늘어나고. 그런데 콘티를 오래 붙잡으면
상대적으로 그림 그릴 시간은 줄어든다. 그럼에도
마음에 드는 콘티가 나오면 그림을 날리지 않고
정말 잘 그리고 싶은 욕심이 생기고. 그래서

한대위와의 마지막 대결의 경우 너무 죄송하지만
양해를 구하고 한 주 휴재를 하고 완성하게 됐다.

작가로서의 욕심과 마감이 충돌하는 경우다.
〈쎈놈〉 때는 아예 콘티가 마음에 안 들면 작업에
들어가질 않았다. 그래서 마감을 많이 지키지
못했고, 후반엔 너무 못 지켜서 별점이 장난
아니게 떨어졌다. 나중에 연재 끝나고 깨달은 건,

"지금도 가장 두려운 것 중 하나는,
내 안에 이만큼 쌓여 있는 것들이 조금씩
소모되어 사라지는 게 아닐까 하는 생각이다.
제일 견디기 어려운 두려움인데,
작업을 하며 또 무언가 조금씩 쌓여간다고
생각하면 위안이 된다."

마감 시간을 지키는 것 역시 작품의 재미 요소 중 하나라는 거였다. 요즘엔 최대한 마감을 지키려고 하고 아주 마음에 들어서 욕심나는 콘티가 있어서 조금 늦어지더라도 최소 금요일 오전까진 올리고 있다.

〈쎈놈〉 시절엔 더 욕심이 많았던 걸까. 앞서 당시의 독기가 마치 강태엽 같았다고 했는데.

지금도 재능에 한계를 많이 느끼지만, 데뷔 전에는 정말 자괴감에 절어 있었다. 공모전에 작품을 낼 때마다 다 떨어졌고, 심지어 〈쎈놈〉도 3화까지 만들어서 냈다가 모 공모전에서 떨어졌다. 그러면서 오기가 차츰차츰 생기더라. 좋아, 재능 따위 없어, 그래서 뭐. 그래서 연재를 할 때도 내가 보여줄 수 있는 모든 걸 보여주겠다는 마음으로 한 주 한 주 작업을 했다. 콘티가 안 풀리면 잠시 머리를 식히기는커녕 혹시라도 졸까봐 밖에서 걷거나 뛰면서 생각했다. 그렇게 독기 어리게 작업하다보니 스스로 지치고 너무 힘들더라. 한 주 마감하면 이틀 동안 쓰러져서 아무것도 못했다. 또 그게 서서히 작품을 잠식하며 〈쎈놈〉 역시 보기 좀 무거운 작품이 되어버렸다. 분명 그때처럼 작업하면 마감 속도도 늦어질 것이고 작품의 경쾌한 맛도 줄어들 거다. 지금은 그게 어느 정도 나아졌다. 콘티도 좀 더 즐거운 마음으로 짜려 하고 조금 아쉬움이 남아도 각 과정에 시간 배분도 더 철저히 하고. 다만 지금의 내가 성장한 건지, 혹 어려운 길을 피해 편한 길을 선택한 건 아닌지 고민할 때가 많다. 아직도 잘 모르겠다.

강태엽이 최성진을 꺾을 때 지금껏 해온 모든 싸움이 자기 안에 쌓여 성장했다고 말하는 장면이 있는데.

그건 내 희망사항 같은 거다. 연재하고 있으면서 뭔가 쌓이고 성장할 거라는 바람. 지금도 가장 두려운 것 중 하나는, 내 안에 이만큼 쌓여 있는 것들이 조금씩 소모되어 사라지는 게 아닐까 하는 생각이다. 제일 견디기 어려운 두려움인데, 작업을 하며 또 무언가 조금씩 쌓여간다고 생각하면 위안이 된다. 다만 무엇이 성장했다고 확실하게 말할 수 있는 건 생산력 정도인 것 같다. 손이 빨라지고 작화 붕괴를 모면하는 스킬 같은 것이 많이 생겼다. 하지만 앞서 말한 것처럼 만화를 하는 자세는 성장했는가, 그건 여전히 고민이다.

그렇다면 성장하면서 되고 싶은 건, 액션의 스페셜리스트인가 모든 장르가 가능한 제너럴리스트인가.

초반만 하더라도 모든 장르를 다 잘하고 싶었는데, 어느 순간 생각해봤더니 그게 내가 정말 원하는 거라기보다는 다른 멋진 사람들이 여러 장르를 하고 싶다고 한 말에 영향을 받은 거 같았다. 스스로 생각해보면 다양한 장르에 욕심은 없다. 굳이 따지면 스페셜리스트가 되고 싶다. 하지만 더 솔직히 말하면 미래보다는 당장 눈앞에 있는 작품을 잘하고 싶다. 〈갓오하〉의 스페셜리스트가 되고 싶다.

박용제,
소년만화의
존재 이유

제목을 〈더(THE) 쎈놈〉으로 지었으면 어땠을까. 박용제 작가의 데뷔작 〈쎈놈〉을 다시 보며 그런 엉뚱한 생각이 들었다. 〈쎈놈〉의 주인공 강태엽은 각 지역을 돌며 최고의 주먹만 찾아 꺾지만, 정작 "짱이니 보스니 그런 낯간지러운 말로 부르지 마라, 누구 위에 올라서는 거 싫다"며 자신을 그냥 '쎈놈'이라 칭한다. 〈쎈놈〉이 학원 폭력물이 아닌 학원 액션물인 건 그 때문이다. 물론 액션물이건 폭력물이건 학교에서 싸움을 한다는 것만으로 이 장르는 학원 폭력을 부추기는 온상인 양 비난을 받아왔다. 하지만 과거 잘 만든 학원 액션물인 〈진짜 사나이〉나 〈어쩐지 좋은 일이 생길 것 같은 저녁〉이 그러했듯, 강태엽도 누군가를 억누르기 위해서라기보단 자신을 증명하기 위해 정정당당하게 합의된 대결 안에서 주먹을 휘둘렀다. 그들에게서 '확고한 꿈을 가진 소년의 웃음'(〈쎈놈〉 3부 8화 중)을 볼 수 있었다면 그래서일 것이다. 극 중 강태엽 외에도 박한마, 진정식 등 일당백의 주먹이 등장하지만 그들 중 누구도 완력으로써 권력을 행사하고 군림하는 것에는 관심이 없다. 대신 정정당당히 주먹을 맞대고 모든 걸 쏟아낸 뒤 결과에 승복하는 열정과 후련함만이 남는다.

그런데 재밌게도, 주먹으로 서열을 매기기 싫다던 강태엽도, 고독한 늑대 같은 분위기의 박한마도, 정작 자신보다 강한 상대를 만나 패배를 경험하면 기어코 다시 덤벼들어 승리를 쟁취한다. 요컨대 권력에는 초연하되 주먹싸움에서는 일등이 되어야 한다는 것, 새로운 '쎈놈'들을 만나 패배를 경험할 때마다 '더 쎈놈'이 되어 돌아오는 것이 강태엽, 그리고 〈쎈놈〉의 방식이다. 이것은 모순일까. 중요한 건 강태엽이 주먹 세계의 일등이 되느냐가 아니다. 그가 넘어서려 하는 것은 눈앞의 새로운 적이 아닌 자신의 한계다. 그가 원하는 건 박한마 위의 강태엽이 아닌, 그냥 더 강해진 자신이다. 체격이나 재능에선 진정식, 최성진보다 한참 부족한 그가 끊임없는 극복의 과정을 통해 그들을 넘어설 때, 비로

소 〈쎈놈〉에서의 싸움은 풋내 나는 힘자랑을 넘어 자기 극복의 서사가 될 수 있다.

박용제 작가의 판타지 액션 만화인 〈갓 오브 하이스쿨〉의 한계 없는 질주감은 여기서 나온다. 스스로 '허구 백 퍼센트, 막장 액션의 끝'이라 칭하기도 하지만 정말 〈갓 오브 하이스쿨〉의 액션에는 한계가 없다. 극진공수도 대 리뉴얼 태권도의 대결에서는 어느새 장풍이 오가고, 주인공 진모리가 제천대성으로 각성해 여의봉을 휘두르자 해일이 발생한다. 이런 허무맹랑할 정도의 거대한 '구라'와 박용제 작가 특유의 빠르고 화려한 액션 시퀀스가 주는 쾌감 자체도 상당하지만, 무엇보다 이 거대한 스케일은 앞만 보고 달려가는 진모리의 성장 서사와 궤를 같이한다. 더 강한 적이 나올수록, 진모리가 더 강해질수록, 액션의 스케일 또한 기하급수적으로 커져간다. 마음만 굳게 먹는다면 어떤 어마무지한 시련이 오더라도 다 넘어설 수 있다는 자신감, 절망적일 만큼 강한 적 앞에서도 신념을 지킬 수 있다는 믿음은 이렇게 액션의 크기로 형상화된다. 리뉴얼 태권도가 시전자의 몸에 무리를 주는 약점이 있다는 말에 진모리는 태연하게 답한다. "앞으로 단련하면 돼." 박한마의 발차기가, 진모리의 청룡의 각이 얼마나 말이 안 되는지를 떠나 박용제 작가의 작품이 판타지라면 그래서다. 신념을 가진 주먹은 쉽게 꺾이지 않는다는 판타지. 물론 이것은 정말 만화 같은 이야기다. 그리고 그는 만화 같은 이야기를 만화로 만화답게 풀어내고 있다. 만화가에게 이 이상 무엇을 바랄 수 있을까.

박용제

- 웹툰 〈쎈놈〉 〈쎈놈 외전〉 〈갓 오브 하이스쿨〉
- 단행본 《모든 걸 걸었어》(그림)

김 진

이 동 건

독자

안
무

변별점 안에서
같은 이야기도 다르게
풀어내기

김진

이거 댓글란이 폭발하겠는걸. 인터뷰를 위해 김진 작가를 만나 실물을 확인한 순간 머리를 스친 예감은 그대로 적중했다. 당시 네이버캐스트에 올라온 그의 인터뷰에는 1,800여 개의 댓글이 달렸고 모두 그의 미모를 칭송했다. 물론 미모의 웹툰 작가는 김진 작가 외에도 많다. 다만 자신의 찌질함과 궁상맞음을 캐릭터로 활용하는 일상툰 작가의 경우 만화 속 이미지와 실제 모습과의 간극이 클수록 독자들에게는 더더욱 큰 놀라움과 배신감 등을 안기게 마련이다. 상당한 미인임에도 자신을 실수 연발에 딱히 이성에게 인기 있는 타입으로 그린 적 없는 김진 작가의 경우도 마찬가지였다. 이것은 필연적으로 작품의 세계에 균열을 일으킬 수밖에 없는 인터뷰이기에 그도 나도 조심스러울 수밖에 없었다. 작가의 인터뷰는 작품을 더 잘 이해할 수 있도록 도와야지 작품의 감상에 방해가 되어서는 안 된다. 지금도 이 인터뷰가 어디에 더 가까운지는 확신하지 못하겠다. 그럼에도 만약 전자에 더 기울 거라 기대한다면, 만화 속에서보다 예쁘고 성숙하고 진지한 그의 모습이 만화의 그것만큼 사랑스럽기 때문일 것이다.

현재 연재 중인 〈아랫집 시누이〉는 연재 시점보다 몇 년 전의 이야기인데 이것으로 작품을 만들겠다는 생각은 언제 했던 건가.

〈아랫집 시누이〉에서도 조카가 태어나는 에피소드가 있는데, 원래는 조카를 소재로 육아 만화를 그리고 싶었다. 보통 이런 장르는 엄마가 자기 아이를 예쁘고 귀엽게 그리는데, 만약 고모가 조카에 대해 그린다면 좀 더 객관적인 이야기를 할 수 있지 않을까 싶더라. 그런데 아이가 생각만큼 빨리 안 크더라. 너무 미세하게 커서 (웃음) 서너 살 될 때까지 기다린 이후에나 만화에 쓸 에피소드가 나올 것 같았다. 그래서 다른 이야기로 뭐가 좋을까 고민하다가 시누이로서 시댁에 대한 이야기를 해보면 괜찮을 것 같았다. 시어머니와 며느리라면 오히려 더 이야기하기 어려울 수 있지만 결혼하지 않은 상태의 시누이라면 재밌게 풀어낼 수 있지 않을까 생각했다. 포지션 상 시누이는 '시월드'에 속한 사람이지만 나는 시어머니보다는 며느리가 먼저 될 테니까.

'시월드'라는 게 일상만화라는 장르 안에서 풀어내기에는 좀 민감한 주제일 수도 있는데.

일단 고부 사이가 좋으니까 시작할 수 있던 만화지만 고부갈등은 당연히 있을 수밖에 없을 거다. 당장 나와 엄마만 해도 갈등이 있는데. 그걸 굳이 배제하고 좋은 모습만 보여주려 생각한 건 아니지만 적어도 내 만화 때문에 엄마나 새언니가 남의 입에 오르내리진 않게 해야겠다는 다짐은 했다. 거짓말을 하진 않겠지만 굳이 갈등을 찾아서 보여줄 필요는 없으니까. 특히 새언니는 혈연이 아닌 최근에 합류한 가족이니 더더욱 조심스러워야 한다.

혹 그래서 당사자들에게 허락을 구하고 낸 에피소드가 있나.

따로 허락을 구하지는 않고 연재 전에 오빠 부부에게 어느 정도의 선은 지켜 그리겠다고 약속했다. 다만 조카 사진 같은 경우 너무 내 마음대로 올리면 안 될 거 같다. 그런데 새언니가 먼저 사진 올리고 싶으면 올려도 될 것 같다고 말해주더라. 그래서 더 고마웠다. 조카 사진의 경우 미리 허락을 구하고 괜찮다고 하면 만화를 통해 좀 소개할 생각이다.

〈나이스진타임〉처럼 본인을 중심으로 한 작품과는 마음가짐이 다르겠다.

아무래도 내 이야기보다는 오빠 가족이 주가 되는 이야기를 하다보니 뭔가 오해가 생길까봐 신경 쓰이는 부분이 생각보다 많았다. 그냥 내가 주가 되는 이야기를 하는 게 속 편하기는 하다.

일상만화라는 장르이기에 생기는 고민이다.

사실 극화면 어떤 캐릭터를 어떻게 그리든 솔직히 상관없지. 그런데 일상만화의 경우 독자 분들이 거기 나오는 인물과 사건을 현실 그대로 받아들일 수 있어서 누군가에 대해 함부로 이야기하기 조심스러워진다. 나 자신에 대해서도 그렇다. 가령 남자친구를 사귀던 시기에도 굳이 작품 안에서 연애 얘기를 안 하는데, 남자 입장도 있고 나도 그 정도로 사적이고 내밀한 얘기를 하고 싶지 않은 게 있다. 작품을 본 부모님이 내 연애 사정을 아는 것도 싫고. 엄마는 내가 연애를 거의 안 해본 줄 안다. (웃음) 그런데 단지 밝히지 않은 것을 나중에라도 독자 분들이 거짓말을 했다거나, 속였다고 받아들이실까봐 걱정되는 부분도 있다. 만화에서 내 생활의 모든 면을 다 보여드릴 순

없다는 걸 이해해주시면 감사하겠다.

이런 고민이 있는 만큼 스토리물을 그려보고
싶다고 생각해본 적은 없나.

없진 않은데, 내가 못하는 걸 어설프게 하기보다는
그나마 잘하는 걸 더 잘하고 싶은 마음이 크다.
어떤 글에서 본 건데, 한 배우가 계속 비슷한
연기만 해서 왜 그런 캐릭터만 연기하느냐고
물으니 자기가 제일 잘하는 게 이거라서 그렇다고
하더라. 나는 그것도 나쁘지 않은 것 같다. 그냥
제자리에서 뭉개는 것처럼 보일 수도 있지만 이걸
고수하면서 조금씩 다른 모습을 보여주면 독자
분들도 잘 봐주시지 않을까. 사실 〈나이스진타임〉
이나 〈삐뚤빼뚤해도 괜찮아〉, 그리고 〈아랫집
시누이〉까지 모두 일상만화면서도 좀 다른
소재로써 다른 모습을 보여주겠다고 시도한 거다.
별로 티가 안 나나?

다 다른 모습인 건 맞다. 다만 본인의 경험을
토대로 스토리라인을 만든 서나래 작가의
〈낢에게 와요〉처럼 아예 형식이 달라지는 걸
시도할 생각이 없는지 궁금하다.

사실 〈삐뚤빼뚤해도 괜찮아〉 이후에 그리려고
한 작품이 그런 거였다. 인디밴드와 친해질 기회가
있어 함께 음반까지 내게 됐는데 그것 때문에
기타를 배웠다. 그러면서 기타에 푹 빠져서 이걸
주제로 한 작품을 그려야겠다고 생각했다.
그러면서 내가 작곡한 배경음악도 깔고. 그런데
내가 이걸 배우는 건 재밌는데 이걸 만화로 재밌게
푸는 건 좀 달랐던 것 같다. 담당자에게 연출이
부족하다는 이유로 퇴짜를 맞았다. 사실 그땐
연출에 대해 깊이 생각해보고 그리지 않았던 것
같다. 정말 이러다 다시 연재 못하는 게 아닌가

싶어서 만화책도 좀 더 연출에 신경 써서 보고
열심히 공부를 했다. 그러다가 (서)나래, 필냉이와
몽골에 다녀와서 〈한 살이라도 어릴 때〉로
복귀하게 된 거고.

작가로서의 고민이 있던 시기였던 건데,
여행을 하고 〈한 살이라도 어릴 때〉로
다른 작가들과 릴레이 연재를 한 건
어떤 경험이었나.

나래, 필냉이랑 같이 연재한 게 많은 도움이 됐다.

비슷한 2등신 캐릭터들로 만화를 그리지만 콘티를 짜는 방식은 서로 많이 다르니까. 나래가 나이로는 동생이지만 이 분야에서는 선배 아닌가. 선배로서의 노하우를 많이 배웠다. 지금도 만나면 〈한 살이라도 어릴 때〉가 서로에게 도움이 된 것 같다고 이야기한다. 다만 두 번은 못 하겠다. 너무 힘들어서. (웃음) 그렇게 연재를 마친 뒤에 낸 게 〈아랫집 시누이〉였는데 그게 바로 통과가 되면서 스스로 뭔가 발전했나 싶었다.

그렇게 비슷한 연배의 여성 작가들이 있는 건 좋은 것 같나.

있어서 정말 좋다. 그냥 하는 말이 아니라 정말 많이 좋아하는 동생들이다. 말도 잘 통하지만 그냥 학교 친구들과 말 통하는 것과는 달리 같은 직업을 가진 사람이기에 통하는 부분이 있다. 서로 일상만화를 그리는 사람으로서 공감하는 것들도 많고, 비슷한 나이대라 고민하는 것도 비슷하고. 교집합이 많은 사이인 것 같다.

비슷한 나이대로서 고민하는 거라면?

아무래도 좀 뻔한 것들, 남자, 결혼, 이런 거. 그런데 남들 보기에 늦었을 수 있다는 건 알지만 나는 지금 내 생활에 굉장히 만족하는 편이라 너무 결혼에 대해 걱정해주지 않으셔도 될 것 같다. 가끔 메일로 자기 삼촌을 소개해주겠다거나 혹은 직접 어필하는 분들도 있는데 (웃음) 그러지 않으셔도 된다. 이미 집에서도 충분히 듣고 있는 얘기니까.

본인 생활에 만족하고 있는 건 만화가라는 직업을 가져서일까.

분명 그런 건 있다. 전에는 광고 회사에 다녔는데 일하는 게 막 즐겁지는 않았다. 사실 거기서도 콘티 그리는 일을 해서 어쨌든 손으로 뭘 그리는 거니 나쁘지 않다고 생각했는데 만화가가 되니 아무런 미련이 없더라. 데뷔한 지 오 년차가 됐는데, 지금도 그냥 아무 생각 없이 만화를 그리다가 어느 순간 내가 만화로 밥벌이를 한다는 게 희열처럼 느껴진다. 중고등학교 때 그냥 막연히 만화가가 되고 싶다고만 생각하고 뒷자리에서 안경 끼고 어둡게 만화만 그리던 내가 (웃음) 꿈을 꾸니 진짜로 만화가가 됐다는 게 신기하다. 앞으로도 쭉 이 직업으로 살고 싶고.

꿈을 이뤘다는 만족 말고 이 직업이기에 누리는 즐거움이란 어떤 걸까.

남들은 출퇴근 안 하는 걸 부러워하는데 사실 그건 그리 좋지만은 않은 것 같다. 오히려 출퇴근이 있으면 그 업무 시간에만 일을 하면 되지만, 만화가가 되면 아침에 일어나서 책상에 앉고, 침대에 누워서 잘 때까지 일을 할 때가 있다. 성격상 일 밀리는 걸 싫어하기도 하지만 회사에서보다 스스로를 더 혹사시키는 게 있다. 일과 생활이 잘 분리가 안 된다. 만화가로서 사는 게 즐겁다면 생활 패턴보다는 역시 누군가 내 작품을 보고 즐거움을 얻는다는 사실 때문인 것 같다. 나는 어느 부분에선 좀 직업적으로 일이니까 하는 것도 있는데, 누군가 내 만화 덕분에 월요병이 없어졌다고, 혹은 우울했는데 작가님 만화 보고 견딘다는 메일을 받으면 기운이 난다. 내가 더 잘 그려야겠다는 생각도 들고. 만약 독자 분들의 반응이 없다면 이 일의 의미를 못 찾겠지.

이 반응을 꾸준히 유지하고 싶나.

그보다는 꾸준히 연재를 할 수 있는 게 먼저겠지.

"만화가로서 사는 게 즐겁다면 역시
누군가 내 작품을 보고 즐거움을 얻는다는
사실 때문인 것 같다. 누군가 내 만화 덕분에
월요병이 없어졌다고, 혹은 우울했는데 작가님
만화 보고 견딘다는 메일을 받으면 기운이 난다.
더 잘 그려야겠다는 생각도 들고.
만약 독자 분들의 반응이 없다면
이 일의 의미를 못 찾겠지."

그리고 이건 독자 반응보다는 나 자신의 문제
같다. 내가 어떤 소재를 찾아내고 어떻게 풀어낼
수 있는가. 특히 일상만화는 소재를 자기 경험에서
찾아야 하니까 지금도 연재 끝나고 뭐 없다 싶으면
뭐라도 해야지 싶다. 집에서 생각하는 것만으로는
안 나오는 것 같다. 밖으로 일단 나가봐야 할 것
같다.

가령?
여행을 정말 좋아하는데, 사실 너무 많은 분이
좋아하는 게 또 여행이라 이걸로 독특한 작품을
그리긴 어려울 것 같다. 〈한 살이라도 어릴 때〉도
만약 혼자 했으면 시시했을 거다.

**남들이 경험해보지 못한 걸 경험하는 것만큼
비슷한 경험을 해도 더 민감하게 반응하는
센서도 필요할 것 같다.**
많이 그런 편 같다. 사진 찍는 걸 굉장히
좋아하는데 정말 시시한 걸 많이 찍는다. 남들은
안 찍는 정말 시시해서 딱히 뭐라고 설명하기도
어려운 길의 풍경들. 그런 걸 나 혼자 막 감성에
취해서 찍는다. (웃음) 그 양이 상당한데 나중에
'시시한 사진집' 이런 제목으로 자비로 작은
앨범을 내보고 싶다는 생각도 한다.

**경험과 소재가 '무엇을'에 대한 문제라면
만화로서 '어떻게'에 대한 고민도 해야 할 텐데.**
'어떻게'가 중요하다. 만화는 일단 재밌어야 하니까
재밌게 그려야지. 약간의 과장도 생기고. 나 스스로
어떤 게 강점이라고 느끼는 건 없는데, 독자
분들은 그림체를 많이 좋아해주시는 것 같다.
말랑말랑한 그림체와 말랑말랑한 글씨라고
표현해주는 분이 많은데, 내가 의도한 건

아니었지만 그걸 사랑스럽다고 봐주시더라. 그런
변별점 안에서 같은 이야기도 다르게 풀어낼 수
있지 않을까. 사실 나도 그렇고 내가 아는
일상만화 작가들도 그렇고 나이를 먹어가면서
수순이 비슷해지는 것 같다. 짝을 만나고 결혼을
하고 아이를 낳고 만화에 담고. 계속 나이를
먹으면서 그렇게 경험하는 내 생활들을 만화로
보여줄 수 있겠지.

과연 언제까지 가능할까.
적어도 지금의 네이버건 어디건, 내 작품을 올릴
수 있는 플랫폼이 있다면, 내 작품을 봐주는
분들이 있다면 할머니가 되어서도 계속 그리고
싶다. 손이 떨리지 않을 때까지.

김진,
새로운 이름,
새로운 작품,
성장하는 작가

"세상엔 나를 칭하는 많은 호칭이 있다." 김진 작가의 〈아랫집 시누이〉는 이 문장으로 시작된다. 정말로 그렇다. 누구나 살면서 누구의 아들딸, 누구의 형, 누구의 친구, 누구의 애인, 누구의 부모라는 새로운 이름을 차근차근 얻는다. 이 새로울 것 없는 일이, 일상만화를 그리는 작가에게는 중요한 소재이자 계기가 된다. 김진 작가가 30대 싱글이 되고, 재능 기부 선생님이 되고, 여행자가 되며, 시누이가 될 때마다 그에게는 〈나이스진타임〉의 작가, 〈삐뚤빼뚤해도 괜찮아〉의 작가, 〈한 살이라도 어릴 때〉의 공동 작가라는 타이틀이 차례차례 붙기 시작한다. 근작 〈오늘 밤은 어둠이 무서워요〉에 이르러서는 누군가의 연인으로 변모하며 싱글 독자들의 공분을 사기도 했다. 작가의 삶과 작품을 분리해서 말하는 건 불가능하지만, 일상만화를 그리는 작가에게 있어서는 더욱 그렇다.

작가의 작품이 쌓여갈수록, 김진이라는 작가의 바이오그래피 역시 작품 안에서 누적되고, 그만큼 독자가 작가에게 느끼는 유대감 역시 두터워진다. 연재 경력이 길어지면 길어질수록, 일상만화는 일종의 성장물이 된다. 하지만 이 감정적 유대는 양가적인 면이 있는데, 오래 만난 친구 같은 익숙함이 하나라면 오래 봐온 캐릭터의 새로운 모습을 봤을 때의 신선함 혹은 당혹감이 또 한쪽을 차지한다. 새 가족을 맞고, 독립을 하고, 자신의 반려자를 찾는 만화 속 김진을 보는 것처럼. 물론 〈낢이 사는 이야기〉의 서나래도 본인의 연애담을 시즌 3에서 보여줬으며, 〈어쿠스틱 라이프〉의 난다 작가도 시즌 8부터 엄마가 되며 새로워진 일상을 공개했다. 일상만화 작가 중 김진의 경우가 흥미로운 건, 이처럼 새로운 이름표를 달고 캐릭터가 성장할 때마다 작가 본인의 성장 역시 어느 정도 가시적인 형태로 보여주기 때문이다.

앞서 인용한 〈낢이 사는 이야기〉, 〈어쿠스틱 라이프〉의 경우와 달리 김진 작가는 일상만화가 치고 타이틀이 상당히 많은 편이다. 자신과 친구, 가족에 대한 소소한 에피소드를 딱 그에 어울

리는 팬시한 작화와 단순한 연출로 전달하던 데뷔작 〈나이스진타임〉은 만화로 그린 일기와도 같았다. 제목부터 본인 이야기라는 걸 밝힌 이 작품으로 평생 타이틀로 끌고 갈 수도 있었을 테지만, 그는 대신 방과 후 교실 선생님의 경험을 담은 〈삐뚤빼뚤해도 괜찮아〉로 한정된 공간과 시간 안에서 벌어지는 자신과 학생들의 이야기를 집중력 있게 풀어냈다. 단언컨대, 귀엽되 이야기의 밀도가 높진 않았던 〈나이스진타임〉보다 〈삐뚤빼뚤해도 괜찮아〉가 더 발전한 작품이다. 또한 새로 맞이한 올케와의 이야기를 다룬 〈아랫집 시누이〉에선 전작처럼 자신이 새로 얻은 시누이라는 캐릭터의 정체성에 집중하는 동시에, 네 컷 안에서 기승전결을 만들어내는 연출적인 성장을 보여줬다.

　　동료 작가 이윤창과의 연애 과정을 담은 〈오늘 밤은 어둠이 무서워요〉는 그래서 김진 작품 중 가장 발전적이다. 분리된 에피소드가 아닌 연속적인 연애 과정과 감정의 고양을 담아냈다는 점에서 그는 또 한 번 작가로서 성장을 보여줬다. 즉 성장물로서의 일상만화는 또한 작가로서의 성장기이기도 하다. 앞으로 김진 작가가 얻게 될 또 다른 이름들, 가령 새색시나 엄마 같은 호칭이 기대되는 건 그 때문일 것이다. 그때마다 선보일 새로운 타이틀은 작가와 캐릭터에 느껴온 오랜 유대감을 더욱 두텁게 하겠지만, 또한 작품으로서 새로운 즐거움을 줄 테니까. 앞서 〈오늘 밤은 어둠이 무서워요〉에 관해 공분이라는 표현을 쓰긴 했지만 만화 속에서 또 만화 바깥에서 꾸준히 성장해온 김진을 향한 독자들의 가장 호들갑스러운 애정의 표현 아니었을까. 물론 '나의 김진은 연애 따위 하지 않아!'라고 울부짖을 이들도 있겠지만. 뚝.

김진

- 웹툰 〈나이스진타임〉 〈삐뚤빼뚤해도 괜찮아〉 〈한 살이라도 어릴 때〉 〈아랫집 시누이〉 〈오늘 밤은 어둠이 무서워요〉
- 단행본 《나이스진타임》 《한 살이라도 어릴 때》 《아랫집 시누이》

여자보다 더
여자 심리를
파고들다

이동건

인생의 자랑 하나. 이동건 작가와의 인터뷰 당시, 그는 따로 질
문지 없이 계속해서 질문을 하는 나에게 "대화를 잘 이으시니
연애 잘하실 거 같아요"라는 덕담을 남겼다. 물론 그냥 듣기 좋
으라고 한 말이겠지만 그럼에도 '그' 이동건 작가의 칭찬이라
면 느낌이 다르다. 다수 남성 창작자가 그려내는 피상적인 여
성상을 매섭게 비판하는 여성 독자들도 강한 공감을 표할 정도
로, 이동건 작가가 그려내는 남녀의 연애 이야기는 달콤하되
현실적이고, 감성적이되 디테일하다. 하지만 여성에 대해 잘
안다는 것보다 더 좋은 건, 스스로는 여성이라는 존재를 여전
히 많이 모른다는 걸 인정하고, 더 열심히 관찰하고 성찰한다
는 것이다. 그런 그가 연애를 잘할 거라는 칭찬을 해줬으니 어
찌 자랑하지 않을 수 있을까. 물론 그가 맞았는지 틀렸는지는,
비밀.

〈달콤한 인생〉은 남자 작가가 그리는 남녀 이야기인데, 흥미롭게도 여성 독자들의 공감을 많이 산다.

오랜만에 친구들이 연락할 때도 자기 여자친구가 내 만화를 보니까 휴대전화로 사인해서 보내라고, 자기가 내 친구라고 하면 안 믿는다고만 말한다. 자기도 재밌게 보고 있다는 말은 없다.

비결이 뭘까.

나도 잘 모르겠다. 예전에 에피소드 장르만화를 볼 때마다 이건 이 사람이 다 경험해본 일일까, 픽션도 있겠지, 라고 생각했는데 나 역시 비슷하다. 내가 연애나 관찰을 통해 얻은 경험들은 다 소진한 상태다. 나머지 아이디어는 다른 사람들에게 물어보기도 하고, 책을 통해 간접경험을 하기도 하고, 인터넷의 댓글도 보며 찾는다. 가령 여자들이 관심 가질 것 같은 다이어트 관련 기사가 있으면 댓글부터 본다. 여성 네티즌들이 기사 내용에 공감하는 것 같으면 이거구나, 하는 거지.

혹 인터넷의 여성 커뮤니티도 보나 싶었다.

유명한 여성 사이트는 정말 들어가기 어렵다. 어떤 곳은 주민등록증을 찍어 올리기도 해야 하더라. 거기 올라오는 이야기보다도 간혹 내 만화가 올라왔을 때의 그쪽 반응이 궁금하다. 친형이 초등학교 교사인데, 가끔 여교사들이 자주 가는 사이트에서 내 만화 반응이 이렇다더라고 말해주면 너무 궁금한 거다. 그런데 아내는 이런 사이트에 관심이 없어서 확인해달라고 할 수도 없고. 오히려 자주 가는 디지털 카메라 커뮤니티는 남자 회원 위주인데 여기서 의외로 소재를 찾을 때가 있다. 남자들 얘기하는 게 대부분 차 아니면 여자에 대한 거니까. 자기들 여자친구 이야기를 하면서 여성에 대한 보편적인 수준의 상식이 쌓이는 거지.

그걸로 여자 캐릭터를 만드는 건가.

어떤 설정에서 출발하기보다는 내가 보는 여자들의 교집합을 가지고 캐릭터를 만든다. 어쨌든 〈달콤한 인생〉에선 보는 이들의 공감을 불러일으켜야 하니까.

하지만 만화에서 여성을 대표하는 캐릭터인 나니는 단순히 교집합만으로 이야기하긴 어려운데.

나니는 왈가닥이지. 여자들에게 공격을 안 받는 언니의 느낌. 드라마에서도 남자가 좋아하는 여자 캐릭터가 있고 여자들이 좋아하는 여자 캐릭터가 따로 있지 않나. 남자들이 저 여자 어떠냐고 할 때, 여자들이 쟤 싫다고 여우라고 하는 그런 부분을 배제하면 여성들이 좋아하는 캐릭터가 나오지 않을까 싶었다.

특별한 설정은 없다고 해도 각 캐릭터가 담당하는 부분이 있는 것 같다.

그런 게 있지. 가령 어린 친구들을 보면 연애 초반의 두근거림만을 연애로 생각하는 것 같은데 오히려 그런 두근거림과 서로에 대한 내숭이 빠져나간 뒤에 진짜 연애가 시작된다고 본다. 그런 걸 보여주려고 만든 게 나와 지금의 아내를 모델로 한 동건, 지숙 커플이다. 너희 나중에 이렇게 된다고 말해주는. 그리고 직장생활이나 다이어트 관련한 여자의 고민들을 녹여내는 건 나니의 몫이고, 영진과 토끼는 연애를 정말 오래 못한 싱글 남성의 이야기를 담기 위해 만들었다.

그렇게 분담을 했을 때
이야기를 풀어나가기 더 쉬운 면이 있던가.
예전 같으면 그냥 막연히 뭘 그리지, 라고
고민했는데 나중에는 누굴 데리고 이야기를
만들지 생각하게 됐다. 이번에는 나니 동생인
동수를 데려와서 여자가 보는 남자의 폴더 속
이야기를 해볼까 생각하는 거지. 그러다
이야기가 나오면 좋고 안 나오면 다른 친구를
생각해보고. 그런 출발점이 생기니까 편해지는
면이 있다.

반대의 경우도 있겠다.
앞서 말한 것처럼 형이 초등학교 교사라
여선생님들끼리 수다 떠는 걸 듣고 소재를 줄 때가
있다. 그중 하나가 스키장에서 다리가 부러졌는데
다리털을 안 밀고 남자 일행에게 다리를 보여줘서
창피하다는 이야기였다. 무릎이 까진 것도 아니고
다리가 부러진 일인데. (웃음) 그런데 당사자뿐
아니라 동료 여선생님들도 다리털 어떡하느냐고,
왁싱을 하지 그랬느냐고 그랬다고 하더라.

작가 입장에선 이게 정말 재밌는 소재인데,
다리털 하면 나니가 딱인 거지.

그 에피소드에서 남자의 시선으로
'너네 웃겨'라고만 하면 자칫 위험할 수도 있는데
오히려 여자 속을 모르면서 아는 척하는 남자도
희화화하기 때문에 보기에 불편하지 않은 것 같다.
자체 검열을 굉장히 많이 하는 편이다. 두렵다.
다른 작가의 경우 어떤 이슈를 건드렸다가
꼬투리를 잡히기도 하는데 그런 걸 보면 정말
나라도 그다음 편은 못 그릴 거 같다는 생각이
들더라. 지금 내 만화는 다행히 반응이 극과
극으로 나뉘기보단 대체적으로 좋게 봐주는
편인데 이것이 작가로서 잘하고 있는 건지는
잘 모르겠다. 이야기를 계속 우회하려니 점점
힘이 빠지는 느낌이랄까. 너무 움츠러든 건
아닌지 싶고. 그냥 내가 경험하고 내가 공감한
이야기들로 풀었으면 좀 더 빠르고 쉽게 만들 수
있었을 거라는 생각이 들지.

"나머지 아이디어는 다른 사람들에게
물어보기도 하고, 책을 통해 간접경험을 하기도
하고, 인터넷의 댓글도 보며 찾는다.
가령 여자들이 관심 가질 것 같은
다이어트 관련 기사가 있으면 댓글부터 본다.
여성 네티즌들이 기사 내용에 공감하는 것 같으면
이거구나, 하는 거지."

그럼에도 왜 그토록 어려운
여자의 마음에 대해 이야기하려 했나.
작품 자체가 어떤 기획이 아닌 당시 만들었던
1인 디자인 문구회사의 홍보를 위한 것이었기
때문에 그렇게 됐다. 이쪽 시장을 가장 많이
점유하고 있는 소비층을 이삼십 대 여성으로 봤기
때문에 그들이 공감할 수 있는 이야기를
그리려고 한 거지.

말하자면 독자보다는 고객님 개념이었다.
1인 회사를 차리기 전에 휴대전화 고리 만드는
회사에서 디자인을 했는데 남자 디자이너는 나
혼자고 나머진 다 여자였다. 그런데 내가 볼 때 별
차이 없어 보이는데도 내가 만든 것만 안 팔렸다.
그러면서 과연 여자들이 말하는 '귀엽다'는 말은
정확히 어떤 것인지 궁금해졌다. 그걸 알면 내가
만든 캐릭터를 팔 수 있을 거 같은 거지. 그때부터
유명 디자인 문구의 색감도 보고 여자들이
좋아하는 캐릭터도 유심히 살폈다.

그래서 여자의 '귀엽다'가 정확히 무엇인지
알겠던가. 그것이 고객이자 독자로서의
여성을 분석하는 중요한 키일 텐데.
그게 잘됐으면 지금도 그 문구 사업을 하고
있겠지. 대충 여자들이 이런 걸 보고 귀엽구나
하는 정도는 알겠지만 전혀 이해하기 어려울 때도
있다. 지금 우리 집에도 아내가 삼각 깃발을 벽에
걸어놓고 귀엽다고 하는데 난 잘 모르겠다. 저걸
왜 다는 거지? 재밌는 게, 내가 인테리어 소품으로
플레이모빌을 샀더니 아내가 남자들은 왜 이런
실용성 없는 걸 사느냐고 하는 거다. 이런 곳에
돈 쓰는 심리를 모르겠다고. 그러고 나서 다다음 날
저 삼각 깃발을 주문하더라. 이해가 안 된다.

여전히 여자에 대해 알기 어려운가.
여전히 잘 모르겠다. 이제 좀 알겠구나 싶으면 또
새로운 게 터져나오니까. 그런데 모르니까
호기심도 생기는 거 아닐까. 마치 남자끼리 군대
얘기하는 것처럼 여자에 대해서도 다
공감해버리면 징그러울 거 같다. 아마 여자도
남자에 대해 모르는 게 많을 거다. 소재를
찾으려고 연애 비법을 포스팅한 블로그들을 볼
때가 있는데 남자에 대해 정말 잘 알고 굉장히 잘
쓴 분도 있지만 완전 헛다리를 짚은 분도 있더라.
드라마를 너무 많이 보셨나 싶은.

남자들이 짚는 헛다리도 본 적 있나.
그런데 나부터가 남자니까 그게 헛다리인지
잘 모르지. 다만 이거 하나는 말해줄 수 있다.
잘생긴 애들이 제시하는 비법은 절대 듣지 말라고.
걔들은 뭘 해도 되는 애들이라 이상한 걸 성공하고
와서 그걸 가르쳐준다. 여자랑 같이 술을 마시다가
안주를 조금 잘라서 상대방 숟가락에 얹어주면
된다고 가르쳐줬는데 실제로 그걸 했다가 실패한
친구가 있다. 그게 만화에도 나오는 영진이다.
잘생긴 애들은 그냥 사귀자고 해도 되는 애들이니
걔들 말은 안 듣는 게 좋다.

만화 속 영진이야말로 현실을 직시하지 못하고
헛다리를 짚는 남자를 대표하는데.
본인은 자기 캐릭터가 나오는 걸 되게 좋아했다.
왠지 이걸 통해 솔로 생활을 청산할 수 있지
않을까 라는 기대를 품었다. 이 캐릭터가 자기라고
말하면 여자가 귀엽다며 잘되지 않을까라는
그런 헛된 기대를. 작품 시작할 때 영진이가
솔로 생활 6년차였는데 현재는 8년차가 됐다.

자연스레 연애 얘기로 흘렀는데
남녀가 서로를 알아가는 이야기는 결국 연애라는
주제로 소급하는 것 같다. 남녀의 가장 중요한
문제는 연애일까.

그렇다고 생각한다. 최근에 노래를 듣는데
스티비 원더도 그렇고 조용필도 그렇고, 노래의
후크에서 살아보니 인생의 가장 큰 핵심은
사랑이라는 얘기가 많이 나온다. 〈바람의 노래〉
같은 곡은 직접적으로 "이제 그 해답이 사랑이라면
나는 이 세상 모든 것들을 사랑하겠네"라고까지
말하고. 삶을 충분히 살았을 때 마지막에 생각나는
건 결국 사랑에 대한 기억이나 후회 아닐까.

이동건이라는 개인을 만드는 데도
연애가 중요한 역할을 한 것 같나.
많은 영향을 미친 것 같다. 지금의 아내와 오래

연애를 한 것도 영향을 미쳤고, 전에 다른 사람과
사귀다가 차인 것도 중요한 영향을 미쳤다. 아직도
기억나는데, 스무 살 때 여자친구에게 차이고서
처음으로 나 자신에 대해 객관적으로 생각해보려
한 것 같다. 분명 처음 사귈 땐 닭살 돋는 시기도
있고 언제나 내 편일 것 같았는데 그 사람이 날
버린 거 아닌가. 한마디로 엄마가 나보고 집
나가라고 하는 기분인 거지. 난 남이 아니라고
생각했는데. 그러면서 나는 무엇이 이상한 걸까.
머리 스타일 문제인가, 말하는 게 어눌한가, 그런
것들을 고민해본 거 같다.

그런 면에서 만화 속에서라도
영진에게 연애의 기회를 줄 생각은 없나.
현재로선 그럴 마음이 없지만, 분명히 나중에
재밌게 활용할 수 있겠다는 생각이 들어서

캐릭터는 잘 모셔두고 있다. 〈달콤한 인생〉은
4월까지 연재하고 마무리할 계획인데 영진을
비롯해 다들 잘 마무리해주고 싶다.

마무리를 잘해주고 싶다는 건
캐릭터들에게 정이 들어서일까.
가끔 신기한 게, 사람들이 만화 캐릭터를 마치
실존하는 사람처럼 대해주면 나도 그렇게
느껴지는 거다. 사실 냉정하게 말하면 내가 그리는
픽셀일 뿐인데. 그러다보니 원래 망가지는 건
나니 몫인데도 예쁘고 귀엽게 망가지기 어려운
소재면 아버지 마음으로 '어떻게 이걸 나니에게
시켜' 싶다. 그래서 전혀 새로운 캐릭터를
출연시키기도 하고.

과거 디자인 문구 사업을 하기도 했는데
〈달콤한 인생〉의 캐릭터로 상품을 만들고 싶은
생각은 없나.
그런 생각이 싹 사라졌다. 예전 같으면 최종적으로
캐릭터 다이어리를 만들어서 판매하고 싶다고
생각했을 거다. 이번에 〈달콤한 인생〉 단행본을

내면서도 출판사에서 사은품을 다이어리로 하자고
했다가 노트로 내게 됐는데 아마 예전 같으면
기를 쓰고 다이어리를 내려고 했을 거다.
그런데 관심이 그쪽에서 아예 없어졌다.

왜 그럴까.
만화 만드는 게 더 중요하니까. 〈달콤한 인생〉으로
얼떨결에 데뷔를 하게 됐지만 이걸 하면서 만화를
그리는 즐거움을 배웠다. 앞으로도 이 일을 계속
하고 싶다.

그런데 정작 〈달콤한 인생〉은 완결한다.
앞으로 작가로 계속 살고 싶기 때문에 데뷔작을
끝내고 새로운 작품을 기획하고 만들려는 거다.
직접 그만둬보고 다른 작품을 준비하는 과정을
겪어야 세 번째 네 번째 작품도 만들 수 있을 것
같다. 경험을 해보고 싶다.

이동건,
여자의 마음을
알려주마

비터스위트. 인생이란 달콤할까 씁쓸할까. 아마도 둘 다일 것이다. 이동건 작가의 웹툰 〈달콤한 인생〉에 등장하는 남과 여의 삶도 그렇다. 툭하면 지름신의 유혹에 넘어가 과도한 쇼핑을 하고 다이어트는 언제나 실패하는 나니의 일상도, 서로에게 별다른 환상도 두근거림도 없는 커플 동건과 지숙의 오래된 연애도, 뚱뚱한 몸매 때문에 여자들에게 인기가 없는 영진의 모태 솔로 라이프도 모두 달콤하다기보다는 씁쓸해 보인다. 하지만 '달콤한 인생'이라는 제목이 반어적이라는 건 아니다. 그보단 역설적이다. 그러한 씁쓸한 일상 속에서 누군가를 향한 호감과 두근거림, 새삼스러운 사랑의 재확인처럼 조금씩 반짝이는 그 달콤한 순간들은 더더욱 달콤하게 다가온다. 비터스위트, 달콤 씁쌀한 초콜릿의 깊고 풍부한 맛처럼. 남과 여 모두에게 공감을 살 정도로 현실 속 연애의 리얼리티를 잘 살리면서도, 이 만화의 분위기가 현실의 묵직한 채도보다는 가벼운 파스텔 톤으로 느껴지는 건 그 때문일 것이다.

그래서일 것이다. 그의 인터뷰 기사가 등장하고 그가 남자라는 게 알려졌을 때 많은 독자가 놀랐던 건. 물론 팬시용품에 들어가면 딱 좋을 것 같은 귀여운 그림체의 영향도 있었겠지만, 그만큼 이 귀여운 연애만화는 여성 독자들도 놀랄 정도로 여성의 마음을 잘 그려냈다고 평가받았다. 성급한 환상 없이 남자와 여자의 다름이 만들어내는 현실의 씁쓸함을, 또한 세상 별거 없다는 식의 오만함 없이 사람들이 연애에 바라는 달콤한 설렘을, 그는 카카오 56퍼센트 초콜릿처럼 절묘한 비율로 그려낸다. 그리고 거의 모든 일이 그러하듯, 절묘한 비율이란 조심스러운 태도를 통해서만 만들 수 있다.

사실 〈달콤한 인생〉에 나오는 여성과 남성의 차이는 예전부터 연애 개론서를 비롯한 어디에선가 한 번쯤 읽어본 이야기 같다. 가령 겉으로는 사과하러 오겠다는 남자친구한테 화를 내면서

외출복으로 갈아입는 여자의 사연은 귀엽고 재밌지만, 여자의 말은 남자의 그것보다 많은 의미를 담고 있다는 오래된 가르침을 변주하는 정도다. 그럼에도 그의 작품에 많은 여성 독자가 공감을 표한 건, 우선 이 정도의 성찰이라도 보여주는 작품 자체가 절대적으로 부족하기 때문이며, 무엇보다 작가 스스로 여자의 속마음에 대해 다 안다는 태도를 취하지 않기 때문일 것이다. 가령 스키장에서 다리를 다쳐 남자에게 다리를 보여주며 아픈 것보다는 제모를 안 한 것에 괴로워하는 이야기는 그 자체로도 흥미롭지만, 작가는 여자가 왜 괴로워하는지 몰라 어리둥절한 남자의 모습에 더 집중한다. 〈달콤한 인생〉의 미덕은 여자를 얼마나 잘 아느냐보다는 아직 잘 모르는 여자에 대해 얼마나 조심스럽게 표현하느냐에 있다.

〈달콤한 인생〉 이후 연재한 보험회사 홍보 웹툰 〈별을 부탁해〉가 반가운 건 그래서다. 여기서 이동건 작가는 어린 딸을 둔 젊은 아빠의 이야기를 역시 둘의 시선으로 그려낸다. 숫자를 배워 시간과 TV 채널을 인식하게 된 아이는 해당 시간에 만화영화 〈라바〉를 보고 아빠는 앞으로 이 시간에 그것밖에 볼 수 없을 거란 걸 직감한다. 막무가내인 아이에 대해 조금씩 알아가고 그 눈높이에서 놀아주는 아빠의 모습은 전작 〈달콤한 인생〉에서처럼 작가가 이 주제에 얼마나 조심스럽게 접근하는지 보여준다. 미지의 대상이란 저 먼 우주의 에일리언뿐 아니라 우리 곁의 이성이나 전혀 다른 나이대의 평범한 누구일 수 있다. 그들의 공감을 구하는 첫걸음은 아는 척보다는 역시 조심스러운 호기심 아닐까. 이동건 작가의 작품을 찬찬히 톺아본다면 어쩜 그리 여자 마음을 잘 아느냐는 칭찬은 당신의 것이 될 수도 있다.

이동건

- 웹툰 〈달콤한 인생〉 〈별을 부탁해〉
- 단행본 《달콤한 인생》

07

유승진

이종범

취재는

도
호
마

역사와 픽션이
절묘하게
맞아떨어지는 쾌감

유승진

유승진 작가는 이야기꾼이다. 비유가 아니라 정말 그렇다. 인터뷰가 진행된 바다 근처 소나무 숲에서 시원한 바닷바람을 맞으며 그의 특유의 경상도 억양과 함께 맛깔나게 풀어내는 조선시대의 흥미로운 사건들을 듣고 있노라면, 인터뷰고 무어고 마치 할아버지에게 옛날이야기를 조르듯 마냥 그의 이야기에 흠뻑 빠져 듣고 싶었다. 단순히 다양한 사료를 읽고 지식을 쌓는 것에 그치지 않고 자기 머리 안에 제대로 갈무리하고 자기 방식으로 이해한 창작자의 입담이란 그토록 매력적이었다. 데뷔작 〈포천〉부터 현재 연재 중인 〈오성×한음〉까지 박식한 역사 지식을 재료 삼아 때로는 감동적인 드라마로, 때로는 흥미로운 추리극으로 풀어내는 창작자로서의 능력 역시 그의 입담과 무관하지 않을 것이다. '썰'을 잘 푸는 사람이 '구라'를 푸는 능력도 좋다는 것을 보여주는 유승진 작가와의 인터뷰.

현재 연재 중인 〈오성×한음〉도 전작 〈포천〉, 〈한섬세대〉에 이어 또 사극이다.

중학교 때 도서관에서 이두호 선생님이 그리신 《임꺽정》 전집을 읽으며 굉장히 매력 있다고 생각했다. 도서관 봉사활동까지 하며 다 읽었고, 그 다음에는 월북하신 홍명희 선생의 원작 소설을 읽었는데, 약 반 권 분량을 남기고 미완됐다는 사실을 알고 혹 통일되면 완결을 볼 수 있지 않을까 싶었다. (웃음) 나중에 김대중 정부에서 대북 외교를 트면서 소식 들었는데 결국 미완이라고 하더라. 그걸 계기로 《삼국지》, 《열국지》, 《대망》 같은 역사소설을 자주 읽었고 막연히 사극을 해보면 좋겠다고 생각했다. 사실 문하생 시절에만 해도 다들 사극 하면 잘 안 된다고 말려서 처음 '도전만화' 시작할 땐 일상툰 느낌의 작품을 했다. 그러다 집에서 만화 하는 걸 반대해서 조선 설계 일을 하다가 도저히 안 맞아서 그만두고 다시 도전할 땐 사극을 하게 됐다. 그러다 〈포천〉으로 데뷔를 한 거고.

그중에서도 왜 하필 항상 조선인 걸까.

가장 큰 이유는 역시 고증이 제일 편하다는 거다. 신라, 고구려, 모두 매력 있는 나라지만 정사인지 야사인지 불분명하고, 정사라 해도 백만 대군이라 기록된 게 정말 백만 대군일지 의문인 부분이 있다. 그에 반해 조선은 기록이 굉장히 철저한 나라다. 《승정원일기》나 《조선왕조실록》처럼 정리된 기록물이 확실하고. 앞으로도 한동안은 조선에 대해 그릴 것 같다.

〈오성×한음〉에선 형조가 임신부를 고문하다가 낙태시킨 실제 사건이 계기가 되어 두 사람이 힘을 합치는데, 이처럼 조선이란 나라의 역사가 픽션의 배경으로 흥미로운 지점도 있을까.

말하자면 그 일로 지금의 법무부장관과 차관이 모두 잘리는 건데, 어쨌든 가혹한 고문 자체는 잘못이지만 그에 대해 국가가 책임지는 게 멋있어 보였다. 물론 부정부패가 없을 수는 없겠지만 시간이 지나고 사관들이 평가해 정말 간신배였노라 이름 붙이고 그걸 보며 후손들도 부끄러워한다. 그렇게 과거의 잘못된 부분을 청산할 줄 아는 게 매력적이었다. 임진왜란 때 군

체계가 정말 엉망이었는데 그게 드러나면 또
갈아엎고. 조용해 보이지만 상당히 역동적인
나라다.

조선이라는 나라에 대해 가졌던 선입관이
바뀌었을 수도 있겠다.

당파 싸움이 전에는 쓸모없는 것처럼 그려졌는데
사실 왕권 제어라는 중요한 목적을 위한
방법론이었다. 물론 조선 후기에는 안 좋게
흘러갔지만 초반에는 학자들이 이상적인 국가를
건설하려 당파를 만든 거였지. 율곡 이이 같은
분은 당파 싸움이 한쪽으로 흘러가니 균형을
맞추기 위해 일부러 반대쪽으로 가기도 하는데
이건 요즘 말하는 여소야대 같은 것 아닌가.
학자로서 정치적 균형을 맞추는 모습이 신선했다.

그래서일까. 만화 속 오성과 한음은 노블레스
오블리주를 실현하는 집권층의 모습이다.

가령 남명 조식 선생 같은 이는 허리에 칼과
방울을 차고 다녔는데, 방울은 걸음걸이를
조심하자는 뜻이고 칼은 실천하는 정의를 뜻하는
거라고 한다. 흔히 생각하는 책상물림과 다르지.
의병장이던 곽재우도 조식의 외손 사위였고.
책임질 줄 알고, 또 책임지우는 그런 집권층의
모습을 보여주는 게 있다.

그런 모습을 보여주기에 오성과 한음이 적절한 것
같았나, 조선 추리물을 펼치기에 좋은 콤비 같았나.

후자였다. 영국 드라마 〈셜록〉을 재밌게 봐서
추리물을 해보고 싶었고, 셜록과 왓슨 같은 콤비가
누가 있을까 생각해보니 오성과 한음이 있더라.
흔히 알려진 이들의 어릴 때 모습과 이십 대 때
모습 중 어떤 걸 할까 했는데 어린 시절 이야기는

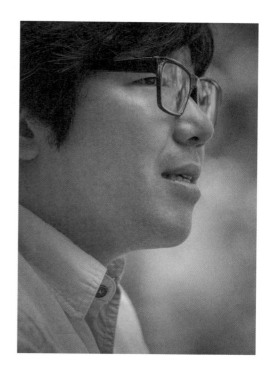

야사고 실제로는 스무 살 넘어 만났다고 하더라.
마침 그 나이 대에 두 사람이 사가독서라 해서
일종의 휴가를 받는다. 이 시기에 본격적으로
사건을 해결하면 더 그럴싸하겠다는 생각이
들었다.

말하자면 실제 역사와 픽션이 절묘하게 맞아
떨어지는 순간인 건데.

그럴 때 쾌감을 느낀다. 이런 게 들어맞는구나.
신나서 자랑하기도 하고. 캐릭터 역시 어느 정도는
역사적 기록으로 만들려고 했다. 가령 한음인
이덕형의 경우 아내가 왜란을 앞두고 혹 욕을
볼까봐 자결을 한다. 그렇게 아내를 잃고서는 재혼을
하지 않는다. 당시에 형편만 되면 처첩을 거느리던
시기인데 흔치 않은 일이지. 또 어머니를 잃었지만
그럴수록 행실을 바르게 해야 한다고 아이들에게

편지 보낸 걸 보면 굉장히 올곧은 유학자 캐릭터가 어울려 보였다. 그에 반해 오성인 이항복은 서자인 자식도 있으니 좀 스타일이 다르지.

반대로 역사적 팩트가 너무 촘촘하면 작가로서 상상력을 발휘하기 어렵지 않나.
안 맞으면 통으로 이야기를 버려야 할 때도 있지. 현재 〈오성×한음〉은 임진왜란으로부터 약 10년 전 이야기인데 말직에 있는 이순신이 나오는 에피소드를 넣으면 좋겠다고 생각했다. 막연히 잘 알려진 전라좌수사에 부임 가 있겠지 싶어서 수군 병영에서 일어나는 사건을 만들었는데, 실제로 찾아보니 당시에는 북방에서 근무했더라. 그래서 왜군 나오는 걸 여진족으로 바꾸는 식으로 이야기를 바꿨다. 이건 그나마 설정을 교체해서 살린 경우고, 아예 못 써먹는 경우도 있다.

그런 면에서 조선 시대만의 범죄 양상도 중요할 것 같은데.
독특한 사건이 제법 많다. 양반집에서 딸이 순결을 지키지 못했을 때 아버지의 "화냥년" 한마디에 자결을 하기도 한다. 소위 명예살인인 거지. 어떻게 보면 타의에 의해 죽은 건데, 딸이 절개를 지키려 자결했다고 신고하면 증거도 없이 열녀비를 세워주기도 한다. 벼슬을 주기도 하는데 그 때문에 악용된 사례도 많았다고 한다. 그 외에 식인 기록도 있는데 조선에선 식인을 하면 무조건 사형인데 단 하나 정신병인 경우에만 처벌하지 않는다. 그걸 보고 정신병인 척하고 식인을 하는 한니발 렉터 같은 캐릭터도 생각해봤다.

미국 수사 드라마에나 나올 것 같은 강력 범죄인데.

워낙 수사물, 추리물에서 강력 범죄가 많이 나오니 나는 최대한 배제하려 하는데 그렇다고 추리물에서 살인 사건이 빠질 수는 없으니까. 기록에선 더 끔찍한 사건도 많다. 해적들이 포졸을 사칭하여 사람들을 잔인하게 죽인 범죄도 있거니와 여종아이의 발목이 잘리는 사건이 있는데 요새 말하는 '묻지 마 범죄'라 왕이 직접 범인을 잡으라고 지시를 하기도 했다.

꼭 끔찍한 범죄가 아니더라도 추리물에서는 모리아티나 한니발 같은 특급 악당이 필요하지 않나.
지금 연재 중인 '금장요대 연쇄도난 사건'에서 어룡괴라는 도적이 등장할 거다. 일종의 시즌 1 보스인 셈인데, 그의 배후에 다른 권력이 있다는 걸 암시하고 그 이야기로 시즌 2를 진행할 것 같다. 시즌 2, 혹은 시즌 3 즈음에서 작품을 마칠 것 같은데 마지막 에피소드도 미리 생각해뒀다. 한음이 노년에 겪은 실제 사건인데 스포일러가 되니 더는 말하지 않겠다. (웃음)

작품 때문에 조선에 대한 공부를 굉장히 많이 했는데 여전히 많은 이야기, 많은 작품을 만들 수 있을 것 같나.
조선만 다뤄도 늙어 죽을 때까지 작품을 만들 수 있을 것 같다. 장르도 다양하게 소화할 수 있을 것 같고, 조선 배경으로 한 스릴러를 구상하는 것도 있는데, 주인공 백정에게 사람 시체 해체하는 기술을 배운 양반이 그걸로 살해를 저지르고, 애꿎은 백정과 사냥꾼들이 잡혀 들어가는 이야기도 재밌을 것 같다. 현재 가장 하고 싶은 프로젝트는 임진왜란을 다루는 건데, 〈포천〉과 〈오성×한음〉의 등장인물이 모두 등장해서 왜란을 극복하는 모습을 그리고 싶다.

"출처가 불명확한 것이 워낙 많아서
출처 명확한 자료를 찾아야 하고,
다른 자료와 대조하는 과정도 필요하다.
책이라고 믿을 수 있는 건 아니지만
그래도 여러 매체에서 같은 얘기가 나오면
진실일 확률이 높지. 이렇게 열심히 조사하다보니
나름 레벨도 높아져서 인터넷 사전에 있는
내용에서 틀린 것도 찾아낸다."

조선을 소재로 평생 그릴 수도 있겠다고 했는데, 온갖 자료가 아카이빙 되어 있는 인터넷 시대이기에 가능한 부분일 수도 있겠다.

편하긴 많이 편하다. 안 편할 수가 없지. 자료마다 하이퍼링크가 되어 있어서 클릭하면 연관된 다른 사람 기록도 바로 볼 수 있는데. 하지만 검증을 해야 한다. 인터넷 자료의 경우 출처가 불명확한 것이 워낙 많아서 출처 명확한 자료를 찾아야 하고, 다른 자료와 대조하는 것도 필요하다. 책이라고 믿을 수 있는 건 아니지만 그래도 여러 매체에서 같은 얘기가 나오면 진실일 확률이 높지. 이렇게 열심히 조사하다보니 나름 레벨도 높아져서 인터넷 사전에 있는 내용에서 틀린 것도 찾아낸다. 그럼 많이 뿌듯하지.

고증이 중요한 만큼 복식이나 배경을 잘 그리는 것도 중요할 텐데.

배경은 내가 안 그린다. 배경 도와주는 후배가 있는데 3D로 초가집과 기와집을 만들어 놓고 쓰기도 하고 구글어스에 있는 경복궁을 참조하기도 한다. 고생 많은 작업이라 기왓장 많이 안 넣겠다고 달랜다. (웃음) 복식의 경우 계속 그리다보니 한복을 얼추 모양새 나게 그리게 됐는데 요즘은 오히려 양복 입은 걸 못 그리겠더라.

콘텐츠와 그림 모두 역사극에 특화되었는데 혹 조선 관련한 학습만화를 해볼 생각은 없나.

나와는 안 맞는다. 〈오성×한음〉처럼 걸쭉한 농담이나, 다모토리, 방구리 같은 고풍스러운 단어를 사용하고 싶은데 어린 독자를 상대로는 그럴 수 없으니까. 또 시험에 나오지도 않는 지식에는 관심도 없을 거고. 가령 우리나라에는

원숭이가 없지만 잔나비라는 단어는 있고, 또 고려 시대에 정원에서 원숭이 길렀다는 기록이 있다. 나는 그런 걸 알려주고 싶은데 학습만화에서 원하는 건 아니지 않나.

그래도 알려주고 싶다는 건 역사를 중요한 교양으로 생각하기 때문일 텐데.

다른 인터뷰에서도 했던 말인데 역사는 거울이다. 거울을 안 보면 사람이 흐트러지고 손가락질 받지 않는다. 그렇기 때문에 항상 가까이 해야 하는데 갈수록 역사가 등한시되어서 안타깝다. 요즘 삼일절을 삼점일절로 말하거나 도시락 폭탄을 누가 던졌느냐고 물으면 엉뚱한 대답이 나오는데 그런 거 보면 답답하지.

그렇기 때문에 역사극을 그리는 것에 대한 자부심이 있을 것 같다.

자부심도 느끼고 책임감도 느낀다. 그렇기에 더더욱 자료를 열심히 찾고 실수하면 겸허히 인정하고. 아침에 일어날 때마다 생각한다. 돈 많이 벌어서 뭐 하겠나, 하고 싶은 거 하고 좋은 일 하고 살아야지. 그래서 더 많은 이야기, 더 많은 우리말, 더 많은 민요와 시를 찾아본다. 하루하루 배울 게 많아서 즐겁다.

유승진,
재밌는 역사와
살아 있는 구라

팩션(Faction):사실을 의미하는 영어 'fact'와 허구를 의미하는 'fiction'의 합성어. 개인적 또는 역사적 사실을 토대로 사실과 허구를 적절히 섞어 재구성한 작품.

언젠가부터 웬만한 역사 드라마나 영화에 항상 따라붙는 단어인 팩션의 가장 핵심적인 개념이다. 한국에선 흔히 〈뿌리깊은 나무〉처럼 가상의 설정이 따라 붙는 사극에 팩션이라는 타이틀이 붙지만, 사실 거의 모든 사극이 어느 정도 가상으로 역사의 기록되지 않은 공간을 메운다는 점에서 팩션과 정통 사극을 무 자르듯 구분하긴 쉽지 않다. 지나치게 역사 고증에 충실하면 픽션으로서의 상상력을 발휘하기 어렵고, 시대를 너무 맥거핀(극적 장치)으로만 활용하면 굳이 그 시대를 선택할 당위가 사라진다. 대부분의 사극은 이 양극단 사이에서 줄타기를 하며 최적의 균형을 찾게 된다. 그런 면에서 현재 〈오성×한음〉을 연재하는 유승진 작가의 '팩션' 사극은 상당히 모범적인 답을 모색하고 있다고 할 수 있겠다.

사실 오성과 한음이라는 오래된 콤비를 소환해 셜록 홈스와 왓슨 같은 추리 콤비로 재탄생시키는 것이 아주 기발하지는 않다. 아리스토텔레스나 프로이트 같은 역사 속 석학이 추리를 펼치는 〈탐정 아리스토텔레스〉나 〈살인의 해석〉 등의 국외 추리소설도 있었고, 당장 한국에도 케이블 드라마 〈조선추리활극 정약용〉이 있다. 그런데 사극에 특화된 만화가로서 유승진 작가만의 탁월함은 가상의 설정을 실제 역사의 흐름 안에 위화감 없이 배치한다는 것이다. 가령 실제로 젊은 날의 두 사람이 사가독서라 하여 일종의 휴가를 받은 것에 대해 탐정으로서 왕의 밀명을 수행하기 위한 것이었다고 절묘하게 끼워 맞추는 식이다. 이건 단순히 작가의 역사 지식을 과시하는 정도로 폄하할 수 없는데, 그들의 첫 사건이자 미처 피의자의 억울함을 풀어주지 못했던 사건을 고문당하는 동안 낙태한 임산부라는 역사에 기록된 사건과 연

결해, 공권력의 빈틈을 보완하는 탐정으로서 두 사람의 캐릭터를 훨씬 생생하고 단단하게 만든다. 컷과 컷 사이마다 들어가는 학술적 주석이 과하거나 지적 과시로 느껴지지 않는 건 그 때문일 것이다.

이처럼 역사에 단단히 뿌리박을수록 동시대의 고민을 더 잘 반영할 수 있다는 게 사극의 아이러니다. 당대의 사회적 요소를 외면하면 사극에 남는 건 화려한 비단 의복 같은 스타일뿐이다. 하지만 유승진 작가는 지나간 역사에 동시대적인 관점을 투영해 역사적 팩트와 허구적 이야기 사이를 매끈한 이음매로 연결해낸다. 형조(현재 법무부)의 개혁이 필요했던 선조 시대를 반영한 〈오성×한음〉은 공권력의 정의라는, 현재에도 유효한 테마 안에서 추리극을 펼친다. 제목부터 88만 원 세대의 패러디인 〈한섬세대〉는 한 달 한 섬의 녹봉에 불과한 미관말직에 목을 매는 조선 후기 젊은이들을 통해 현대의 청춘을 이야기한다. 이것은 어쩌면 우리가 굳이 왜 과거의 사건을 역사책이 아닌 극으로 봐야 하고, 굳이 극을 동시대가 아닌 과거를 배경으로 풀어내야 하는지에 대한 답이 아닐까. 사극을 통해 역사는 살아 있는 이야기가 되고, 역사를 통해 사극은 구체적인 실체를 얻게 된다. 물론 이것은 유승진 작가처럼 역사와 픽션 사이에서 균형을 잘 잡았을 때의 이야기다. 하여 유승진 작가를 그저 사극 전문 작가라고 말하는 건 어딘가 부족하다. 그는 그냥 사극 작가가 아니라 '유승진 표' 사극 작가다. 그래서, 소중하다.

유 승 진

- 웹툰 〈포천〉 〈한섬세대〉 〈오성×한음〉
- 단행본 《포천》

이야기와 정보를
제대로 엮어내기

이종범

이 인터뷰는 이종범 작가가 EBS 라디오 〈경청〉의 출연자 프로필 사진을 찍은 날 근처 카페에서 진행되었다. (사진의 멋진 정장 차림은 인터뷰 때문이 아니었다.) 시간적 공간적인 우연일지도 모르겠지만, 평소 이종범 작가의 행보를 본다면 오히려 필연으로 느껴지기도 한다. 스스로 다양한 경험이 작가에게 좋다고 말하기도 하지만, 작가에게 있어 마감 외에 모든 것을 '딴짓'으로 규정한다면 그는 '딴짓'을 가장 많이 하는 작가군에 속할 것이다. 라디오 출연은 물론, 웹 매거진에 에세이도 연재하며, 가끔은 자선 공연에서 드럼 연주도 한다. 오직 마감에만 모든 걸 쏟는 청교도적인 작가들과는 가장 거리가 먼 타입이지만, 중요한 건 그의 이러한 '딴짓'이 그의 작품 정체성을 구성하는 주요 요소라는 것이다. 대표작 〈닥터 프로스트〉와 데뷔작 〈투자의 여왕〉이 각 해당 분야의 전문 지식을 토대로 만들어졌다는 건 우연이 아니다. 요컨대 그는 자신의 인생을 위해 '딴짓'을 진심으로 즐기지만, 또한 그렇게 풍부해진 자신의 인생을 바탕으로 자신의 만화 세계 역시 더 풍부하게 만들 줄 안다. 다음의 인터뷰가 만화 외적인 이야기를 잔뜩 담아낸 건, 그래서 내 탓이 아니다.

이야기를 나눈다. 원래 안 해본 걸 할 기회만 오면 덥석 무는 기질이 있다. 만화가의 특성상 다락방 인간형이 되기 쉽지만 개인적으로는 작품 안에만 갇히기보다는 다양한 경험을 하는 게 작가에게 좋다고 본다.

심리학 전공이라는 만화가로서 조금 독특한 경력도 그런 다양한 경험 중 하나일 것 같다.
처음 심리학을 할 때는 이걸 소재로 만화를 그리겠다기보다는 이 학문이 만화에 도움이 되지 않을까 싶었던 거다. 중학생 때 만화가의 꿈을 안고 동네에 거주하는 어떤 만화가에게 그림을 보여줬더니, 그림은 나이 치고 나쁘지 않은데 이야기 쓴 걸 달라고 하더라. 사실 그 나이 만화가 지망생은 일러스트 하나 그리고, 그게 만화라고 생각하는 수준 아닌가. 그때 그 만화가가 그림만 그리지 말고 공부를 많이 해야 한다고 했는데, 공부란 말을 단순히 학교 공부, 입시 공부로만 알아듣고 대학에 간 거다. (웃음) 그때 아버지와 상의를 많이 했다. 만화 그릴 때 어떤 학문이 도움이 될까. 철학, 심리학, 문학 등 몇 가지 선택지가 있었는데 가장 가고 싶던 인류학과는 성적 때문에 못 갔고 심리학과에 갔다.

캐릭터 분석에 대한 공부를 기대한 건가.
원래는 심리학과에서 인간의 내면을 보게 될 줄 알았다. 그런데 그걸 가르쳐주진 않는다. 대신 인간에 대한 궁금함을 유지하는 태도를 가르쳐주지. 생각한 걸 배우진 못했지만 생각하지 못한 걸 배운 거다. 그래서 전공 선택에 후회는 없다. 고민할 가치가 있는 주제들을 확실히 얻었다. 가령 사람이 성장하는 것의 의미가 무엇인지에 대해 내가 관심이 많다는 걸 알게 됐다. 나이가

최근 EBS 라디오에 고정 출연하기로 했다고 들었다.
〈경청〉이라는 프로그램인데, 원래 이 프로그램에 출연하던 정신과 의사 분이 PD님께 나를 추천하셨다고 들었다. 젊은 독자들이 웹툰을 많이 보는데 웹툰 중 심리학을 소재로 한 〈닥터 프로스트〉라는 작품이 있으니 함께해보는 게 어떠냐고. 평소에도 독자들이 메일이나 쪽지로 보내는 고민 상담에 항상 답을 해주고 있고, 그런 걸 더 깊이 할 수 있을 것 같아서 하기로 했다. 실제 상담하듯 한 사람과 전화로 삼사십 분 통화하며

많으면 성숙한 걸까, 나이 들어도 안 그런 사람이 많은데, 그럼 못하던 걸 잘하면 성숙한 건가, 그건 기술의 발전이지 않을까, 그런 의문들. 또 사람은 자기를 이해해야만 하는 걸까, 자기를 이해한 사람은 어떤 모습일까, 이런 주제들에 경도됐다.

답보단 질문만 잔뜩 얻은 셈이다.

그래서 작품을 만들며 힘든 부분이 있다. 나는 질문만 던져놓고 끝내는 만화가 나쁘다고는 생각하진 않지만 일정 부분 무책임한 느낌을 지울 수 없다. 질문을 정말 예술적으로 던지는 작가도 있지만, 애석하게도 안일한 질문만 던지고 마는 작가도 있다. 그래서 나는 내 허리춤에 쟁여놓은 고민에 어떻게든 잠정적인 답을 내고 싶었다. 십 년 후에 지금의 답을 부정하더라도 우선 지금 내 생각은 이렇다고 말할 수 있는 그런 답을.

쉽게 답을 내거나, 질문만 던지는 것보다 훨씬 고민이 많을 수밖에 없겠다.

만화를 그릴 때, 나 스스로 당장 느끼는 재미도 물론 중요하다. 하지만 마라톤에 비유할 수 있을 만한 긴 연재 기간을 버티기에, 재미라는 요소로 버티기엔 한계가 있다. 너무 힘들고 잠도 못 자는데, 단순히 작업이 재밌다는 초심만 믿고 가는 건, 총알 없이 전쟁터에 나가는 기분이다. 그럴 때 앞서 말한 고민들이 작품을 계속 가게 만드는 동력 역할을 해준다. 작가관은 작가마다 다를 텐데, 내 작가관은 이거다. 잠정적인 답을 생산하려 노력하는 질문자.

그 과정이 만화 속에서는 상담자 치료로서 드러날 텐데, 그걸 보여주려면 스스로 건강한 마음에 대한 잠정적 답이 있어야 할 것 같다.

학내 상담소라면

저에겐 최고의 연구실이 될 겁니다

자문해주시는 분들이 몇 가지 말씀을 해주셨다. 건강한 몸도 병균이 아예 없을 수는 없고, 중요한 건 그에 대한 면역이 있느냐 없느냐 아닌가. 마찬가지로 건강한 마음이란 상처를 안 받는 마음이 아니라 정기적으로 정화하는 시스템을 갖춘 마음이라고 하더라. 그 시스템을 갖추는 건 자신을 객관적으로 볼 수 있는 눈인 거고, 그건 결국 자기를 이해해야 가능하다는 게 그분들 말씀이다. 그중 백 퍼센트 공감하는 건, 자기 자신을 얼마나 이해하느냐가 건강한 자아의 중요한 키라는 거다. 내가 무엇을 좋아하는지, 무엇을 견디지 못하고 스트레스를 받는지를 경험적으로 쌓아가면 자기 자신의 지도를 갖게 된다. 길을 잃어도 지도만 있으면 되는 것처럼 그 차이는 큰데, 우리나라 시스템에서는 어려운 이야기지. 청소년들이 자기 자신의 경계선을 파악하기에 우리나라는 너무 빈약한 경험만을 주고 있다.

그에 반해 본인은 만화가가 되고 싶다는 욕망을 빨리 깨달았다.

운이 좋았을 뿐이다. 초등학교 1학년 때 〈드래곤볼〉의 그림을 따라 그렸는데 애들이 그걸 돌려보며 좋아했다. 남에게 칭찬받는 그

달착지근한 꿀맛을 잊을 수 없었다. 칭찬받는 게 이렇게 좋은 거구나. 그때부터 만화가의 꿈을 꾸게 됐는데 운 좋게도 중고등학교에 진학하면서도 다른 거에 눈을 돌리기보다는 만화를 더 깊게 좋아하게 됐다. 고등학교는 공부를 많이 시키는 소위 비평준화 학교에 갔는데 거기선 정말 만화 동아리 활동으로 구원을 받았다. 남 하는 만큼만 끌려가듯 공부해도 전국 석차는 상당히 높게 나오는 그런 학교였는데 그 외 시간은 모두 만화에 쏟았다. 정말 뜨거웠지. 학교 축제 때 최우수 부스를 2연속으로 수상하고, 지역 고등학교 7개 만화 동아리를 연합해 행사에도 나가고.

그 과정이 건강한 자아를 만드는 데
도움이 됐던 거 같나.

나는 한국 고등학교를 한마디로 겁을 주는 삼 년이라고 정의하고 싶다. 모든 시스템이 학생에게 겁을 주기 위해 존재한다. 당연히 만화를 꿈으로 가지고 있어도 수능을 못 보거나 대학 못 가는 것에 대한 두려움이 있었다. 다만 수능을 못 보면 내 인생이 엉망이 될 거라는 걱정까진 안 해봤다. 만화를 하겠다는 생각이 거기까진 날 지켜준 것 같다. 그런데 아이러니하게도 대학에 가는 순간부터 나를 지켜주던 만화로부터 멀어졌다.

뭐가 문제였나.

당시 김수용 작가님의 〈힙합〉을 보고 만화가 본인이 직접 겪은 것을 바탕으로 한 만화의 힘이 얼마나 강력한지 알게 됐다. 그래서 고등학교 때 내가 만화만큼 좋아하던 음악에 대한 만화를 그리고 싶었고, 악기를 시작하게 됐다. 그게 완전 신세계였다. 당시 재즈 팀을 했는데 일주일에 한 번은 공연을 했다. 만화는 비동시적 소통, 즉 그리고 나서 한참 기다려야 반응을 볼 수 있는데 음악은 퍼포먼스 자체에 대한 사람의 반응이 즉시 온다. 그게 정말 마약 같았다. 만화는 대학 내내 딱 단편 두 개만 그렸다.

그렇다면 무엇이 본인을
다시 만화로 돌아오게 만들었나.

처음 시작할 때 잃어버렸다고 생각한 걸 나중에 원래 있던 곳에서 찾는 그런 이야기를 좋아한다. 영화 〈카모메 식당〉에서 처음에 수트케이스를 잃어버렸는데 나중에 보면 원래 있던 곳에 있거나, 소설 〈연금술사〉에서 보물을 찾아 떠난 주인공이 자신의 원래 출발지에서 보물을 찾는 그런 이야기. 떠나봐야 아는 게 있다. 만화를 그렇게 오래 안 그려보고 알았다. 내가 만화를 정말 좋아하는구나. 초등학교 때 친구들 칭찬을 받는 게 좋아 만화가가 되겠다고 한 게 1차적 동기라면, 이후 2차, 3차 만화를 해야 할 이유는 내 안에서 커나간 거 같다. 다만 너무 많이 해서 좀 질려 있었고, 다시 그 이유들을 깨닫기 위해 만화를 떠나는 시기가 필요했던 거지.

만화의 무엇이 그리 좋던가.

혼자 정말 적은 자본으로 할 수 있는데 효과는 엄청나다. 많은 사람들과 일하는 게 좋고, 많은 제작비를 끌어올 수 있으면 영화 하면 된다. 기술력이 있다면 게임을 해도 되고. 그런데 그런 거 신경 쓸 시간에 그냥 혼자 원고 작업만 해도 되는 게 만화다. 말이 안 되는 거다. 노동 대비 효과가 정말 대단하니까. 엄청난 발명이라는 걸 다시 깨달았고, 이걸 어느 정도 할 수 있는 능력이 있는데 안 하는 건 바보짓이라는 생각이 들었다.

"작품 전체를 짤 땐 테마가 먼저지만,
에피소드를 짤 땐 사람들이 가장 많이
겪는 증세가 무엇인지를 첫 번째로 따진다.
그런 소재나 병명 위주로 자료를 찾고,
자문해주시는 분들을 만나 실제 내담자를
상담하며 겪은 디테일한 이야기들을 듣는다.
그중 꽂히는 드라마가 있으면 적어두고,
그중 또 내가 하고 싶은 이야기를 담을 수 있는
소재를 고른다. 그렇게 가지를 쳐간다."

이종범

자네는
공감이라는 것이

진짜 가능하다고
생각하나?

그 좋은 효과를 지닌 매체에서
재테크라는 전문 소재를 다룬 〈투자의 여왕〉을
데뷔작으로 한 이유가 있나.

내가 가진 패가 무엇인지부터 봤다. 지금도 만화가
지망생들에게 하는 말인데 포커를 칠 때 상대 패만
보는 사람이 어딨나. 자기 패부터 봐야 하는데,
지망생들 다수는 자기 패를 안 본다. 로열
스트레이트 플러시를 가지고 있지 않으면 포커를
칠 수 없다고, 만화를 할 수 없다고 생각한다.
하지만 원페어를 들고 있으면 원페어의 게임을
하면 된다. 나 같은 경우 그림은 아직 엉망이고,
스토리텔링 공부도 막 시작한 상태에서 그나마
어떤 분야를 빨리 공부하는 능력에 자신이 있었다.
그래서 선택한 게 〈투자의 여왕〉이었다. 극 안에
정보를 넣는 데 실패하면서 마치 학습만화의

극화체 같은 재미없는 작품이 나왔지만,
〈닥터 프로스트〉에선 그보다는 더 간 거 같다.
어떻게든 이야기와 정보를 엮으려 노력하고 있다.

그런 면에서 〈닥터 프로스트〉의 각 에피소드를
만들 때 플롯이나 테마가 먼저인지, 정보로서의
병을 고르는 게 먼저인지 궁금하다.

작품 전체를 짤 땐 테마가 먼저지만, 에피소드를
짤 땐 무엇이 사람들이 가장 많이 겪는 증세인지를
첫 번째로 따진다. 만약 그게 아니었다면 심리학
소재 만화를 그릴 때 가장 인기 있는 세 가지
증세가 나왔어야 했다. 다중인격, 사이코패스,
기억상실. 하지만 이것들은 매우 희귀하다. 내가
그리고 싶었던 건 사람들이 공감할 수 있고,
스스로의 심리 상태를 돌아볼 수 있는 작품이기

때문에 성격 장애를 주제로 시즌 1을 시작한 거다. 그런 소재나 병명 위주로 자료를 찾고, 자문해주시는 분들을 만나 실제 내담자를 상담하며 겪은 디테일한 이야기들을 듣는다. 그중 꽂히는 드라마가 있으면 적어두고, 그중 또 내가 하고 싶은 이야기를 담을 수 있는 소재를 고른다. 그렇게 가지를 쳐나가는 거지.

그렇게 각 병의 케이스마다 그에 맞는 이론을 인용하는데, 그 이론들이 서로 반목하는 경우도 있는 걸로 알고 있다. 가령 어떤 실험심리학자는 로르샤흐 테스트가 사기라고 하거나.

서로 많이 싸운다. 최면술을 절대 인정하지 않는 인지심리학도 있고, 최면술을 자주 쓰는 상담심리학도 있고, 또 로르샤흐 테스트처럼 과정을 잘 알 수 없는 통찰적인 검사법을 배제하는 쪽도 있다. 결론적으로 그래서 내 만화가 욕을 많이 먹는다. 나를 욕하는 사람들 대부분은 이렇게 말한다. 사이비 작가가 심리학에 대한 오해를 증폭하는 날이 오고야 말았다고. 그에 반해 자문해주는 현직 전문가나 상담가는 오해를 내가 증폭한 게 아니라 그것이 원래 심리학이란 학문 안에 걷잡을 수 없이 존재하던 거라고 말해준다. 자기 마음의 병에 대한 인식이 없던 사람들이 만화를 보고 상담을 고려하는 것만 해도 기존 학자들이 못하던 성과라고 인정해주고.

앞서 독자들이 공감하고 스스로를 돌아보게 하고 싶다고 했는데 그렇게 만화를 통해 자기 마음의 병을 인식하는 사람들의 사례를 보면 보람을 느끼겠다.

물론 만화가로서 가장 보람 있을 때는 내가 그린 만화가 재밌을 때다. 그리고 그만큼 보람 있는 게,

내 만화를 봐서 더 행복해졌다는 종류의 메일을 볼 때다. 물론 답장은 겸손하게, 내 만화가 좋아서가 아니라 당신 스스로 그런 힘을 가지고 있어서 행복해질 수 있는 거라고 보내지만 속으로는 '이렇게 열심히 노력했는데 이 정도는 받고 만끽할 수도 있지' 싶다. (웃음)

〈닥터 프로스트〉 자체가 치료 과정을 보여주는 만화이기에 독자에게 그런 치유를 줄 수 있는 것인데, 앞으로도 독자가 행복감을 느끼는 게 본인에게 중요한 테마일 것 같나.

작가마다 독자를 대하는 방법은 다르다. 무언가를 효과적으로 전달하기 위해 경각심을 주거나 혐오감을 주기도 하는데, 내가 원하는 건 분명 독자의 행복을 고양시키는 방향이다. 〈슬램덩크〉 마지막 권을 덮으면 농구공을 들고 나가고, 〈벡〉 마지막 권을 덮으면 악기를 사고 싶은 그런 긍정적인 에너지. 그런 목적은 분명히 있다.

이종범,
이야기를 파는
지식소매상

대학 때 교양 과목으로 심리학 수업을 꽤 재밌게 들은 적이 있다. 그 수업이 도움이 된 건, 내게 심리학에 도통해졌다는 착각 대신 인간의 마음이란 참으로 읽기 어렵다는 깨달음을 주었기 때문이다. 웹툰 〈닥터 프로스트〉의 이종범 작가를 긍정적인 의미로서 지식소매상이라 생각하는 건 그래서다.

어느 정도 알려진 사실이지만 이종범 작가는 연세대 심리학과 출신이다. 천재 심리학자인 '닥터 프로스트'가 내담자의 마음의 병을 치료해나가는 이 만화에는 전공자가 아니면 쉽게 이해하고 풀어내기 어려운 정신분석학, 인지심리학, 인본주의 심리학 등 다양한 심리학 지식과 상담 노하우가 인용된다. 가령 자신의 멘토였던 선배를 동경하다가 망상 장애에 빠진 아이돌의 이야기를 풀어내며 라캉이 말한 타인의 욕망에 대해 이야기하는 식이다. 단순 인용이 아닌 작가가 꼭꼭 씹어 스토리에 담아낸 심리학 지식들은 간결하되 핵심을 찌른다. 데뷔작인 〈투자의 여왕〉에서 재테크에 대한 노하우를 역시 스토리텔링으로 담았던 작가의 실력은 〈닥터 프로스트〉에서 훨씬 높은 수준으로 발휘된다.

〈닥터 프로스트〉가 심리학을 주제로 한 좋은 만화인 건, 스토리텔링을 통해 지식을 쉽게 이해시키는 미덕 때문은 아니다. 정확히 말해 이 작품의 에피소드는 심리학이라는 지식을 전달하기 위한 당의정이 아닌, 심리학의 존재 이유를 보여주는 역할이다. 즉 심리학을 설명하기 위해 마음의 병을 치료하는 것이 아니라 마음의 병을 치료하기 위해 심리학이 필요하다. "누군가 심각한 가슴 통증을 호소할 때, 일반적으로 '엄살을 부리는 거야'라든가 '관심받고 싶어 그런 거야'라는 식으로 반응하지 않는다. (중략) 하지만 자살하겠다는 말을 들으면 그 말을 그저 위협에 불과하다고 치부하고 무시하는 일이 흔하다." 임상심리학자인 토머스 조이너는 저서 《자살에 대한 오해와 편견》에서 이렇게 말했다. 자살 심리가 이 정도로 무시되는데 그보다 사소하게 여겨지는 마음의 병

은 말할 것도 없다. 실제로 한국 사회에서 대부분의 경우 마음의 병은 치료가 필요한 질병이라기보다는, '의지 박약', '관심병', '자의식 과잉' 같은 딱지와 함께 엄살 취급을 받는다. 〈닥터 프로스트〉의 위상이 특별하다면, 상담자의 트라우마를 추적하고 스스로 깨닫게 하는 과정을 통해 이것이 몸의 병처럼 진지한 치료 대상이며, 치료에는 심리학의 힘이 필요하단 걸 보여주기 때문이다.

매 에피소드마다 인용되는 심리학 이론이 과시적으로 느껴지지 않는 건 이처럼 중심을 잃지 않는 태도 덕분이다. 작가 스스로 밝히기도 했지만, 사이코패스나 다중인격 같은 자극적인 소재 대신 과민성 대장 증후군이나 불면증 같은 사례를 다루는 건, 이런 마음의 병이 사회 곳곳에 만연해 있기 때문이며 심리학은 이런 환자들에게 도움을 주기 위해 필요한 일종의 의술이 될 수 있다. 교수라는 직함보다 닥터라는 직함이 눈에 띄는 건 그래서다.

더 좋은 건, 하나하나의 케이스를 해결하며 조금씩 변해가는 프로스트의 모습이다. 조교인 성아에게 공감이란 착각에 불과하다고 차가운 표정으로 말하던 재수 없는 천재는 어느새 자기 학교에 자살하러 온 학생을 구하기 위해 헐떡이며 뛰는 사람이 되었다. 천재 심리학자에게도 진정한 자아를 찾고 자신과 대면하는 건 중요하고도 어려운 일이다. 그것은 책이 아닌 사람과의 만남과 소통을 통해서만 조금씩 가능해진다. 막막함과 희망이 공존하는 이 거리감 앞에서 우리는 우리의 마음을 대하는 겸손과 자신감 모두를 배울 수 있지 않을까. 아무래도 가르치는 능력은 닥터 프로스트보다 이종범 작가 본인이 더 나은 것 같다.

이종범

- 웹툰 〈닥터 프로스트〉
- 단행본 《투자의 여왕》 《닥터 프로스트》

08

손제호 / 이광수

시니 / 혀노

외눈박이 / 시현

협업의

우승

후안

서로를 신뢰해야
작품도
재미있게 나온다

손제호/
이광수

세상에는 다양한 종류의 파트너십이 존재한다. 가령 전성기 딥 퍼플처럼 리치 블랙모어 같은 독재자가 철저히 그룹을 장악할 수도 있고, 메탈리카나 드림씨어터처럼 멤버들의 오랜 우정으로 다져진 관계도 있다. 하지만 서로 지지고 볶건, "하하호호" 웃건, 중요한 건 결과물이다. 〈노블레스〉의 손제호, 이광수 작가의 관계를 웹툰계에서 가장 성공한 글/그림 작가라는 전제 아래 이야기해야 하는 건 그래서다. 네이버 안에서의 순위도 순위지만, 해외 불법 만화 공유 사이트인 '망가폭스'에서도 〈노블레스〉의 순위는 월드클래스 수준이다. 이토록 성공적인 작품을 만든 두 사람의 협업이 철저히 분업화된 체계라는 건 상당히 흥미로운 일이다. 물론 사사건건 부딪치고 논쟁하며 만드는 작품도 얼마든지 훌륭할 수 있다. 다만 서로의 능력에 확신이 있다면, 오히려 불필요한 과정을 덜어내고 목표를 향해 달려가는 것도 좋은 방식이지 않을까. 다음 인터뷰에서 두 사람의 관계가 조금 건조하게 느껴진다면 오히려 서로에 대한 강한 신뢰 때문일 것이다.

〈노블레스〉로 같이 팀을 이뤄 작업한 지도 벌써 오 년째다. 처음에 어떻게 팀을 이뤘나.

손제호 원래 아는 사이였다. 같이 글을 쓰는 친한 동생의 고향 친구여서 소개를 받았고, 나도 만화에 관심이 있어서 친해졌다. 일 때문에 만난 게 아니지. 그렇게 친분을 유지하다가 이 친구가 만화 작업을 시작하려는데 스토리 작가가 필요하다는 이야기를 듣고 함께하게 됐다.

이광수 방금 말한 고향 형님 집에서 묵다가 제호 형이 쓴 소설《비커즈》를 읽게 됐는데 주인공 서연의 성격이나 설정이 무척 마음에 들었다. 읽는 내내 재미있어서 이 사람과 작업을 하고 싶다는 생각이 들었다.

아무래도 창작자는 자기 소유의 작품을 만들고

싶은 욕구가 크지 않나. 손제호 작가는 이미 단독으로 소설을 출간한 경험이 있었고, 이광수 작가도 자기 그림으로 자기가 하고 싶은 이야기가 있었을 거 같은데 협업을 선택한 이유가 있나.

이광수 어렸을 때부터 그림만 그리다보니까 점점 스토리를 혼자 짤 수 없을 정도로 그 부분의 발전이 더뎌졌다. 그런데 연재는 해야 하고. 그래서 그 부분은 아예 포기를 하고 팀을 꾸려서 하고 싶었다. 그때도 그렇고 지금도 그렇고 누구든 나와 함께 일을 해보고 싶다 생각하게 하는 그림 작가가 되는 게 목표다.

손제호 나도 소설보단 만화를 먼저 꿈꿨다. 어릴 때부터 분야 상관없이 창작을 하고 싶었는데 영화나 애니메이션은 아무래도 제작자, 감독, 수많은 스태프가 참여하니 내가 원하는 대로 창작하긴 어렵지 않나. 그래서 생각한 게 만화와 소설인데 시간이 지나니 인터넷을 통한 장르소설 데뷔의 장이 만들어져서 그곳에 내가 창작한 작품을 올려 평가를 받게 된 거다. 그렇게 소설가로 활동하게 됐지만 소설로 창작을 한정하진 않았다. 언젠가 만화는 해보고 싶었다.

원래 친분이 있던 사이인 만큼 협업을 결정하기 더 어려웠을 수도 있겠다.

손제호 가족 간에도 동업하면 의가 상하는데 당연히 어렵지. 나보다 나이 많은 소설가 중 스토리 작가를 하는 분이 많았는데 좋게 끝난 경우가 하나도 없었다. 그래서 다들 일로만 만나도 쉽지 않은데 개인적인 관계를 맺고 일하는 건 좋지 않다고 했다. 나 역시 그냥 좋은 형 동생으로 만날 수 있는 사이에 괜히 안 좋게 될까봐 걱정이 됐지.

손제호 함께 일하다보면 각자 친한 사람이 생길
수도 있고 어떤 힘든 상황을 겪을 수도 있지만
주위에서 하는 말에 흔들리지 말고 서로 믿자고.
가령 당사자는 괜찮은데 주위 사람들이
하는 말 때문에 괜히 감정 상할 수가 있다. 광수랑
가까운 사람이 보면 이 친구 혼자 다 고생하는
것처럼 보일 수 있고, 내 주변 사람은 내가
잠 못 자는 것만 보니까 내가 일 다 하는 걸로
보일 수 있다. 그런 말 때문에 서로 오해하진
말자고 했다. 다행히 아직까지 그런 일은 없다.

그럼 협업하기로 하면서 바로 현재의
〈노블레스〉로 연재 가닥이 잡힌 건가.

손제호 처음에는 아니었다. 당시엔 소위 에피소드
혹은 옴니버스 장르의 웹툰과 스토리 장르 웹툰의
조회수 차이가 엄청났다. 〈입시명문 정글고〉나
〈마음의 소리〉 같은 작품은 그야말로 '넘사벽'의
조회수였지. 그래서 뱀파이어나 프랑켄슈타인,
늑대 인간 등이 나오는 코믹 학원물을 기획했다.
그런데 광수가 캐릭터 디자인 하는 걸 볼수록 더
디테일한 스토리도 표현할 수 있겠단 생각이
들었다. 그래서 다시 스토리물로 선회하면서
지금의 〈노블레스〉 스토리가 나온 거지.

스토리에 있어 좀 더 만화에
어울리는 스토리를 고민한 게 있나.

손제호 광수는 《비커즈》를 웹툰으로 그리고도
싶어 했지만 그건 오히려 내가 못할 일이라고
생각했다. 이미 완결되어 있는 소설을 원작으로
하면 웹툰을 보다가 뒷내용이 궁금해 소설로
이탈하는 독자가 생기기도 할 테니까. 그리고

광수가 배경이나 여러 상상의 아이템들을
그림으로 구현하기에 훨씬 힘들 거라 생각했다.
독자 성향이나 시장 분위기까지 고려한 결정이긴
하지만 어쨌든 현대를 배경으로 한 판타지가
완전한 가상의 판타지보다는 만화화하기에
낫다고 생각했다.

완전한 가상과 동시대를 배경으로 한
판타지 중 무엇이 더 만들기 힘들던가.

손제호 전자가 편하지. 기존 판타지는 그냥
처음부터 존재하지 않는 걸 창조했으니
비현실적이더라도 그 상황에 맞게만 스토리를
풀면 된다. 하지만 〈노블레스〉의 경우 도시에서
벌어지는 전투 같은 게 있지 않나. 이때 조금만
어긋나면 리얼리티에 문제가 생기지. 건물이
부서지는데 안에 있는 사람은 어떻게 된 거지?
이게 왜 뉴스에 안 나오지? 이런 식으로.
그런데 한 회 분량 안에서 보여줄 수 있는 정보가
한정된 만큼 그런 상황 설명은 생략할
수밖에 없다.

그런 설정이 그림 작가로서도 마음에 들었나.

이광수 제호 형이 〈노블레스〉의 전체 흐름에 대한 이야기를 많이 해줬는데 들을 때마다 시간 가는 줄 몰랐다. 역시 제호 형, 이러면서. (웃음) 여러 설정이 다 재밌긴 했지만 주인공인 라이가 수면기에서 깨어나서 우리가 흔히 볼 수 있는 엘리베이터 같은 현대 문물을 신기해하는 것, 그토록 강한 캐릭터가 보이는 엉뚱한 모습이 포인트 아닐까 싶었다. 그래서 이 캐릭터를 제대로 그리면 정말 재미있겠다는 생각이 들었다. 《비커즈》 보면서도 느낀 거지만 제호 형은 사소한 설정을 가지고도 이야기를 워낙 재밌게 풀어낸다. 그런 믿음이 있었다.

라이의 그런 모습이 중요한 게, 멋있는 캐릭터와 '존나세'는 종이 한 장 차이일 수 있다.

손제호 캐릭터를 캐릭터답게 표현하는 게 중요하다. 가령 이 상황에서 라이가 이런 모습을 보이면 재밌고 사람들이 좋아할 거라는 걸 알더라도 라이답지 않은 모습이라면 그건 피하는 편이다. 위엄 있고 멋있는 캐릭터지만 라이라면

현대의 문물에 흥미를 느끼고 라면을 맛있게 먹는 모습이 어색하지 않을 거다. 또 그렇다고 웃긴 상황에서 낄낄대며 웃지도 않을 거고. 이 친구다운 게 무엇인지를 가장 신경 쓰는 것 같다.

라이를 그림으로 표현하기도 쉽지 않을 거 같다. 무표정에 가까우면서도 여러 감정을 드러내는 캐릭터 아닌가.

이광수 처음에는 무척 힘들었다. 전에는 표정도 동작도 다양한 만화를 추구했는데 라이는 거의 무표정에 행동도 정적이니까. 그래서 표정 연기에 신경 쓰려고 한다. 어떻게 보면 캐릭터 하나하나가 연기자 아닌가. 아무리 잘생긴 배우가 나와도 연기를 못하면 드라마에 집중을 못하듯 만화도 그렇다고 보는데 그걸 위해 눈빛을 통해 캐릭터의 감정을 드러내려 노력한다.

심지어 라이는 다 잘생긴 남자들 중에서도 유독 잘생겼다는 것까지 드러내야 하니까.

이광수 가장 고민하는 부분이다. 다 잘생긴 캐릭터인데 똑같이 보이면 안 되니까. 그래서 라이면 라이, 프랑켄슈타인이면 프랑켄슈타인, M-21이면 M-21대로 다른 이미지로 보이도록 연구 중이다. 그것 때문에 지금도 그림체가 조금씩 변해가고 있다.

말하자면 단순히 잘 그리는 문제가 아니라 내용과 그림이 딱딱 맞아가는 과정이 중요하다.

이광수 연재 초기에는 원고에 있는 그 화의 포인트를 잘 못 잡았다. 원고를 보면 웃긴 이야기 같은데 어떻게 표현해야 할지 모르겠고. 지금은 원고가 오면 어떤 부분은 어떻게 그려야 할지 딱 나오긴 하지.

"이 일은 대중에게 평가받는
일이기 때문에 좀 안 좋은 이야기를
듣게 될 수도 있다. 그럴 때 상대방의
능력을 의심하기 시작하면 같이 작업하기
싫어지고, 작품은 나빠지고 독자가 보면
당연히 재미가 없어진다. 서로를 믿어줘야
작품도 재미있게 나올 수 있다."

손제호/이광수　　　　　　　　　**215**

언제쯤 글과 그림의 결합이
본 궤도에 오른 것 같나.

이광수 시즌 1 끝날 즈음 라이가 "꿇어라, 이것이
너와 나의 눈높이다"라고 하는 장면 있지 않나. 그
화 원고를 받았을 때 전율이 찌릿찌릿 왔다. 그
화는 콘티를 정말 오래 붙잡았다. 원고에서
말하고자 하는 거에 못 미치게 표현하면
안 되니까. 사실 〈노블레스〉 연재를 시작할 때도
그림체가 다듬어지지 않아 고생을 많이 했는데 그
화에서 비로소 작품 분위기에 맞게 그림체가
만들어진 것 같다.

그 장면에 대한 글 작가의 반응은 어땠나.

손제호 잘했구나. 다행이다. 아무래도 앞서
말한 것처럼 항상 긴장한 상태니까. 그래도 확실히
이 친구와 호흡이 잘 맞고, 콘티나 스케치에서
정말 좋은 컨디션을 보여줄 때면 전화로 저번 것
정말 좋았다는 말을 한다.

이광수 다른 것보다 제호 형에게 그런 칭찬받을
때가 제일 좋다. 가끔이긴 하지만. (웃음)

손제호 칭찬하는 것도 조심스러워서 그런 거다.
같이 동등하게 일하는 입장인데 자칫 내가 높은
사람 혹은 가르치는 사람 입장에서 인정해주는
것처럼 느껴질 수 있지 않나. 평가받는 기분이 될
수도 있기 때문에 사소한 거지만 그런 것도
조심하려 한다.

그런 사소한 배려들이 있었기에 오 년 동안
같이 협업할 수 있었던 거 아닐까.

이광수 자기 것만 고집할 수는 없다.
믿고 배려하는 게 진짜 중요하다.

손제호 어쨌든 이 일은 대중에게 평가를 받는
일이기 때문에 좀 안 좋은 이야기를 듣게 될 수도

있다. 그럴 때 상대방의 능력을 의심하기 시작하면
같이 작업하기 싫어지고 그러면 작품은 나빠지고
독자가 보면 당연히 재미가 없어진다. 서로를
믿어줘야 작품도 재미있게 나올 수 있다.

혹 잠시라도 서운한 건 없었나.

이광수 서운한 건 아니고, 〈노블레스〉에는
여자 캐릭터가 별로 없다. 그러다 시즌 1의
마리처럼 내가 좋아하는 스타일의 여자 캐릭터가
나오면 꼭 제호 형이 금방 죽이더라. (웃음)
아리스도 그렇고.

손제호 처음부터 죽을 캐릭터로 설정했던 건데도
오랜만의 여자 캐릭터니까 광수가 되게 정성을
들이더라. (웃음)

오 년이란 시간 덕에 사람들은 손제호, 이광수를
하나의 브랜드로 인식하게 된 것 같다.
신작 〈어빌리티〉는 그런 면에서 〈노블레스〉를
처음 연재할 때와는 좀 다른 느낌일 거 같다.

손제호 최종적으로는 〈노블레스〉처럼 현대를
배경으로 한 판타지 장르가 됐지만 그 결정까진
고민을 많이 했다. 〈노블레스〉가 없다면 고민을 안
했겠지만 장르가 겹치니까. 그래서 좀 무거운
분위기의 스릴러는 어떨까 생각하기도 했고.
하지만 어쨌든 이광수, 손제호는 현대 판타지
장르로 독자들이 기억해주지 않나. 색깔이 변하는
것도 좋지만 아직은 이 영역에서 좀 더 자리를
잡고 싶었다.

분명 변화의 욕심도 있었을 텐데.

손제호 우선 비슷한 느낌을 받을 수도 있지만
〈노블레스〉와는 다르다고 본다. 주인공부터 굉장히
말이 많고 액티브하지 않다.

이광수 주 2회 연재가 부담이 돼도 하기로 한 게, 이런 스타일을 그려보고 싶었다. 거친 액션 같은 거. 아무래도 〈노블레스〉를 오래 그리다보니 이 그림체에 안주하는 경향이 있는 거 같고 그걸 깨는 데 〈어빌리티〉 연재가 좋은 계기가 될 것 같다.

<u>그럼 〈어빌리티〉 이후엔 다른 장르도 볼 수 있을까?</u>
손제호 하고 싶은 건 정말 많지. 로맨스도, 공포물도 해보고 싶고, 일상툰도 도전해보고 싶고.

둘이서?
손제호 지금으로서는.
이광수 형, 솔직히 말해봐요. (웃음)
손제호 누구와 하더라도 맞추는 과정이 필요한데 광수와는 서로 잘 아니까.
이광수 나도 앞으로 제호 형이랑 꼭 같이하고 싶다.

손제호/이광수, 만화로 구현한 노블레스 오블리주에 대하여

노블레스 1. 귀족의 신분(계급)

 2. 고귀, 고결, 기품, 위엄

손제호, 이광수 작가의 〈노블레스〉에서 주인공이자 작품 속에서 실제로 '노블레스'라는 칭호로 불리는 라이를 설명하기에 이보다 좋은 요약은 없을 것이다. 인간보다 월등한 능력과 수명을 지닌 뱀파이어 귀족 중에서도 특별한 존재 '노블레스'인 그는, 820년 동안의 잠에서 깨어나 인간의 학교에서 평범한 삶을 누린다. 뱀파이어 귀족들과 그에 반목하는 전 지구적 지배 집단인 유니온과의 알력에 학교 아이들이 휘말리며 벌어지는 사건 속에서 라이는 언제나 아이들을 비롯한 인간들을 지키기 위해 등장해 싸움을 종결한다. 판타지 액션만화로 분류할 수 있는 〈노블레스〉의 세계관 안에서 소위 파워밸런스 최상위에 위치한 귀족 집단의 가주들과 유니온의 장로조차 그에게는 경외감을 표할 정도다. 매 에피소드를 거듭할수록 더 새롭고 강한 적이 등장하는 소년 액션만화의 공식 안에서도 그는 이미 제일 높은 곳에 위치한 능력자다. 분류하자면 〈노블레스〉는 절대적인 능력 혹은 재능을 지닌 주인공이 등장하는 '먼치킨' 스타일이라 할 수 있다.

손제호 작가는 〈노블레스〉 이전부터 연재했던 소설 《비커즈》에서 역시 '먼치킨'이라 할 수 있는 주인공 서연이 타고난 능력으로 대륙의 패권을 가져가는 과정을 보여준 바 있다. 이런 스타일의 작품은 주인공의 승승장구에 이입하는 쾌감은 있지만, 〈드래곤볼〉이나 〈원피스〉, 〈나루토〉 같은 여타 '에스컬레이션(주인공이 매번 더 강한 적을 쓰러뜨리며 성장하는 방식)' 스타일의 소년만화처럼 난관을 극복하며 만들어가는 서사의 긴장감은 덜하다. 〈노블레스〉에서 매 시즌, 아무리 새로운 적이 등장해도 라이를 이길 수 없다. 지난 시즌의 적이 동료가 되고, 그보다 훨씬 강한 적이 등장

하고, 신우 일행을 비롯한 라이 주변의 인물들이 위험에 빠지며, 최종적으로 라이와 그의 충복 프랑켄슈타인이 등장해 말 그대로 판을 정리한 뒤 다시금 학교의 일상으로 복귀하는 패턴이 반복된다. 그럼에도 〈노블레스〉의 이야기가 독자를 매혹하는 건, 서사적으로 누적된 감정을 라이의 각성과 함께 폭발시키며 액션의 쾌감과 이야기의 재미를 동시에 이끌어내기 때문이다.

손제호 작가는 라이가 현세의 고등학교에서 겪는 평범한 일상을 위해 매 시즌 몇 화씩 할애한다. 심지어 일종의 외전인 소설 《노블레스 S》는 오직 라이의 학교생활만을 코믹한 톤으로 그려낸다. 단순한 원 소스 멀티 유즈는 아니다. 몇 백 년간 잠들었다가 현세에 나온 라이에게는 아이들과 함께 라면을 먹고 온라인 게임을 하는 모든 일상이 신기하고 소중한 일이다. 이러한 일상의 즐거움을 쌓아놓았기에, 그가 아이들을 위기에 몰아넣은 악역 제이크에게 힘과 분노를 개방하며 "꿇어라, 이것이 너와 나의 눈높이다"라고 말했을 때 캐릭터의 위엄과 악을 징벌하는 서사적 쾌감을 한 흐름에 납득할 수 있다. 이광수 작가의 작화 및 연출 실력은 이런 감정의 변화에서 빛을 발하는데, 그는 해당 장면에서 평소 무표정한 라이의 눈에 노블레스다운 의지와 오만함을 담아내며, 코믹한 일상물에서 판타지 액션 장르로의 변곡점을 매끈하게 연결한다. 악을 징벌하는 작업이 시작되면 액션의 쾌감에 집중하는 것은 물론이다.

하지만 라이가 정말 빛나는 건, 가장 높은 계급 혹은 위엄으로서의 '노블레스'가 아닌 고결함으로서의 '노블레스'를 보여줄 때다. 라이는 언제나 자기 주위의 소중한 존재들을 지키기 위해 힘을 쓰기에 결코 과시적이지 않다. 물론 능력과 인격 모두를 겸비한 주인공의 서사는 많다. 손제호 작가의 소설 《비커즈》의 주인공 서연도 힘이 아닌 인품으로 능력 있는 동료들을 얻는다. 하지만 라이는 그보다 훨씬 멀리 나간다. 그가 힘을 발휘할 때마다 생

명이 소모된다는 사실이 밝혀지며 라이의 싸움에는 순결한 자기희생으로 일종의 신성까지 부여된다. 왜 생명까지 소모하며 자신들을 구했느냐는 M-21의 물음에 라이는 답한다. "내 생명력을 소모해서 그대들의 생명을 구할 수 있다면 내 생명의 가치는 그걸로 충분한 것이 아닌가." 누구보다 강한 '노블레스'의 품격은 이처럼 대가를 바라지 않는 '오블리주'를 통해 완성된다. 가장 통쾌한 액션 신이 가장 짙은 연민을 불러일으키는 이율배반을 통해, 판타지 액션으로서의 쾌감과 영웅적 주인공의 선의가 스스로의 파국을 만드는 전통 비극의 정서가 〈노블레스〉 안에서 하나가 된다. 그저 단순 반복되는 것처럼만 보이던 이야기 패턴은 이것이 라이의 일관된 희생의 과정에서 이뤄진 것이 드러나면서 극적 긴장감의 밀도 역시 훨씬 높아진다.

그래서 손제호, 이광수 콤비가 그려내는 액션 판타지의 세상은 단순한 능력자 대 능력자들의 전장이 아닌, 노브레스 오블리주의 세상이라 해도 무방하다. 그들의 또 다른 합작인 〈어빌리티〉의 주인공 유화는 일반인을 훨씬 상회하는 능력을 지니고 있지만, 세상에 몰래 잠입한 이형의 존재들을 상대할 수 있을 만큼의 힘을 가지고 있진 못하다. 그럼에도 자기 주위의 사람들을 지키기 위해서 있는 힘껏 힘겨운 싸움을 벌인다. 재능(ability)이란 그러기 위해 존재하는 것이다. 중요한 건 싸움이 아니라 싸움을 통해 지켜내는 것이다.

라이가 매번 강력한 적들을 물리친 뒤 다시 평범하지만 밝은 학교의 일상으로 복귀하는 반복적 결말을 빤하다고 할 수 없는 건 그래서다. 그 일상은 그의 희생으로 지켜낸, 말하자면 싸움 자체의 목적인 동시에 언제나 홀로 무거운 짐을 져야 하는 그가 잠시나마 그 짐을 내려놓고 쉴 수 있는 장소다. 하여 매 시즌 나오는 일상으로의 귀환은 가장 반가운 승전보이자 다음 시즌에도 도래하길 바라는 이상적인 미래다. 다섯 번째 시즌을 마치며 생명의

위험까지 겪은 라이에게 다시 한 번 이러한 일상이 가능할까. 꼭 그럴 수 있으면 좋겠다. 선한 희생엔 그만 한 보상이 따르는 것이 야말로 세상의 품격을 보여주는 것일 테니까. 그게 단지 두 작가 가 만들어낸 만화 안에서만 가능한 것이라 해도. 아니, 그렇기에 더욱더.

손제호 / 이광수

- 웹툰 〈노블레스〉 〈어빌리티〉
- 단행본 《노블레스》

서로의 강점을
명확히 알아
가능한 작업

시니/
혀노

티키타카 혹은 티격태격. 동갑내기에 같은 학교 만화학과 동기인 시니, 혀노 작가와의 대화는 바르셀로나 축구의 그것처럼 빠르게 오가는 패싱 게임을 연상케 한다. 공, 아니 질문을 둘 중한 명에게 툭 던지면 그걸 주고받으며 서로 칭찬과 '디스' 등재밌는 답변을 한 아름 만든 뒤 건네주는 식이다. 아마도 두 사람의 협업 방식 역시 이런 식이 아닐까. 이미 〈남과 여〉라는 아마추어 작품으로 인정받은 혀노 작가와 역시 만화학과 출신으로서 자신의 센스를 그림으로 풀어내는 것에 능숙한 시니 작가가 명백히 선을 긋고 글과 그림 분업을 하리라 기대하긴 어렵다. 하지만 서로의 작업에 대한 참견과 티격태격을 겁내지 않는 그들의 방식이야말로 마치 한 사람의 작가가 만든 것처럼스토리와 작화의 응집성이 높은 데뷔작 〈죽음에 관하여〉와 후속작 〈네가 없는 세상〉으로 이어진 것이 아니었을까. 인터뷰의아주 사소한 사적인 대답에서도 그들 특유의 파트너십이 느껴졌던 것처럼.

'베스트 도전' 연재작이던 〈죽음에 관하여〉로 몇 달
전 정식 데뷔를 하게 됐다. 당시 기분이 어땠나.

혀노 네이버에서 정식 연재를 하겠다고 연락이
왔을 때 막 카페에서 소리를 질렀다. 신나서 아는
사람들에게 연락하고 그랬는데, 시니가 혼자
심각한 표정인 거다. 나중에 알고 보니 '베스트
도전'에 올랐던 6화 이후 딱 두 편 하고 끝낼
분량의 스토리만 가지고 있는 거였다. 정식 연재를
시작하게 됐으니 이제부터 이후 분량을
생각해야 하는데. 그래서 그날 술 먹을 때도
즐기질 못하더라.

시니 당장 연재 몇 주 만에 끝나면 안 되는데,
그게 나한테 달린 게 됐으니까. 그땐 굉장히
안달이 났는데, 그런다고 달라질 게 없다는 걸
깨닫고 마음을 편히 먹고 있다.

스토리 담당이 시니 작가이기 때문인 건데,
〈죽음에 관하여〉 자체도 시니 작가의 요청으로
시작하게 된 건가.

시니 처음에는 얘랑 같이 하려던 건 아니었다.
1화부터 4화까지 내가 직접 연필로 그려 인터넷에
올렸는데 반응이 좋았다. 그런데 내 그림이 아닌
혀노 그림이면 왠지 대박이 날 거 같은 거다.
그래서 〈죽음에 관하여〉 콘티를 주면서
그려달라고 졸랐다. 당시 혀노는 '베스트 도전'에
〈남과 여〉를 한창 그리고 있을 때라 좀 벅차 했다.
일주일에 어떻게 두 개를 연재하느냐고.

혀노 당시 난 아르바이트를 하면서 '베스트
도전'에 연재하는 상태였다. 아무리 내가 좋아서
연재하는 거라고 해도 체력이 남는 건 아니지
않나. 친구라는 녀석이 이거 대박 날 거 같다고
주는데 대박이고 뭐고 당장 내가 죽게 생겼으니까.

사실 그땐 내가 좀 깔보는 경향이 있었지. 〈남과 여〉를 메인으로 하고 시간 나는 대로 짬짬이 〈죽음에 관하여〉를 하겠다고 했는데 〈남과 여〉 작업을 하고 있으면 전화가 왔다. 콘티 보냈는데 왜 〈죽음에 관하여〉 안 올리느냐고. 그럴 땐 불만이면 하지 말라는 식으로 대답했는데 이제 반대가 됐다. (웃음)

말한 것처럼 친구 사이에 공동 작업을 하게 됐다.

허노 둘 다 대학교 만화창작학과에서 만난 사이지만 같이 작품을 할 거라고는 생각도 해보지 않았다. 안 하겠다, 그런 게 아니라 그냥 그런 생각 자체를 해본 적이 없다. 부끄러운 얘기지만 그냥 술 먹고 생각 없이 놀기만 했다. 만화학과인데 만화 얘기도 거의 안 하고. 집이 먼데도 서로

오갈 만큼 친한 사이지만 공동 창작을 할 줄은 정말 몰랐다.

시니 학기 초에 내가 반 대표였는데 교실 뒤에 굉장히 조용한 어떤 형이 앉아 있는 거다. 그래서 실례지만 나이가 어떻게 되느냐고 물어봤는데 동갑내기였다. 그래서 같이 말 섞고 밥 먹고 하면서 금방 친해졌다.

허노 내가 고등학교 때부터 노안이라는 소리를 많이 들었다.

시니 또 당시에는 머리카락도 짧아서 군대 다녀온 형인 줄 알았지.

허노 무게를 잡는 건 아니고 숫기가 없어서 교실에서 숨만 쉬고 있던 건데 이 친구가 먼저 접근을 해서 친구가 된 거지. 개그 코드를 비롯해 잘 맞았다. 가령 길을 걷다 때리는 장난을 치면

"보통 글 작가가 텍스트를 주면
그림 작가가 그대로 그리지 않나.
우리의 경우, 내가 콘티랑 연출까지 해서 주면
혀노가 다른 아이디어를 내서 콘티를 덧붙이고,
다시 그걸 내가 검수해서 완성한다.
그래서 싸움이 잦을 수 있지만
그 덕에 더 좋은 작품이 나온다고 본다."

오버 액션을 하며 넘어지는 그런 장난을 좋아했다. 남들이 부끄러워할 만한 그런 장난.

**서로 친분이 굉장히 두터운데,
글/그림 작가는 좀 더 사무적인 관계가 나을 수
있다고 보는 사람들도 있다.**

혀노 사무적으로 일을 하기에는 우선 둘 다 허점이 너무 많다.

시니 사실 이상한 걸로도 싸운다. 〈죽음에 관하여〉 2화를 보면 살인자가 갈색 머리인데, 처음 혀노가 완성해서 보여줄 땐 빨간 머리인 거다. 난 감옥에 갇힌 사람이 빨간 머리인 걸 이해할 수 없다고 했다. 감옥에서 염색한 거냐고.

혀노 나는 나쁜 놈이라는 걸 좀 더 임팩트 있게 보여주고 싶어서 빨간 머리를 한 거다. 사실 신이라는 초현실적 존재가 트렌디한 패션으로 등장하는 마당에 왜 뜬금없이 여기서 리얼리티를 따지느냐 따졌다.

시니 막상 큼직큼직한 건 사무적으로 해결이 되는데 그런 자잘한 거에서 싸우게 된다.

**그런 자잘한 싸움에서 승리하는 건
논리적인 쪽인가, 목소리가 큰 쪽인가.**

혀노 시니가 말이 되게 빠르다. 발음도 안 좋고. (웃음) 그걸 해석하는 동안에 내 의견이 묵살된다. 내가 논리적으로 맞는 경우에도 그걸 한마디 하는 동안 얘는 서너 마디를 꺼내니까 반박할 힘도 없고. 그러다 도저히 안 되겠다 싶으면 내가 언성을 높일 때도 있다.

어떤 화에서 많이 싸운 거 같나.

시니 꼭 한 번씩 트러블이 있었다. 안 싸운 화를 꼽는 게 나을 거 같다. 3.5화와 4화, 5.5화와 6화 때

안 싸웠다. 그땐 내가 콘티를 주면 혀노가 이건 마음에 들지만 이걸 더 넣겠다고 하고 나 역시 좋다고 해서 금방 완성됐다.

혀노 처음엔 내가 완성한 걸 또 수정하게 하니까 싸우게 됐는데, 이제는 수정 자체를 하나의 통과의례라고 생각하는 게 있다. 지금 내가 끝냈다고 끝낸 게 아닌 걸 아니까.

**친구 사이기 때문이기도 하지만
흔한 글/그림 작가처럼 경계가
명확하지 않아서인 것 같기도 하다. 혀노 작가는
〈남과 여〉 연재를 하고 있었고, 시니 작가 역시
만화창작학과 출신이지 않나.**

혀노 얼마 전까지 그런 생각을 많이 했다. 둘 다 스토리 전문 혹은 그림 전문이 아닌데 이게 맞는 걸까. 그럼에도 서로의 장단점이 명확해서 이게 가능한 거 같다. 나는 〈남과 여〉처럼 일상의 리얼리티는 그릴 자신이 있는데 상상력이 필요한 창작은 어렵다. 이 친구는 스토리가 기발한데 그림이 좀 부족하고. 물론 서로 마음에 안 드는 게 생길 수 있지만 친구이기 때문에 조율하는 게 가능하다.

시니 보통 글 작가가 텍스트를 주면 그림 작가가 그대로 그리지 않나. 우리의 경우, 내가 콘티랑 연출까지 해서 주면 혀노가 다른 아이디어를 내서 콘티를 덧붙이고, 다시 그걸 내가 검수해서 완성한다. 그래서 싸움이 잦을 수 있지만 그 덕에 더 좋은 작품이 나온다고 본다.

그림 작가로서 글 작가가 콘티를 주는 건 어떤가.

혀노 양날의 검 같다. 분명 텍스트로 주는 것보다는 이해가 더 잘 되는데, 얘가 가끔 중요한 부분을 작게 그리거나 별거 아닌 듯 그릴

껄껄껄...
좋은 인생이었다.

미련이 없어.

때가 있다. 그러면 헷갈리지. 콘티 그대로 그렸다가 다시 수정해야 할 때도 있고, 연출을 처음부터 다시 해야 할 때도 있고. 최근 9화가 그랬다. 인물 둘이 한 회 안에서 대화만 하는데 콘티에는 머리만 계속 나오는 거다. 그걸 보며 이건 의도한 건가, 괜히 고쳤다가 수정하라고 하려나, 고민이 많았지.

시니 이럴 거면 콘티 짜지 말라고 하더라. 대화만 나올 거면 텍스트로 달라고. 하지만 난 혀노가 다 괜찮게 수정할 거라고 믿었다. 결국 내가 원하는 대로 됐다. (웃음)

실제로 9화는 대화 위주에
텍스트 분량도 굉장히 많았다. 1~8화처럼
사람이 다시 살아나는 반전도 없고.

시니 죽음이라는 주제를 더 와 닿게 하고 싶었다. 그래서 대사 하나하나 신경을 많이 썼고 평소보다 더 직설적으로 말했고. 그러고서 등장인물을 살려주면 앞서 내가 쓴 대사가 무의미해지지 않나. 자칫 우리 만화를 보고 죽음에 대한 환상이 생길 수도 있다는 생각이 들었다. 좀 안이하게 생각할 수도 있고. 보통 사람들에게 죽음이란 건 근처에서

쉽게 접할 수 있는 게 아닌 만큼, 우리 작품으로만 접할 수 있는데 실제로는 훨씬 더 가깝다는 걸 말하고 싶었다.

말 그대로 이 작품에서 죽음은
소재가 아닌 주제. 이런 무겁고 어려운
주제를 선택하게 된 계기가 뭔가.

시니 공익근무요원으로 군 생활을 했는데, 당시 119 소방관과 함께 구급차를 타는 일을 했다. 그러면서 죽은 사람을 정말 많이 봤다. 처음에는 무서웠는데 조금씩 무덤덤해지면서 죽음이 아주 먼 사건이 아니라는 생각이 들었다. 드라마나 영화에 나오는 죽음과 실제 죽음이 정말 다른 게, 영화 보면 가족이 울고불고 하지만 실제로는 다들 미처 상상도 못한 일이라 그냥 어쩔 줄 몰라 한다. 명확하게 말하긴 어렵지만 죽음에 대한 내 태도가 되게 달라졌고, 이런 상황에서 신이 있다면 어떻게 말을 할까 생각하며 작품의 플롯이 나왔지.

그래서 작품 분위기도 굉장히 진지한데
이 스토리를 그림 작가로서 처음 접했을 때
경쟁력이 있다고 생각했나.

혀노 빈말이 아니라 느낌은 좋았다. 다만 나는 독자가 아니라 친구니까, 아무래도 색안경을 끼고 본 게 있지. 네가 그래봐야 만날 술 먹고 실없는 소리만 하던 녀석인데, 이러면서. 처음에는 의심을 많이 했지만 지금까지 잘해주는 걸 보며 앞으로도 같이하면 좋겠다는 생각을 한다.

정식 연재라는 너무 좋은 결과가 나오며
그 믿음이 아름답게 증명된 건데,
혹 이 좋은 결과가 없어도 〈죽음에 관하여〉
공동 작업이 서로의 우정에 도움이 됐을 거 같나.

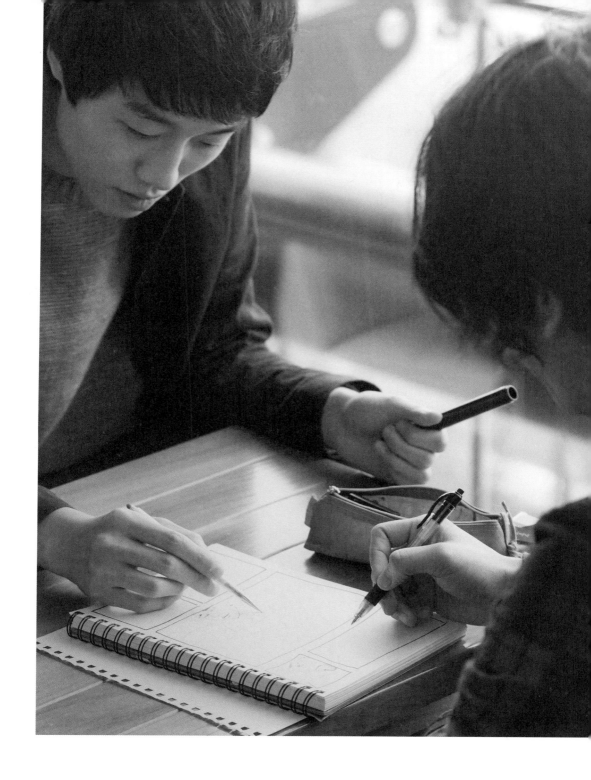

허노 아직 '베스트 도전'에 있었다면, 정말 모르겠다. 다만 분명 작품을 더 연재 안 하고 끝냈을 거다.

시니 진짜 그냥 서로의 인생에 도움 안 되는 친구로 남지 않았을까. (웃음)

허노 전부터 시니가 우리 집에 자주 놀러오는데, 전에는 어머니께서 '시니 또 왔어?' 이런 분위기였다가 요즘엔 '우리 시니 왔니?' 이런 분위기다. (웃음)

시니 전에는 같이 술 먹다 새벽에 들어갈 때 '밤늦게 죄송합니다' 이랬는데 요즘엔 떳떳하게 '안녕하세요' 하며 들어간다. 아침도 먹고 가.

그 외에 사생활에서도
정식 연재가 불러온 변화는 없나.

허노 많진 않지만 밖에서 나를 알아보는 분이 벌써 생겼다. 지금까지 다섯 분 정도 봤다. 친구들이랑 철없는 소리 하며 놀고 있는데 갑자기 팬이란 분을 만나니까 '멘붕'이 왔다. 그나마 온라인상에서는 글로 대화하니까 좀 생각하며 말할 수 있는데 오프라인에서는 적응을 못하겠다.

시니 트위터를 할 때 예전에 하던 말을 그대로 해도 이젠 반응이 다르다. 전에는 소수가 그냥 수긍을 해줬다면 이젠 엄청나게 퍼져나가니까 다수가 수긍해줘도 반대하는 사람도 많아지고. 또 아마추어가 아닌 정식 연재 작가가 돼서 하는 말이니까 내가 남을 가르치려 한다고 생각하는 분도 생기고. 그런 걸 보며 조심해야겠다는 생각을 한다.

그런 주위 반응이 본인 의지와 상관없이
바뀌는 거라면 스스로 달라져야겠다고
생각하는 것도 있나.

허노 일단 생활 패턴을 좀 바꿔야 하는데 그게 아직 안 됐다. 분명 예전과 달리 작품 마감을 하는 게 1순위가 되긴 했지만 그에 맞춰 생활 패턴을 잡으면 더 수월할 텐데 그 방법을 아직 잘 모른다. 또 지금 정식 연재를 하지만 만화를 잘 아는 상태에서 뛰어난 실력으로 데뷔한 게 아니니까 그럼도 더 배워야겠다는 생각을 하고. 나름 프로라는 수식이 내 앞에 달렸으니 사소한 것 하나라도 개선을 해야지.

시니 나는 아직 잘 모르겠다. 모든 게 조심스럽지만 아직 어렵지는 않다. 앞서 말한 트위터나 블로그에서 하는 행동도 그렇고 콘티를 짜는 것도 그렇고 〈죽음에 관하여〉 이후가 중요할 거 같다. 앞으로도 시니/허노 브랜드를 가져가고 싶은데 차기작에서 다른 장르도 잘 할 수 있다는 걸 보여주고 싶다. 그런 욕심은 있다.

허노 데뷔하고 요 몇 달 동안 맛본 게 너무 달콤했기 때문에 이걸 잃고 싶지 않다.

시니/혀노,
판타지의 거울로
비춰보는
현실의 내 얼굴

중2병 쩌네. 미안한 얘기지만 시니, 혀노 작가의 데뷔작 〈죽음에 관하여〉를 '베스트 도전' 시절에 볼 때만 해도 이렇게 생각했다. 사후세계에서 신과 함께 나누는 죽음에 대한 대화, 심지어 제목도 〈죽음에 관하여〉라니. 정식 연재가 결정된 후 심지어 두 작가가 이십 대 초반이라는 것을 알게 되면서 작품에 대한 편견은 더욱 커졌다. 이 편견이 얼마나 잘못된 것인지 깨달은 건, 해당 작품의 9번째 에피소드를 보고 나서였다. 죽은 뒤 신의 멱살을 붙잡고 아직 못해본 게 많으니 기회를 달라고 말하는 청년에게 신은 말한다. "죽은 너 말야, 살면서 많은 기회를 얻었잖아. (중략) 죽음은 그리 멀지 않아. (중략) 생각하지 않으려 하면 분명히 후회해. 지금의 너처럼. 죽음은 나와 상관없다고, 먼 미래니까 지금은 괜찮다고 생각하는 거지. 그냥 알고 있으면 돼. 그것만으로 변할 거야." 죽음은 그저 우리 삶의 한 부분이라는 이토록 건조하고도 냉철한 성찰을 보며 깨달았다. 정작 죽음이란 단어에 관념적이고 낭만적인 무게를 덧붙이고서 색안경을 낀 채 작품을 보고 있던 건 나였다.

공익근무요원 복무 중 소방관과 함께 구급차를 타고 죽은 사람을 정말 많이 보며 죽음이 아주 먼 사건이 아님을 알게 됐다는 시니 작가의 말처럼, 〈죽음에 관하여〉의 가장 큰 미덕은 죽음을 일상의 영역으로 끌어들인다는 것이다. 가볍게 다룬다는 말이 아니다. 비록 만화 속에서 사후세계가 등장하기도 하고, 간혹 신의 조언을 듣고 구사일생으로 깨어나기도 하지만 기본적으로 등장인물들과 신 모두 죽음은 생의 끝이라 전제한다. 그것이 가벼울 수는 없다. 중요한 건 이 가볍지 않은 이벤트가 결국 어떻게든 우리를 찾아온다는 것이다. 그렇기 때문에 '생각하지 않으려 하면 분명히 후회'하는 것이다. 사후세계가 나오고 신이 등장하지만 이 만화는 그래서 결국 생에 대해 이야기한다. 죽음 앞에서의 회한과 후회, 안심은 결국 죽기 전 어떻게 살았느냐에 따라 결정된다. 〈죽음에 관하여〉 마지막 에피소드이자 최고의 에피소드였던 소

방관 이야기는 결국 남을 위해 목숨 거는 걸 마다하지 않은 한 고결한 영혼에 하는 감사의 인사였다. 즉 이 작품은 죽음에 관하여 이야기하되 그것을 거울삼아 우리 삶을 성찰할 기회를 준다.

시니의 그림 파트너가 리얼한 연애담인 〈남과 여〉를 그린 혀노라는 것은 그래서 중요하다. 〈남과 여〉에서도 알 수 있듯, 미형이라고는 할 수 없는 그의 그림체는 판타지보다는 땅에 붙은 일상을 표현하기에 탁월하다. 세련된 홍대 카페 사장님 같은 신의 외모와 온갖 감정을 투박하게 드러내는 죽은 사람들의 표정이 없었더라면 〈죽음에 관하여〉는 시니의 좋은 스토리에도 불구하고 주제의식을 온전히 구현하기 어려웠을 것이다. 이러한 파트너십은 역시 설정만 보면 일상과는 거리가 멀어 보이는 후속 작품 〈네가 없는 세상〉에서 더욱 견고하게 드러난다.

세상 모든 사람이 타인을 인식하지 못하고 오직 이기심만으로 움직이는 바이러스에 감염된다는 〈네가 없는 세상〉은 얼핏 포스트 아포칼립스(Post Apocalypse) 장르처럼 보인다. 내 허기를 채우기 위해 사람도 죽일 수 있는 세상이니 문명은 끝난 셈이다. 하지만 작품은 그 지옥도 안에서 생존해나가거나 모두를 치료할 백신을 개발하는 영웅담을 그리는 대신, 아직 감염되지 않은 십 대 친구들이 좁은 공간에서 느끼는 심리적 압박을 보여준다. 혀노는 특기인 리얼한 감정 묘사로 그 안에서 피폐해가는 주인공들의 모습을 한 회 한 회 점진적으로 보여준다. 물자는 한정되고 나가는 건 두려운 상황에서 우정으로 묶여 있던 그들의 관계는 조금씩 금이 가고, 결국 바이러스에 감염되지 않아도 그들은 바깥의 감염자들처럼 이타심을 잃어간다. 여기서 작품은 묻는다. 과연 타인을 고려하지 않는 삶이란, 무서운 바이러스를 통해서만 만들어지는 것인가. 당신의 일상에서는 '너'라는 것이 존재하는가. 비일상적인 소재를 통해 일상적인 주제의식으로 독자를 끌어당기는 전략은 이 작품에서도 유효하다.

〈네가 없는 세상〉 이후 혀노는 자신의 단독 타이틀인 〈남과 여〉에서 최대한 현실에 발붙인 지질한 연애 이야기를, 시니는 새로운 그림 작가인 수훈과 함께 그 어느 때보다 판타지에 가까운 〈아이덴티티〉를 선보였다. 어떤 면에서는 둘 다 봉인을 해제하고 자신들의 장점을 강하게 어필한다고도 할 수 있겠다. 하지만 두 작품 모두 흥미로움에도 다시 둘의 장점이 결합한 작품을 보고 싶다. 만화 속 인물들의 모습을 보다가 '그런데 나는?'이라고 되묻게 되는 경험이란 흔한 일이 아니니까. 어쨌든, 이제는 그들의 작품을 온당하게 평가할 준비가 됐다.

시니/혀노

- 웹툰 〈죽음에 관하여〉 〈네가 없는 세상〉
- 단행본 《죽음에 관하여》 《네가 없는 세상》

각자의
파트를 나누고
침범하지 않는다

외눈박이/
시현

한 명은 그림, 한 명은 글을 전공하며 창작자를 꿈꿔온 십년지기 친구가 있다. 그리고 만화라는 하나의 매체로 힘을 모아 한 명은 그림, 한 명은 글을 쓰며 많은 시행착오 끝에 좋은 작품을 만들어 프로 웹툰 작가로 데뷔했다. 짧은 다큐멘터리로 만들어도 좋을 것 같은 이 미담의 주인공은 〈네로의 실험실〉과 〈모던패밀리〉의 외눈박이, 시현 작가다. 다른 협업의 사례에서 이야기했듯, 글과 그림 작가의 관계에서 무엇이 가장 정답에 가깝다고 말하는 건 무의미하다. 다만 만화도 좋고 정식 연재도 좋지만 친구와 같은 목적을 가지고 함께 일할 수 있어서 좋다고 말하는 외눈박이, 시현 작가의 관계가 흔히 창작자에게 기대하는 어떤 낭만적 풍경을 충족시키는 건 사실이다. 서로 친분과 존중을 바탕으로 인터뷰 당시 연재 중이던 〈네로의 실험실〉을 완결하고 〈모던패밀리〉도 시즌 2까지 이어가며 협업을 유지 중인 이 둘을 보노라면, 좋은 인간관계가 좋은 결과물로 이어질 수 있다는 희망을 갖는다. 재밌는 작품을 보고 싶다는 것을 차치하고서라도 이 둘이 계속해서 좋은 관계를 유지하며 좋은 작품을 내주길 바라는 건 그 때문이다.

올해 연재를 시작한 〈네로의 실험실〉은
'베스트 도전'에 상당히 오래 있던 작품이다.
두 사람이 같이 창작을 시작한 건 언제부터인가.

외눈박이　거의 삼 년 정도 됐다. 처음부터 웹툰
연재를 목표로 한 건 아니었고, 내가 글 전공이고
이 친구가 그림 전공이니 친구끼리 힘을 합쳐
창작을 해보자고 시작하게 됐다. 블로그를 만들어
나는 소설 연재를 하는 동시에 이 친구와 단편
만화를 조금씩 만들어 올리는 수준으로.

시현　나는 그때 공익근무요원이었는데 퇴근
후에 시간이 약간 있으니까 그 시간에 만화를
그렸다. 외눈박이 작가와는 고등학교 1학년
때부터 알고 지낸 사이니 십 년이 넘게 친구로
지내고 있는데, 마침 기회가 돼서 같이하게 됐다.
다른 어떤 것보다 친구와 같이 작업할 수 있는 게
좋아서 시작한 거고 지금 역시 그렇다. 만화도 좋고
정식 연재도 좋지만 친구랑 일한다는 게 제일 좋다.

시현 작가는 애니메이션학과 출신으로
알고 있는데 원래 만화 창작을
생각하고 있던 건 아니었나.

시현　내가 풀어내고 싶은 이야기가 있었지.
그런데 막상 과에 들어가보니 혼자 할 수 있는 게
그리 많지 않았다. 애니메이션은 서로 파트를
나눠 누구는 이야기를 짜고 누구는 그림을 그리고
또 다른 누군가는 편집을 해야 한다. 전에는 그냥
혼자 만화를 그리는 수준이었는데 그런 배움을
통해 협업의 즐거움을 알게 된 거다.

반대로 글은 철저히 혼자 쓰는 것일 텐데.

외눈박이　나도 대학에서 문학창작을 전공했고,
당시 대학원을 준비하던 중이었다. 이 친구와
협업을 하고는 있었지만 개인적으로는 소설로

데뷔를 할 생각이었다. 그래서 신춘문예 준비도
하고 여기저기 소설 커뮤니티 사이트에 연재도
했는데 그러다《목각인형의 춤》이라는 책을
한 권 냈다. 출간을 노리고 한 건 아니었는데
어떻게 그렇게 됐다. 그래서 그쪽을 좀 더
메인으로 삼으려 했고, 오히려 이 친구와의 작업은
부와 명예는 신경 쓰지 않고 즐겁게 했다.

《목각인형의 춤》도 그렇고, 〈네로의 실험실〉의
스타일도 그렇고 원래 장르문학을 하고 싶었나.

외눈박이　따로 정해놓은 건 아니었지만 워낙
장르문학을 좋아하고 관심이 많아서 어릴 때부터
관련 서적을 많이 모으고 배우고 썼다.

그런 장르적 취향은 서로 맞던가.

외눈박이　처음 협업을 시작해서 만든 만화는
지금과 많이 다른 코믹 단편 일상물이었다.
내가 대충 에피소드를 짜주면 이 친구가 그림으로
만드는 방식이었는데 내가 잘하는 분야도
아니라서 결과적으로 불만족스러운 게 많았다.
그러다 '베스트 도전'이라는 네이버 시스템을 알게
되면서 이 친구에게 그쪽에 도전해보는 게
어떻겠느냐고 말해서 시작한 게 〈홈타운〉이다.
SF가 가미된 가벼운 명랑만화였는데 사실 그것도
너무 쫓기듯 만들어서 독자들에게 어필하지
못했고 우리 스스로도 만족스럽지 못했다.
결국 '베스트 도전'에는 올라가지도 못했지. 그래서
둘 다 좀 더 시간과 노력을 투자해서 제대로
만들자고 6개월 정도 준비한 게
〈네로의 실험실〉이었다.

시현　〈홈타운〉 때 방향을 잘못 잡은 게, 협업에서
파트를 제대로 나누지 못했다는 거다. 그때는 내가
이야기에 관여를 굉장히 많이 했다. 이야기를

풀어나가는 것뿐 아니라 캐릭터의 개성까지 손을 댔다. 그러니 이야기가 원하는 방향으로 흘러가지 못했다. 그래서 이번에는 철저하게 이 친구가 제일 잘할 수 있는 이야기를 해보자, 나는 거기에 최대한 맞춰주겠다고 시작했다. 어떻게 보면 어둡고 칙칙한 이야기일 수 있지만 나도 그에 맞는 연출과 그림체를 공부하며 작품을 준비했다.

어두운 이야기라고 했는데 분명 네로도 그렇고,《목각인형의 춤》의 루시안도 상당히 시니컬한 눈으로 세상을 바라본다.

외눈박이 나쁘게 말하면 세상 이야기를 작가가 주인공의 입을 빌려 한 거지. 문학을 전공하면서 사람이나 사회의 어두운 단면에 관심이 많아지고 그런 것에 대해 이야기하는 걸 좋아하게 됐는데, 창작 성향이 그쪽에 맞춰진 것 같다. 일종의 투정일 수도 있고, 그래서 소위 중2병이라는 이야기도 듣는데, 그래도 내가 제일 잘할 수 있고 잘 표현할 수 있는 게 그런 거더라.

그리고 그런 분위기와 굉장히 잘 맞는 디자인과 연출을 만들었다.

시현 이미지 콘셉트나 캐릭터 디자인 완성하는 데 상당히 오래 걸렸다. 1편이었던 '개' 에피소드를 만드는 데만 삼 개월 정도 걸렸다. 그 한 편에서 어떤 캐릭터인지 이 만화가 어떤 만화인지 보여줘야 했으니까. 그로테스크한 분위기를 연출하려 했고 흑백으로 만든 것도 그런 특징을 고려한 것이었다. 그러면서도 캐릭터 산업으로 확장하면 어떨까 하는 욕심에 (웃음) 조금은 귀엽고 아기자기한 면도 살리려고 했지. 그런 요소들 때문에 팀 버튼을 연상시킨다는 말을 많이 들었고, 참고도 많이 했다.

외눈박이 시현 작가가 가장 잘 그리는 게 그런 캐릭터다. 리얼리티가 있기보다는 좀 더 아기자기한 느낌의 캐릭터.

네로나 비올렛타 같은 주요 캐릭터의 그림체는 본인의 이야기와 잘 어울리는 거 같던가.

외눈박이 솔직히 말해 〈홈타운〉 때는 개인적으로 디자인에 불만이 약간 있었는데, 이번에는 정말 내가 머릿속에 생각한 것보다 훨씬 잘 만들었구나 싶었다.

시현 네로 캐릭터 만들 때 외눈박이 작가에게 엄청 퇴짜를 맞았다. 드로잉을 엄청나게 많이 했다. 시니컬하면서도 어딘가 속은 깊고 천재인데 또 난쟁이인 캐릭터라 만들기 쉽지 않았다. 과연 천재 같은 느낌의 머리 스타일은 무엇인가. 다행히 이 캐릭터의 성격이 디자인에서 좀 풍기는 거 같아 나도 이 친구도 만족을 했다.

"다른 어떤 것보다 친구와 같이
 작업할 수 있는 게 좋아서 시작한 거고
 지금 역시 그렇다.
 만화도 좋고 정식 연재도 좋지만
 친구랑 일한다는 게 제일 좋다."

흥미로운 게, 네로도 루시안도 뛰어난
머리를 가졌지만 아이에 가까운 육체를 가졌다.

외눈박이 개인적으로 만능 캐릭터는 별로
안 좋아한다. 머리 좋고 잘생긴 주인공에는 매력을
못 느끼겠다. 만화를 보거나 뭘 보더라도 항상
조연들에게 관심이 더 갔던 것 같다. 잠깐 나왔다
사라지는 캐릭터라고 해도 뭔가 사연이 있는
캐릭터를 좋아했고, 공감도 더 많이 갔다. 네로의
경우 현실적인 성격의 비올렛타와 대척점에 있는
캐릭터이고, 그래서 외형적으로도 반대가 되게
난쟁이로 설정했다.

시현 나 역시 완벽한 아름다움을 표현하는 건
별로 관심 없다. 개성 강하고 내면에 많은 걸 담고
있는 캐릭터가 좋다. 그런 걸 그림으로 표현하는 게
재밌고. 사실 잘생기고 예쁜 캐릭터는 많지 않나.

사실 그런 면에서 앞서 말했던 흑백의
목판화 같은 느낌도 좋았다. 그로테스크함을
더 살렸던 거 같은데, 정식 연재하며 컬러로
바꾸면서 고민이 많았을 거 같다.

외눈박이 개인적으로는 흑백을 좋아한다.
처음 기획할 때도 흑백이냐 컬러냐 고민하다가
흑백을 선택한 거고, '베스트 도전' 때도 중간에
컬러로 한 번 바꿨다가 독자들에게 흑백이 더
낫다는 반응이 있었다. 그러다 정식 연재가
결정되면서 정말 고민이 많아졌다. 흑백이냐
컬러로 바꾸느냐. 그러다 담당자 분께도 조언을
많이 구하고 우리 스스로도 수긍하는 과정을 통해
컬러 연재를 선택했다. 지금도 흑백이 좀 더
메시지 전달에 좋은 에피소드가 있다고 보는데
그럴 땐 흑백을 가끔 써도 되지 않을까 싶다.

시현 독자들에게 혼란이 없을 수준에서는 조금
왔다 갔다 해도 되지 않을까.

사실 이런 고민이 있는 건, '베스트 도전'에서
상당히 오래 머무르며 독자들에게
고정된 이미지가 박혀서인데, 그 긴 시간이
힘들지는 않았나.

외눈박이 나는 좀 힘들었다. 다른 게 아니라
졸업을 하고 내가 목표로 했던 것들이 계속
좌절되면서 스스로의 작품이나 재능에 패배감을
많이 느꼈다. 주변 사람들 시선은 상관없는데 내가
창작물을 만들어서 남들에게 보여줘도 되는 걸까,
그런 생각 때문에 불안했던 것 같다. 자신이 만든
이야기에 대한 자신감이 없어지는 게 가장 큰
문제였다.

그런 면에서 정식 연재 소식은 봄비 같았겠다.

시현 나는 당연하게, 때가 됐거니 했다. (웃음)
외눈박이 '베스트 도전'에 올라온 지 이 년 가까이
됐으니까 이번 매니지먼트 지원 사업이 마지막
도전이라는 생각이 들었다. 우리가 할 수 있는
한도 내에서 보여줄 수 있는 건 다 보여줬으니까
뭔가 우리가 원하는 결과가 나오지 않을까 싶었다.
만약 이번에도 안 됐다면 다른 만화를 시작하지
않았을까.
시현 작품 자체에 대한 자신감은 있었다. 이
친구가 글을 썼으니까. 혹여 안 되면 그림이
별로여서일 거라 생각했다.

정식 연재가 결정되며 흑백 문제를 비롯해
대중성이라는 부분을 더 고민하게 됐을 거 같은데.

시현 앞서도 말했지만 우리가 〈네로의 실험실〉을
시작할 때 못을 박은 건 우리가 가장 잘할 수
있고 가장 좋아하는 걸 하자는 거였다. 남을 너무
고려하기 시작하면 이미 다른 작품이 되어버리겠지.
외눈박이 우리 스스로 굉장히 마니악한 만화가 될

거 같다고 생각했는데 의외로 여러 연령대의 독자
분들이 좋게 봐주고 좋은 피드백을 해줘서
가끔은 혼란스러울 정도다. 예상한 것보다 훨씬
좋게 봐주시고 과분한 사랑을 받고 있다.

옴니버스 형식의 작품인데 혹 염두에 둔
엔딩이 있나. 그리고 계속 '베스트 도전'에
있었어도 엔딩까지 만들었을까.

외눈박이 생각해둔 엔딩은 있는데 거기까지 가는
길이 적은 분량은 아니다. 진행해야 할 이야기가
너무 많아서 힘들었을 거다.

그런 면에서 정식 연재가
〈네로의 실험실〉이라는 이야기를
위해서도 다행이다.

외눈박이 이야기를 끝낼 기회를 주셨으니까.
아직까진 그때가 올까 싶게 까마득하게 느껴지긴
하지만.

엔딩 이후에도 이 협업 구도는 꾸준히 유지될까.
분명 한 명은 소설이 목표였고, 또 한 명은
자기가 하고 싶은 이야기가 있었는데.

외눈박이 나는 우선 이 친구가 나중에 자기
이야기를 하겠다는 목표를 달성하면 좋겠다.
그래도 우리의 협업을 그만두는 일은 없지 않을까.
오랜 시간 작업하며 서로 부족한 면을 맞춰주고
하나의 결과물을 만드는 게 정말 쉬운 일이
아니다. 그걸 이만큼 잘 맞춰주는 사람이 있는데
굳이 다른 사람과 함께할 이유가 없다. 우리 둘이
함께 못할 이유도 없고.

시현 분명 나도 내가 하고 싶은 게 있지만
우선은 현재 연재 중인 〈네로의 실험실〉과
〈모던패밀리〉에 집중하고 있다.

외눈박이 〈모던패밀리〉를 시작한 것도 우리가
창작할 수 있다는 것 자체를 너무 좋아하기
때문이다. 새로운 걸 창작할 수 있는 기회를
마다할 이유가 없었다.

오랜 기다림 끝에 어느새 두 개 작품으로
독자와 만나고 있다. 행복한가.

시현 너무 행복하다. 우리는 그냥 우리 둘이
만드는 것만으로도 행복했는데 그 결과물을 많은
이들이 사랑해주니까 더 행복하고 큰 힘이 된다.

외눈박이 누가 시켜서 하는 것도 아니고 스스로
원하던 일을 한 건데 인정받고 과분한 사랑받는 게
아직도 신기하다.

"그때는 내가 이야기에 관여를
굉장히 많이 했다. 이야기를 풀어나가는 것뿐
아니라 캐릭터의 개성까지 손을 댔다. 결국
이야기가 원하는 방향으로 흘러가지 못했다.
그래서 이번에는 철저하게 이 친구가 제일
잘할 수 있는 이야기를 해보자, 나는 거기에
최대한 맞춰주겠다고 시작했다."

외눈박이/시현, 가족은 어떻게 모던한 관계가 되는가

결국 가족을, 그것도 행복한 가족을 재구성하는 이야기였다. 시현(그림), 외눈박이(글) 콤비의 데뷔작인 〈네로의 실험실〉, 그리고 시즌 2를 연재 중인 〈모던패밀리〉를 아주 간략하게 요약하자면 이렇게 말할 수 있을 것이다. 난쟁이 천재 마법사 네로가 자신이 좋아하던 여배우 비올렛타를 소생시켜 함께 사는 이야기를 담은 〈네로의 실험실〉, 착하지만 인기 없는 시간강사 노총각 승훈이 얼결에 마왕 벨과 결혼한 뒤, 천사 장녀와 로봇 차남과 함께 가족을 구성하는 이야기인 〈모던패밀리〉 모두 조금은 특별하고 세상으로부터 소외된 인물들이 혈연이 아닌 대안적인 가족을 만들어가는 작품이다.

두 작품 모두, 굵은 줄기를 유지하되 매번 다른 소재와 새로운 사건으로 각각의 회차를 풀어가는 옴니버스 형식이기 때문에 메인 테마가 선명하게 드러나진 않는다. 〈네로의 실험실〉의 상당수 에피소드는 네로에게 소원을 의뢰하는 사람들의 사연을 통해 인간군상의 속물적인 욕망을 까발린다. 에드워드 고리 혹은 팀 버튼을 연상시키는 시현 작가의 그로테스크한 그림체와 네로의 조금은 냉소적인 시선은, 아름답다고만은 할 수 없는 인간의 욕망을 때론 직설적으로 때론 풍자적으로 드러낸다. 그보단 좀 더 귀여운 그림체와 시트콤적인 구성을 선보이는 〈모던패밀리〉의 경우 이 괴상한 조합의 가족 구성원이 만들어가는 유쾌하고 코믹한 소동극을 보여준다. 서로 다른 분위기의 작화와 스토리 구성 능력을 동시 연재로 증명한 두 작가의 실력은 그것만으로도 높게 평가받을 만하지만, 중요한 건 그다음이다. 매번 특별한 사건이 벌어지고, 그로 인해 세상의 차가움을 경험하거나 코믹하되 수습하기 어려운 결과가 만들어진다고 해도 네로와 비올렛타, 그리고 승훈의 모던패밀리는 가족이 함께하는 집으로 돌아와 다시 일상을 회복한다.

이것은 단순히 전근대적이되 끈끈한 가족 공동체로의 회귀

혹은 도피일까. 나는 그렇게 생각하지 않는다. 〈모던패밀리〉라는 제목이 무엇으로부터 비롯되었는지는 알 수 없지만, 그들이 만들어가는 가족 공동체는 분명 '모던'하다. 네로는 죽은 비올렛타를 살려내 자신의 곁에 두지만 과거의 기억과 대면한 비올렛타는 자신을 살려낸 것에 고마워하면서도 "난 네가 만든 인형이 아니"라고 말한다. 종속적이기보다는 대등하기에 유지될 수 있는 관계. 코믹한 설정이지만 〈모던패밀리〉의 장녀 천사 미카엘이 웃는 얼굴로 엄마이자 마왕인 벨과 대립하는 모습 역시 그저 우리 식구니까 뭉치자는 정서와는 거리가 멀다. 이들 작품에서 행복한 가족은 대등함 안에서 서로가 서로의 인생에서 주인이 될 수 있도록 인정해주고 신뢰해주는 관계로 그려진다. 물론 쉬운 일은 아니다. 그래서 〈모던패밀리〉 시즌 1 마지막 즈음 등장한 현명한 곰은 이렇게 말한다. "행복한 가정이란 구하는 게 아니라 스스로 만들어가는 것"이라고. 아마도 이것이, 〈모던패밀리〉와 다시 소생한 비올렛타와의 재회로 끝난 〈네로의 실험실〉을 관통하는 주제이지 않을까. 쉽지 않은 일이다. 하지만 그럴 가치가 있는 일이다.

외눈박이 / 시현

- 웹툰 〈홈타운〉 〈네로의 실험실〉 〈모던패밀리〉

09

김칸비
황준호

장르의

묘

기존 판타지의
문법을
깨뜨리다

김칸비

만약 팀 겟네임의 아루아니 작가까지 함께 인터뷰할 수 있었더라면 어땠을까. 팀 겟네임_김칸비 작가와의 인터뷰를 돌아볼 때마다 이런 가정을 하게 된다. 이들은 〈교수인형〉으로 데뷔 후 세 개의 작품을 함께했지만 최근작 〈죽은 마법사의 도시〉(《죽마도》)에서 김칸비 작가가 단독으로 작업하면서 인터뷰는 그 혼자 진행할 수밖에 없었다. 아, 김칸비 작가 한 명의 이야기만 듣는 게 부족했거나 아쉽다는 뜻은 물론 아니다. 상당한 달변가인 그는 자신의 작품이 제시하는 윤리적 딜레마들에 대해 자신만의 뚜렷한 관점을 가지고 말할 줄 알았고, 판타지와 SF, 추리극까지 뒤섞인 이 복합 장르물이 궁극적으로 어떤 방향으로 나아가야 하는지에 대해서도 선명한 지도를 그리고 있었다. 다만 이토록 명민하고 자기 할 말이 확실하기에, 과연 그가 역시 개성 강한 다른 누군가와 협업을 하며 어떤 논쟁을 하고 자신의 의사를 관철하거나 타협하는지 인터뷰를 통해 확인해보고 싶었다는 게 가장 정확한 심정이겠다. 언제나 그렇듯, 명민한 사람과의 대화는 더 많은 궁금증을 불러오는 법이다.

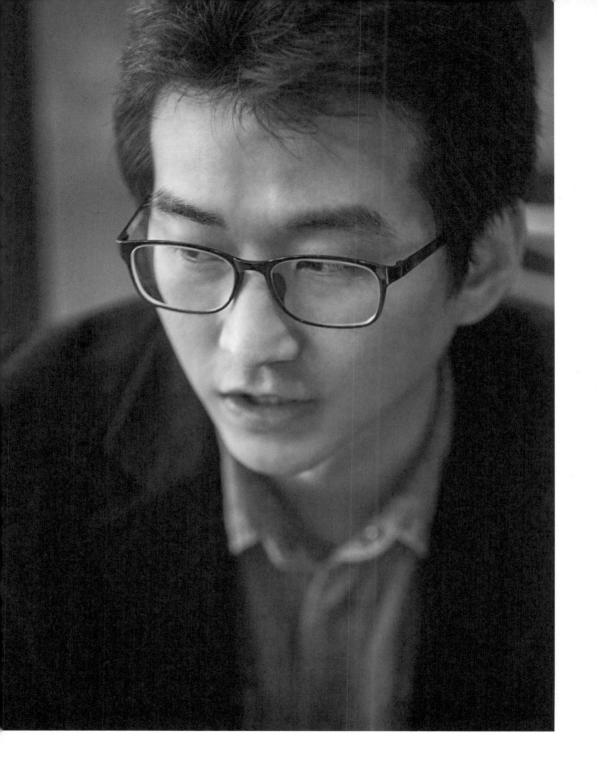

데뷔작 〈교수인형〉부터 〈멜로홀릭〉까지
아루아니 작가와 함께 팀 겟네임으로 활동했는데,
이번 〈죽마도〉는 혼자 하게 됐다.
그냥 한번 해보고 싶었다. 어쨌든 만화는
앞으로도 계속 그릴 거고, 솔로로 하는 작업도
많아질 텐데 그렇다면 더 늦기 전에 도전해보자고
생각했다. 나 혼자 해서 작품이 어디까지 나올 수
있는지, 마감은 잘 지킬 수 있는지 확인해보고
싶었다.

쉬운 결정은 아니었을 텐데.
심리적 압박이 있었다. 사실 둘이 할 땐 악플이
하나 달려도 '이건 너 때문이야'라고 책임 전가를
할 수 있다. (웃음) 그래서 압박이 덜했는데, 혼자
하면 모든 게 온전히 내 책임이니까. 나 혼자
나왔다가 괜히 욕먹고 팀 겟네임이 그동안 쌓아온
이미지만 나빠질까봐 두렵기도 했고.

분명 둘이 같이 하던 작품들과는
장르도 분위기도 다르다.
〈멜로홀릭〉 끝났을 때만 해도 차기작 후보가
네다섯 개 있었다. 그런데 막상 하려니 과거
작품들처럼 또 너무 규모가 작은 거다. 한정된
공간에서 벌어지는 그런 사건들. 이젠 이런 데서
탈피할 때도 되지 않았나 싶어서 이번에는 스케일
큰 걸 해보자는 마음으로 하게 된 게 〈죽마도〉다.
준비 과정은 상당히 빨랐다. 거의 한 달 만에
시나리오를 짰으니까.

마법이 과학처럼 사용되는 근미래라는 설정이
흥미로운데 그 설정이 잡히면서 시나리오가
쭉 풀린 건가.
그 설정이 재미있겠다 싶어서 시작을 했는데, 나는

소재가 잡히면 결말부터 생각한다. 시작과 끝을
정하고 그에 맞게 중간 중간 에피소드를 쑤셔 넣는
거지. 그러다보니 시나리오는 금방 나오는 편인데
연재하면서 디테일에 문제가 생길 때가 많다.
〈죽마도〉에서도 판타지보다는 수사물에 좀 더
초점을 맞추려 했는데 계획과는 조금 달라졌다.

그래도 김현욱이 마법을 이용한 살인 방법을
찾아내는 장면들에선 판타지와 수사물의 접점이
잘 드러나는데.
그런 걸 더 살리고 싶었는데 독자 분들이 너무
지루해하시더라. 제목을 보고 판타지적인 요소를
바라는 분도 많고. 그래도 기존 판타지의 문법은
많이 깼다고 생각한다. 우선 내가 판타지를 잘
모른다. 게임도 잘 안 하고, 소설도 《드래곤 라자》
정도만 봤다. 그러니 이 장르의 규칙을 지키겠다는
마음이 없다. 가령 인큐버스 나오는 장면이 있는데,
보통 인큐버스나 서큐버스는 잘생기고 예쁜
미형의 캐릭터로 나오는데 나는 물고기처럼
그렸다. 그런 객기를 부릴 수 있는 것도 기존
판타지에 많이 기대지 않아서겠지.

사실 역설적으로 그렇게 규칙에 얽매이지 않을 수
있는 게 판타지 장르의 매력이 아닌가.
그래서 편한 게 있다. 과거 작품의 경우
스릴러다보니 하나가 틀어지면 모든 게 틀어진다.
아루아니와 내가 머리를 짜내도 작품을 하다보면
후반부쯤 반드시 오류가 하나씩 나온다. 이걸
해결하려면 또 요걸 바꿔야 하고, 이걸 이렇게
해결하면 앞에 깔았던 설정에 오류가 생기고.
그래서 골치가 아픈데, 판타지는 편하다. 이 상황이
말이 안 된다고? 마법이잖아. (웃음) 확실히 그런
부분에선 머리를 덜 쓰는 게 있다.

사람 목숨을
손톱자르듯
쳐내는,

그저 살인마야.

혼자 작업을 하는 것과 함께 이렇게 제약 없는
작품을 하고 싶은 욕구도 있던 걸까.
이번 〈죽마도〉보다도 차기작에서 정말 스토리적인
제약 없이 시간 흐름대로 쭉 흘러가는 작품을
그리려고 한다. 중년을 타깃으로 한 히어로물이고
아루아니에게 콘셉트를 주고 스토리를 맡겼다.
이번에도 스릴러는 아닌 거지. 조금씩 나와 팀
겟네임의 이미지를 바꿔보려고 한다. 우리가 계속
스릴러만 할 이유는 없지 않나. 전에는 이쪽 장르가
적었다지만 이젠 황준호 작가도 나오고. (웃음)
그리고 재밌는 게, 팀 겟네임 하면 스릴러를
떠올리지만 우리가 만든 스릴러는 〈교수인형〉과
〈우월한 하루〉 딱 두 작품이다. 그런데도 이미지가
딱 박혀서 〈멜로홀릭〉 할 때 독자들이 많이 분리됐다.
분명 독자들이 팀 겟네임이라는 이름에 기대하는
건 스릴러 장르지만 당분간은 하지 않을 거다.

분명 웹툰을 오래 본 이들에게 팀 겟네임은
스릴러의 스페셜리스트 이미지가 강한데.
사실 나랑 아루아니는 스릴러를 그다지 좋아하지
않는다. 그런데 데뷔작으로는 강렬한 게 필요할 거

같아서 〈교수인형〉을 하게 된 거다. 또 우리 둘
성격이나 사상이 올곧기보다는 삐딱한 게 있어서
그런 걸 드러내기에 이 장르가 적합할 거 같았고.
그런데 해보니 의외로 잘 맞았다. 한번 해보자고
했는데 만드는 우리도 너무 재밌는 거지. 특히
반전이 생길 때 독자들이 '멘붕'에 빠지는 게
재밌더라. 그래서 〈우월한 하루〉도 스릴러로 가고
〈멜로홀릭〉도 스릴러가 가미된 멜로로 간 건데
계속 하다보니 지쳤지.

안 하던 장르를 하려면 힘들진 않을까.
순정만화나 감동적인 드라마도 해보고 싶은데
스릴러를 연속으로 그리면서 촉촉한 감정이
메마른 게 있다. 그게 드러난 게 〈멜로홀릭〉이었고.
초반 플롯은 순정에 가까웠는데 우리도 만드는 게
버겁고 보는 독자도 버거워했다. 적어도 작가만큼은
그리면서 스스로 오그라들지 않아야 했는데
우리는 그러지 못했다. 그래서 안 하던 걸 하려면
힘들다. 게다가 사람들은 순정이나 개그 작가가
스릴러로 넘어가면 놀라워하고 호의적이지만,
반대로 스릴러 그리던 사람들이 개그나 순정으로
넘어가면 쉬운 길을 선택했다고 생각한다. 가령
개그를 그리던 조석 작가님이 〈조의 영역〉을
그리거나 순정을 그리던 강풀 작가님이
〈아파트〉를 그리면 이 사람이 이런 것도 하네,
대단하네, 라고 생각하지만 그 역은 아닌 거지.
이게 정말 큰 오해인 게, 개그가 절대 스릴러보다
쉬운 장르가 아니다. 오히려 개그 같은 애드리브가
없다는 점에서 스릴러는 초반만 고생해서
시나리오를 짜면 다음부턴 편한 편이다. 우리는
스릴러가 가장 편한 사람들이고.

개그 이야기를 했지만 〈죽마도〉를 보며 '팀 겟네임

"만약 작가가 비뚤어진 마음으로
세상은 망했어, 너희도 그 고통을 느껴봐, 라고
한다면 위험하다고 본다. 말 그대로 작가가
악의를 품고 그걸 표출하는 건 잘못된 거다.
그에 반해 세상엔 이런 모습도 있다,
어떠냐고 질문하는 작품은 괜찮고. "

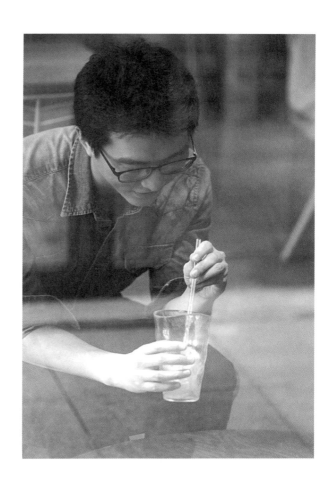

작품을 보며 웃게 될 줄이야'라는
생각을 하게 된다.

처음으로 패러디 개그를 시도했지. 원래 패러디는
안 하는 타입이었다. 우선 일이 년 지나면 유효
기간이 떨어져서 재밌지 않고, 또 작가 본인의
센스보단 스테로이드처럼 외부의 힘을 빌려오는
기분도 들어서. 그런데 〈죽마도〉에선 '어서 와'를
시작으로 패러디 개그를 가끔 쓰게 됐다. 극 중에
나오는 가상의 게임인 〈네이버 파이터즈〉의
반응이 제일 좋았는데 반응이 좋으니 계속 패러디
개그를 해야 하나 싶기도 하다.

분명 안 하던 이유가 있던 건데 이번 작품에서
하게 된 이유는 뭔가.

비웃을지 모르지만 나는 대중적인 인기작을
기대하고 〈죽마도〉를 시작했다. 분명 독자를
숨 막히게 하는 작품은 아니기 때문에 패러디
개그도 그 상황에 딱 들어맞는 거라면 가끔
괜찮다고 생각했다. 하지만 더 대중적으로 가긴
어렵다. 그 이상은 내가 그리기 버겁다.

대중적이라는 건 정확히 어떤 의미인가.

모든 사람은 아니더라도 어떤 연령층, 어떤 성별이
좋아할 만한 소재와 이야기라면 대중적인 거라고
본다. 우리 작품 중에는 그런 게 없었는데,
정서적으로 타고난 부분도 있는 거 같다. 사람들이
재밌다고 하는 영화나 드라마가 왜 재밌는지
모르겠다. 그래서 아루아니와도 얘기를 했다.
우리는 대중적인 거 못 그려, 우리는 성공한 작품이
왜 성공했는지 모르잖아, 라고. 앞서 〈죽마도〉에
대해서도 그렇게 말했지만 우리는 기존 판을 깨는
걸 좋아하는 편이다. 그렇게 삐딱하게 가다가
〈우월한 하루〉는 19금 딱지도 받고. (웃음)

19금을 의도한 게 아니라, 미처 생각지 못한
19금이 된 건가.

그냥 잔인한 장면이면 수정이 가능했을 거다.
그런데 권시우 캐릭터가 자신이 살해하는 이유가
우월해지고 싶어서라고 말하는 장면에서 좀
위험한 이야기 같다는 반응이 나왔다. 이건 고치면
제목부터 고쳐야 하는 거니까 도리가 없었지.
그래서 나도 이걸 바꾸느니 그냥 19금으로 가자고
했는데, 억울하게도 그 장면 이후로는 잔인한
장면이 없었다.

권시우의 사상도 그렇고, 인간의 선함과 악함은
타고나는 것이라는 뉘앙스의 〈교수인형〉도 그렇고
조금 불편한 이야기를 하는 건 사실이다.

내가 봤을 때 세상은 깨끗하지도 아주 아름답지도
않은데, 그걸 작품에서 묘사하는 게 나쁘진 않다고
본다. 기타노 다케시 감독이 그랬다더라. 내가
추악한 작품을 만들어서 세상이 추악해진다면, 내
작품보다 훨씬 많은 밝은 작품들 덕에 세상이
밝아졌느냐고. 나는 오히려 살인마가 나오진
않지만 사람들에게 더 쉽게 영향을 미치는 막장
드라마가 더 위험하다고 생각한다.

그럼 작품에 대한 작가의 윤리적 책임은
어디까지라고 보나.

만약 작가가 비뚤어진 마음으로 세상은 망했어,
너희도 그 고통을 느껴봐, 라고 한다면 위험하다고
본다. 말 그대로 작가가 악의를 품고 그걸
표출하는 건 잘못된 거다. 그에 반해 세상엔 이런
모습도 있다, 어떠냐고 질문하는 작품은 괜찮고.
다만 결과적으로 독자에게 영향을 끼쳤느냐 안
끼쳤느냐는 점에서는 작가에게 책임이 있겠지.
내가 유일하게 후회하는 작품이 〈우월한

누구 맘대로,

하루〉인데 살인마인 권시우를 다른 캐릭터에 비해 너무 잘생기게 그렸다. 사이코패스는 겉으로 보기엔 멀쩡하다는 걸 표현하려다보니 그렇게 됐는데 약간 실수한 거 같다. 혹여 누군가 작품 속의 악인을 보고 멋있다고 느끼면 곤란하다.

그런 면에서 〈죽마도〉에선 김현욱 형사를 통해 정의 개념을 정의한다. 자기 인식 바깥에서 우리는 많은 죄를 짓는 만큼 적어도 자기 인식 범위 안에서는 죄를 짓지 말아야 한다는.

그런 망상을 해봤다. 모든 걸 다 아는 존재, 가령 해운대 모래알 숫자가 몇 개인가요, 라고 물어도 대답할 수 있는 존재가 있다면 내가 사람을 죽인 적이 있느냐고 물어보고 싶다고. 그런데 왠지 그렇다는 답이 나올 거 같은 거다. 나는 모른다고 해도 일종의 나비효과로 나 때문에 누군가 피해를 입었을 거 같았다. 그렇다면 우리 인식 범위에선 죄를 짓지 말아야 하고 그 테두리를 정하는 게 법이라는 게 내 생각인데, 작가의 페르소나인 김현욱을 통해 직접적으로 말했다. 사실 대놓고 말하는 건 싫어하는 방식인데 이 이야기는 그냥 대놓고 하는 게 나을 거 같더라.

그 대사를 들은 크림슨 로브도 처음의 안티 히어로에서 조금 변화된 모습을 보였다.

조금 착해진 것 같지만 앞으로 어떻게 될지 모른다. 독자들이 잊고 있는데, 개는 사람을 여섯이나 죽인 인물이다. 여기에 대해 지인 두 명이 전혀 다른 의견을 보이는데, 한 명은 크림슨 로브가 여섯을 죽인 살인마라는 걸 독자가 기억해야 하고 그에 대한 책임을 이 캐릭터에 지워야 한다고 했다. 그래야 윤리적인 작품이 된다고. 하지만 또 다른 사람은 왜 굳이 그걸

독자에게 다시 환기하느냐, 모르는 게 약이 될 수도 있다고 했다. 그런 부분을 앞으로 조율해야 한다. 물론 결말은 정해진 방향으로 가겠지만.

캐릭터의 디테일을 조율하는 데 있어 캐릭터의 인기도 참고하나.

인기는 전혀 신경 안 쓴다. 독자들이 그런다. 팀 겟네임은 왜 그렇게 인기 있는 캐릭터를 다 죽이느냐고. 일부러 그런 건 아닌데 신기하게 인기 있던 캐릭터는 다 죽인다. 심술을 부리는 거 같기도 하고. 〈죽마도〉에서도 크림슨 로브가 인기 있을 땐 김현욱만 계속 출연시키고.

그런 심술이 작품을 하는 데 도움이 되나.

내가 유순한 사람이면 전혀 다른 작품이 나왔을 거라 생각하면 분명 도움이 되지. 내가 하고 싶은 걸 마음대로 하는 성격이니까. 인기나 조회수 신경도 덜 쓰는 편이고. 물론 인기 작가가 되면 좋겠지만 내가 맡은 포지션은 그게 아닌 거 같다.

〈죽마도〉는 대중적인 인기 작품이지 않나.

팀 겟네임 것 치고는. (웃음)

김칸비,
냉소주의자는
어떻게
윤리적인 당위를
증명하는가

이 작가는 인간의 선함에 대한 믿음이 없는 건 아닐까. 팀 겟네임의 데뷔작이자 당시로선 상당히 하드코어한 스릴러였던 〈교수인형〉을 보며 그런 생각을 했다. 고작 열 살 남짓에 불과한 나이에 살인을 서슴지 않는 '교수인형' 멤버들이 등장해서만은 아니다. 중요한 건 전망이다. 자신의 아들 민수를 죽이려 했던 '교수인형' 멤버들의 기억을 지우고 새 삶을 살게 한 김 회장의 선택은, 인간의 악마성이 과연 교정될 수 있는가에 대한 실험과도 같았다. 하지만 이 선택 때문에 민수는 복수의 화신이 되어 성인이 된 '교수인형' 멤버들에게 징벌을 내리고, 결국 '교수인형'의 리더이자 착한 성인으로 성장한 주태일은 다시 자신의 악마성을 해방한다. 인간은 징벌 앞에서만 참회하며, 악행에 대한 어설픈 용서는 결과적으로 더 큰 악으로 리바운드된다. 인간의 이기심과 윤리성에 대한 팀 겟네임의 통찰은 상당히 냉소적이고 어두운 전망만을 남겼다.

남을 죽임으로써 자신의 우월함을 느낄 수 있다고 믿는 연쇄살인마 권시우가 등장하는 후속작 〈우월한 하루〉를 보며 앞서의 의심을 다시 품을 수밖에 없던 건 그래서다. 이 잔인한 세상에서 남에게 지배당하지 않고 우월하게 살기 위해서는 지독한 괴물이 되어야 한다는 게 권시우의 관점이다. 하지만 전작보다 훨씬 더 노골적인 악의 강령을 두고, 오히려 팀 겟네임은 이 강령과 철저히 대결하는 방식으로 〈교수인형〉에서 보여주는 데 실패했던 윤리적 당위를 재건한다. 〈우월한 하루〉의 주인공 호철은 딸을 살리려면 권시우를 죽이라는 배태진의 협박을 이겨내고 딸도 구하고 권시우도 죽이지 않는다. 배태진의 말을 빌리면 그는 "어떤 궁지에 몰려도 살인을 거부하는" 선한 인간이다. 그는 타인을 죽여 자신이 우월해진다는 권시우의 논리에 "모두 (죽여서) 사라지고 나면 그땐 또 누굴 죽일 거냐"고 되묻는다. 사람의 생명을 좌지우지해 우월함을 느낀다면 차라리 살려서 우월함을 느끼는 게 죽이는

것보다 낫다는 호철의 논리는 권시우의 그것보다 정연하다. 팀 겟네임이 인간의 선함을 믿는지는 여전히 알 수 없지만, 대신 그들은 이러한 윤리적 가치가 세상에 필요한 이유를 극단적인 악과의 대결을 통해 증명해낸다. 악과 이기심의 끝에는 폐허가 있을 뿐이다.

스릴러의 스페셜리스트로 알려져 있지만 실제로는 19금 잔혹 스릴러 〈우월한 하루〉, 멜로물 〈멜로홀릭〉, 마법 판타지 〈죽은 마법사의 도시〉처럼 각기 다른 장르로 이어지는 팀 겟네임의 작품들을 어느 정도 일련의 흐름으로 묶을 수 있는 건 이 지점이다. 〈멜로홀릭〉에서 애인 추지은이 일련의 사건의 배후 조종자인 게 밝혀진 상황에서도 주인공 유은호는 추지은을 포기하지 않고 그를 또 다른 사이코패스 자아로부터 구해낸다. 인간에 대한 믿음이 흔들릴 상황은 얼마든지 많다. 하지만 그럼에도 불구하고 포기하지 않아야 할 이유 역시 얼마든지 많다. 팀 겟네임 중 김칸비 작가의 단독 작품이자 마법이 과학적으로 증명된 시대의 번영과 그 이면을 다룬 〈죽은 마법사의 도시〉는 이 테마를 좀 더 거시적인 단위로 다룬다. 마법을 통한 도시의 번영은 사실 수많은 마법사를 희생시킨 실험에 의한 것이며, 포스트 산업혁명이라 말해도 될 이 획기적 변화에서 비롯된 혜택은 소수의 권력자들이 독점한다. 인간의 탐욕으로 만들어진 시스템 안에서도 우리는 과연 윤리적인 해답을 찾아낼 수 있을 것인가.

〈죽은 마법사의 도시〉가 몰살당한 마법사 일족의 유일한 생존자 크림슨 로브의 복수극과 그를 쫓는 형사 김현욱의 추리극, 두 개의 플롯으로 이뤄진 건 그래서다. 크림슨 로브에게 정의란 자신의 일족과 동생을 죽인 세력처럼 명백한 악을 더 큰 힘으로 쓸어버리는 것이다. 하지만 공권력의 집행자인 김현욱의 생각은 다르다. 수많은 인과관계로 엮인 시스템 안에서 "우리는 필연적으로 죄인이 될 수밖에 없는 구조"다. 그 안에서 우리의 행위가 결

과적으로 정의가 될지 불의가 될지는 알 수 없기에 자신이 인식할 수 있는 범위 안에서의 정의, 즉 법의 테두리 안에서의 정의를 지켜야 한다. 시스템은 필연적으로 타락을 동반한다. 그 위에 불의 심판을 내리는 것이 크림슨 로브의 방식이라면, 시스템의 테두리 안에서 끊임없이 보완하자는 것이 김현욱의 논리다.

딱히 인간의 선한 본성을 믿진 않지만, 더 윤리적인 해결책을 찾고 그 우월함을 증명한다는 점에서 김현욱은 팀 겟네임의 문제의식을 가장 선명하게 대변하는 페르소나처럼 보인다. 세상은 영웅 따위 바라지 않는다고 말하는 김현욱은 타락한 세상이 쉽게 변하지 않을 것을 안다. 하지만 시스템의 지엽적인 부분을 치료하는 것에 불과하다고 해서 그 싸움이 치열하지 않은 것은 아니다. 크림슨 로브는 두 번이나 목숨을 잃을 뻔했고, 김현욱 역시 수사 과정에서 자신의 소중한 사람을 잃거나 잃을 뻔했다. 요컨대 이 작품은 혁명적 변화가 아닌 점진적 개선조차도 엄청나게 치열한 싸움과 희생을 통해서만 가능하다고 역설한다. 시선은 냉소적이되 실천은 능동적이다. 이 기묘한 역설이야말로 〈죽은 마법사의 도시〉의 전망을, 팀 겟네임의 차가운 시선을 값싼 냉소주의로 치부할 수 없는 이유다. 마법으로도 세상은 크게 변하지 않는다. 대신 선한 의지로 아득바득 노력한다면 조금 더 나은 세상을 만들 수 있을지도 모른다. 쉽진 않지만 불가능하진 않다. 어쩌면 이것이야말로 인간의 선한 본성을 의심하고 또 의심하던 작가가 닿은 가장 윤리적인 전망이지 않을까.

팀 겟네임_김칸비

- 웹툰 《교수인형》 《우월한 하루》 《멜로홀릭》 《죽은 마법사의 도시》 《후레자식》 《죽마도》
- 단행본 《교수인형》

시나리오의 탄탄함을
보여주기 좋은 장르가
스릴러다

황준호

언젠가 웹툰 작가 망언 시리즈라는 식의 농담을 SNS에 올린 적이 있다. 자신의 작품 내용과 전혀 반대되는 이야기를 하는 작가를 가정하는 농담이었는데, 그중 하나는 "인간은 원래 선하다_황준호"였다. 그의 작품이 성선설과는 너무나 거리가 멀다는 의도에서였다. 당시 그의 연재작이자 현재까지 그의 마지막 장편으로 남아 있는 〈인간의 숲〉은 '악'이라 명명해도 좋을 살인마들이 총출동하는 살벌한 스릴러였다. 칼 팬즈램이나 제프리 다머 같은 세기의 살인마에게서 모티브를 딴 듯한 등장인물들은 서로를 향해 칼끝을 겨눴고, 그들의 노리개에 불과해 보이던 주인공은 그들과 대치하며 자신이 인간성의 마지노선이라 여겼던 영역까지 스스로를 밀어붙인다. 이처럼 음울한 세계를 그리는 이가 선량한 얼굴과 뽀얀 피부에 심지어 교회까지 다니는 유머러스한 젊은 작가라는 건 그래서 호기심을 자극한다. 작품은 작가를 닮는다고 하지만 어떤 명민한 작가는 작품을 자기 삶의 색으로 물들이지 않고도 대중적으로 흥미로운 이야기를 만들어낼 수 있다. 어쩌면 정말 인간은 선하다고 믿고 있을지도 모를 황준호 작가의 다음 인터뷰가 증명하는 것처럼.

작품 하나를 해보자 생각했는데 내 부족한 그림
실력으로 한 편을 완성도 있게 그리려면
시나리오가 탄탄해야 한다고 생각했고 그걸
보여주기 좋은 장르가 스릴러라고 생각했다.
스릴러라면 연쇄살인범이 나와야 하지 않나.
막연히 생각하고 만든 설정이 어떤 살인마가
여자를 유괴했는데 알고 보니 그녀가 더 전설적인
살인마다, 라는 거였다. 그때부터 도서관에서
사이코패스에 대한 책을 찾아봤는데 그 내용들이
굉장히 흥미로운 거다. 말하자면 스릴러보다는
사이코패스라는 소재에 꽂힌 주객전도의 상황이
된 건데, 그러면서 원래의 설정과 함께 〈악연〉이
나온 거다.

사이코패스에게서 무엇이 제일 흥미로웠나.
흔히 비정상적이라고 분류되는 사람들 아닌가.
그런데 그런 것 치고는 왠지 친숙한 느낌이었다.
가령 나 같은 경우 사이코패스는 아니겠지만 남의
장례식에 가도 별로 안 슬퍼하는 타입이다. 남
때문에 울어본 적이 없는데, 어떻게 보면 그게
정도의 차이라고 봤다. 내가 괴물이라 생각했던
그들이 전혀 다른 사람인 건 아니구나. 그러면서
인간관계에 대해 하고 싶은 말들이 생겼다. 그래서
스릴러라기보다는 사이코패스 '드라마'라고 한
거고. 가령 여자 주인공이 살인을 정당화하면서
했던 말이 사람에게 상처를 주는 건 결국 사람
아니냐는 건데, 그건 그 화를 준비하며 막 써낸
대사가 아니라 악연에서 가장 중요한 포인트였다.
그 여자가 남자에게 사람을 죽이는데 정당성은
필요하지 않으니 마음 가는 대로 하라고 해서 결국
자기가 죽지 않나. 즉 사람을 상처 주는 것에
우리도 무심할 수 있는데 그것이 극단적 상황에서
어떤 결과로 이어질 수 있는지 보여주고 싶었다.

스토리 작가로만 참여한 〈잉잉잉〉을 제외하면,
최근 연재 중인 〈인간의 숲〉과 데뷔작인 〈악연〉,
그리고 중간의 〈공부하기 좋은 날〉까지 모두
스릴러 작품이다. 원래 장르물에 관심이 많은
편인가.
그런 건 아니다. 시각디자인학과를 다니다가 4학년
되기 전에 휴학을 했다. 보통 4학년이 되면 인턴
등의 활동을 하며 사회생활을 준비하는데 그전에
일단 이것저것 해보는 시간을 가져보고 싶었다.
그때 생각한 게, 내 예전 꿈은 만화가인데도
완결한 내 작품 하나가 없다는 거였다. 그래서

살인을 정당화하는 거 아니냐, 미화하는 거 아니냐는 얘기가 있었지만 정작 핵심은 그 반대인 거다. 그래서 좀 답답했지. 이렇게 건전한 만화를.

그래서 마지막 회에서 만약 남자가 아이를 도와줬더라면 '악연'은 맺어지지 않았을 거라던 가정은 결국 타인에 대한 동정심을 강조한 거 같다.

보면 알겠지만 길에서 마주친 그 꼬마는 남자 주인공의 어린 시절과 똑같이 생겼다. 남을 돕는 게 결국 나 자신을 돕는 것이라는 이야기였다.

그런 면에서 19금 분류가 된 것이 좀 아쉽기도 하다. 살인은 하나의 장치일 뿐이고 결국 보편적 가치에 대한 이야기였는데.

어린 독자들이 보지 못하는 데서 오는 조회수 차이 같은 거에 신경 쓰지는 않는다. 다만 이걸 못 보는 어린 독자들이 안쓰럽게 느껴지지. 분명 걱정할 수는 있다. 나도 어릴 때 〈신세기 에반게리온〉을 보면서 전체를 이해하지 못하면서도 몇몇 단어나 장면이 멋있어서 막연히 동경한 적이 있다. 내 만화를 보면서도 그럴 수 있다. 하지만 안 그럴 독자가 더 많고 내 작품에 대한 문제 제기를 통해 더 많은 고민을 해볼 아이들도 있는데 그 기회를 주지 못하니까 아쉽다. 아이들을 사랑한다면 심의에 열중하는 것보다는 거기서 쉽게 흔들리지 않고 제대로 된 판단을 할 수 있게 교육하는 게 더 중요하지 않을까.

그리고 흥미롭게도 다음 작품으로는 고등학생들을 주인공으로 한 입시 스릴러 〈공부하기 좋은 날〉이 나왔다.

스릴러라는 전제를 깔고 시작했는데 사이코패스 얘기를 또 하긴 그래서 학교에서 벌어지는 이야기를 그리고자 했다. 아무래도 학생들에게는 학원물이 먹힐 거 같다는 딱 그 생각이었다. 트릭이나 알리바이 같은 걸 만들려면 학생들의 일과를 알아야 해서 교회 동생들이랑 인터뷰 같은 걸 해보니 정말 새벽에 일어나서 새벽에 자는 일과인 거다. 곰곰이 생각해보면 나도 고2, 고3 때는 힘들게 공부한 기억밖에 없고, 나는 학교에서 공부할 때보다 오히려 만화를 준비하며 남이 시키지 않아도 도서관에 가고 책을 찾아보며 더 지적으로 나아진 거 같은데 우리나라에서는 입시 중심 교육 외에는 배움에 있어 선택의 여지가 없지 않나. 그런 생각이 들어 입시 관련 책도 찾아보다 보니 입시 스릴러라는 이상한 장르가 나왔다.

그래서 '감금' 편에서는 "나오려면 언제든지 나올 수 있었을 것"이라며 만화가가 꿈이던 본인의 자전적 이야기를 들려주기도 했다.

입시라는 측면에서만 보면 나쁘지 않은 고등학교 시절이었다. 벼락공부를 하며 성적도 올리고 미술학원에서 공부하면서 자신감도 얻었다. 그래서 남들이 괜찮다고 하는 대학의 시각디자인학과에도 합격했고. 그땐 그걸로 인생이 다 끝나는 줄 알았지. 하지만 대학에선 광고 디자인이나 타이포그래피처럼 내가 생각하던 것과는 거리가 먼 걸 배워야 했다. 난 만화가라는 꿈 때문에 그림을 배우고 전공을 선택한 건데. 다행히 지금 이렇게 만화가가 됐지만 어떻게 보면 그렇게 우회하고 좌절한 건 입시 때문이지 않나. 그게 많이 화났지.

그런 면에서 앞서의 두 경우는 스릴러의 외피를 두른 드라마에 가까웠는데, 최근작 〈인간의 숲〉은

"스스로를 스릴러 작가라고
규정하진 않지만 그래도 스릴러가
어떤 기본기 역할을 한다고 본다.
잘하는 감독들 보면 다들 그런 장르를 잘했다.
스필버그도 〈죠스〉를 연출했고,
피터 잭슨이나 샘 레이미 모두
B급 호러 출신 아닌가."

정말 작정한 19금 스릴러다.

〈공부하기 좋은 날〉 이후 스토리 작가로
〈잉잉잉〉을 연재한 뒤, 복귀를 해야 하는데 아주
새로운 걸 준비하기에는 시간도 없고 돈도 없었다.
그런데 예전 사이코패스에 대해 공부할 때 책에서
이런 걸 읽은 적이 있다. 칼 팬즈램이라는
살인마에 대한 묘사였는데, 만약 테드 번디나
제프리 다머 같은 최악의 살인마들도 칼 팬즈램과
같은 공간에 있었다면 그의 제물이 됐을 것이라는
문장이었다. 〈악연〉도 살인범을 만난 살인범
얘기인데 그걸 아예 여러 명이 모여 싸우는
상황으로 해보면 어떨까 생각했다. 자료는 예전에
많이 조사해놨으니까 설계만 하면 되겠다고 쉽게
생각했다가 이렇게 됐다. (웃음)

이렇게 됐다는 건?

너무 힘들다. 정서적으로도 힘들고 내용 전개도
힘들고. 우선 살인마들이 모이는 설정을 만들고
결말도 생각해둔 상태에서 사이사이 에피소드는
캐릭터들이 부딪치며 알아서 되길 바랐다. 그런데
내가 사이코패스가 아니란 걸 잊은 거지.
얘들이라면 이 상황에서 어떡할까. 나라면 얘를
어떻게 죽일까. 난 잔인한 걸 좋아하는 사람이
아닌데. 지춘길이 하루에게 고문을 하기 직전
김경식이 하루에게 하는 대사를 쓸 때도 너무
힘들었다. 이런 나를 사이코패스라고 하는
독자들이 있는데 억울하다. 게다가 그들이
부딪치는 순간을 만들어야 하지 않나. 단순히 이
상황에서 캐릭터가 어떻게 행동할지 합리적으로만
계산하면, 그들은 풀려난 뒤 아마 쉽게 나가서
뿔뿔이 흩어졌을 것이다. 하지만 이 만화에서는
그러면 안 되니까 그들의 행동을 유도할 상황을
계속 만들어야 한다.

특히 연재물인 만큼 매회
임팩트 있는 사건도 있어야 하니까.

초기에는 되게 쉬웠다. 누굴 죽이면 진행이 되지
않나. 그런데 지금은 죽일 사람이 없다. 초반의
임팩트가 강하다보니 요즘은 처음만 못하다는
이야기도 듣고. 앞으로는 주인공 하루의 변화,
탈출의 진전 상황, 이런 것들이 매 에피소드의
임팩트 있는 장면이 되겠지.

특히 하루가 생존을 위해 살인을 고민하는 건,
인간에 대한 질문이 될 수도 있다.

인간에 대해서 잘 알 수 없다는 것, 어떻게 보면
그게 테마다. 제목부터 "인간의 영혼은 어두운
숲"이란 말에서 출발한 것인데, 인간의 정신을
파헤쳐도 그에 대해서는 알기 어렵다는 거다.
그래서 나 역시 작품으로 무엇을 말하고 싶은지
명확히 정의하기 어렵다. 답도 모르고, 단지 질문을
던지는 거다. 어떤 사람이 인간에 대해 한 줄로
명확히 정의를 내리고 있었다면 내 만화를 보고
그 정의가 살짝 흔들릴 수 있으면 좋겠다.

매번 스릴러를 그렸지만 말하고자 하는 바는
항상 다르다고 본다. 그런 점에서 스릴러 작가로
고착화되는 것에 걱정은 없나.

나는 그런 걸 못 느끼고 있었는데 주변 사람들
만나며 점점 실감을 한다. 사이코패스에 대해
이야기해달라고, 좋아하는 스릴러가 뭐냐고
묻는데 앞서 말한 것처럼 난 그쪽을 좋아하는
사람이 아닌데. 하지만 여태 스릴러만 그렸으니
스릴러 작가겠지. 앞으로 다른 걸 잘 그리면 그건
자연스럽게 변화할 거고. 그리고 스스로를 스릴러
작가라고 규정하진 않지만 그래도 스릴러가 어떤
기본기 역할을 한다고 본다. 잘하는 감독들 보면

다들 그런 장르를 잘했다. 스필버그도 〈죠스〉를 연출했고, 피터 잭슨이나 샘 레이미 모두 B급 호러 출신 아닌가. 강풀 작가님도 순정만화와 스릴러를 오가시고.

그렇다면 스릴러 작품이 많은 건 스토리텔러로서의 재능이라고 봐도 되지 않을까.

어린 시절 만화를 그리고 싶었던 것도 그림 그리는 걸 좋아해서라기보다는 이야기 만드는 걸 좋아해서였으니까. 물론 매우 부족한 면이 많지만 그래도 다른 일을 할 때보단 이 작업이 좀 더 수월하다. 가령 나는 음악을 되게 좋아해서 노래도 하고 기타도 치고 드럼도 치지만 확실히 배우면 쑥쑥 늘진 않는다. 재능이 없는 거지. 그에 반해 스토리는 특별히 배운 적 없이 이렇게 짜고 있는 걸 보면 내가 할 수 있는 일 중에서는 제일 잘하는 일 같다. 대학에서도 친구들에게 너는 사기 잘 치겠다는 이야기 많이 들었는데 (웃음) 사기라는 것 자체가 그럴듯하게 포장하는 스토리텔링 능력이니까.

그럼 스토리를 전달하는 여러 방식 중 왜 만화를 택했나.

우선 나 혼자 할 수 있는 스토리텔링 예술 아닌가. 물론 소설도 혼자 할 수 있는 건데, 내가 영화에 많은 영향을 받아서 그런지 어떤 장면으로 떠오르지 텍스트로 떠오르지 않는다. 글로 써봐도 장면으로 치환이 안 된다. 그런데 만화는, 내가 그림을 잘 그리지 못하는데도 불구하고 정말 효과적이다. 말이 필요 없이 표정 하나로 몇 문장을 커버할 수 있는 거다. 보는 사람도 편하고. 스스로도 표정 그리는 건 자신 있는 편이다. 웹툰 연출에 있어서도 이건 못 버리겠다고 생각하는

지점이다. 어떤 면에선 영화적인 연출인 건데 출판만화 시절에 그런 걸 잘 보여준 게 아다치 미츠루 같다. 그분처럼 내 장점을 잘 살리고 싶다.

두루 능하다기보다는 장점이 뚜렷한 편인데, 만약 웹툰이라는 매체가 생기지 않았어도 만화가의 꿈을 이룰 수 있었을까.

웹툰이 없었다면 데뷔 못 했을 거다. 단언할 수 있다. 내 스타일이 출판만화와는 많이 다른 것 같다. 스토리텔링도 그렇고 기본기도 그렇고. 출판 쪽은 기본기를 많이 보는데 그건 분명 중요하지만 거기 너무 치중하면서 센스를 간과하지 않았나 싶다.

그럼 지금 웹툰을 통해 만화가로 사는 게 행복한가.

솔직히 지금은 실감이 잘 안 난다. 독자들이 응원을 해주지만 대부분 컴퓨터 너머의 것들이니까. 다만 이런 생각은 든다. 작품 연재가 끝나면 지금 생각이 많이 날 것 같다. 〈악연〉 때 그랬던 것처럼 아마 작품에 갖는 오해도 결말 이후엔 풀릴 거라 생각하고. 좋은 추억이 되지 않을까.

황준호,
악이란
무엇인가에 대한
미완의 대답

악이란 무엇인가. 만약 황준호 작가의 작품 전반을 아우르는 공통적인 질문을 찾는다면 이것이지 않을까. 그는 때로 악의 근원을 개인의 어릴 적 트라우마에서(〈악연〉), 혹은 잘못된 제도적 모순에서 찾기도 하며, 결국 어떤 악의는 우리로선 불가해한 무엇인지도 모르겠다는(〈인간의 숲〉) 결말을 남기기도 했다. 19금 사이코패스 살인마 연작 〈악연〉, 〈인간의 숲〉으로 대표되는 스릴러 작가임에도 그의 작품에는 미스터리적인 요소는 거의 없다. 그는 과연 범인은 누구인가, 어떻게 범죄를 저질렀는가, 라는 주제보다는 범인은 왜 범행을 저질렀으며 그의 정체성으로 인해 앞으로 어떤 사건이 이어질 것인가, 라는 주제에 방점을 찍는다.

　두 남녀 사이코패스의 연애와 살의를 오가는 기괴한 '밀당'을 그려낸 황준호 작가의 데뷔작 〈악연〉이 과연 사이코패스에 대한 적확한 상을 남겼는지는 잘 모르겠다. 주인공인 남자 사이코패스는 자신이 괴물이 된 과정에 대해 어머니의 죽음과 사회의 무관심과 혐오를 이유로 들었지만 많은 연구자들은 이들에게 선천적인 윤리적 장애가 있다고 본다. 하지만 마이클 스톤의《범죄의 해부학》을 비롯한 다양한 범죄학 서적을 읽으며 공부했다는 작가가 사이코패스에 대한 흔한 오해를 반복하려 하진 않았을 것이다. 살인의 정당성에 대한 남녀 사이코패스의 대화, 그리고 남을 돕지 않았기 때문에 여자와 '악연'을 맺고 결국 악의의 희생양이 된 남자의 사연은 작가 스스로의 고민과 질문을 풀어내는 과정에 가깝다.

　한국 수험생의 현실을 호러로 풀어낸 옴니버스 연작 〈공부하기 좋은 날〉 이후 사이코패스 살인마끼리의 '악연'을 훨씬 큰 스케일로 확장한 〈인간의 숲〉이 평범한 주인공 하루의 시선에서 수많은 악에 대한 불가해성을 이야기한 건 흥미로운 변화다. 하루는 자신의 목숨을 구하기 위해 자신이 믿던 규범과 도덕을 버려야 하는 순간에도, 세상이 악으로 규정하는 어떤 선까지 넘어가

진 못한다. 선을 넘는 자들을 우리는 쉽게 이해할 수 없다. 다양한 사이코패스 살인마들을 모아놓은 연구소가 그들 범죄자들에게 넘어갔다는 작품 초반의 설정은, 단순히 그들 살인마끼리의 대결을 그리기 위한 장치라기보다는 과연 그들의 동기를 이해하는 연구가 가능한가에 대한 회의적 시선처럼 보인다.

이것은 자신의 기존 관점을 수정한 것일까. 재미를 위해 최악의 살인마 강기환을 풀어주는 박재준이나 버스를 타고 아무 데나 내려 모르는 사람을 살해했다는 김혜선 같은 〈인간의 숲〉 속 사이코패스들을 보면 그럴지도 모른다. 하지만 인간과 괴물의 선을 넘은 그들에게, 애당초 선을 넘을 기회 자체가 없었다면 어땠을까. 선을 넘을 수 있는가, 없는가에 대한 하루의 고민은 단순히 한 개인의 양심의 문제처럼 보이지만, 조금 더 넓게 보면 이러한 딜레마 자체야말로 비인간적인 상황이라는 것을 알 수 있다. 사이코패스는 거기서 선을 넘는다. 하지만 선을 넘지 않아도 되는 세상, 윤리적 딜레마 안에 몰아넣지 않는 세상이라면 그들은 괴물이 되지 않고 살 수 있지 않았을까. 세상의 무관심 속에서 서서히 괴물이 되어간 사이코패스의 이야기 〈악연〉과 한국 교육의 제도적 폭력에 대해 이야기한 〈공부하기 좋은 날〉이 〈인간의 숲〉과 연결되는 건 이 지점이다. 악이란 무엇인가. 여전히 알 수 없다. 다만 어떤 토양에서라면 악마의 씨앗은 발아하지 않을 수도 있다.

이것은 어느 정도 선의적인 비약일지 모르겠다. 특히 그가 〈악연〉과 〈인간의 숲〉에서 시도한 열린 결말은 서사적 미덕은 있을지언정, 작가가 던진 질문에 대한 답을 너무 쉽게 독자의 몫으로 넘긴다는 혐의를 남긴다. 이토록 무거운 주제일수록 작가 스스로 끈덕지게 물고 늘어져 나름의 답을 제시했어야 하지 않을까. 물론 그는 재밌는 스릴러를 만드는 데 성공했다. 그것만으로도 아직 젊은 그의 성과에 찬사를 보내고 더 많은 기대를 품는 게 정당할 것이다. 그럼에도 일말의 아쉬움을 이야기하는 건, 그가

지금까지 작품 안에서 단순히 재밌는 스릴러를 만드는 것 너머의 시도를 해왔기 때문이다. 그것이 매우 의미 있는 작업이라는 것을 떠올리면 더더욱. 이 아쉬움이 채워지길 바라는 것이야말로 이 미완의 대기에 대한 정당한 기대라고 믿는다.

황준호

- 웹툰 〈잉잉잉〉 〈악연〉 〈공부하기 좋은 날〉 〈인간의 숲〉
- 단행본 《잉잉잉》 《악연》

웹툰의 시대

1판 1쇄 발행 2015년 3월 3일
1판 9쇄 발행 2023년 5월 14일

지은이 위근우

발행인 양원석
편집장 차선화
영업마케팅 윤우성, 박소정, 이현주
펴낸 곳 ㈜알에이치코리아
주소 서울시 금천구 가산디지털2로 53, 20층 (가산동, 한라시그마밸리)
편집문의 02-6443-8861 **도서문의** 02-6443-8800
홈페이지 http://rhk.co.kr
등록 2004년 1월 15일 제2-3726호

ISBN 978-89-255-5466-2 (03600)